现当代优秀合唱作品选

XIANDANGDAI YOUXIU HECHANG ZUOPINXUAN

黄祖平 / 编著

本书获以下基金项目支持

1. 2013年苏州科技学院校级重点专业建设（编号：2013ZYXZ-10）
2. 2015年江苏省教改项目：教学技能与艺术实践能力并重的音乐学（教师教育）专业人才培养体系研究（编号：2015JSJG247）
3. 2015年苏州科技大学教改项目：教学技能与艺术实践能力并重的音乐学（教师教育）专业人才培养体系研究（编号：2015JGM-18）
4. 2015年江苏省卓越教师计划项目：传统文化传承创新与教学实践能力并重的艺术教师协同培养
5. 2016年江苏省社科基金：马革顺合唱音响研究（项目编号：16YSB011）
6. 2016年江苏省博士后基金项目：古拜杜琳娜作品中的音高思维研究

苏州大学出版社
Soochow University Press

图书在版编目（CIP）数据

现当代优秀合唱作品选 / 黄祖平编著. -- 苏州：苏州大学出版社，2017.6
 ISBN 978-7-5672-2084-3

Ⅰ.①现… Ⅱ.①黄… Ⅲ.①合唱—歌曲—中国—选集 Ⅳ.①J642.53

中国版本图书馆CIP数据核字（2017）第085085号

版 权 所 有
盗 版 必 究

书　　　名：	现当代优秀合唱作品选
编 著 者：	黄祖平
责任编辑：	孙腊梅　洪少华
装帧设计：	吴　钰
出 版 人：	张建初
出版发行：	苏州大学出版社（Soochow University Press）
社　　　址：	苏州市十梓街1号　邮编：215006
网　　　址：	www.sudapress.com
E - mail：	sdcbs@suda.edu.cn
印　　　刷：	苏州深广印刷有限公司
邮购热线：	0512-67480030　销售热线：0512-65225020
网店地址：	https://szdxcbs.tmall.com/ （天猫旗舰店）
开　　　本：	880mm×1230mm　1/16　印张：16.75　字数：350千
版　　　次：	2017年6月第1版
印　　　次：	2017年6月第1次印刷
书　　　号：	ISBN 978-7-5672-2084-3
定　　　价：	60.00元

凡购本社图书发现印装错误，请与本社联系调换。
服务热线：0512-65225020

前　　言

合唱音乐自西方传入中国已有百年历史。在这百年的发展历程中，中国合唱音乐始终与中国社会变革和发展进程相伴，抒写着中国近现代的历史故事，翻转着中国革命的历史镜头，为民主革命、新中国建设以及人民生活水平的提高发挥着重要作用。

从西方合唱音乐的发展来看，每一个历史时期都产生了大量的优秀合唱作品，且这些优秀合唱作品在体裁、观念、技术等方面都有突破和创新，整体推动了西方合唱音乐的纵深发展。反观我国，由于历史与国情不同，在一个相当长的时期内，合唱音乐始终停留在"群众歌咏"的水平上，究其原因，缺乏优秀的合唱作品是制约中国合唱音乐发展的一个瓶颈。突破这个瓶颈，中国合唱音乐将会以更快的步伐向前迈进，追赶上世界合唱音乐的潮流。

这部《现当代优秀合唱作品选》正是为满足当下中国合唱音乐发展的急迫需要而编辑出版的。书中所选择的21部作品都是近年创作的艺术性较强、富有时代气息的合唱作品。前11部作品是根据传统民歌改编的，地域性强，风格独特；后10部作品是根据古诗词、叙事诗、民间文化而创作的，结构较复杂，艺术性较强。这些作品在创作方面既有鲜明的中国文化特色，又融合了一些现代作曲技术，达到了民族性、前瞻性、艺术性统一的要求。在使用中，这些合唱作品既可以作为专业合唱团体的保留曲目，也可以作为一般团体（业余团体）提升表演能力的训练曲目，还可以作为高等院校音乐学专业的合唱与指挥教学素材。

当然，推动中国合唱音乐的前进，仅靠一部作品选，其力量是极其微弱的。编辑出版此书的用意是希望能够起到抛砖引玉的作用，以促进更多作曲家创作出表现形式丰富、风格多样、艺术性强的优秀作品，也希望有更多的合唱指挥者在排练作品时多一些作品的选择。"众人拾柴火焰高！"大家群策群力，为中国合唱音乐发展出谋划策，才能创作出更多更好的优秀作品，共同推动中国合唱音乐的前进。希望通过我们的共同努力，在现今的世界合唱舞台上，能听到更多的"中国合唱之声"，为中国合唱音乐融入世界合唱潮流而奋斗！

感谢苏州大学出版社音乐策划编辑部主任洪少华先生的大力支持与帮助！感谢苏州大学出版社音乐编辑部全体工作人员不辞辛劳的工作！在编写过程中，由于时间匆忙和水平有限，难免会出现疏漏，敬请各位前辈、专家、同行、学者给予批评指正，定当感激不尽！

<div style="text-align:right">

黄祖平

2016 年 7 月 25 日

于石湖湖畔寓所

</div>

目 录

阿细跳乐（女高音、男高音独唱与混声合唱） …………………………… 杨非词曲　罗忠镕改编（1）
丢丢铜（无伴奏合唱） ……………………………………………………… 台湾民歌　陈怡改编（12）
峨眉姐（混声合唱） ………………………… 嘉禾民歌　欧阳振砥词　杨天解编曲并配钢琴伴奏（16）
春天来了（无伴奏合唱） …………………………………………………… 彝族民歌　张朝曲（24）
听泉曲 根据广乐音乐《雨打芭蕉》改编（混声合唱） …………………… 刘汉乃填词　丁家琳编配（37）
王三姐赶集（无伴奏合唱） ………………………………………………… 安徽民歌　王斌曲（47）
茉莉花（无伴奏合唱） ……………………………………………………… 江苏民歌　陈怡编曲（58）
沂蒙山歌（无伴奏合唱） …………………………… 山东民歌　张以达编合唱　纪清连改词配歌（61）
心上人（女高音独唱与混声合唱） ………………………………… 达斡尔族民歌　杨人翊编曲（64）
雨江南（无伴奏合唱） ……………………………………………………… 巩建华词　王建民曲（75）
打　跳（无伴奏合唱） …………………………………………… 周长征词　宋名筑、周长征曲（81）
白云歌送刘十六归山（混声合唱） ………………………………… 〔唐〕李白诗　屈文中曲（89）
念奴娇·赤壁怀古（钢琴与混声合唱） …………………………… 〔宋〕苏轼词　徐孟东曲（95）
古　镜（无伴奏合唱） ……………………………………………………… 寓溪词　唐建平曲（103）
紫玉与韩重 叙事长诗（青衣独唱与混声合唱） ………………… 〔晋〕《搜神记》权吉浩曲（132）
狂　雪 根据同名音乐剧唱段整理改编（混声合唱）
　………………………………………………… 何冀平词　刘彤曲　潘明磊编合唱配伴奏（169）
山居秋暝（无伴奏合唱） …………………………………………… 〔唐〕王维词　方勇曲（183）
海岛冰轮 根据京剧《贵妃醉酒》改编（混声合唱） …………………………… 张坚改编（191）
神奇的面具（混声合唱） …………………………………………………… 杨笑影词　杨新民曲（198）
吉祥阳光（打击乐与混声合唱） …………………………………………………… 昌英中词曲（217）
羊角花开 选自歌剧《羊角花开》（打击乐与混声合唱）
　………… 柴永柏、孙洪斌词　易柯、孙洪斌、陈万、向琛子、艾明曲　向琛子、陈万编配（230）
附录：作品分析与演唱提示 ……………………………………………………………………（250）

I

阿细跳乐

（女高音、男高音独唱与混声合唱）

杨 非 词曲
罗忠镕 改编

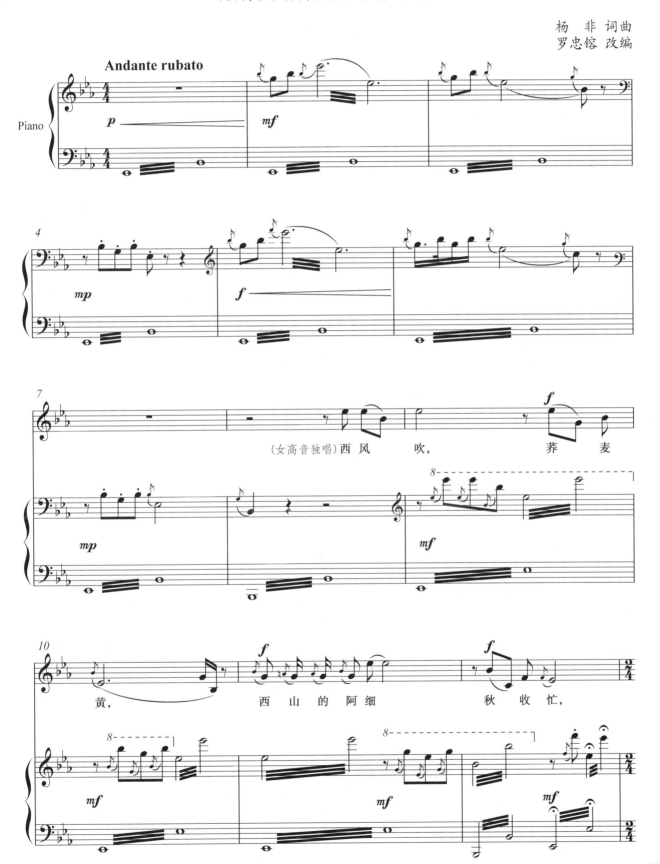

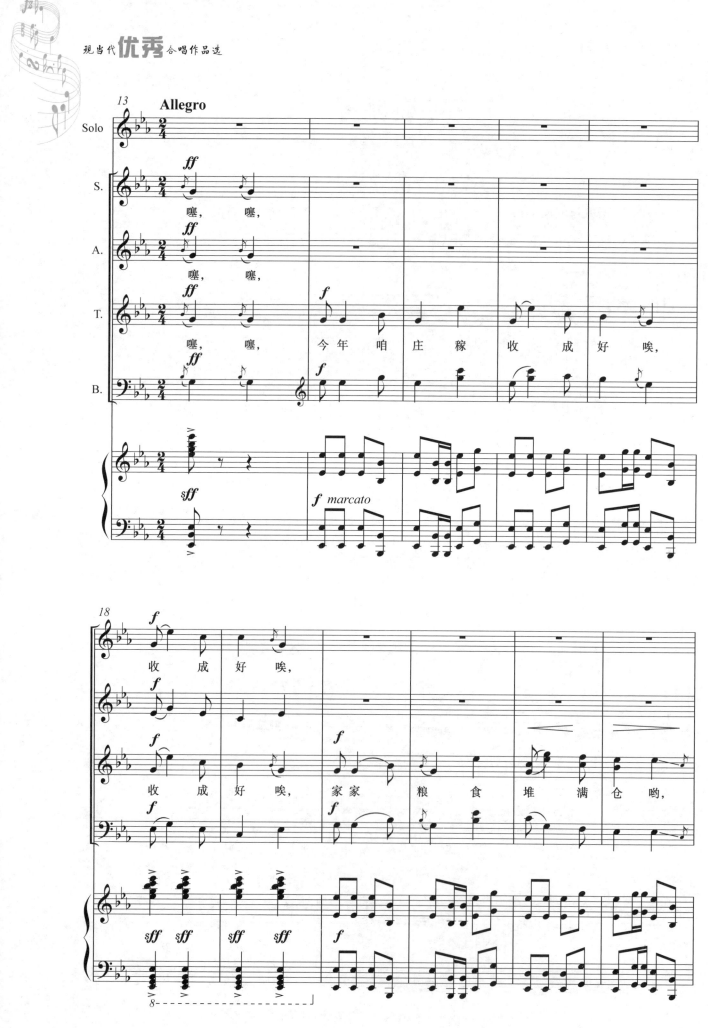

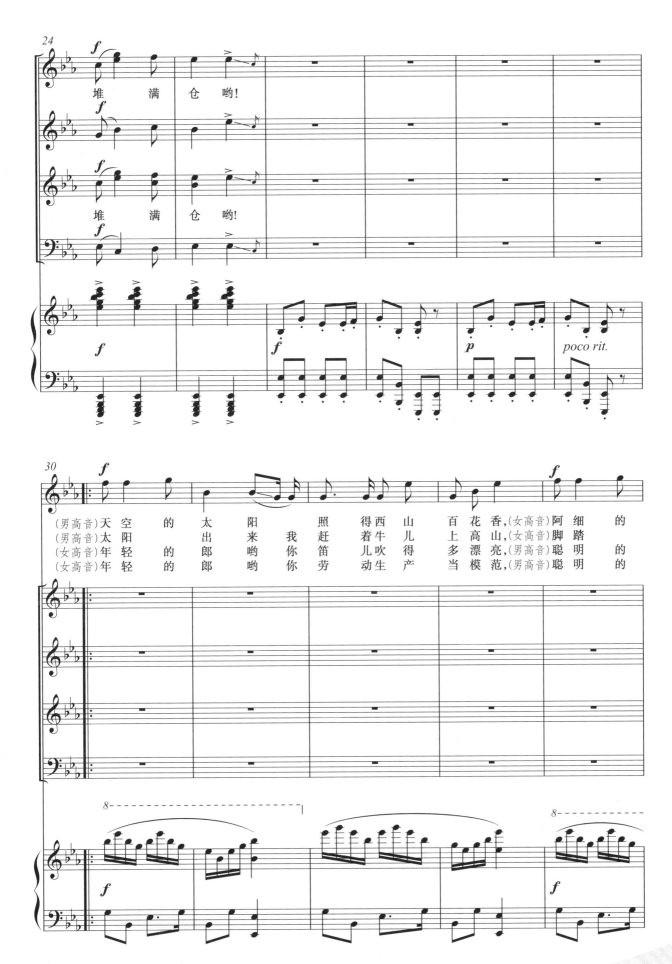

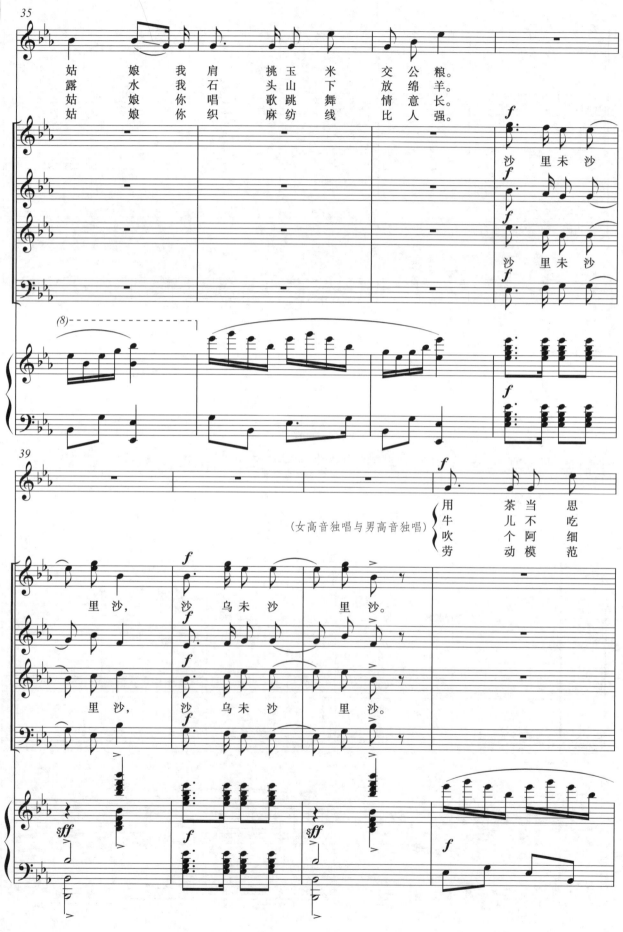

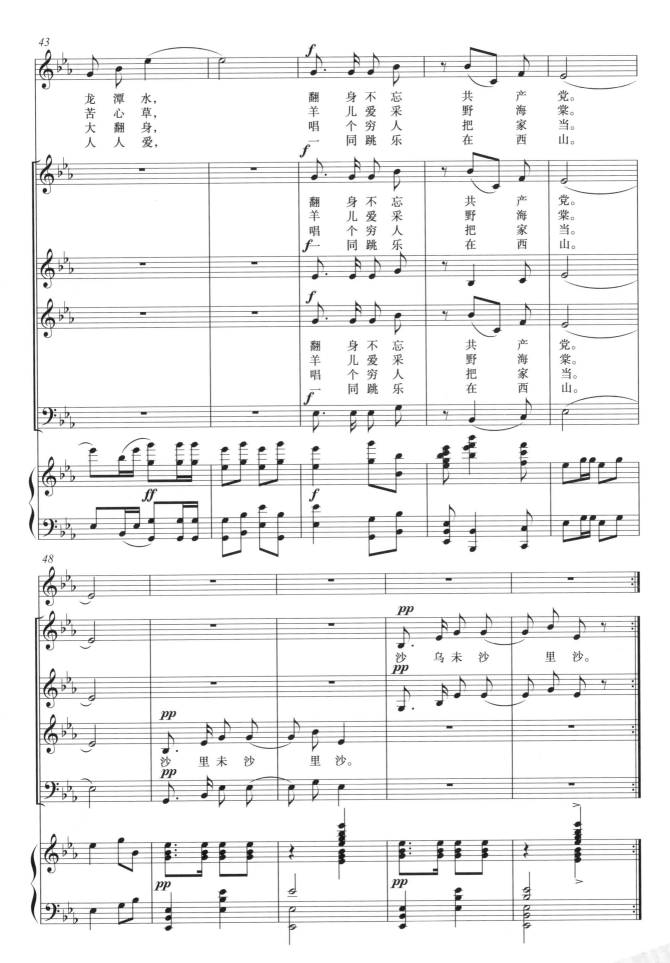

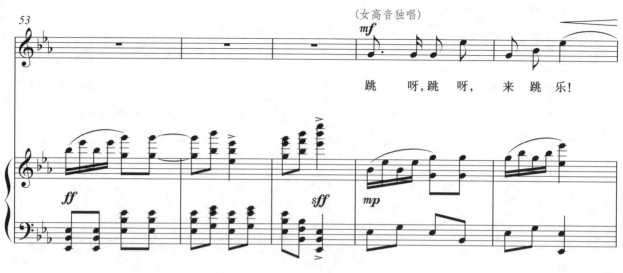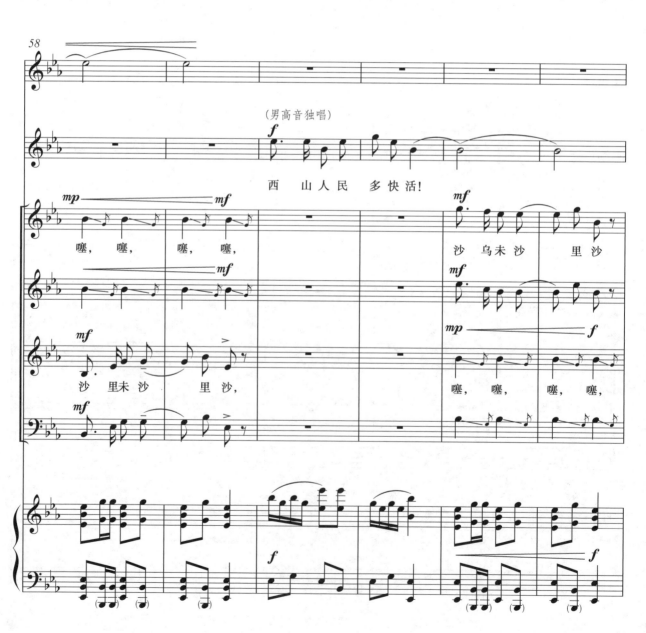

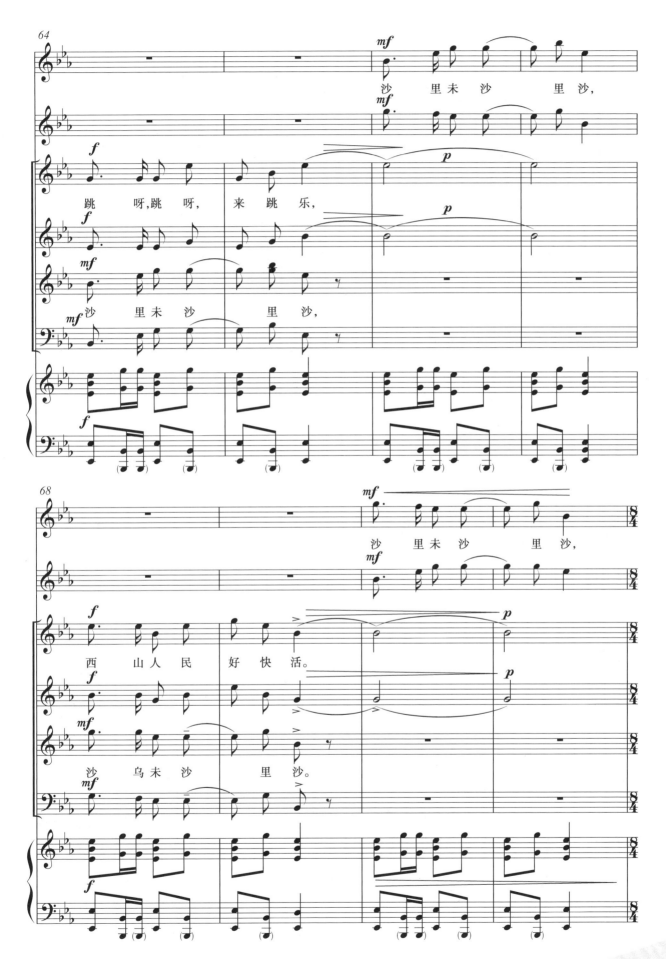

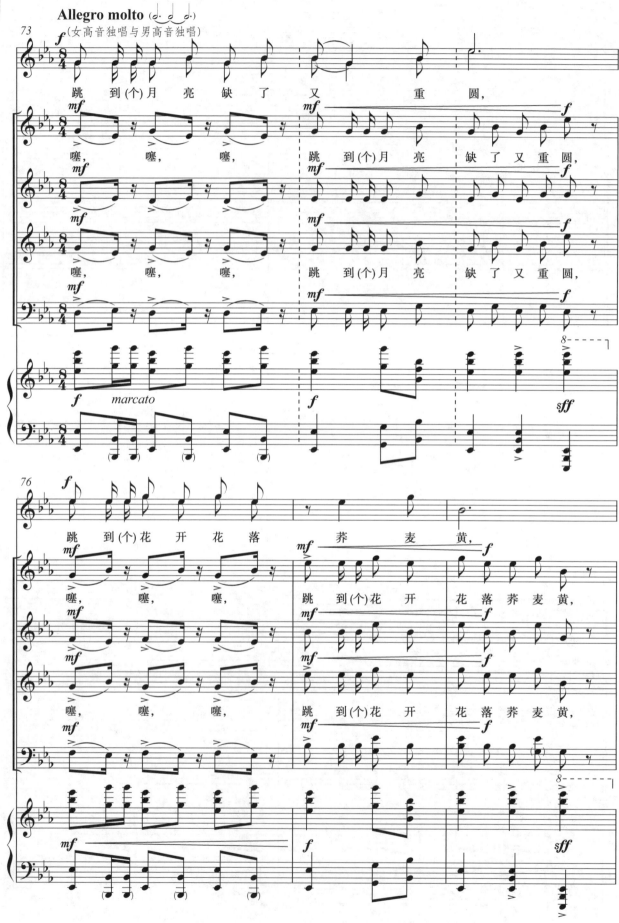

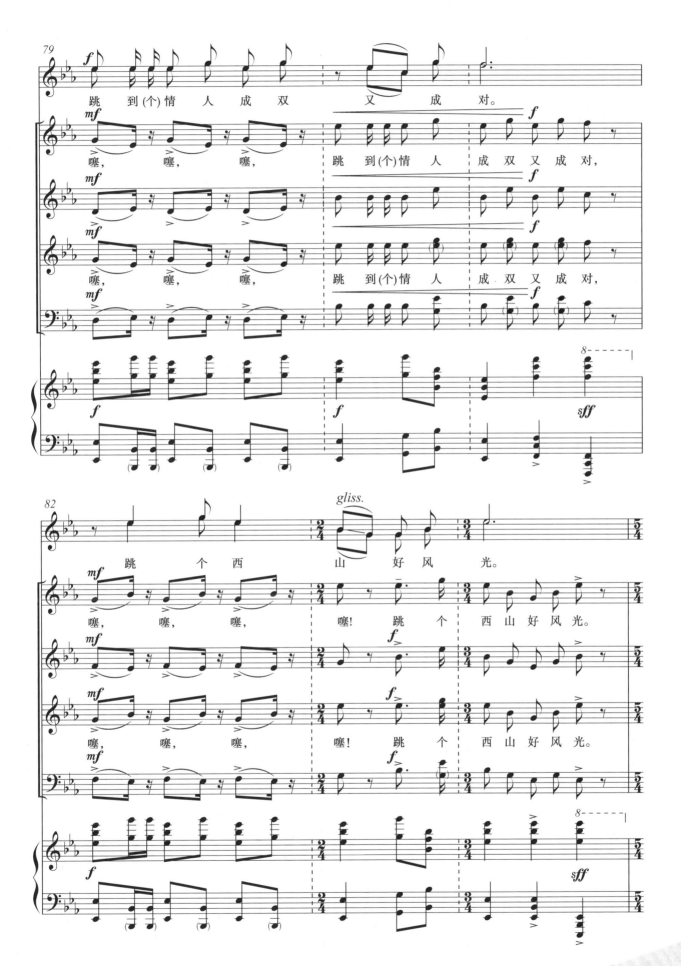

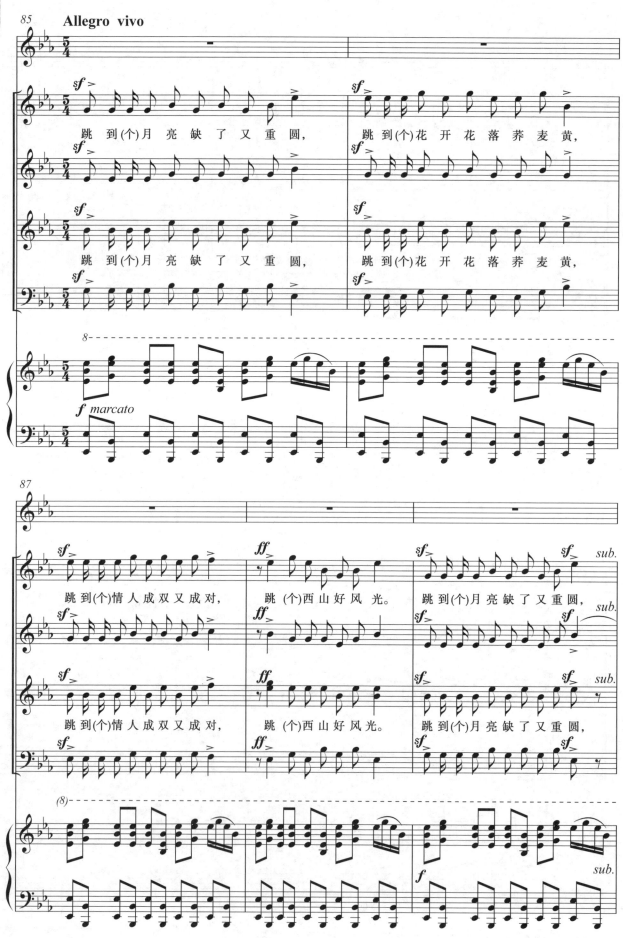

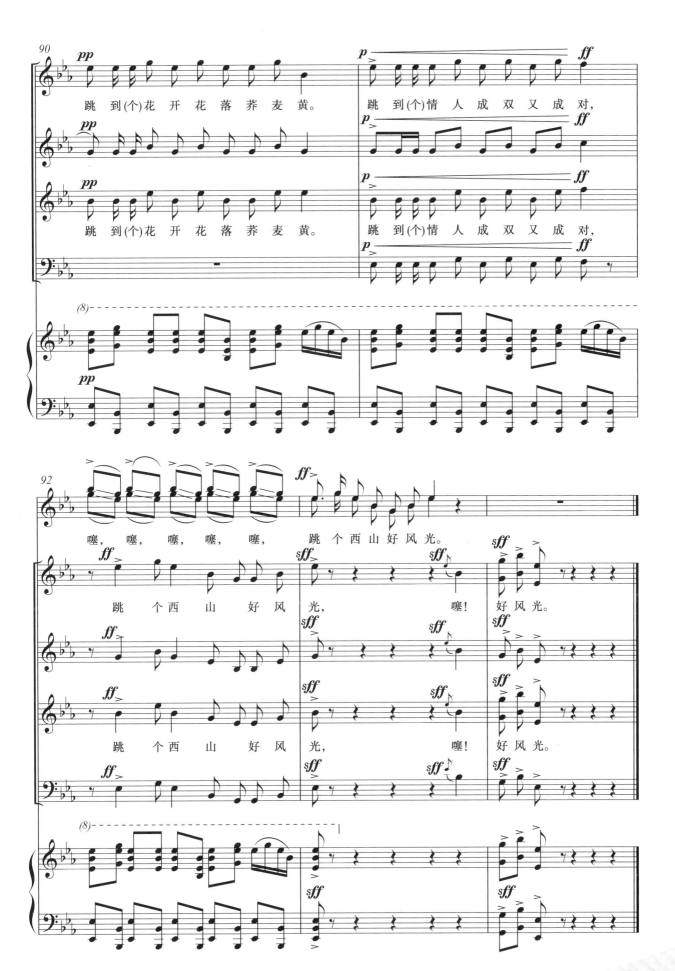

丢 丢 铜

（无伴奏合唱）

台湾民歌
陈 怡 改编

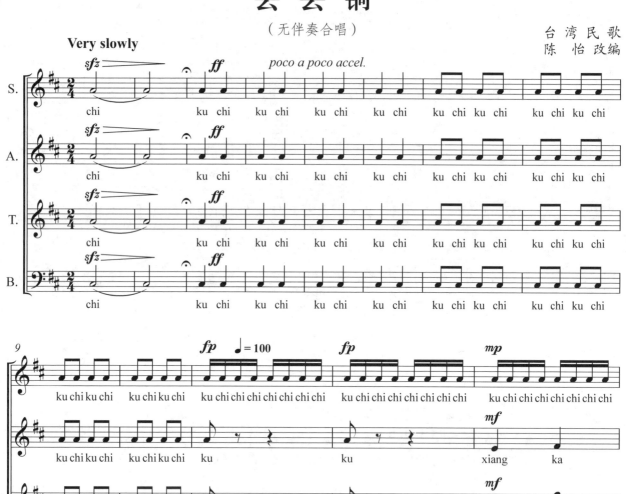

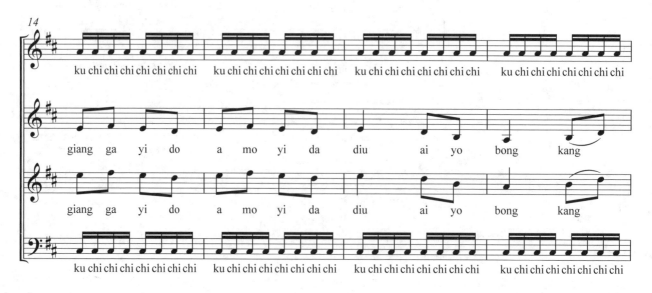

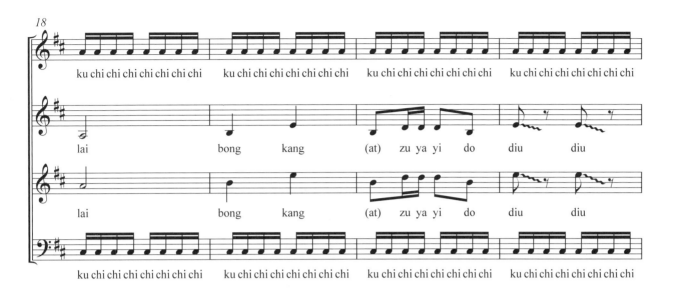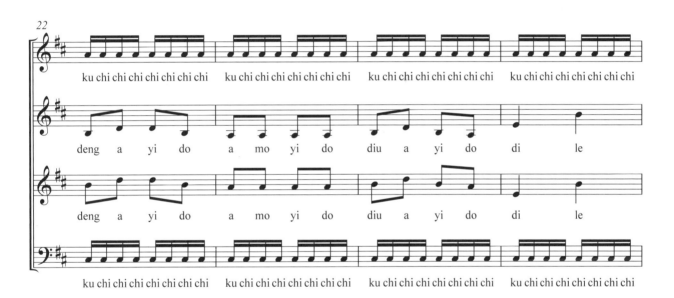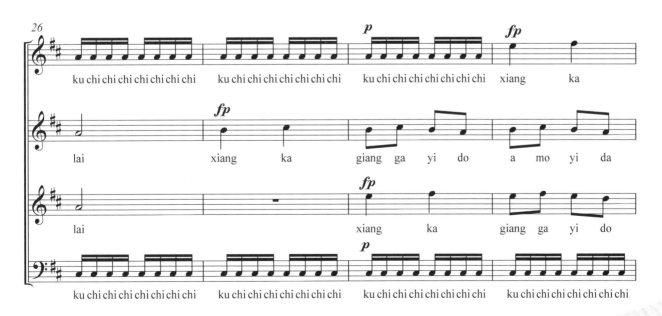

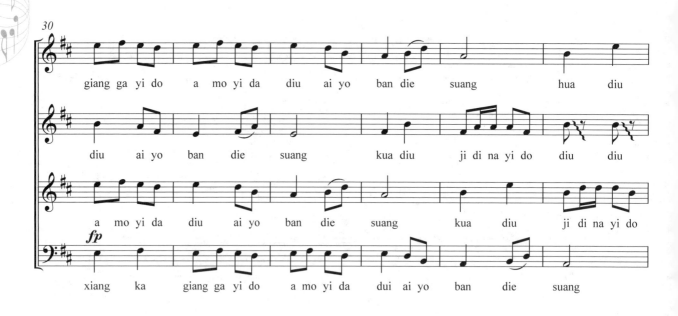
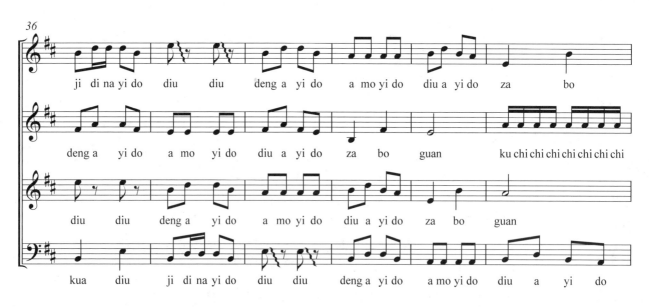
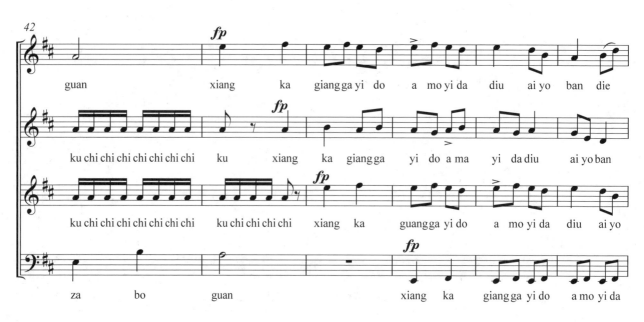

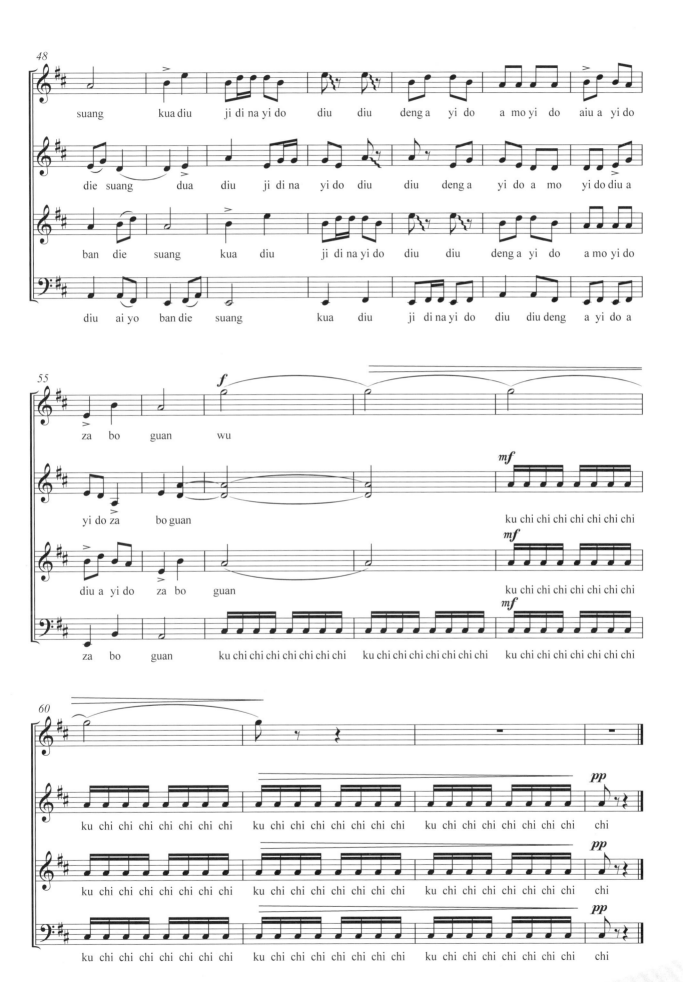

峨 眉 姐

（混声合唱）

嘉 禾 民 歌
欧 阳 振 砥 词
杨天解 编曲并配钢琴伴奏

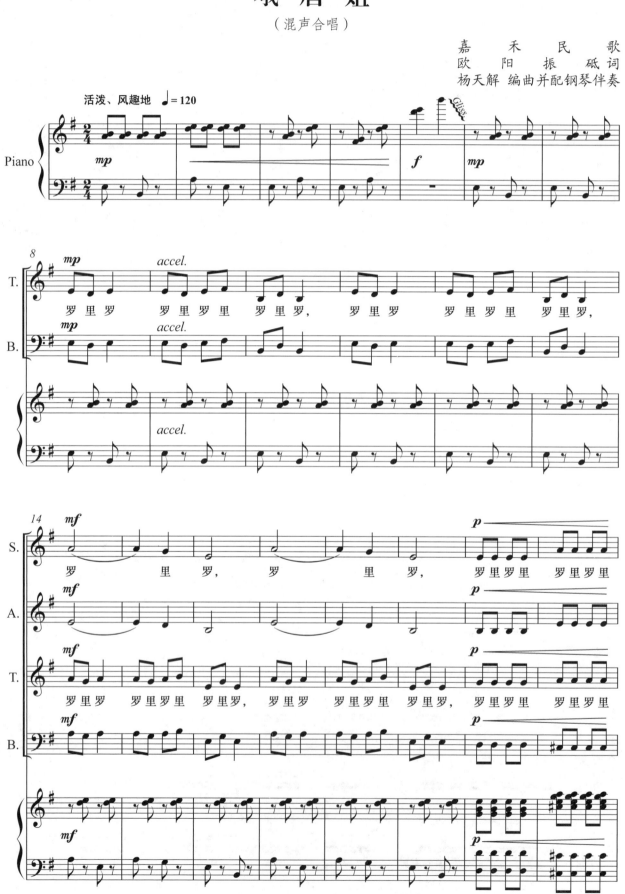

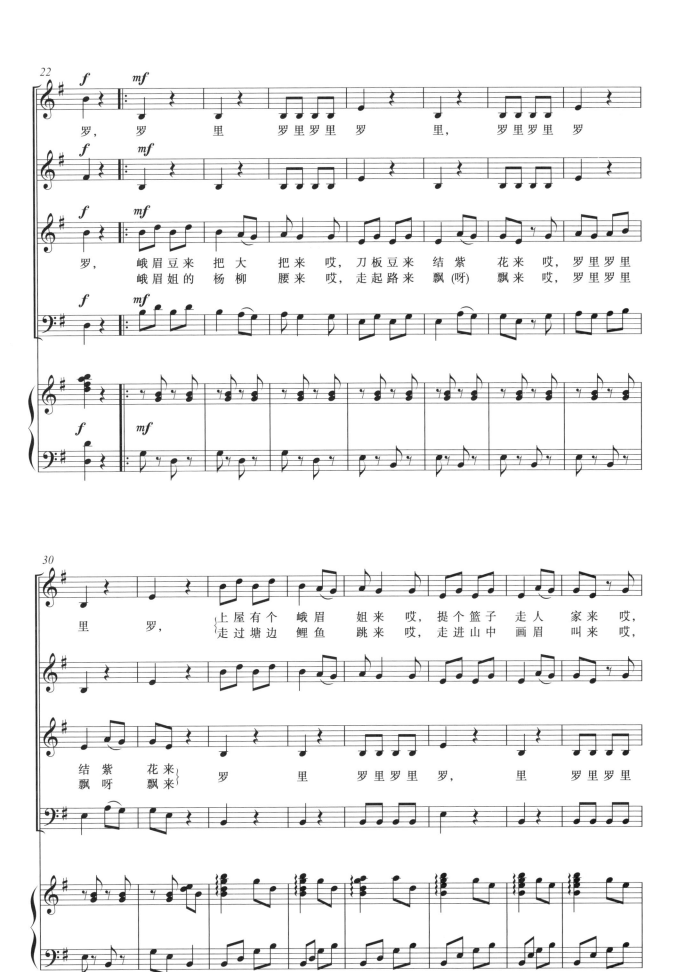

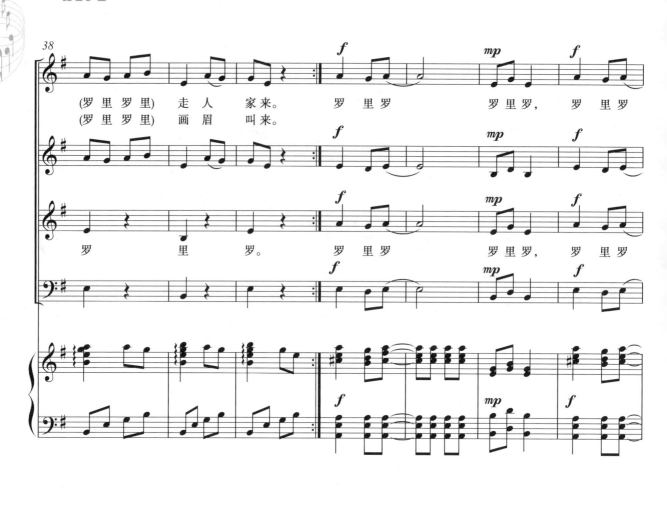
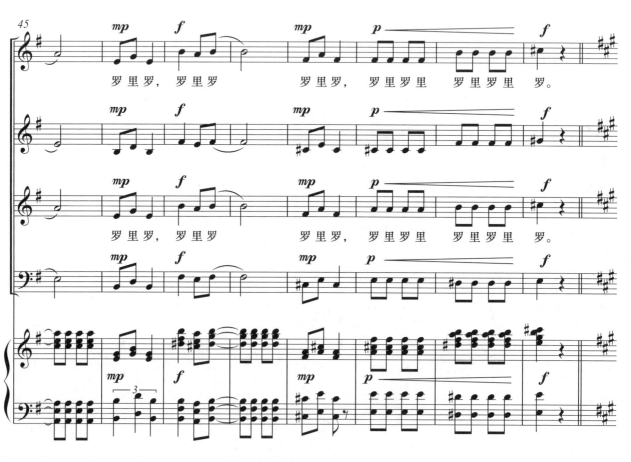

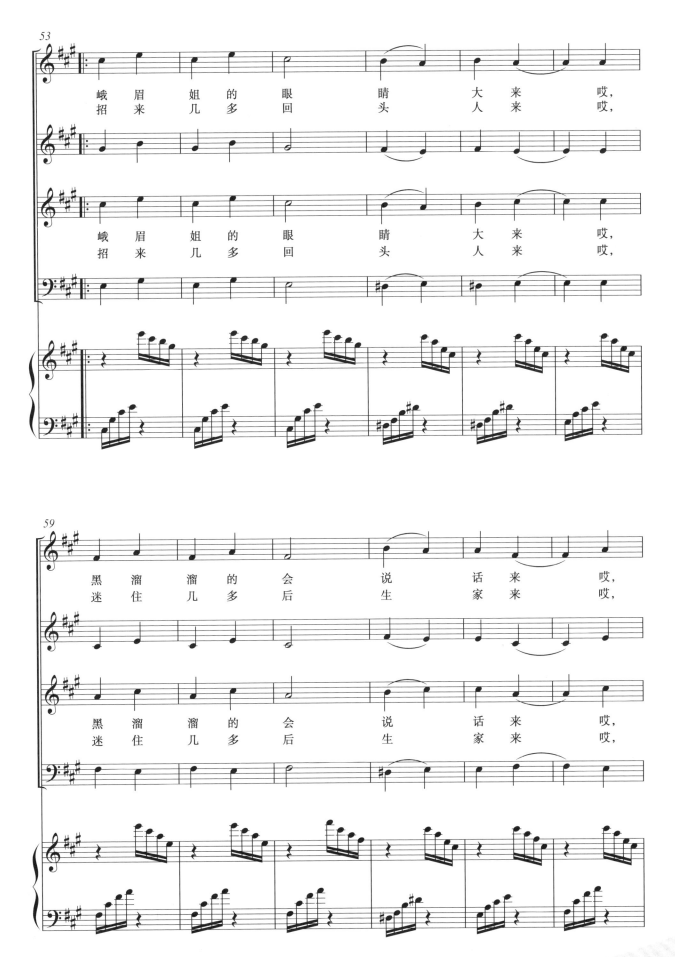

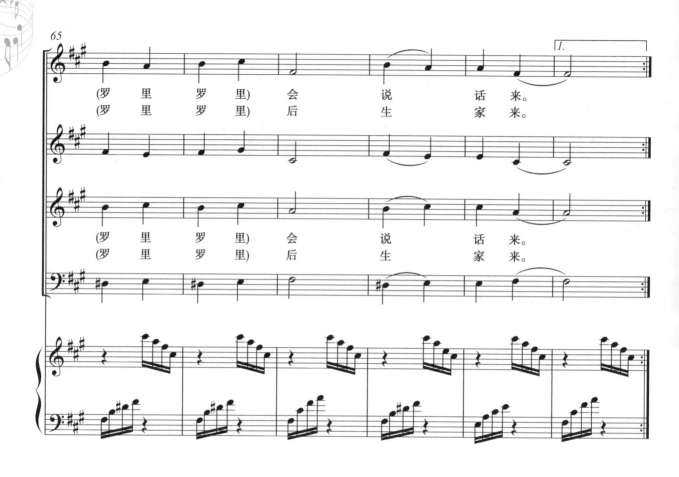
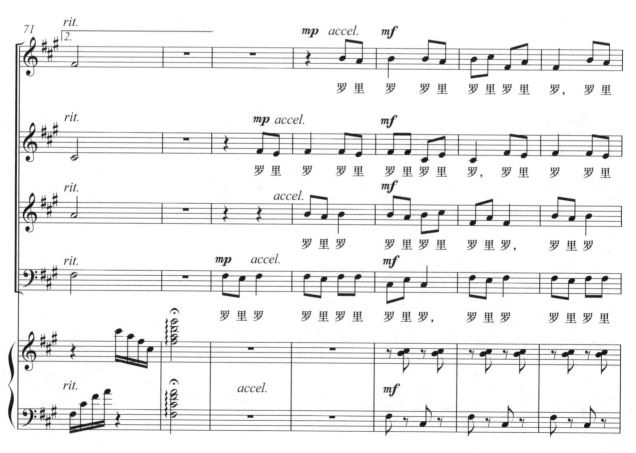

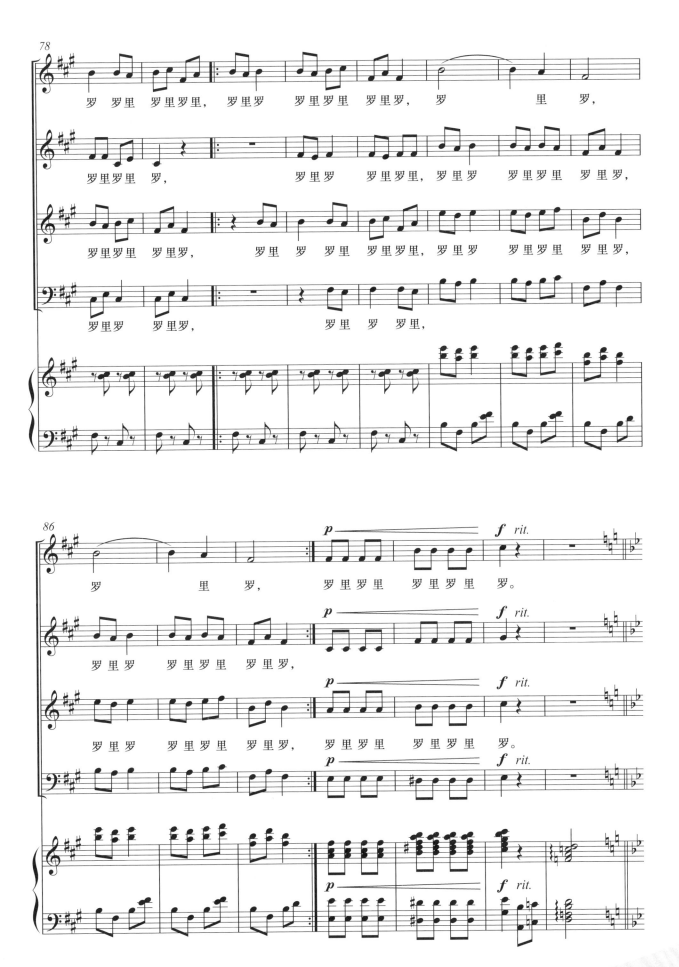

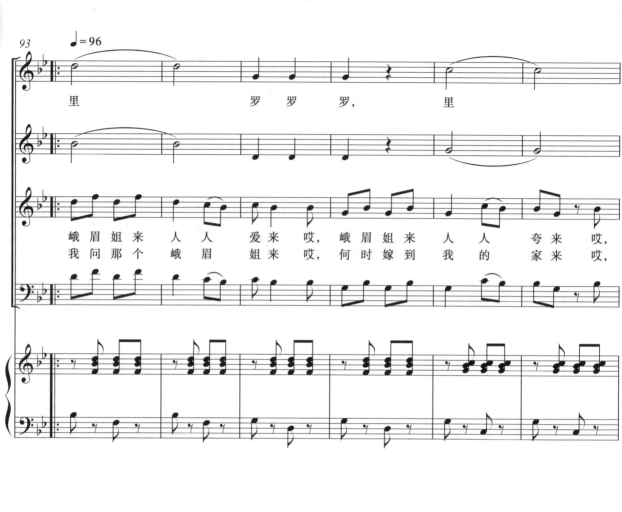
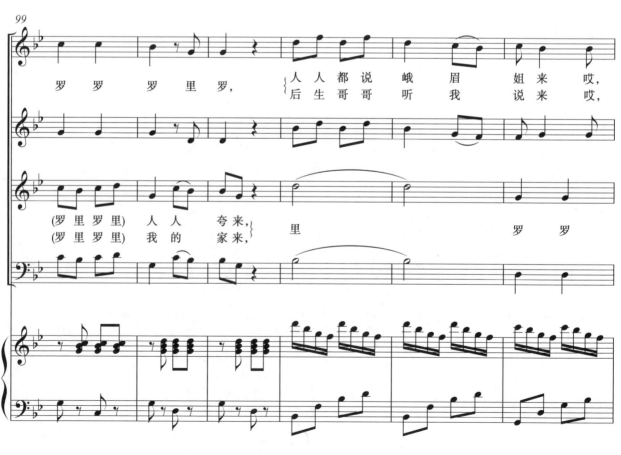

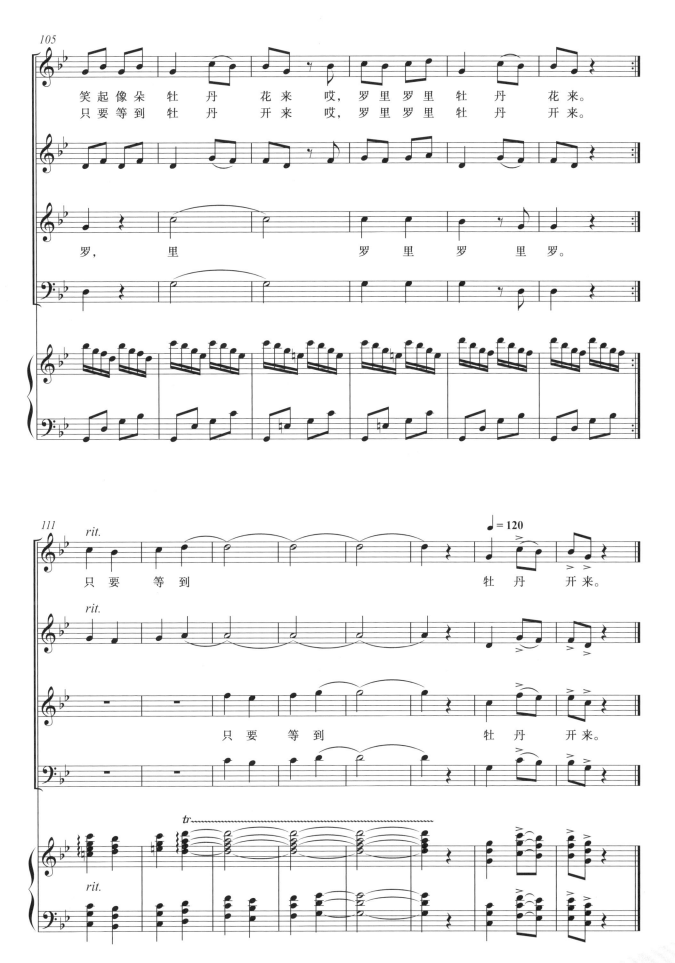

春天来了

(无伴奏合唱)

彝族民歌
张 朝 曲

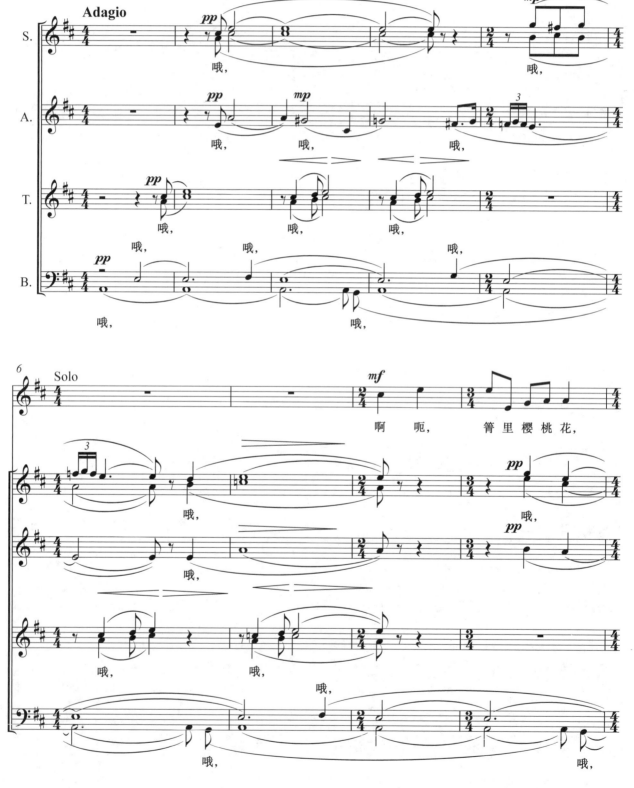

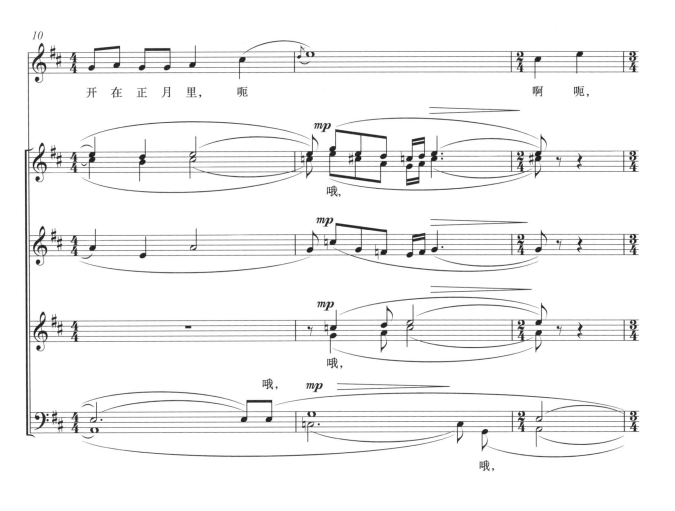
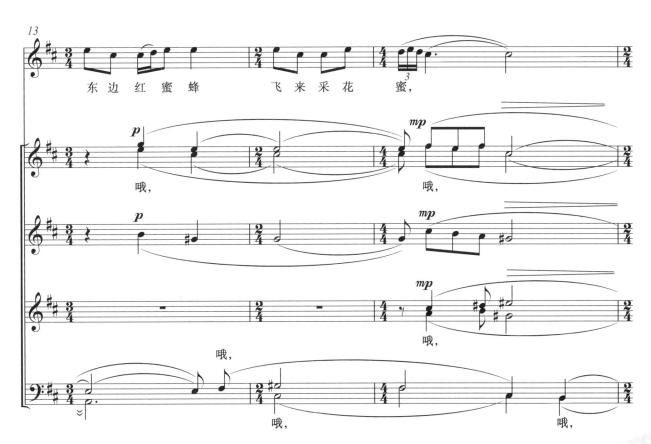

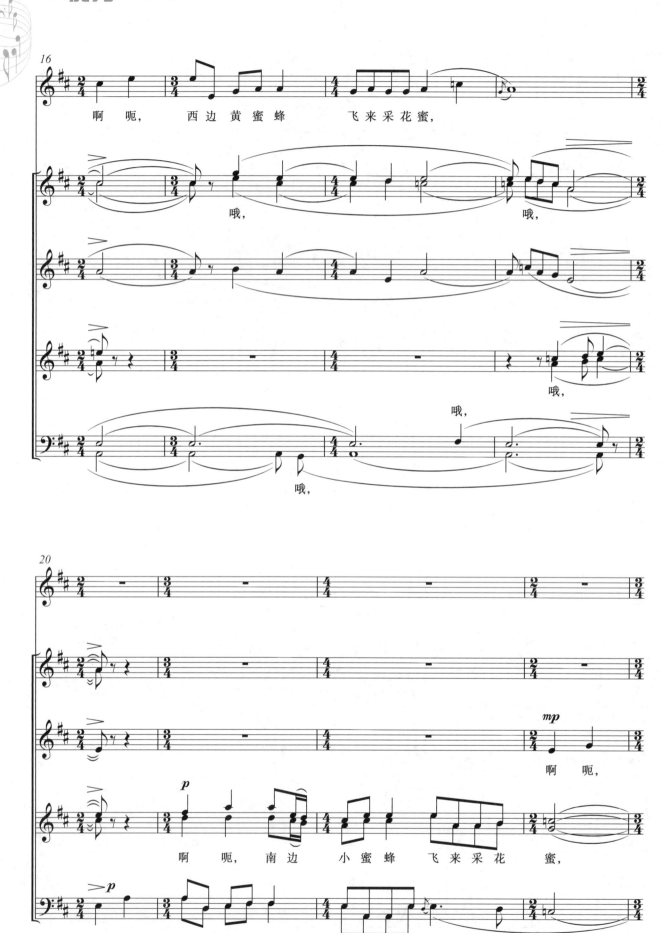

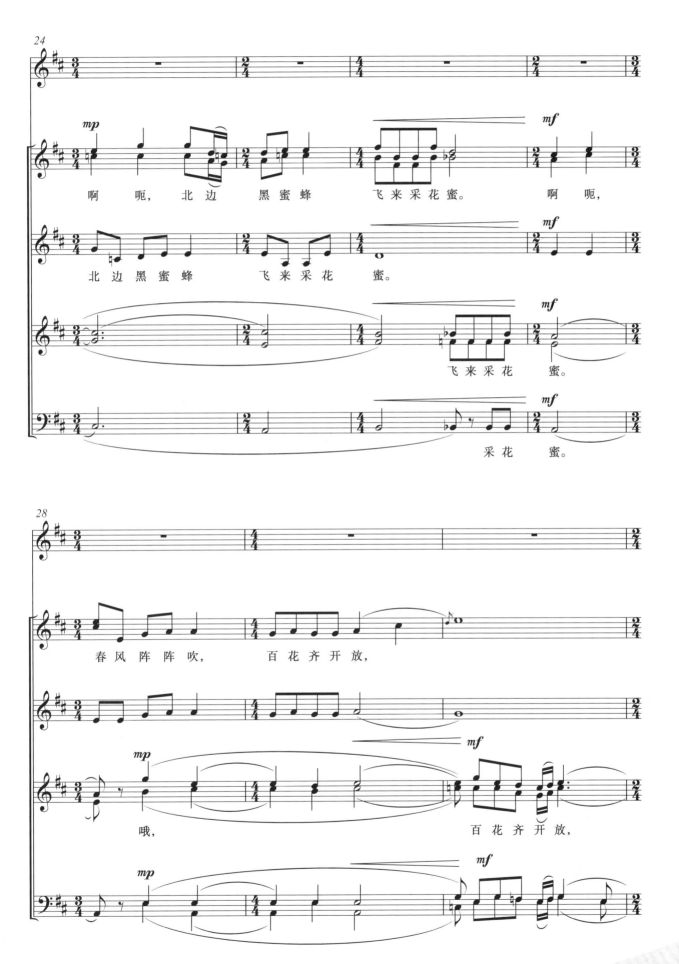

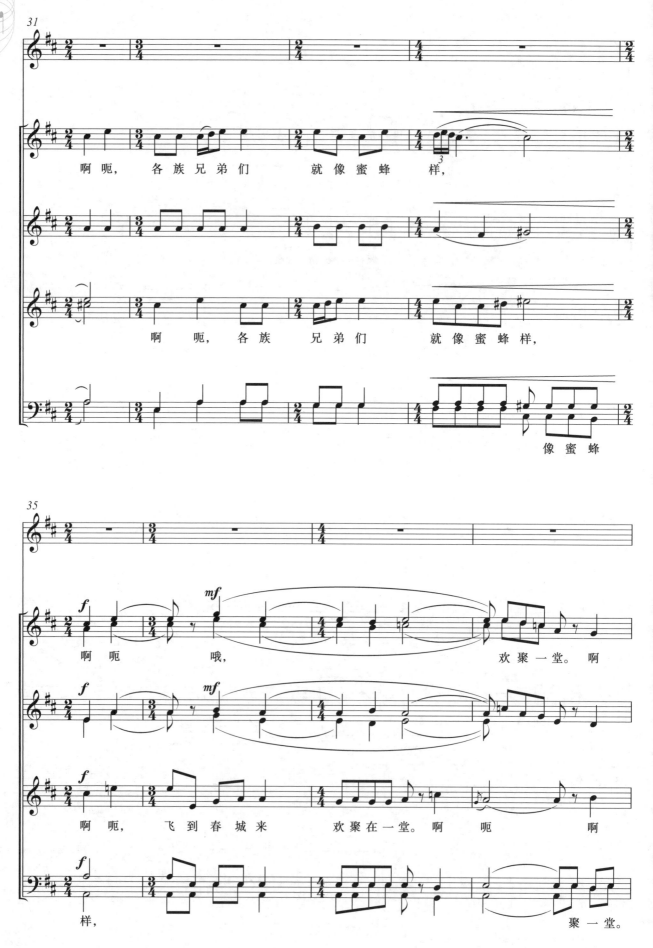

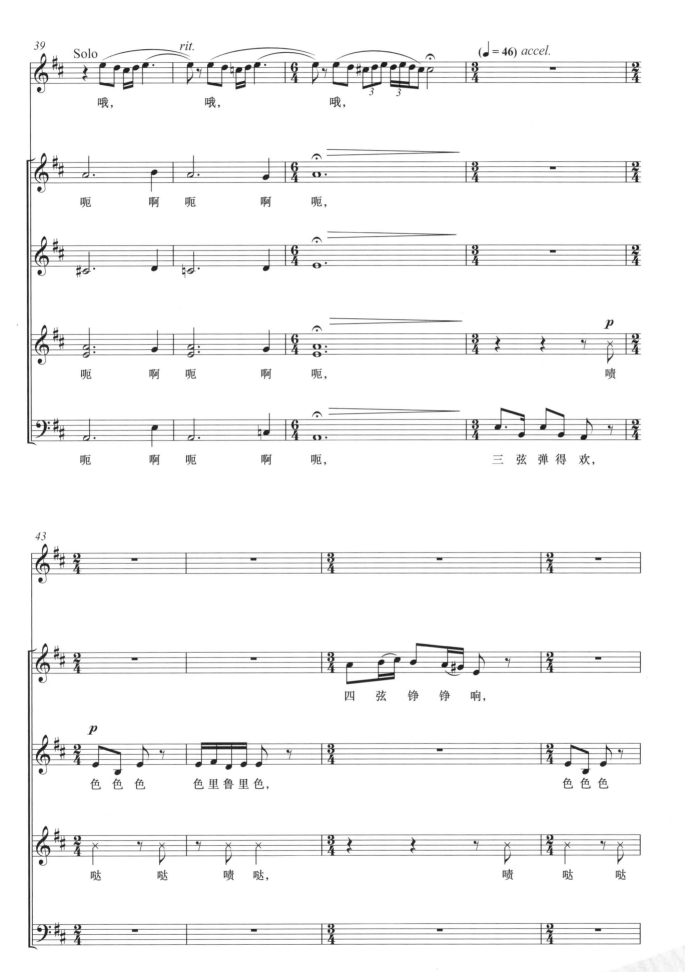

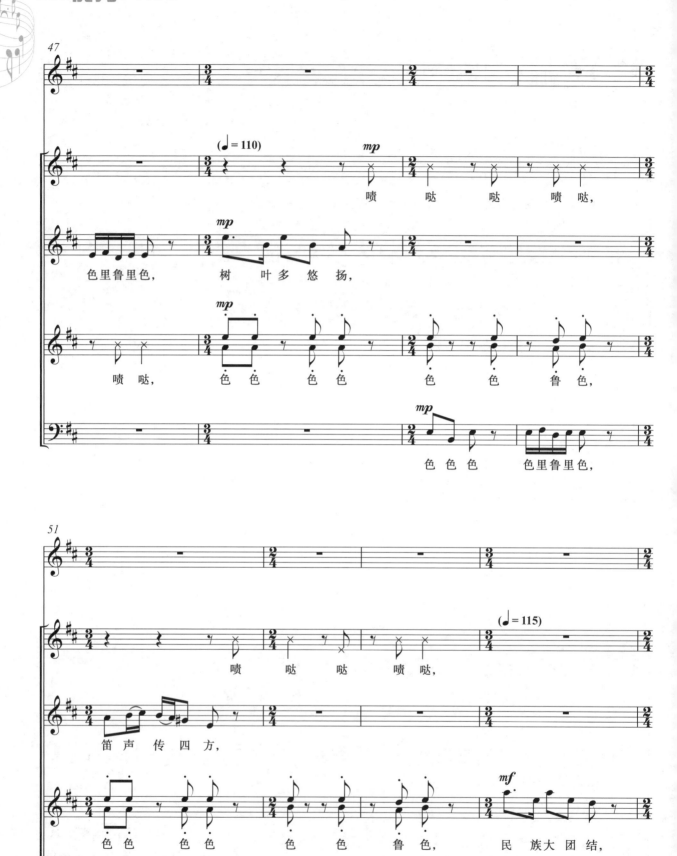

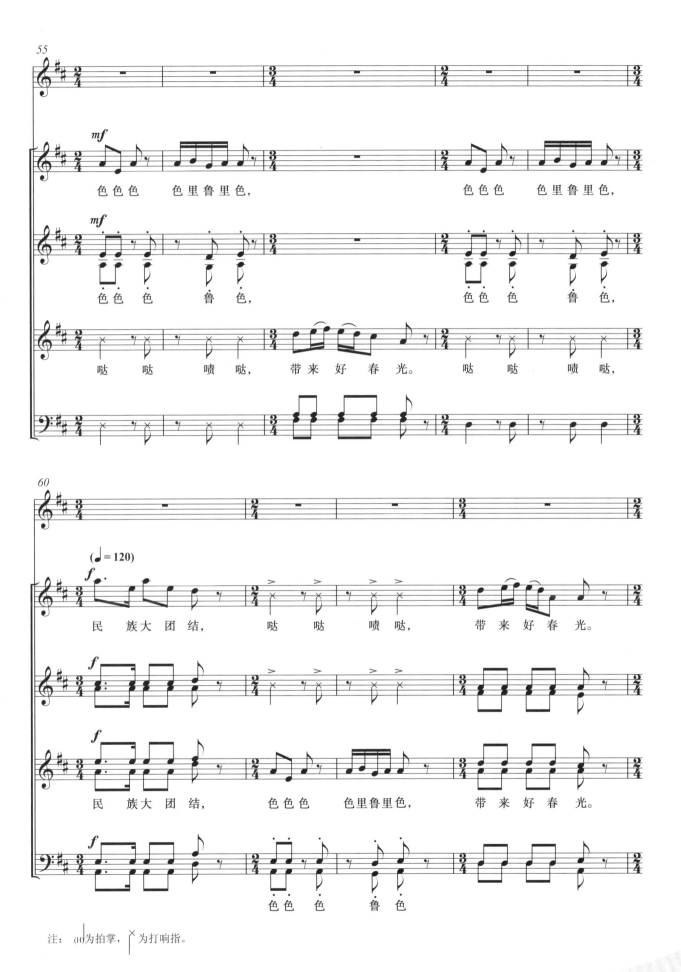

注：(H)为拍掌，↑为打响指。

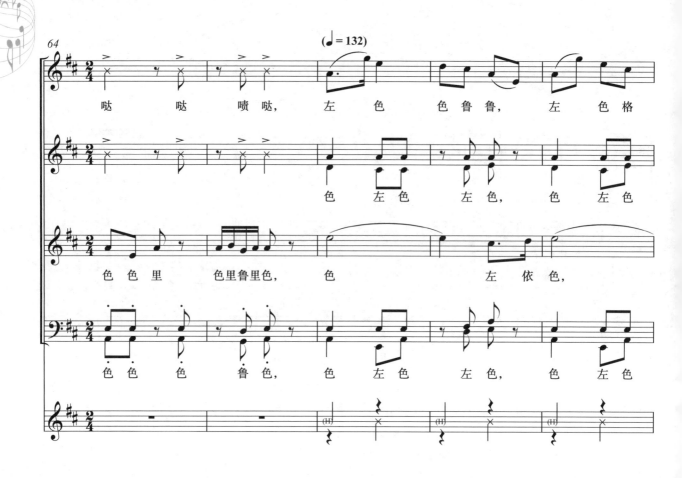
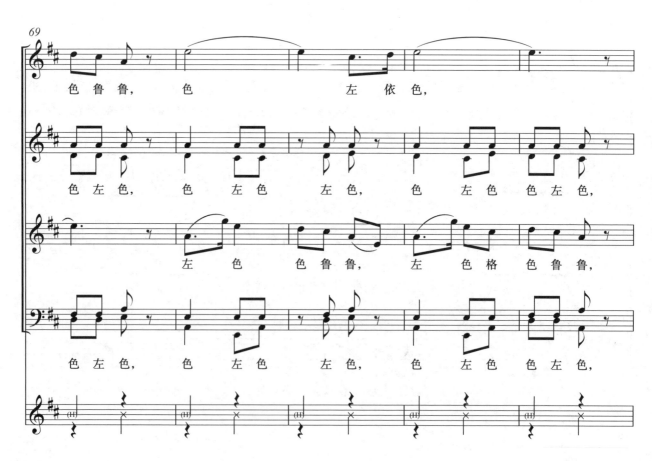

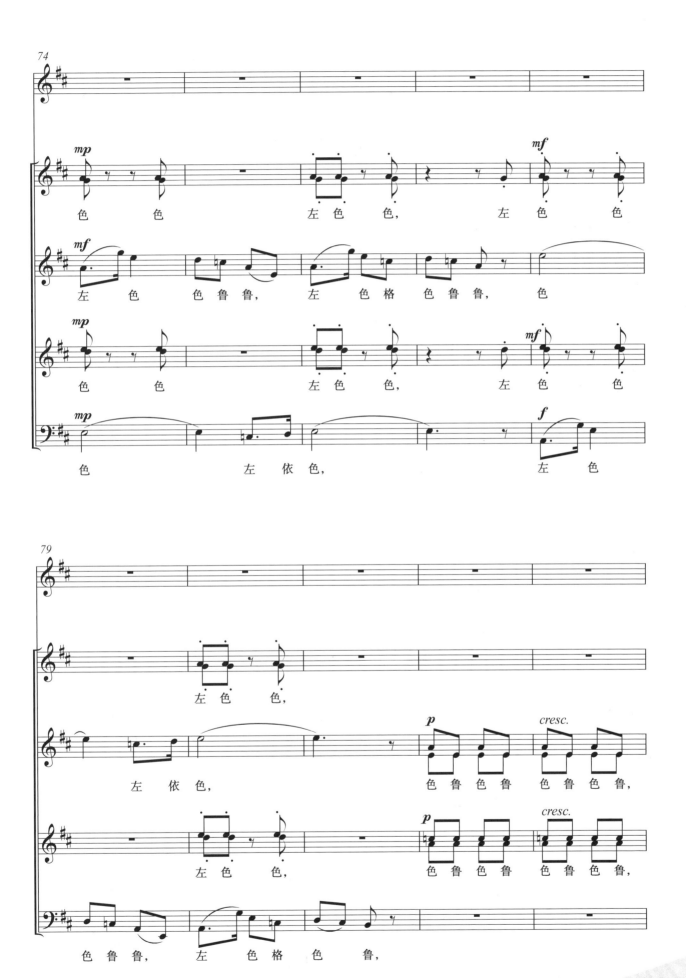

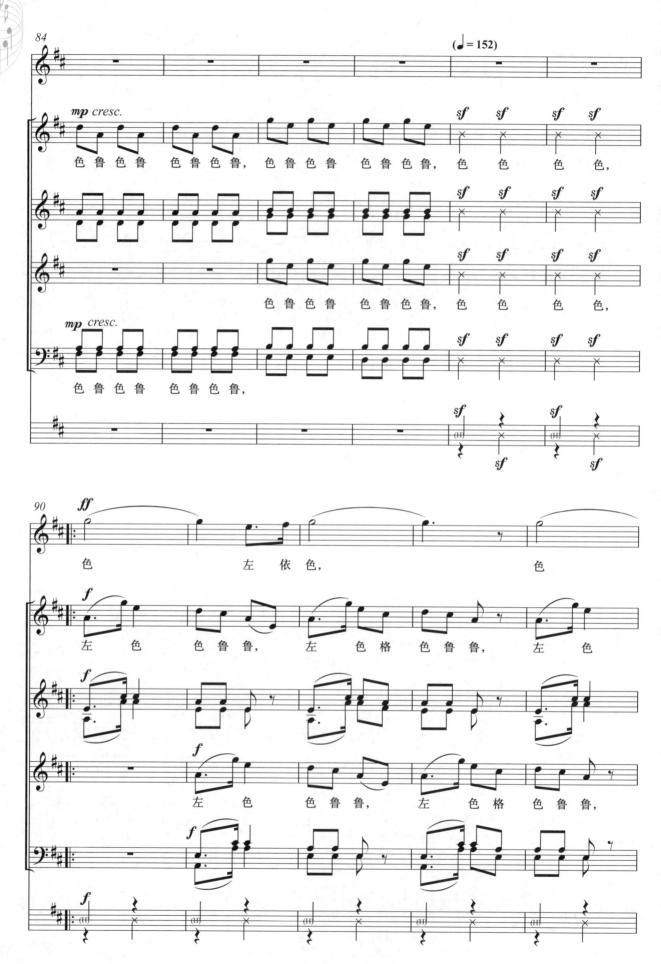

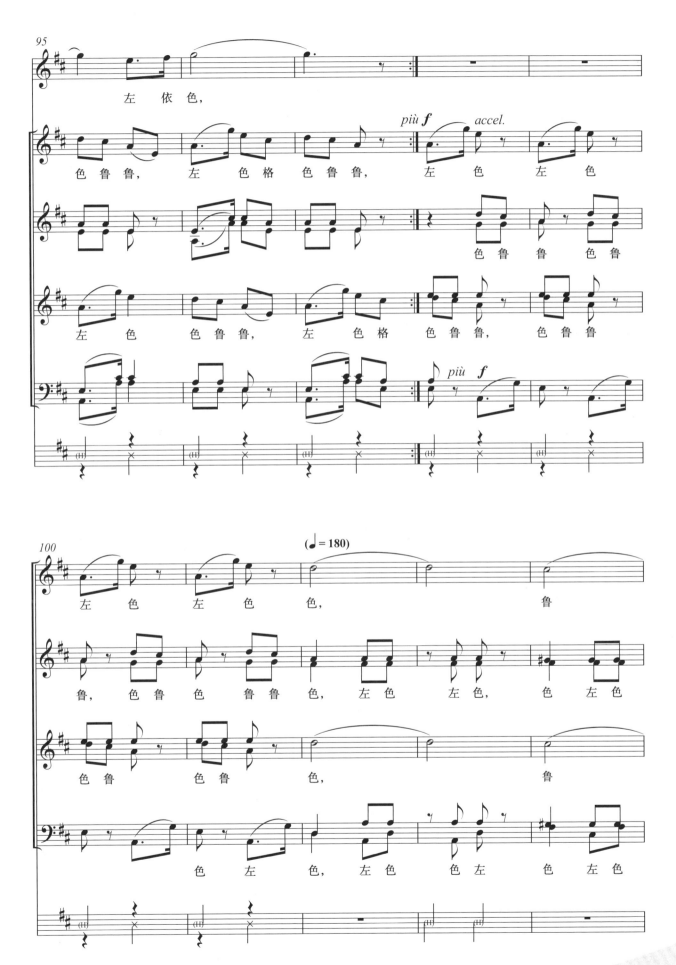

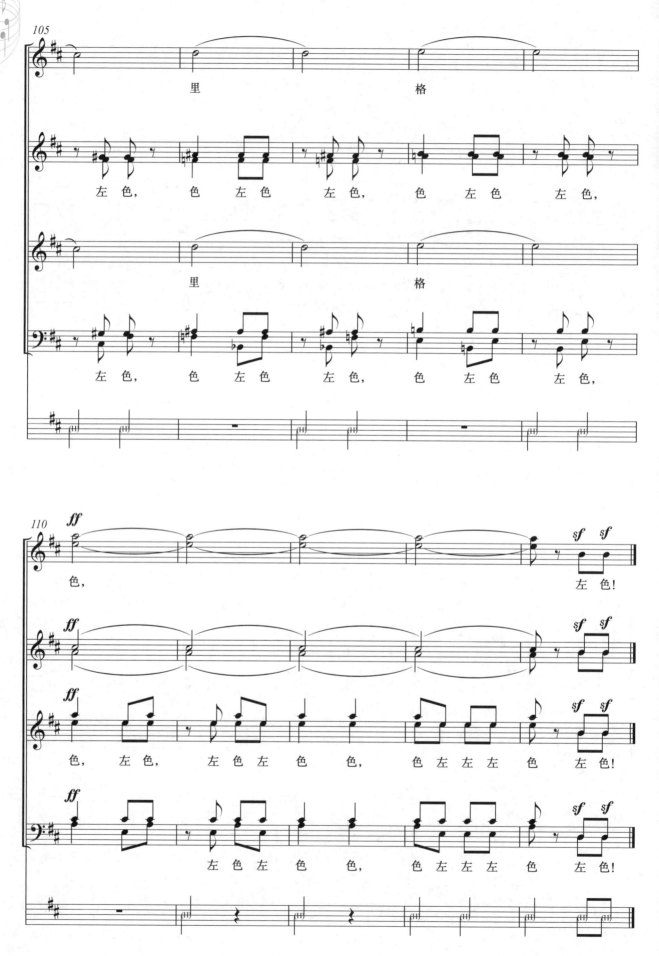

听 泉 曲

根据广东音乐《雨打芭蕉》改编

（混声合唱）

刘汉乃 填词
丁家琳 编配

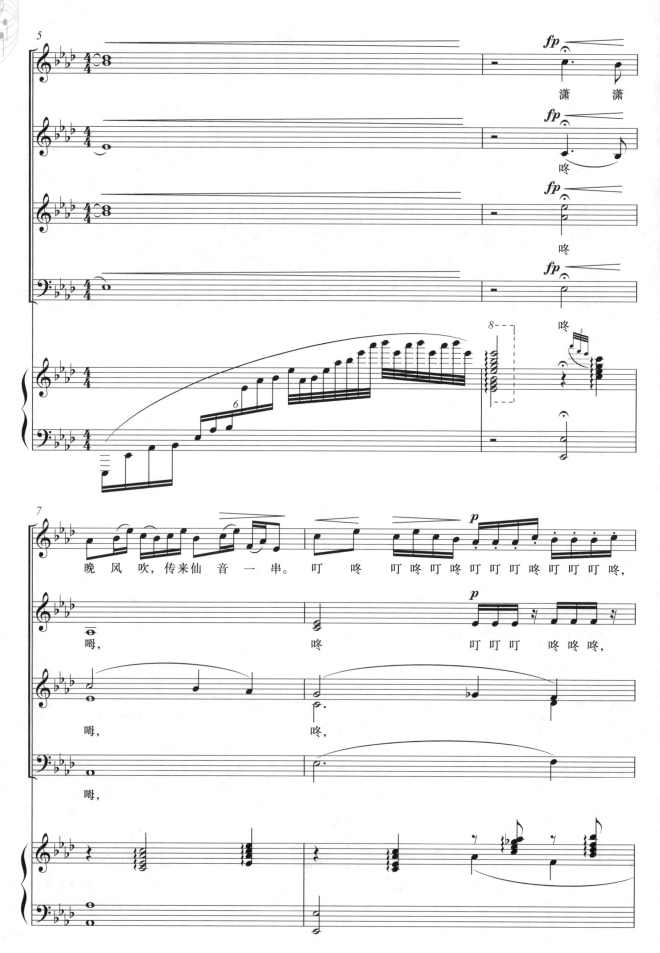

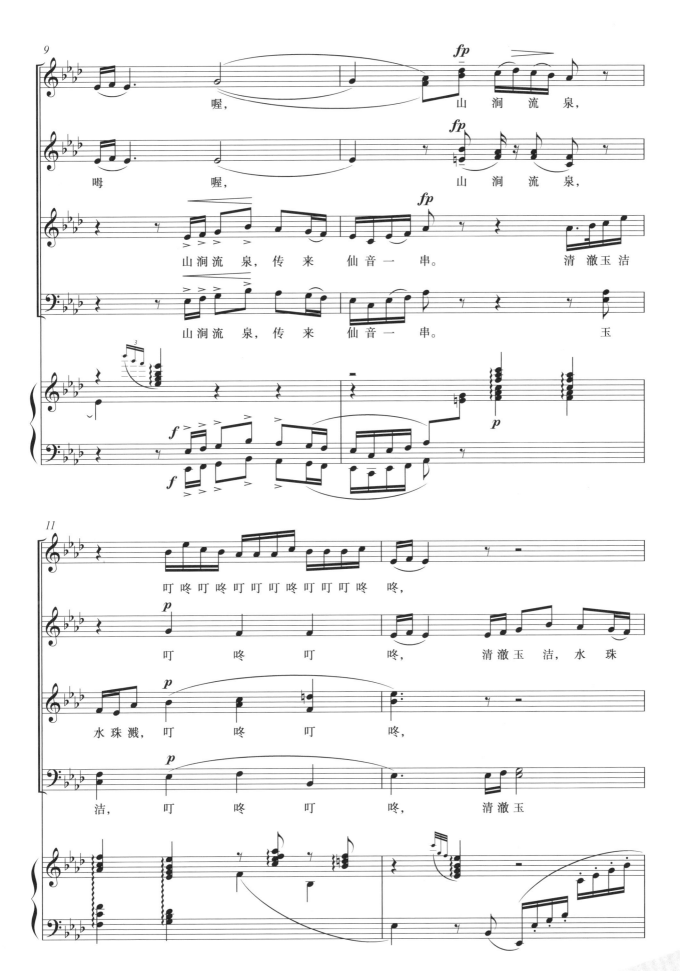

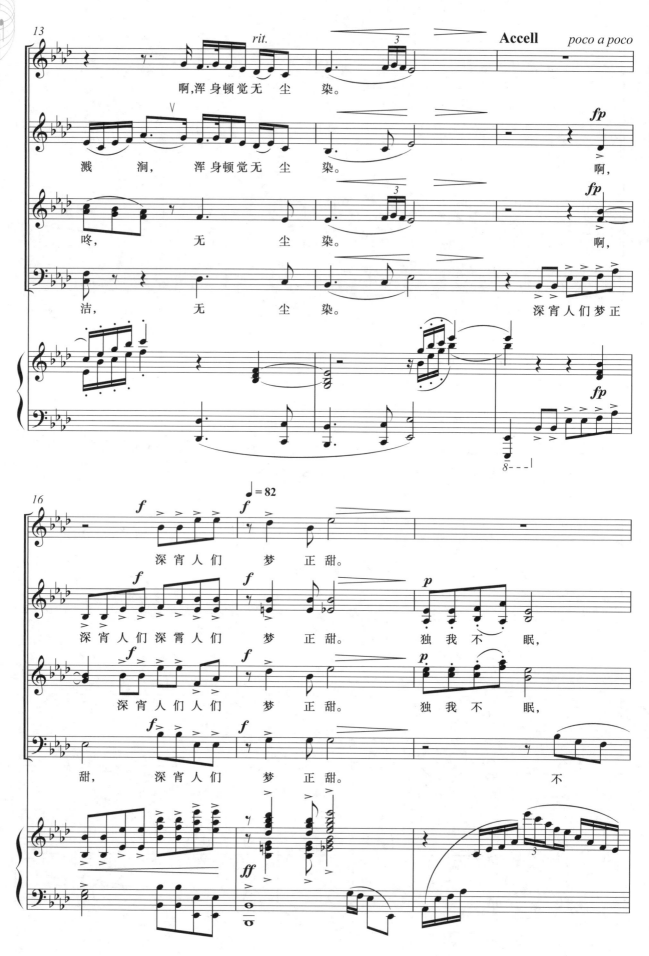

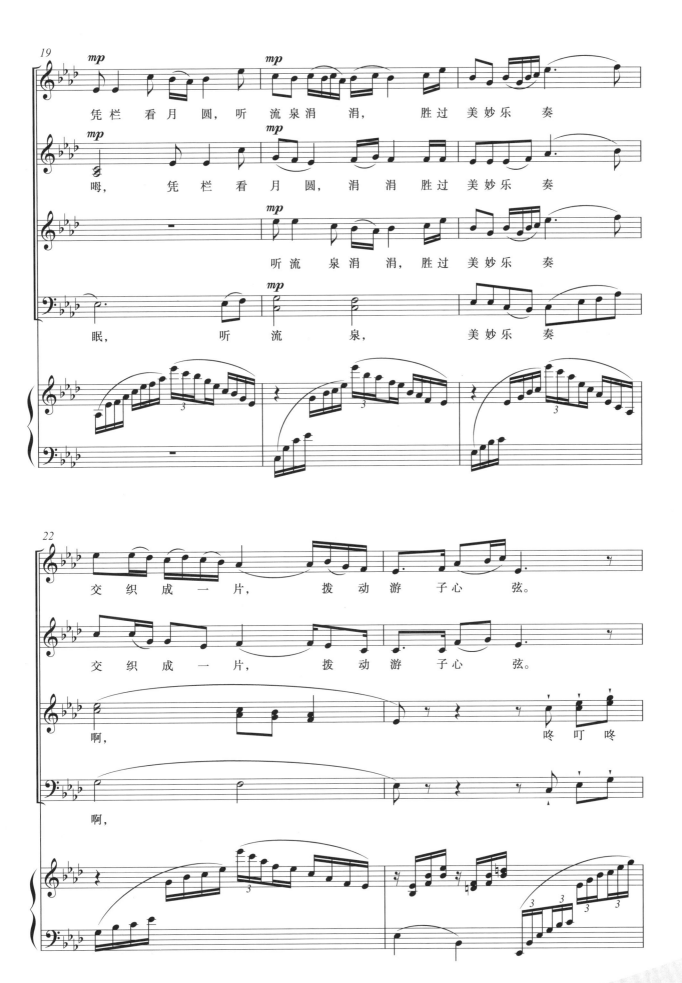

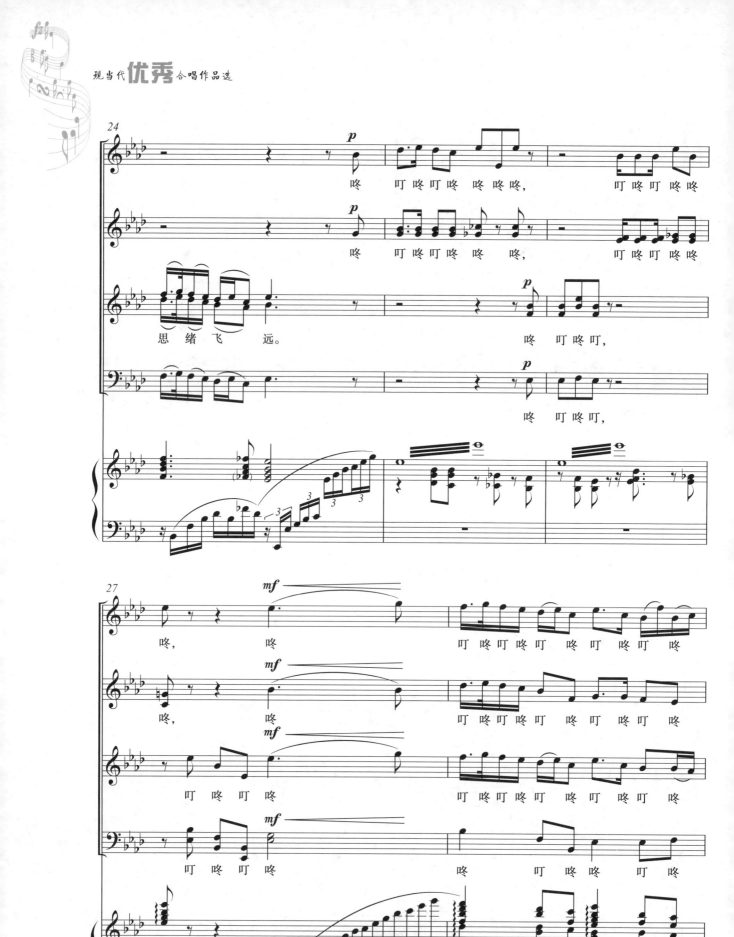

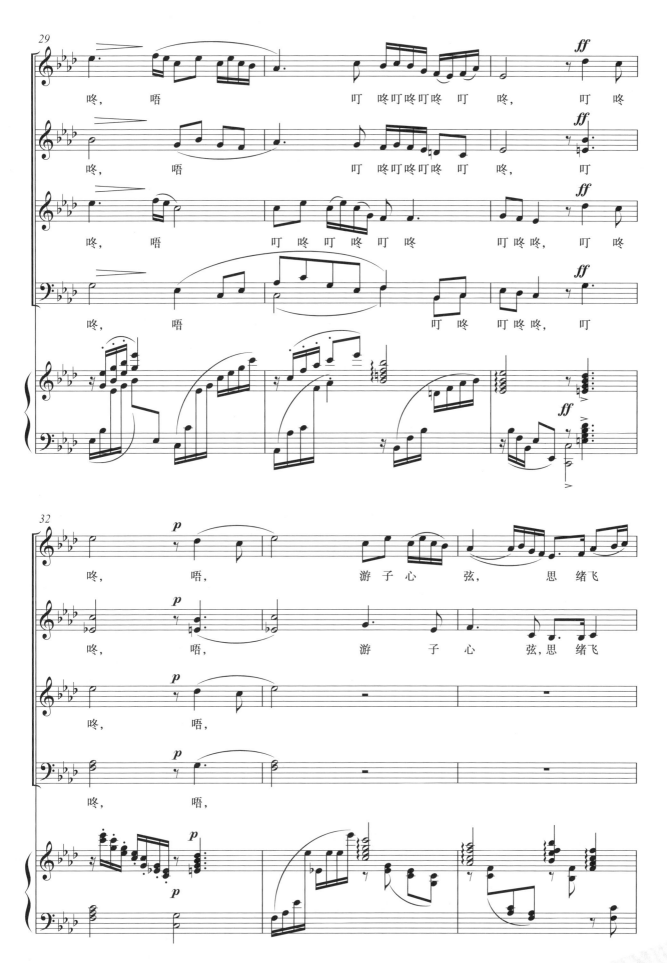

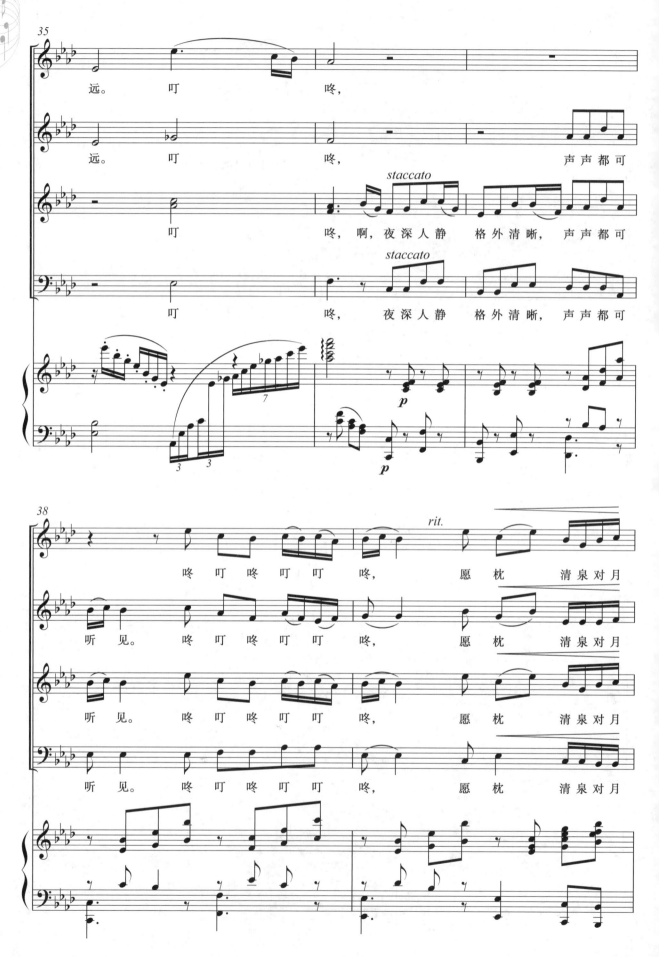

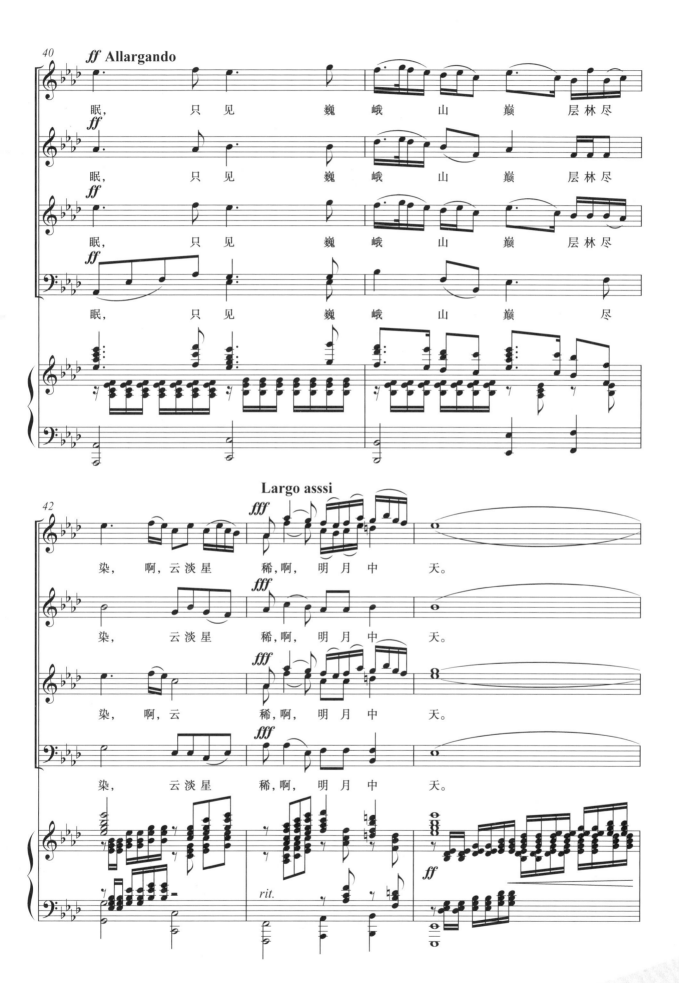

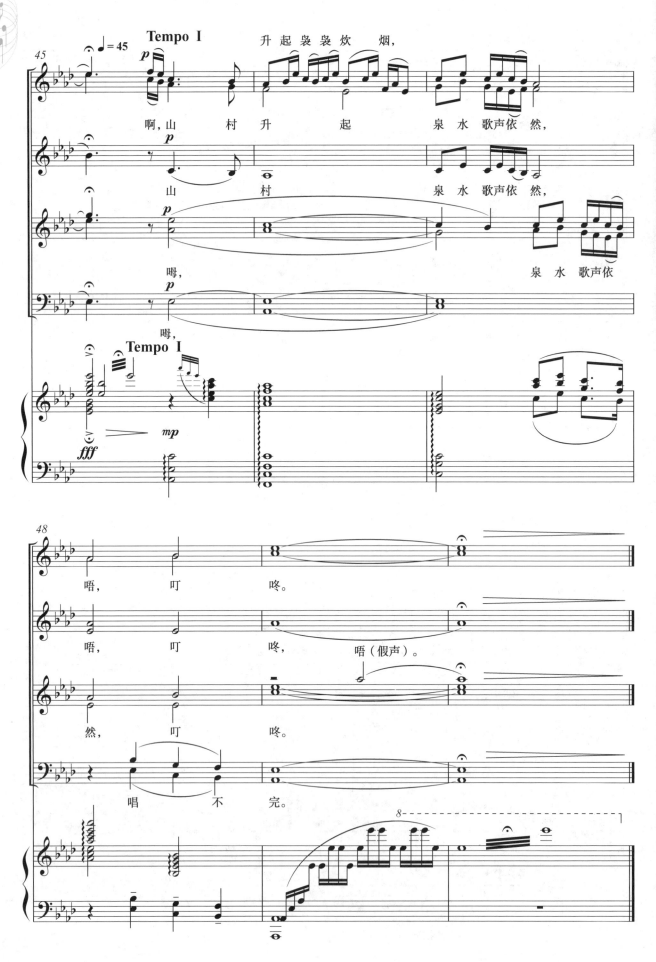

王三姐赶集

(无伴奏合唱)

安徽民歌
王 斌 曲

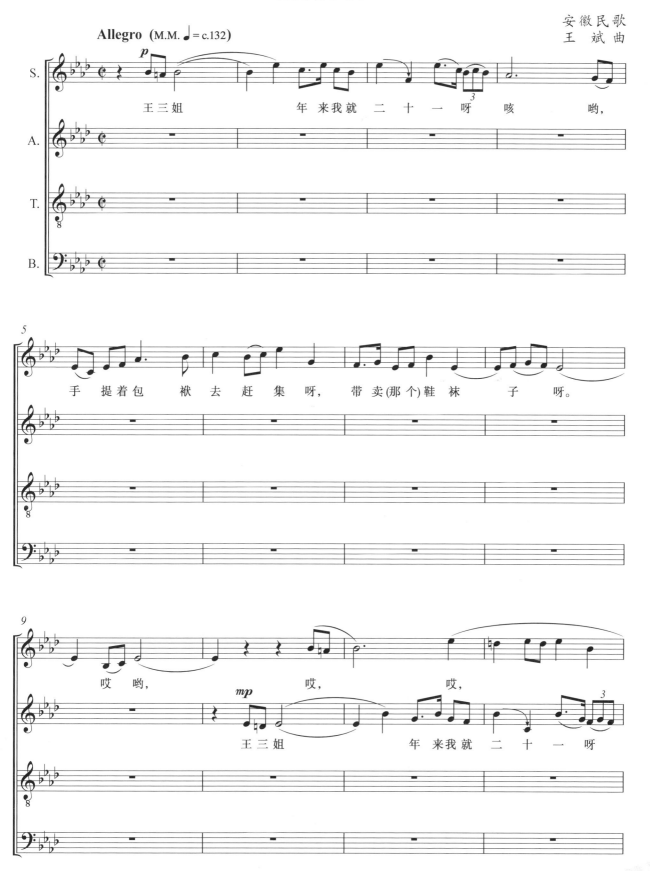

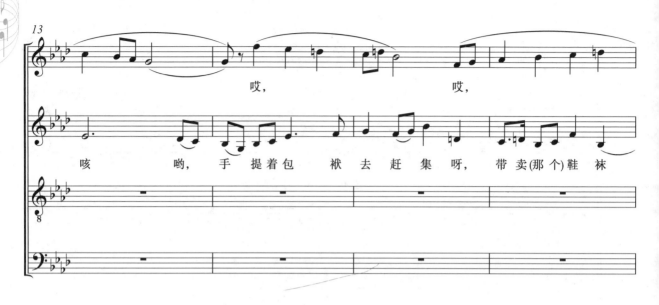
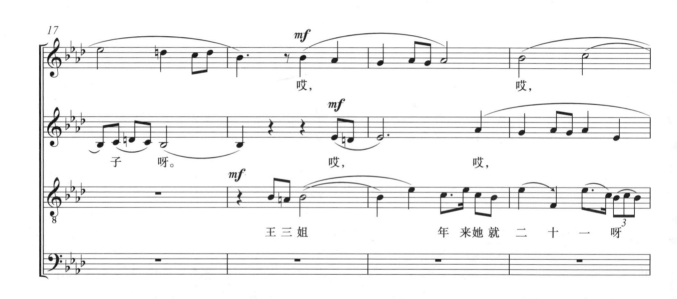
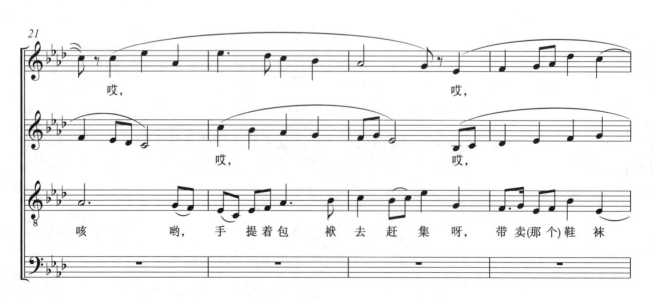

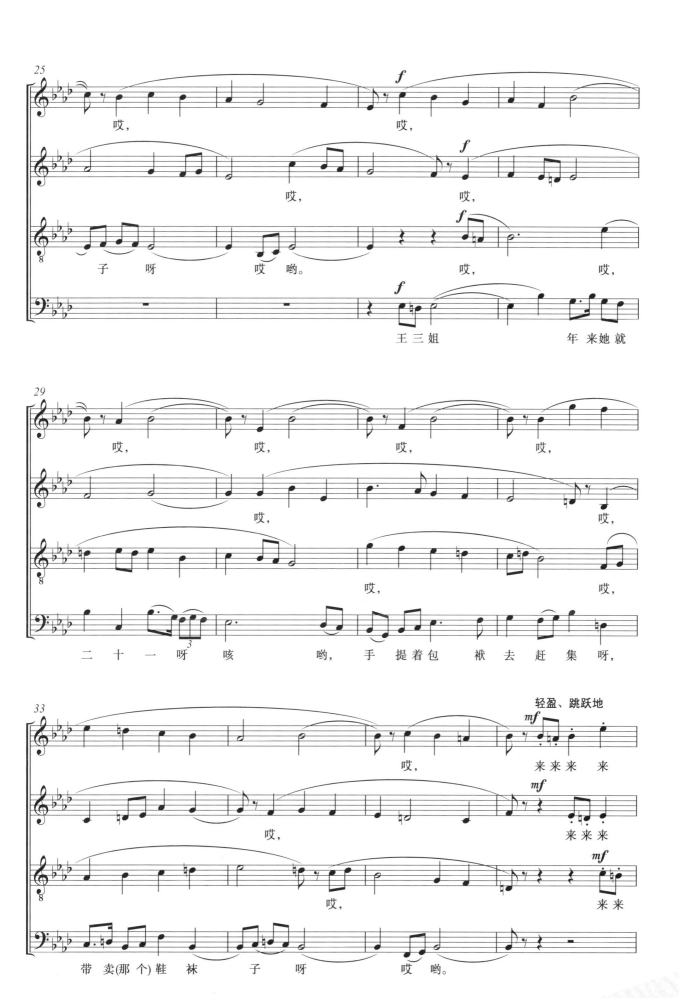

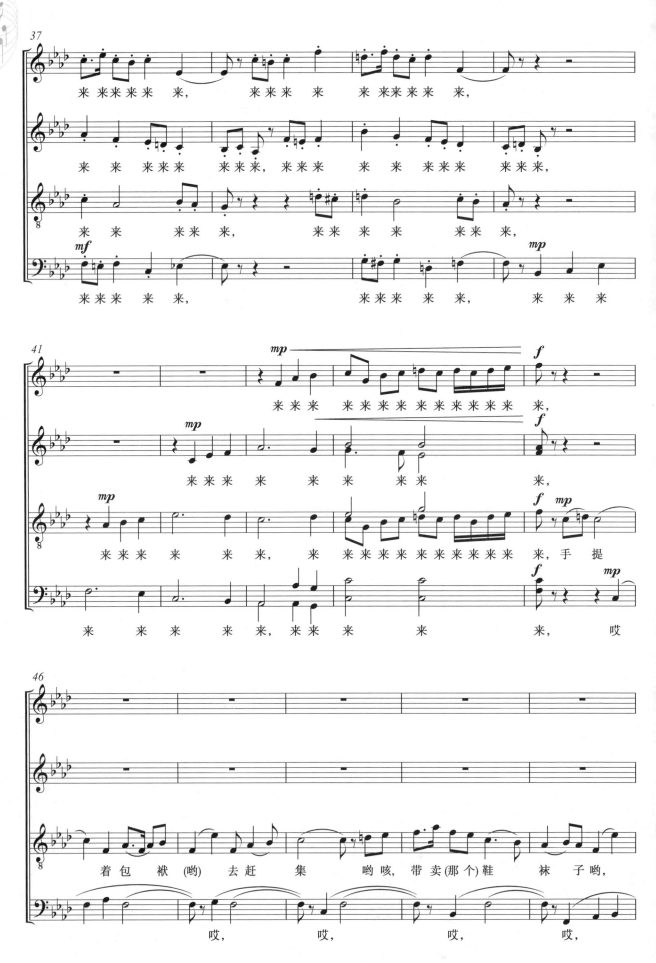

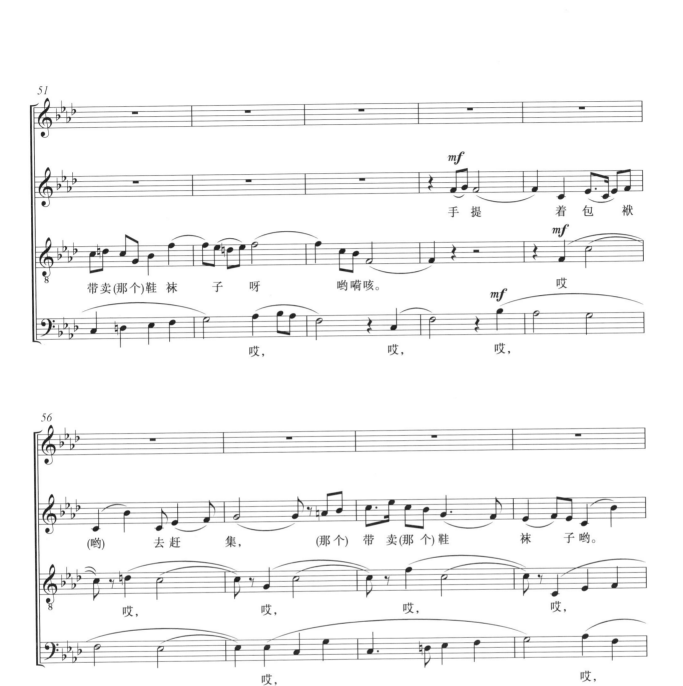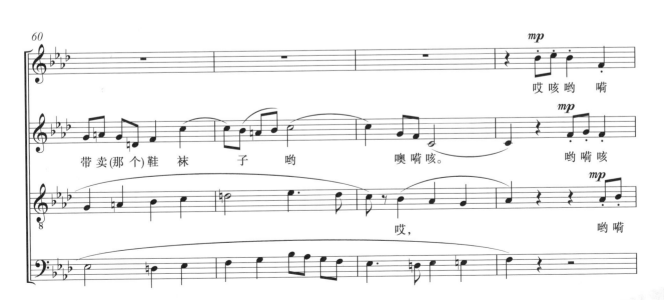

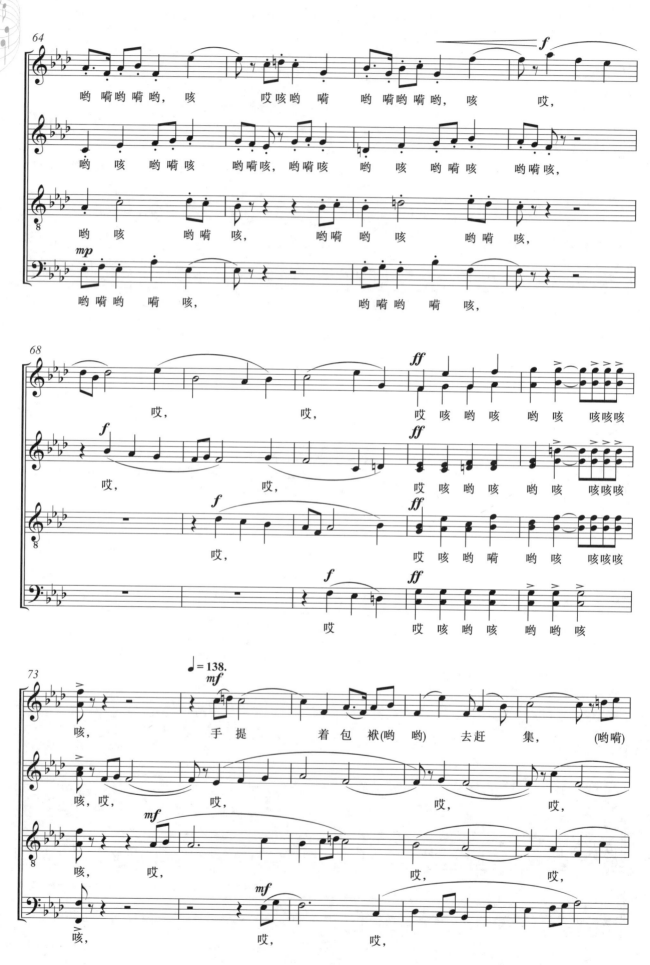

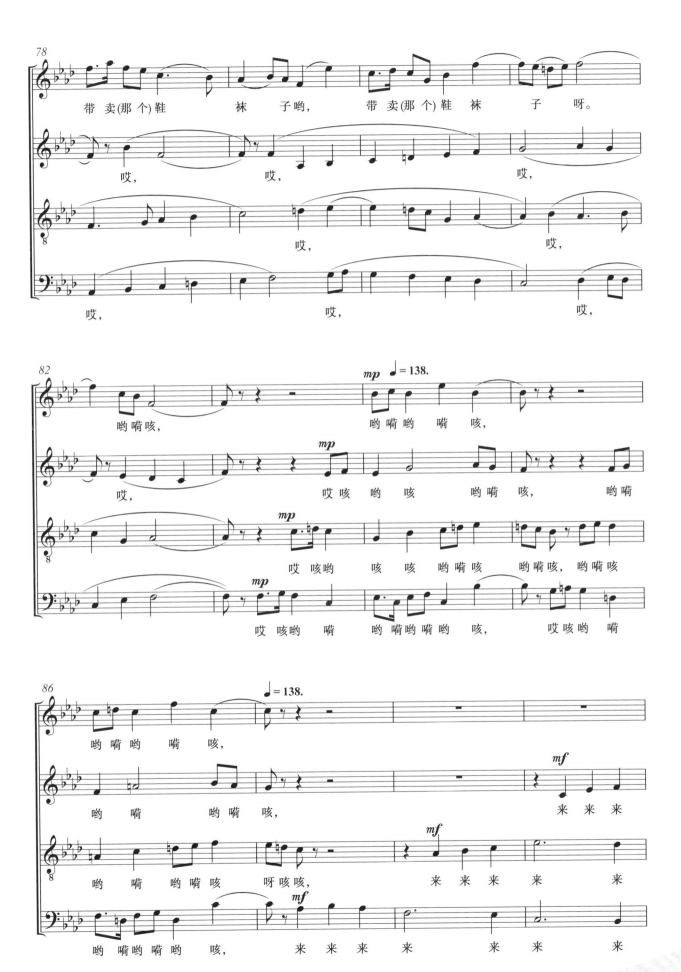

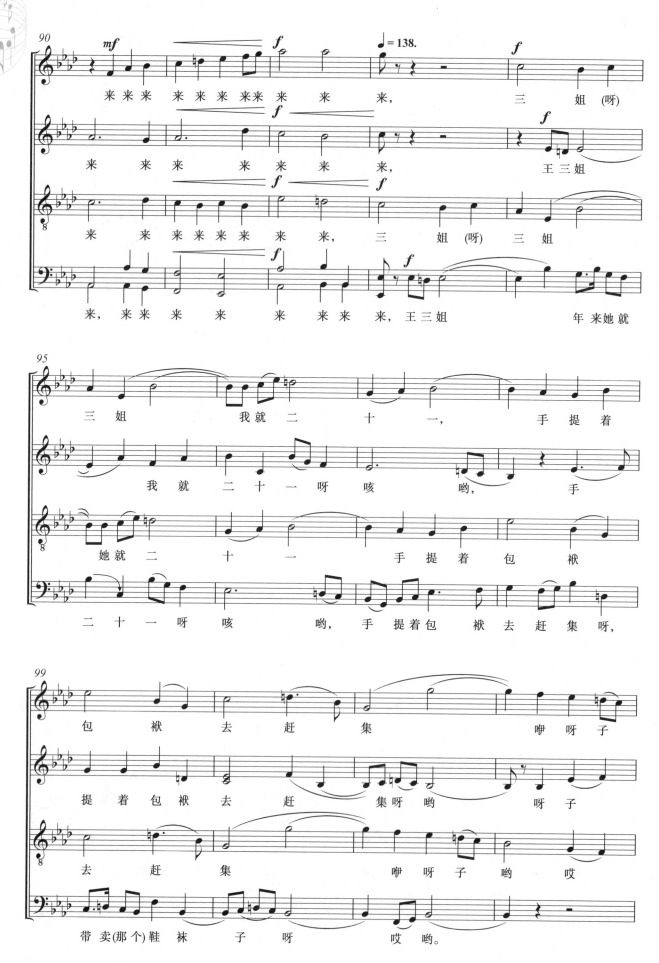

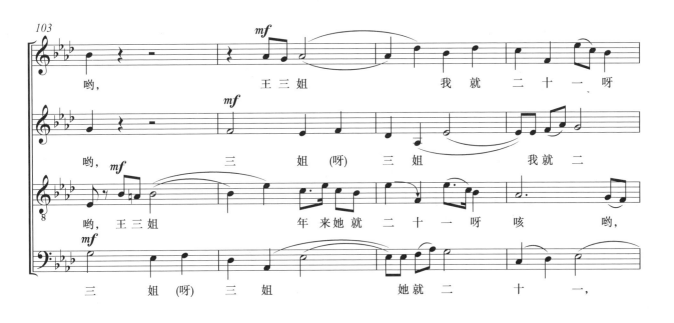
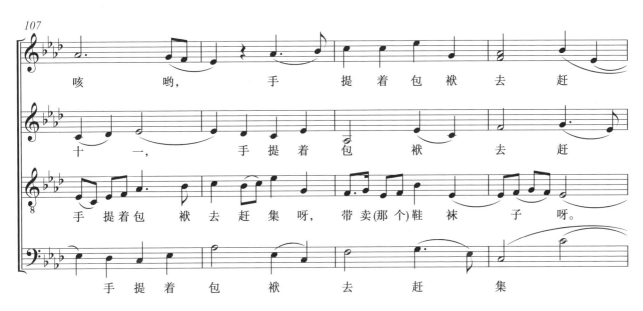
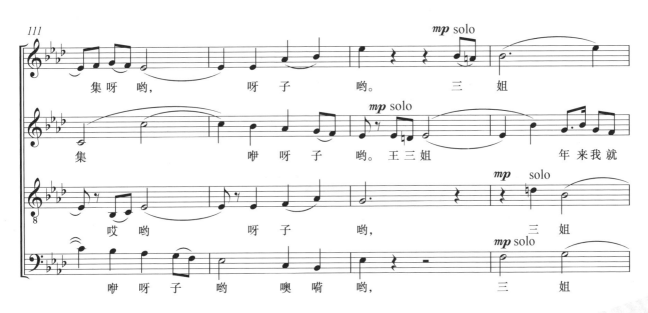

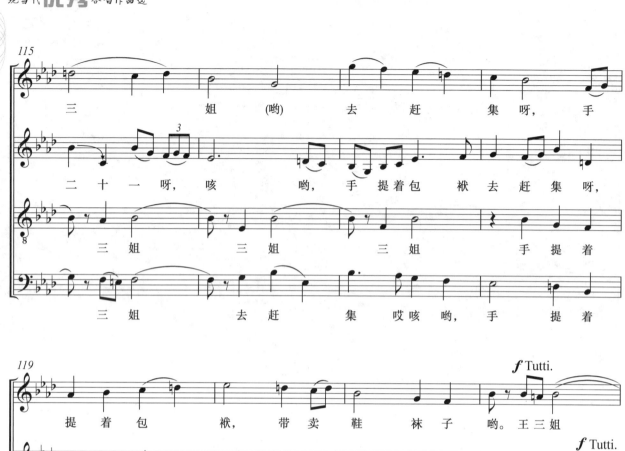
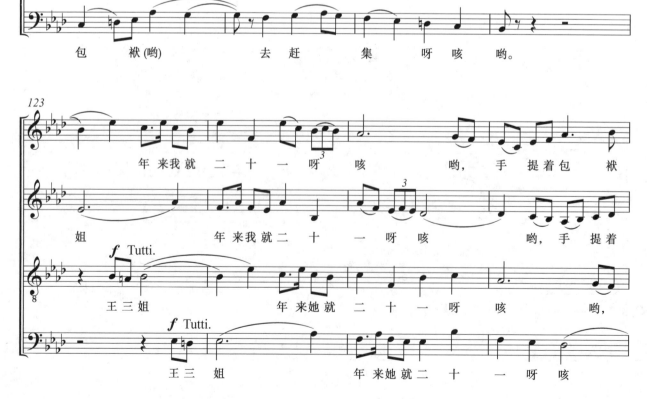

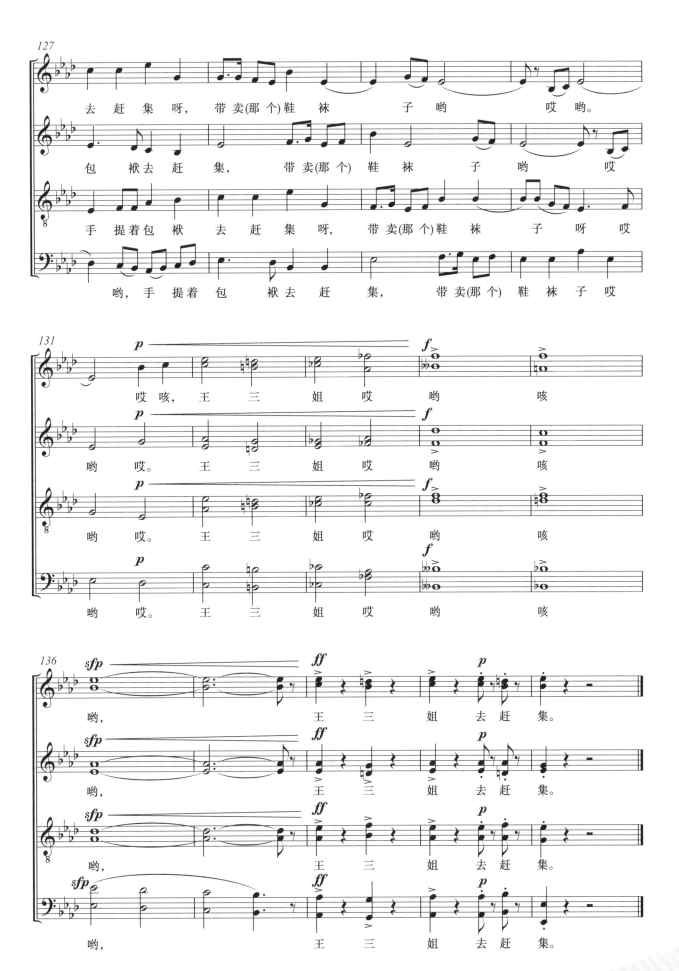

茉莉花

(无伴奏合唱)

江苏民歌
陈怡 编曲

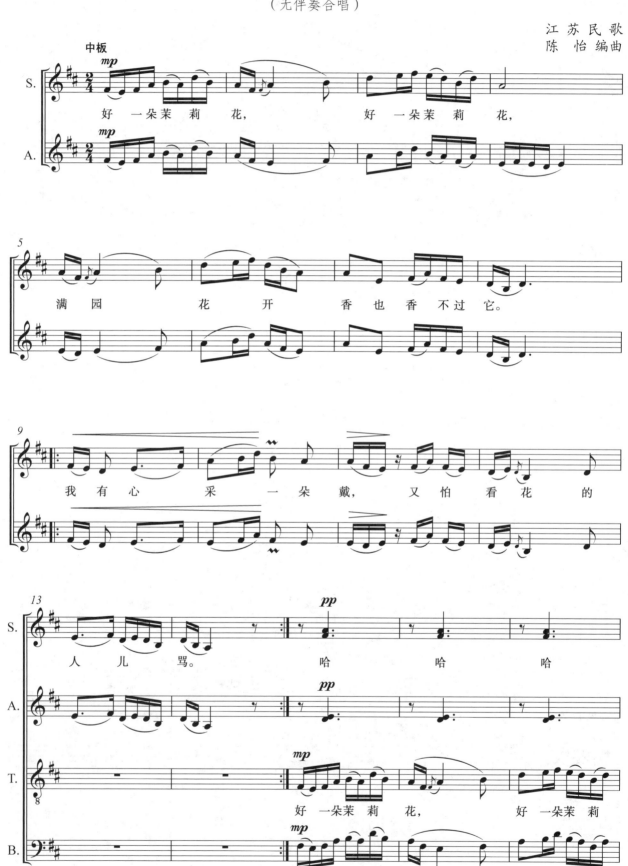

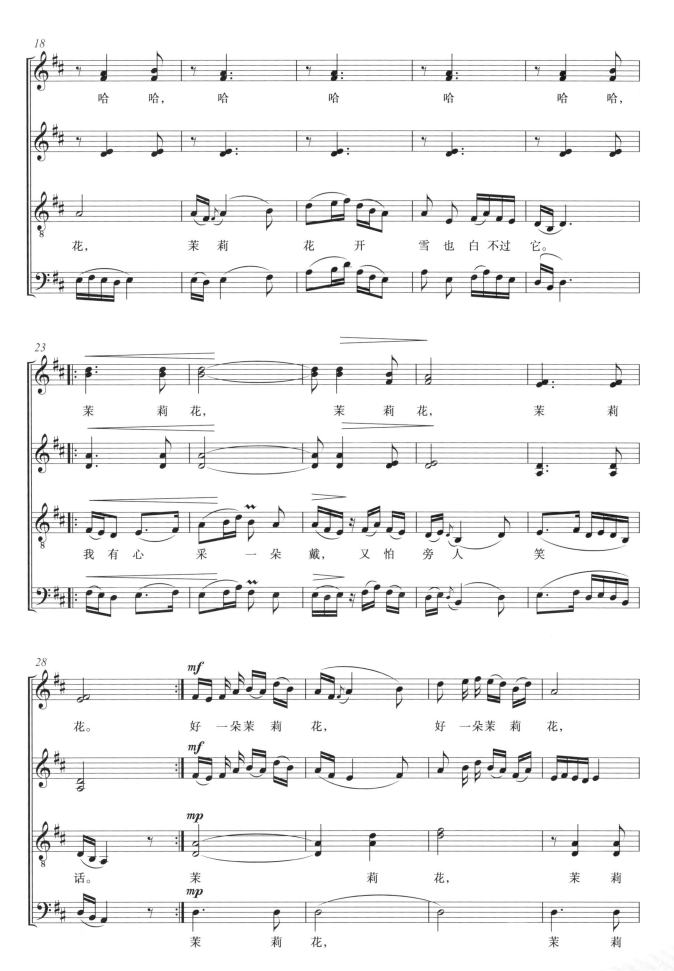

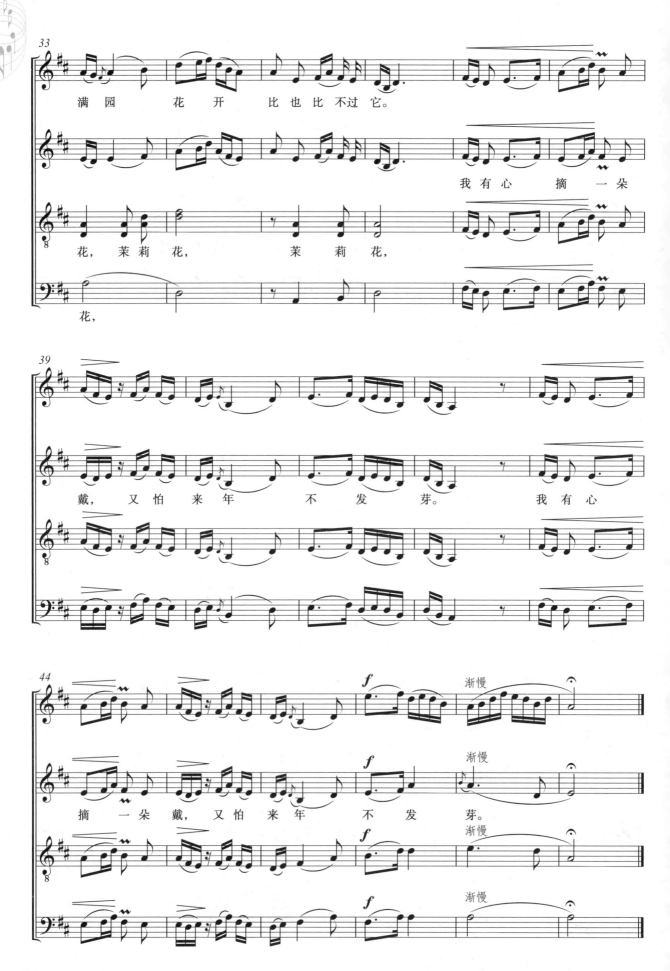

沂蒙山歌

（无伴奏合唱）

山东民歌
张以达 编配合唱
纪清连 改词配歌

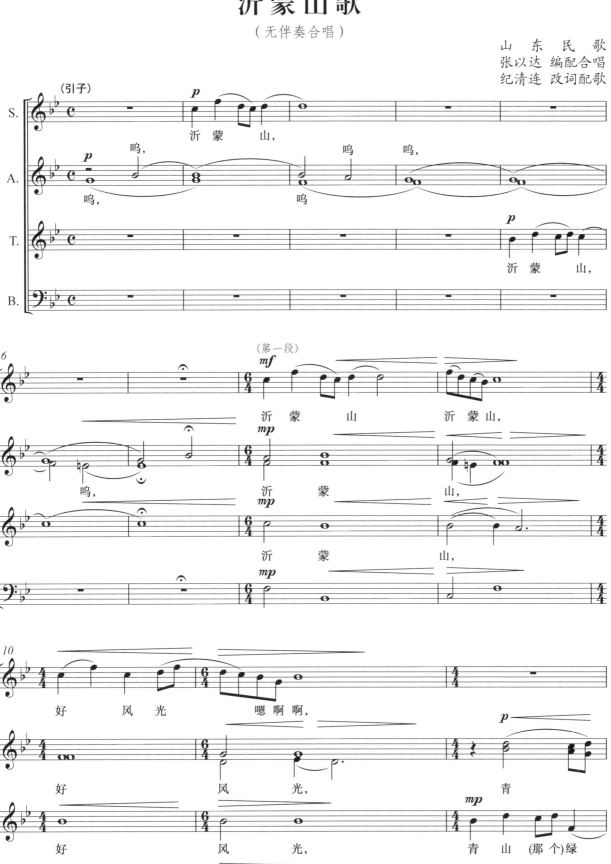

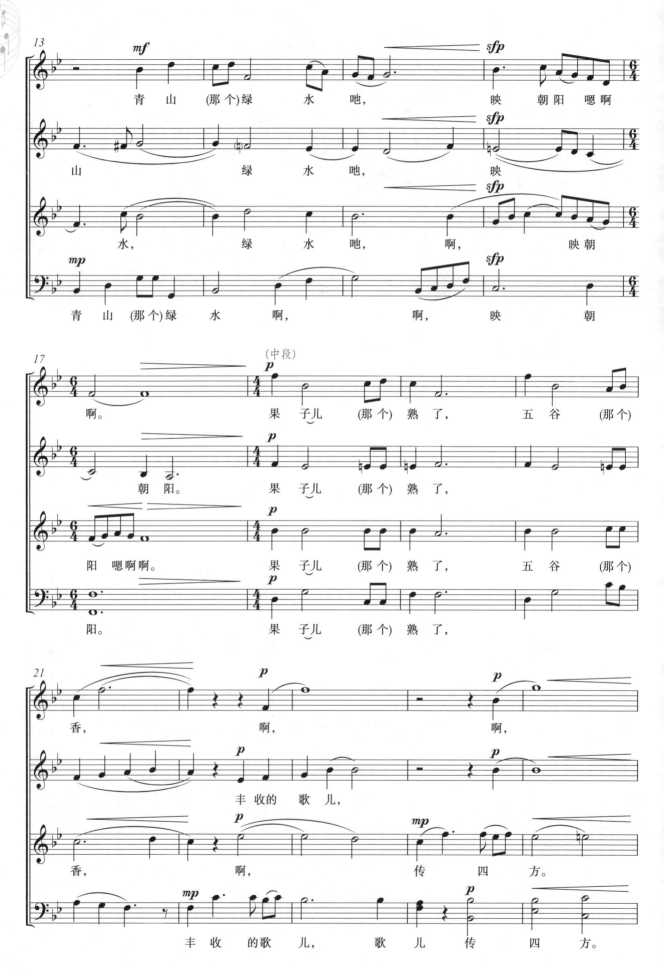

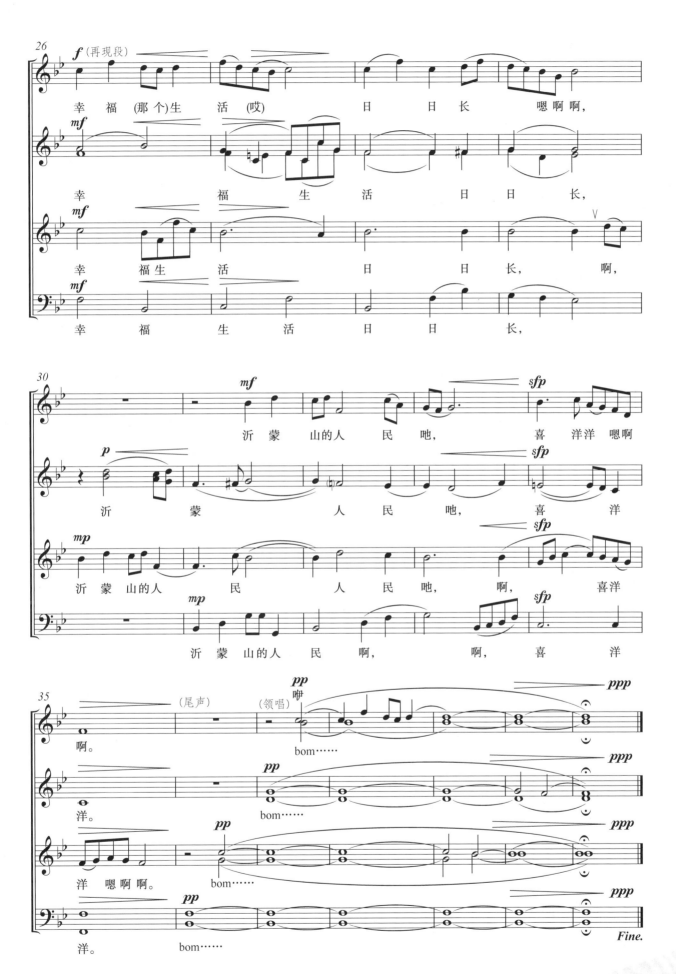

心 上 人

(女高音独唱与混声合唱)

达斡尔族民歌
杨人翌 编曲

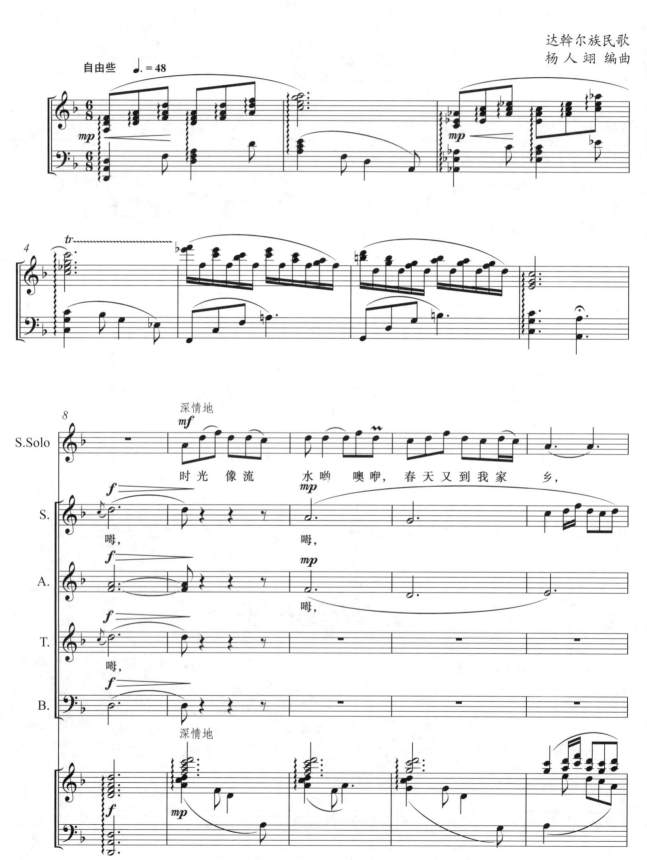

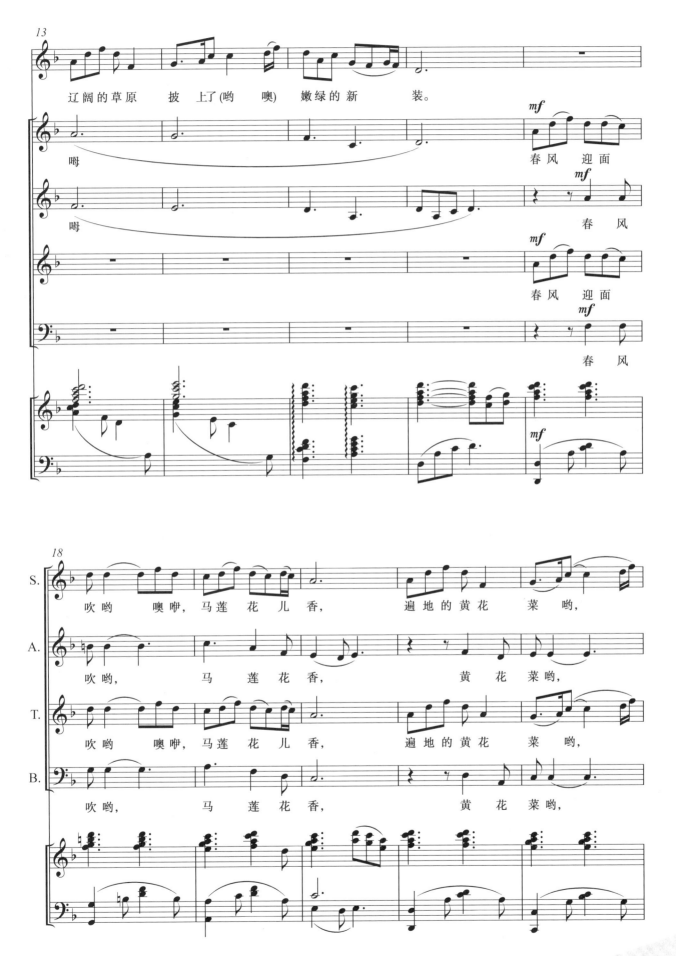

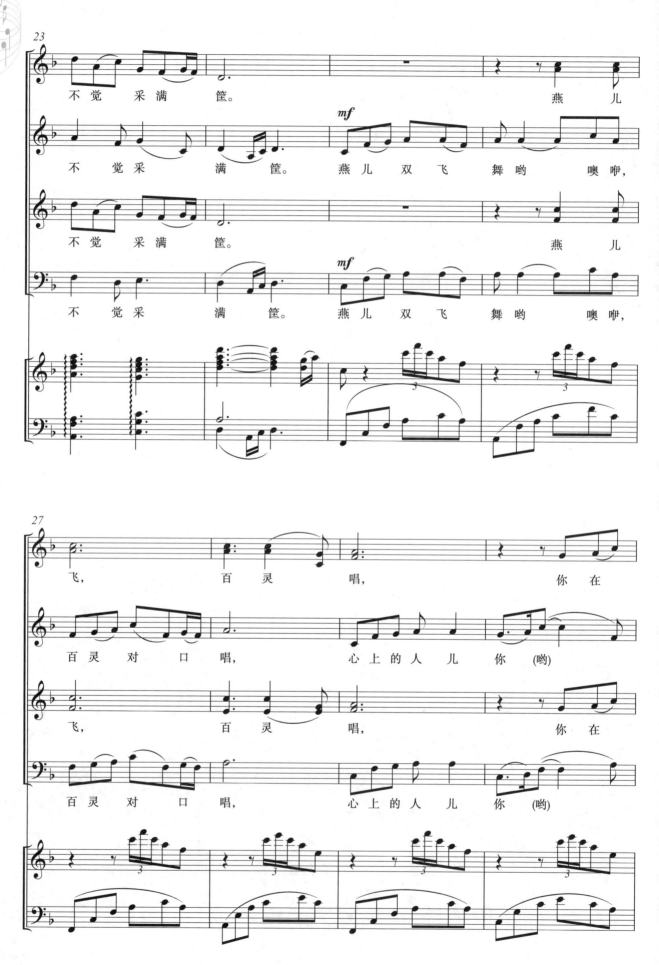

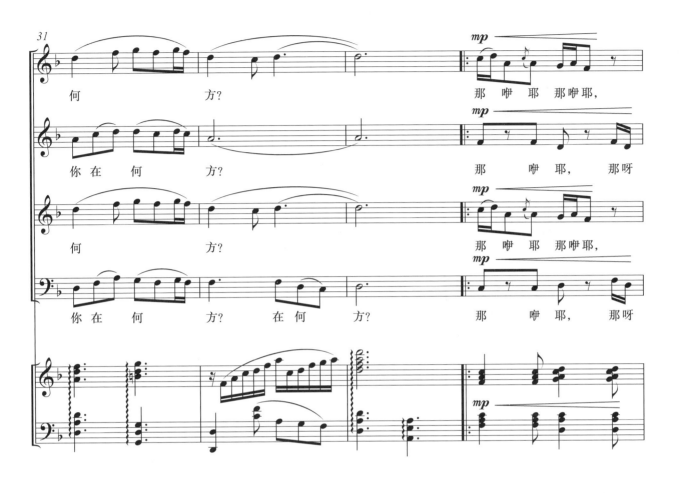
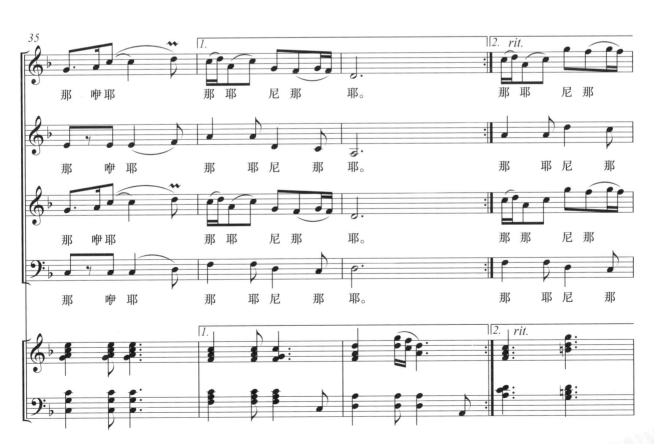

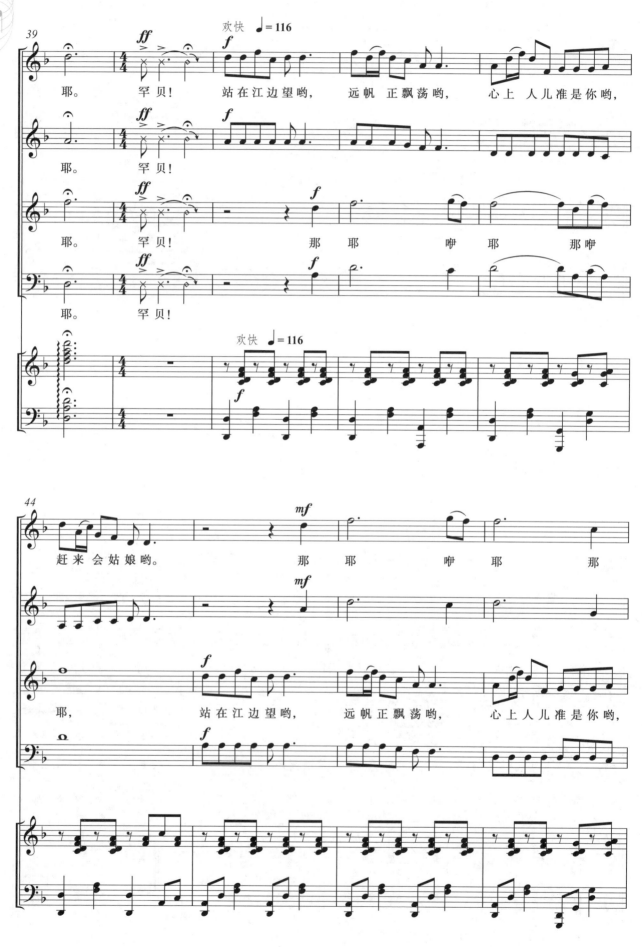

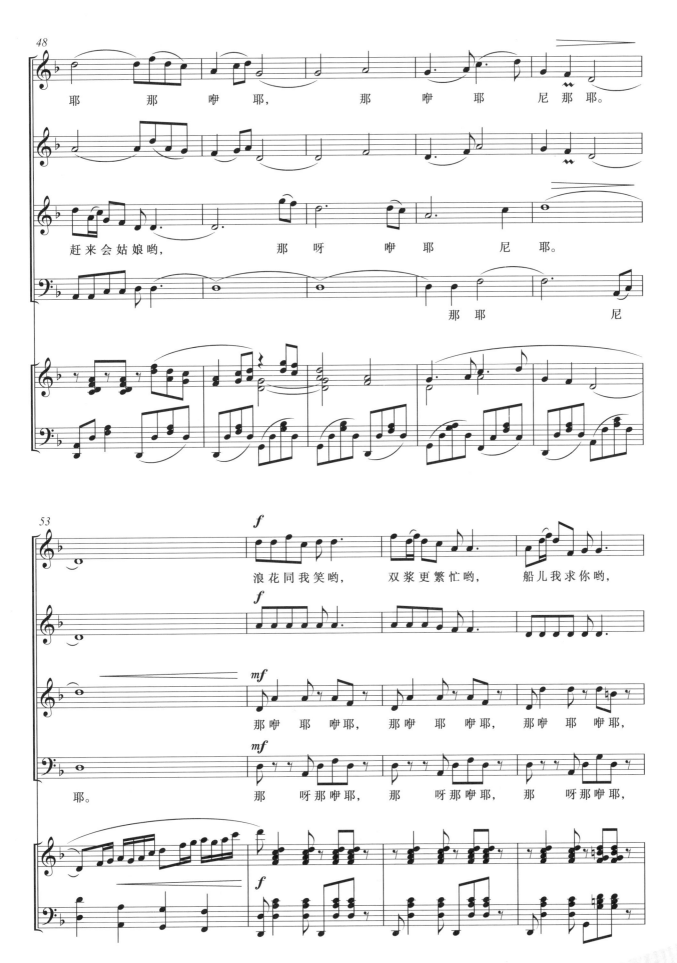

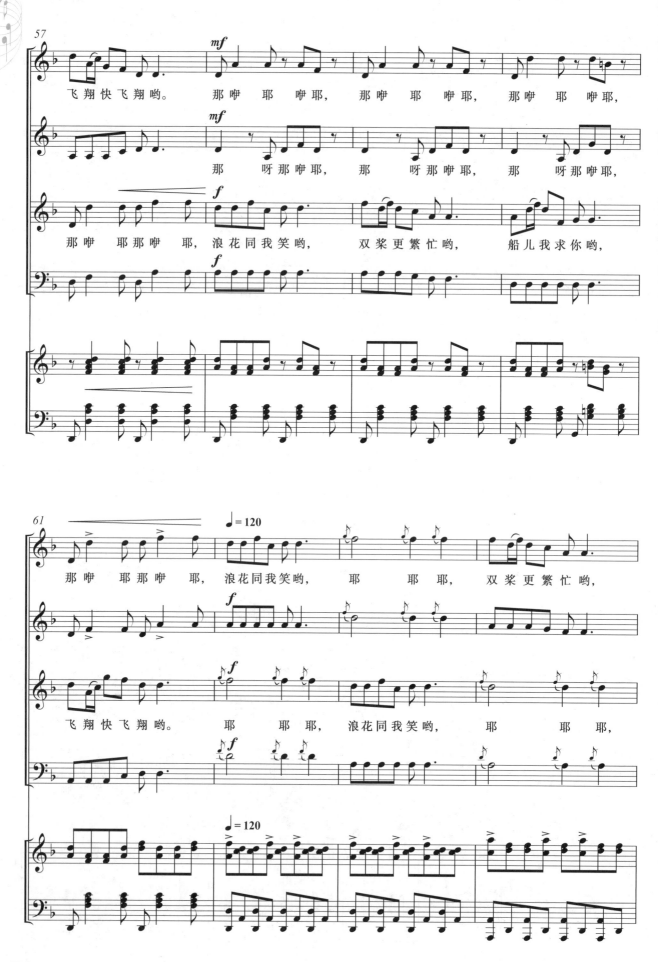

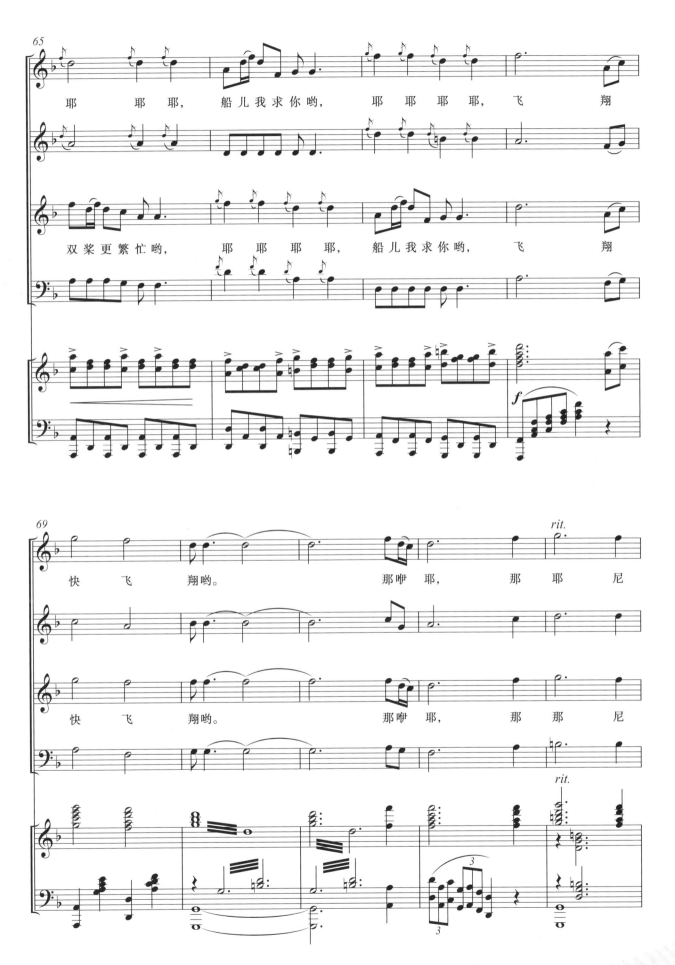

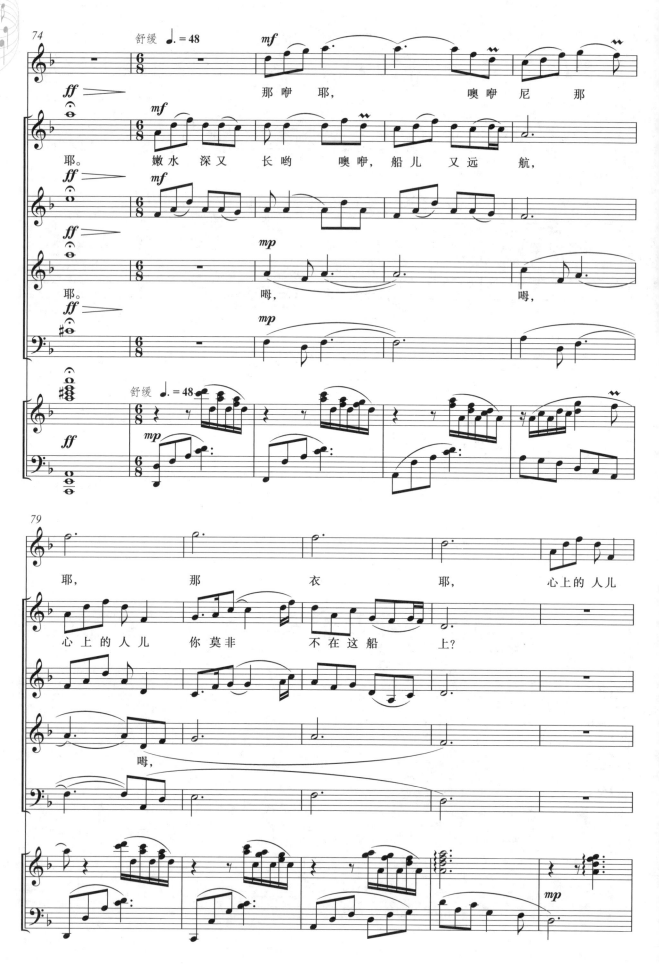

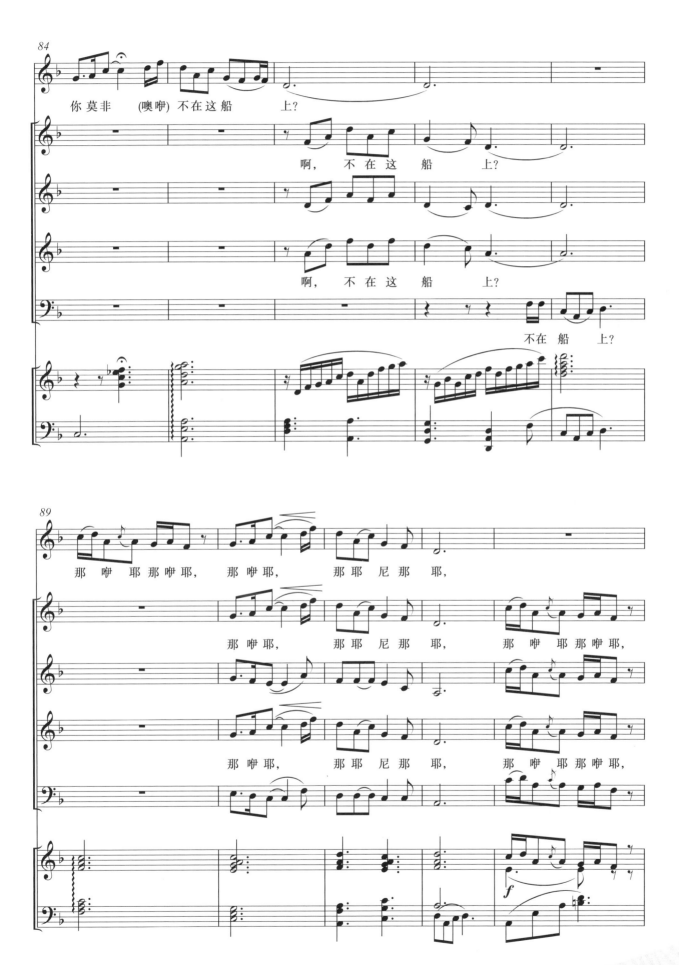

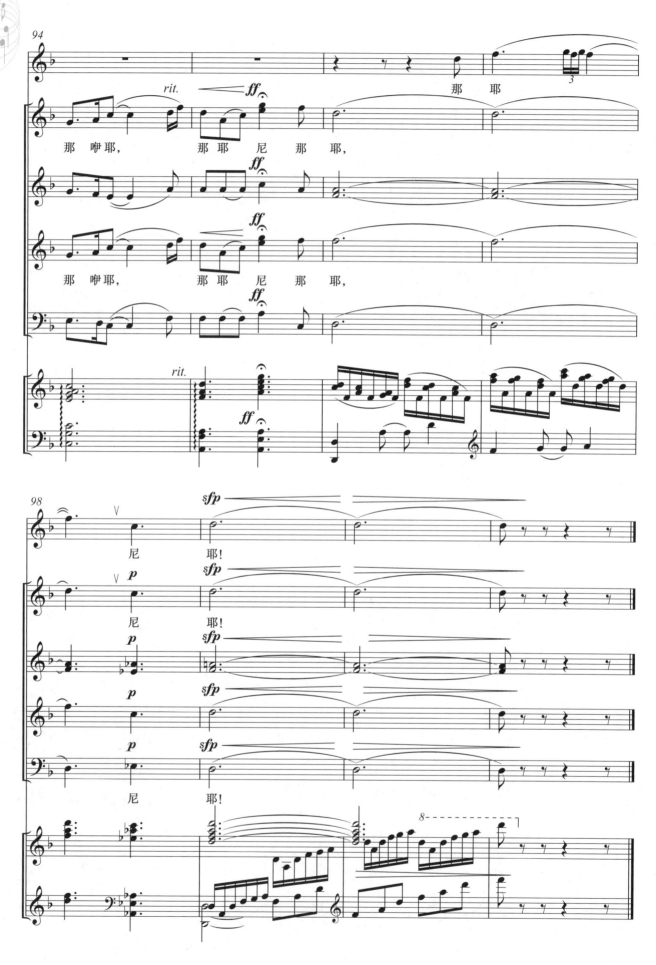

雨 江 南

（无伴奏合唱）

巩建华 词
王建民 曲

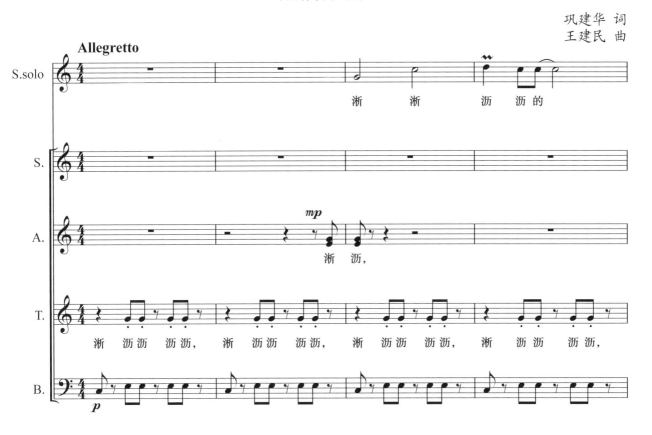

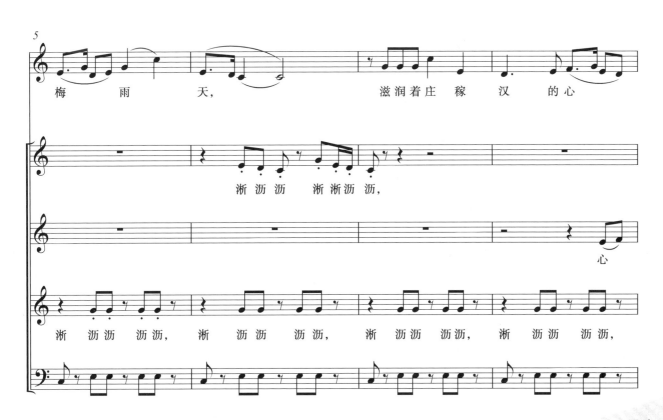

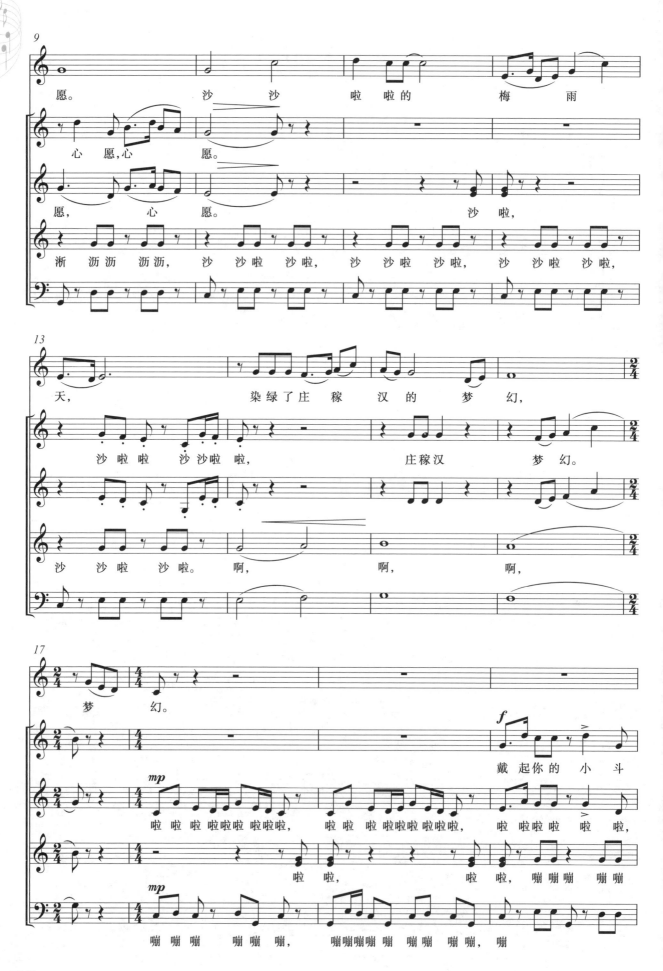

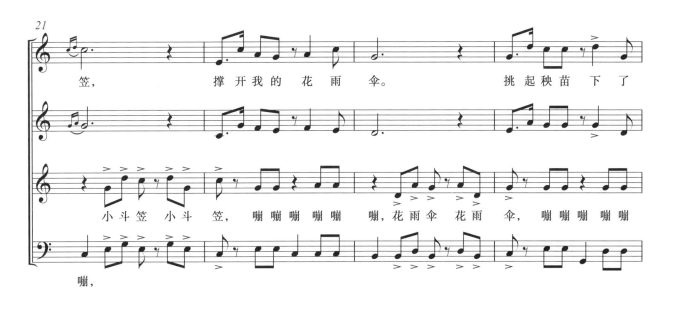
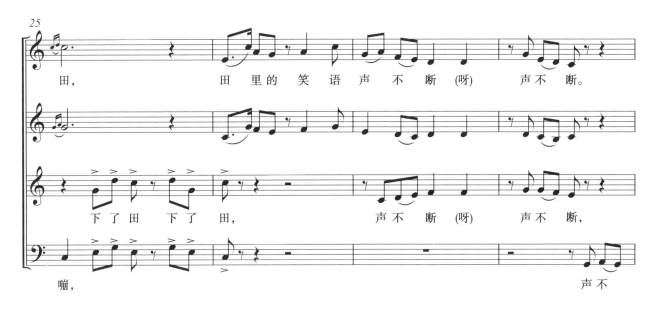
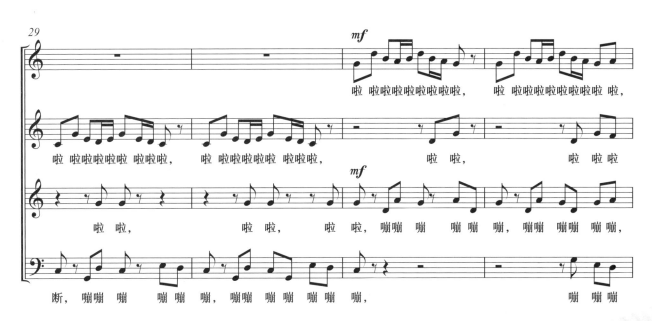

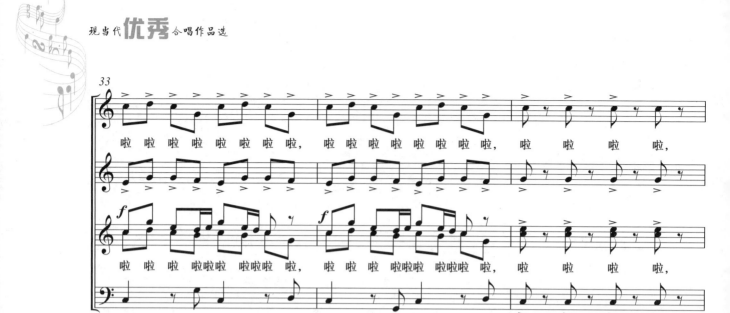
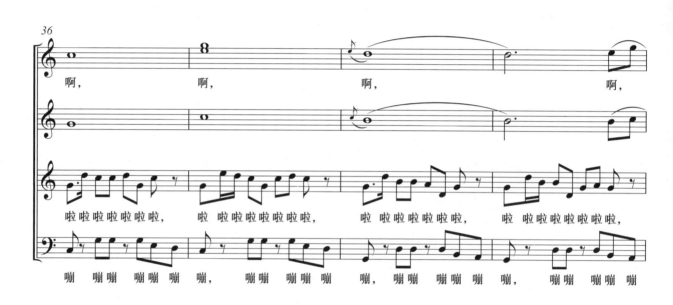
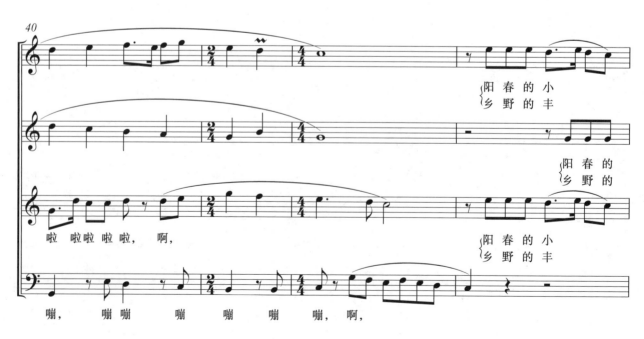

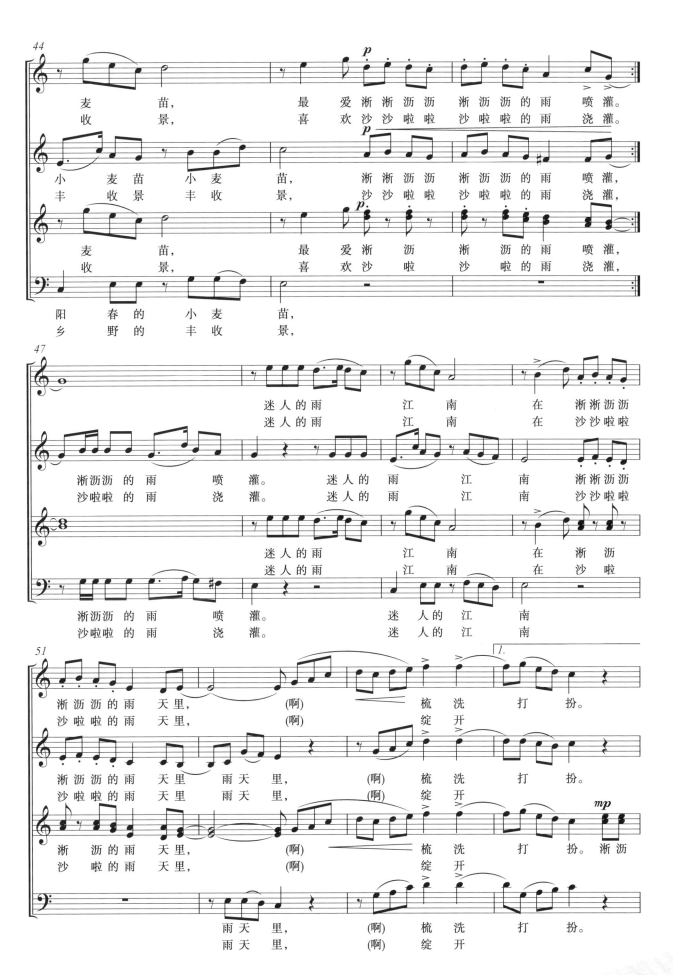

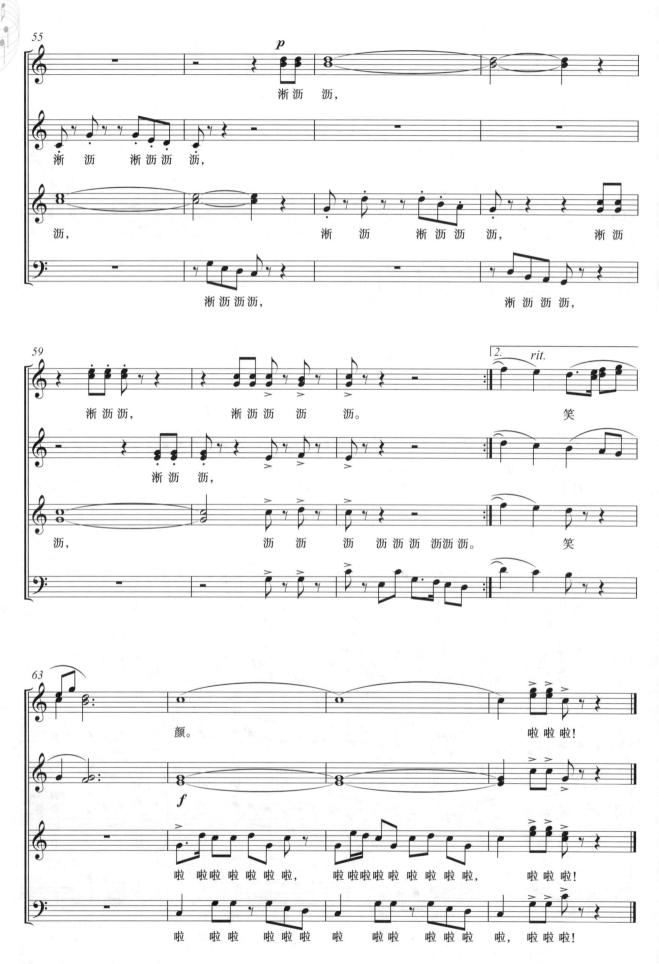

打 跳

（无伴奏合唱）

周长征 词
宋名筑、周长征 曲

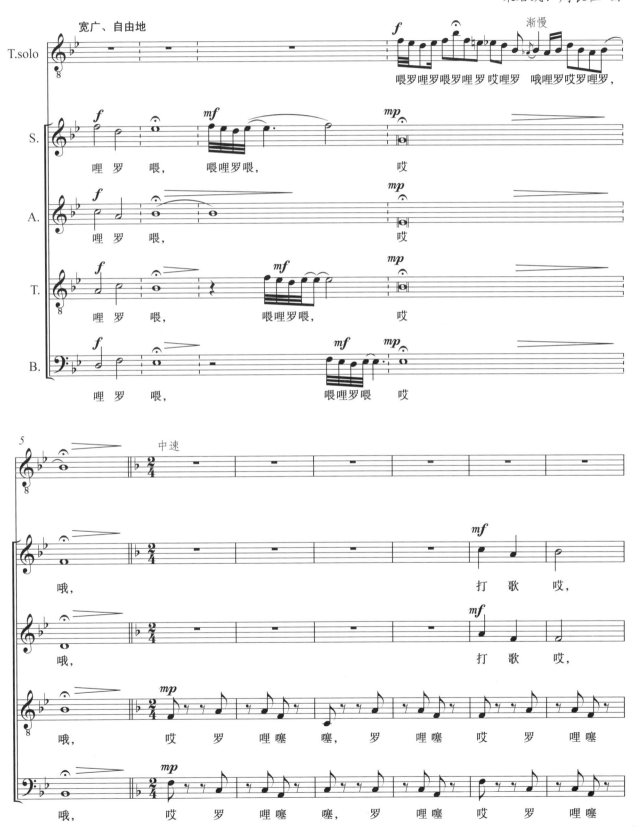

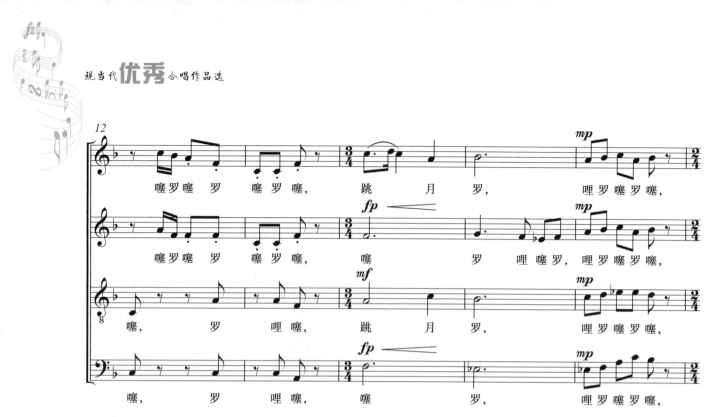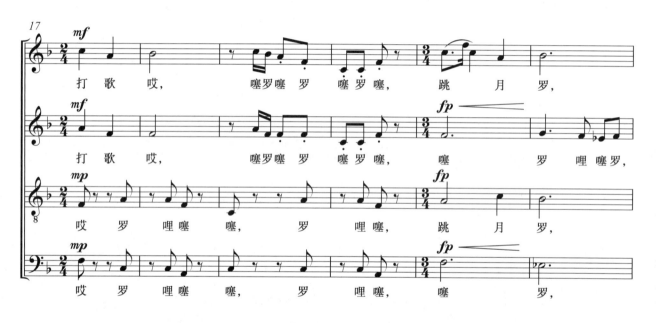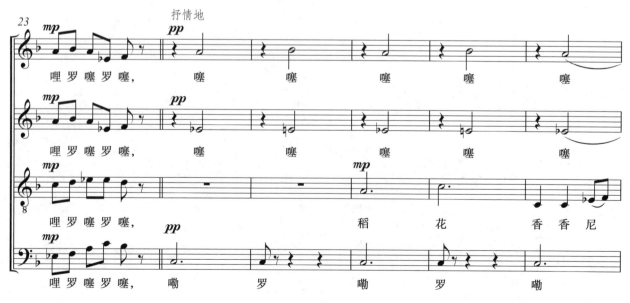

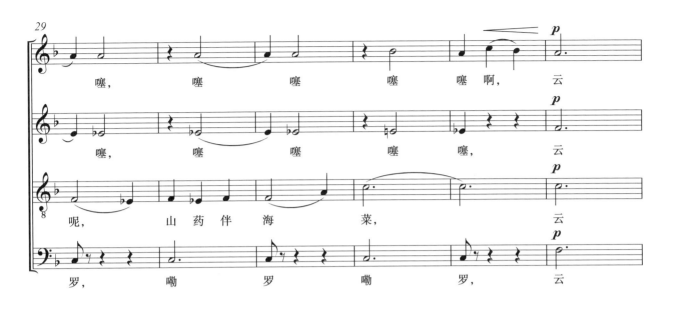
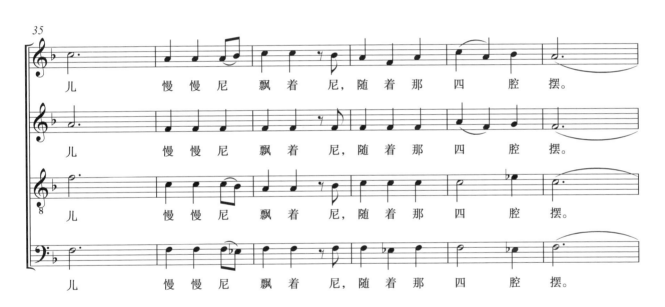
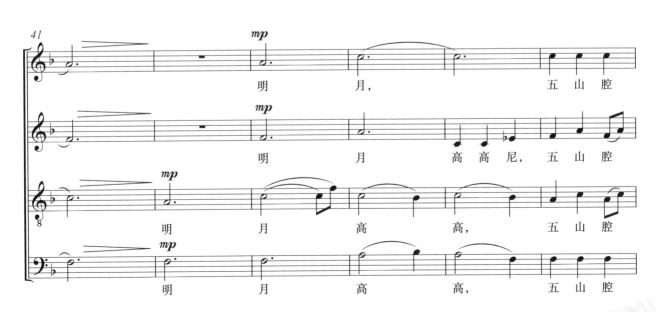

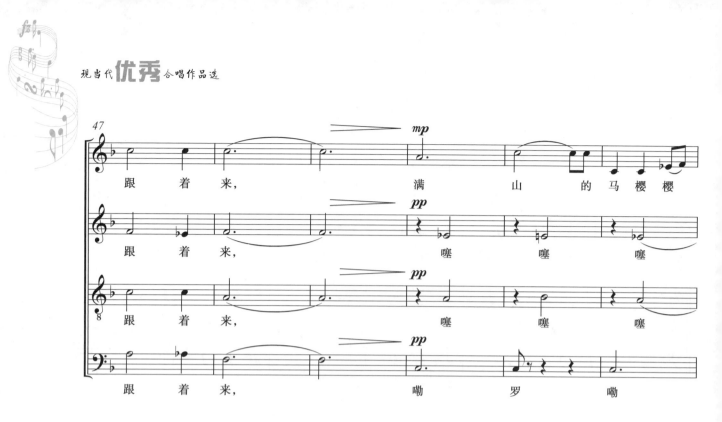
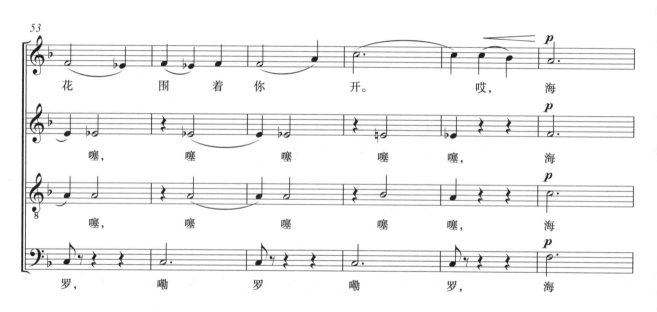
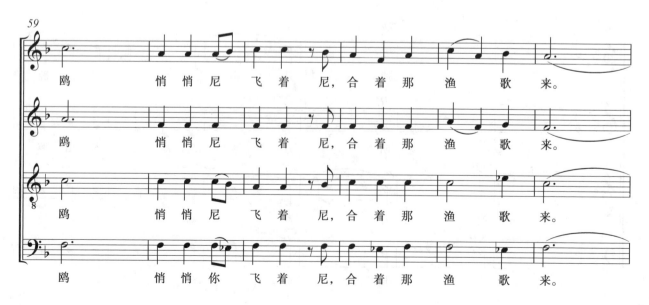

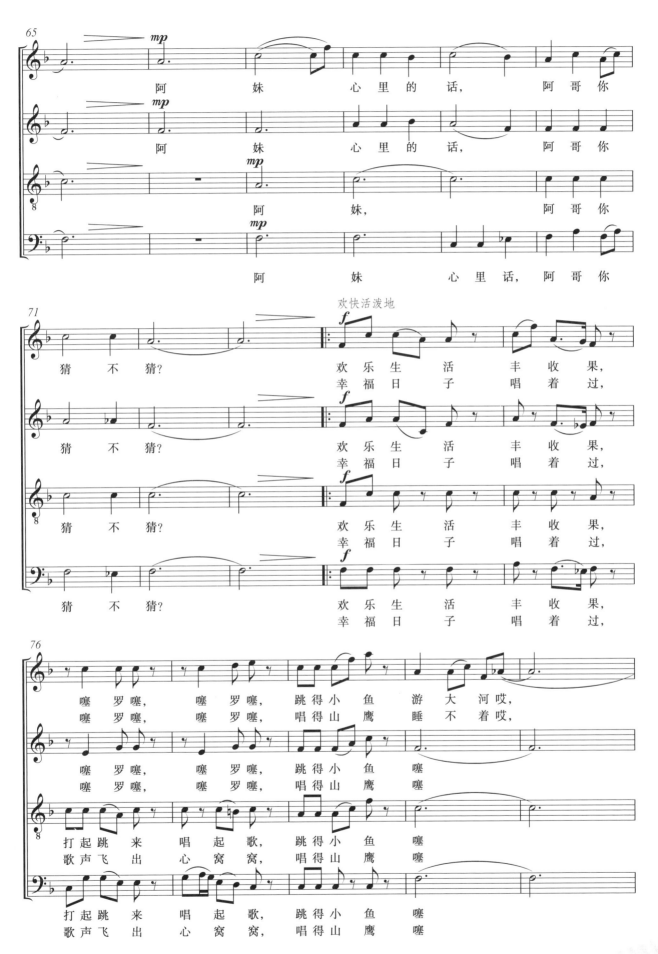

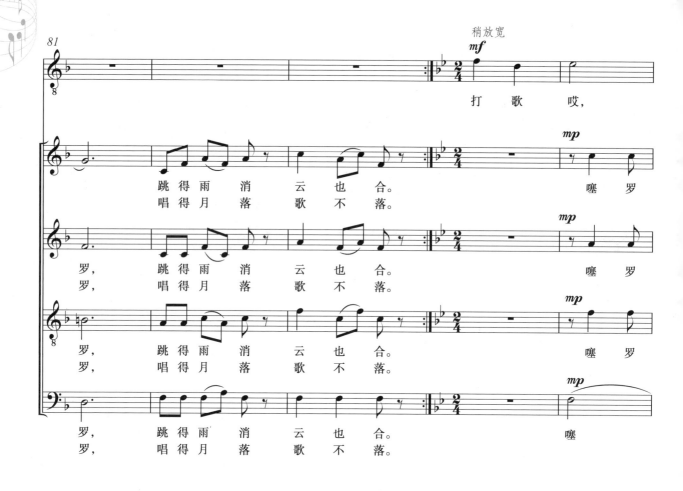
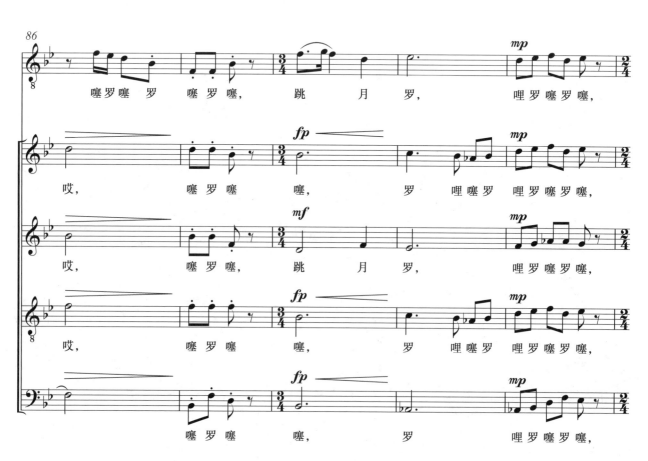

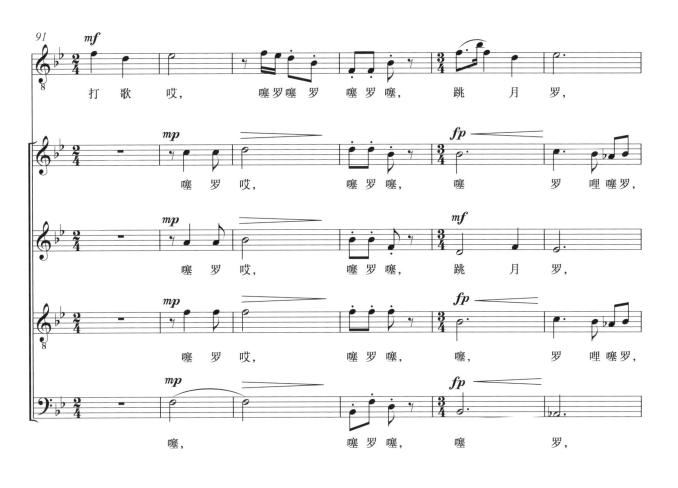
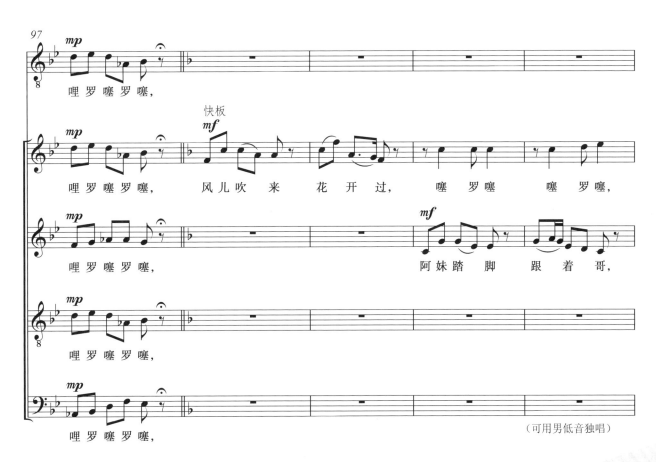
（可用男低音独唱）

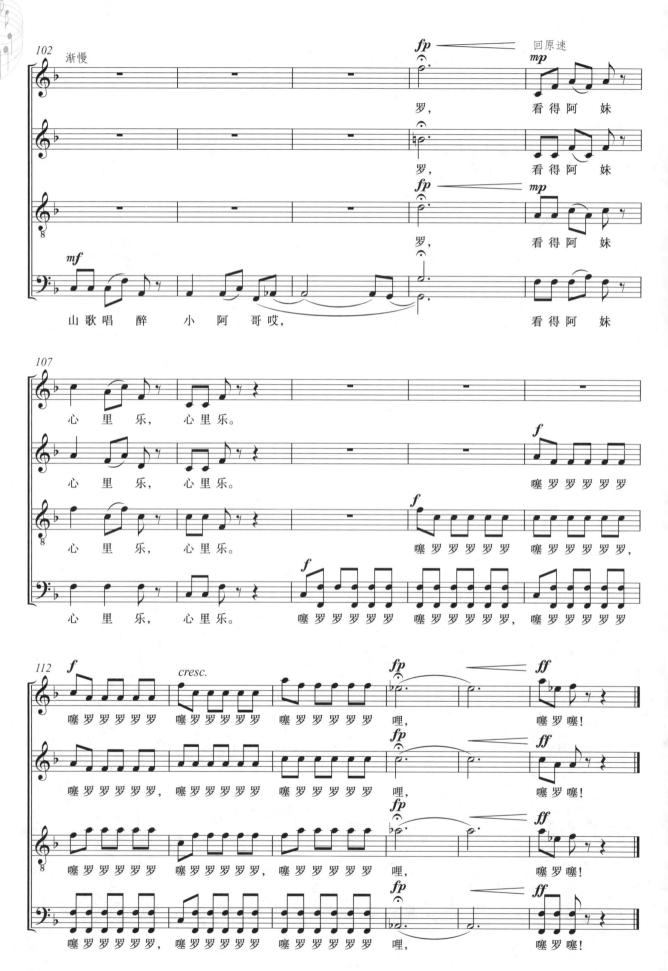

白云歌送刘十六归山

(混声合唱)

[唐]李 白 诗
屈文中 曲

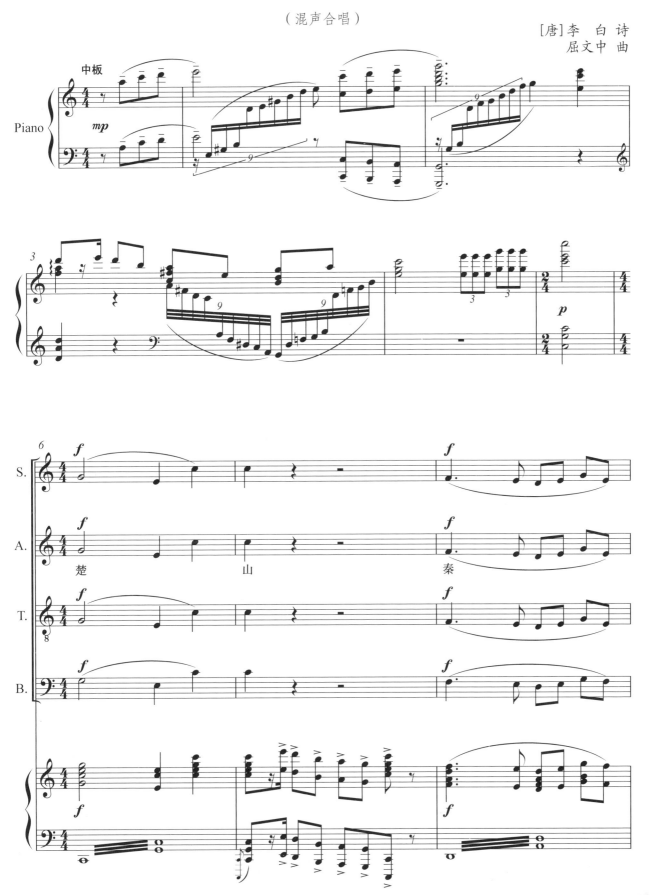

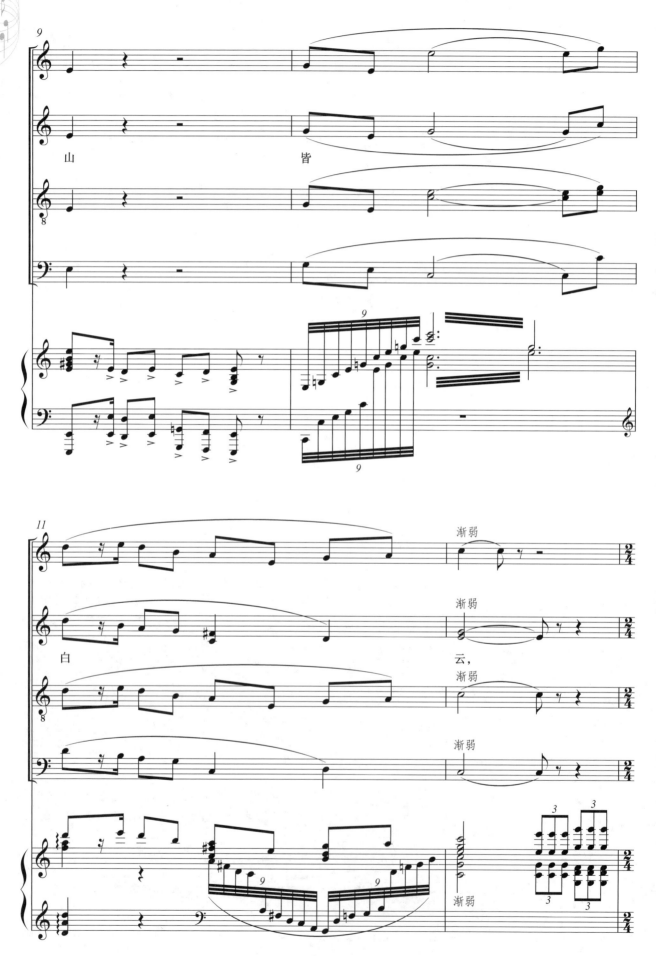

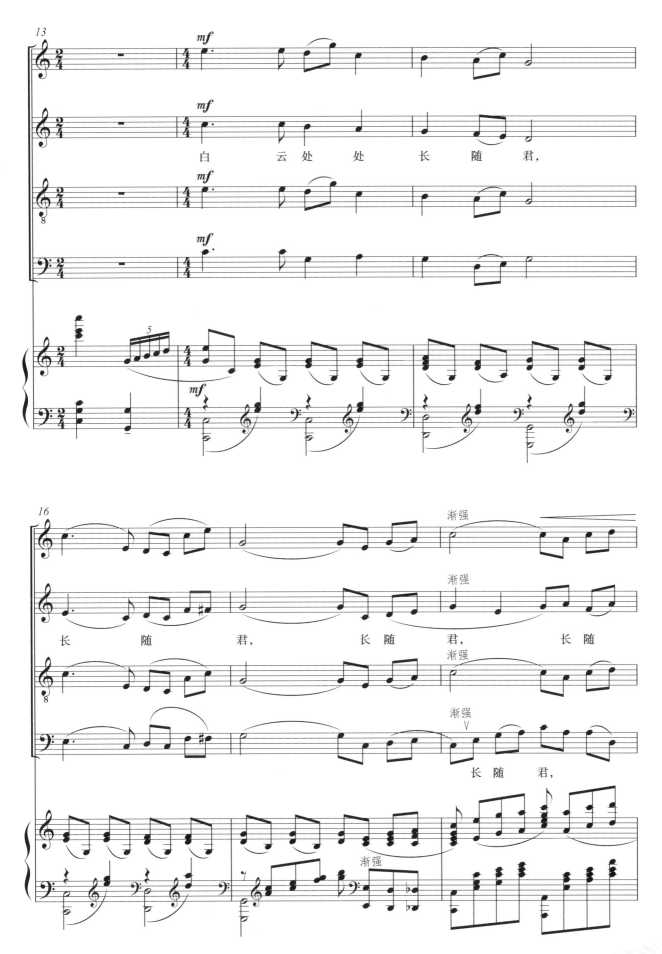

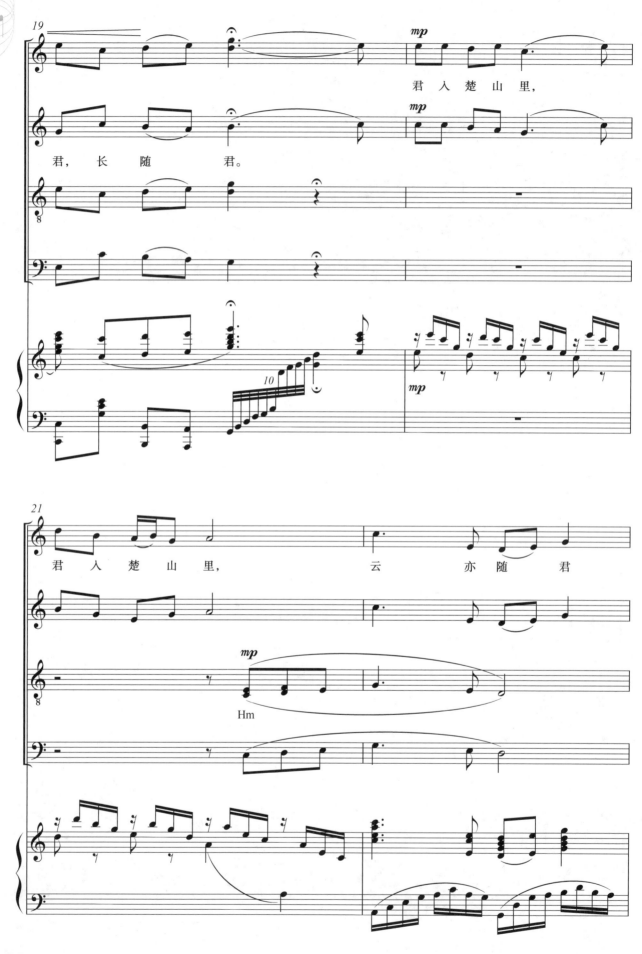

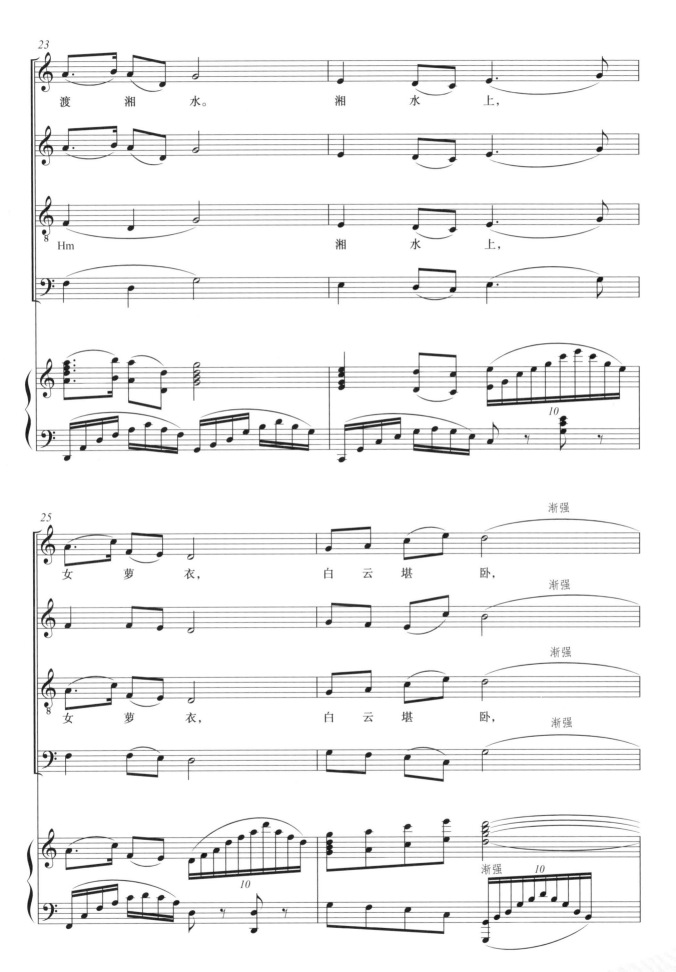

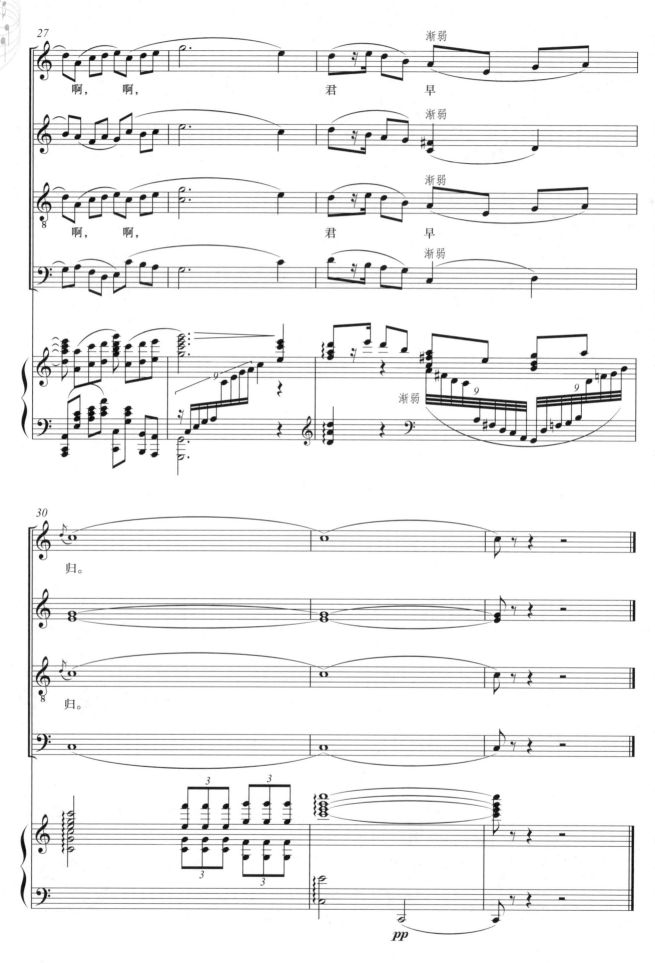

念奴娇·赤壁怀古

（钢琴与混声合唱）

[宋] 苏 轼 词
徐孟东 曲

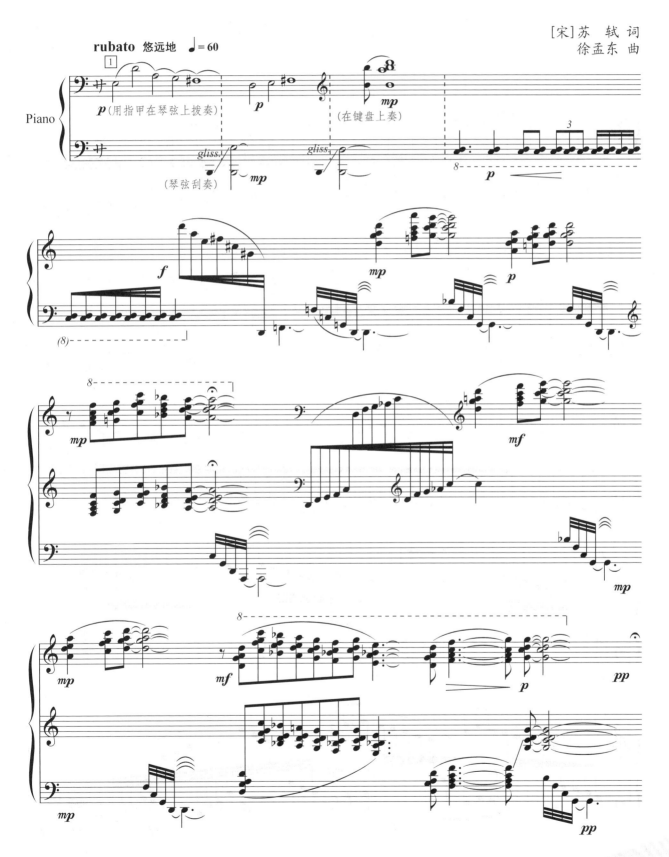

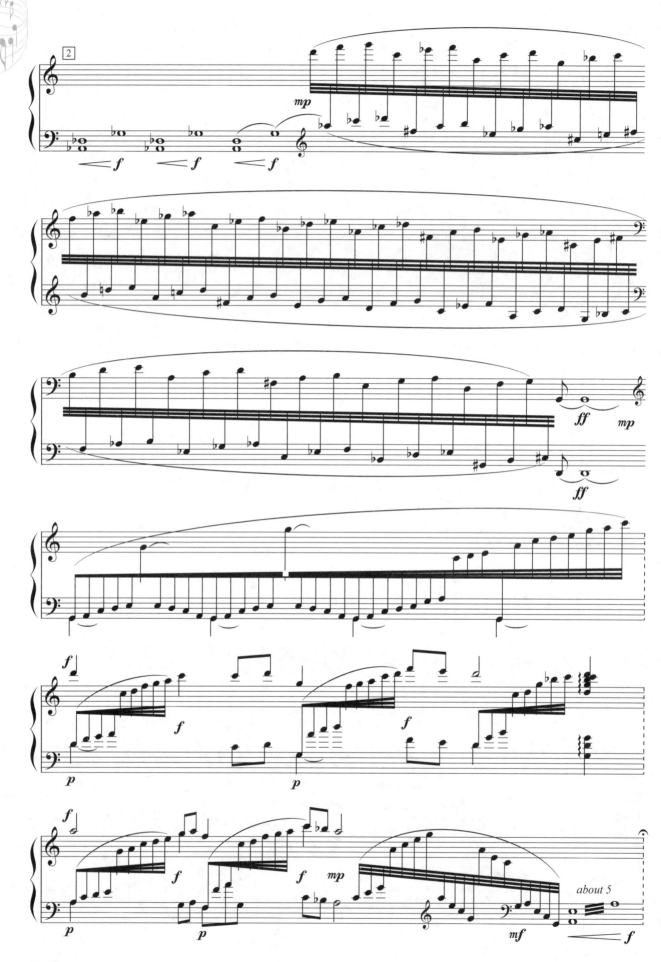

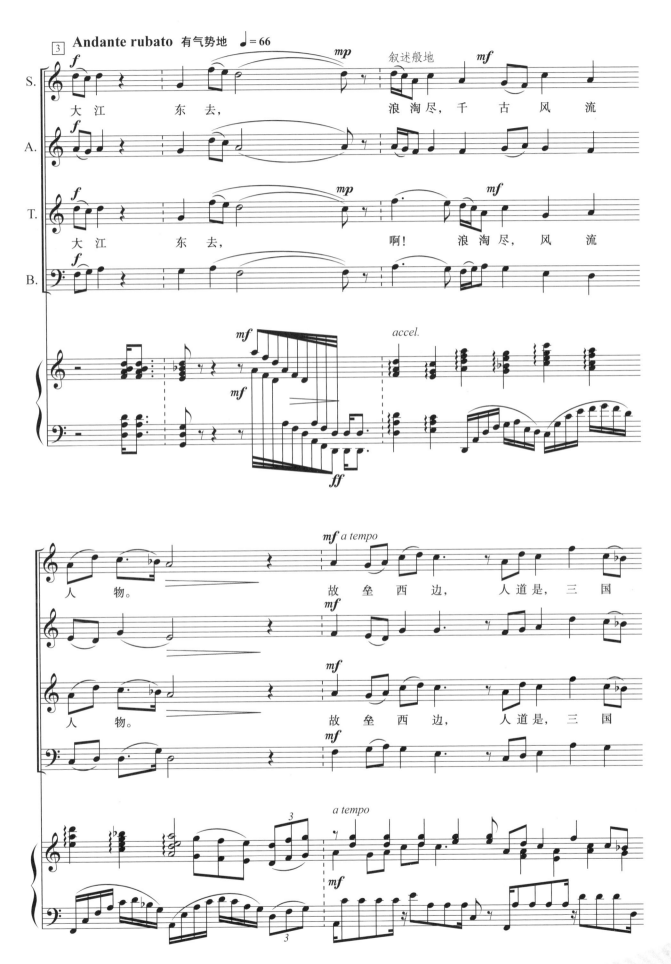

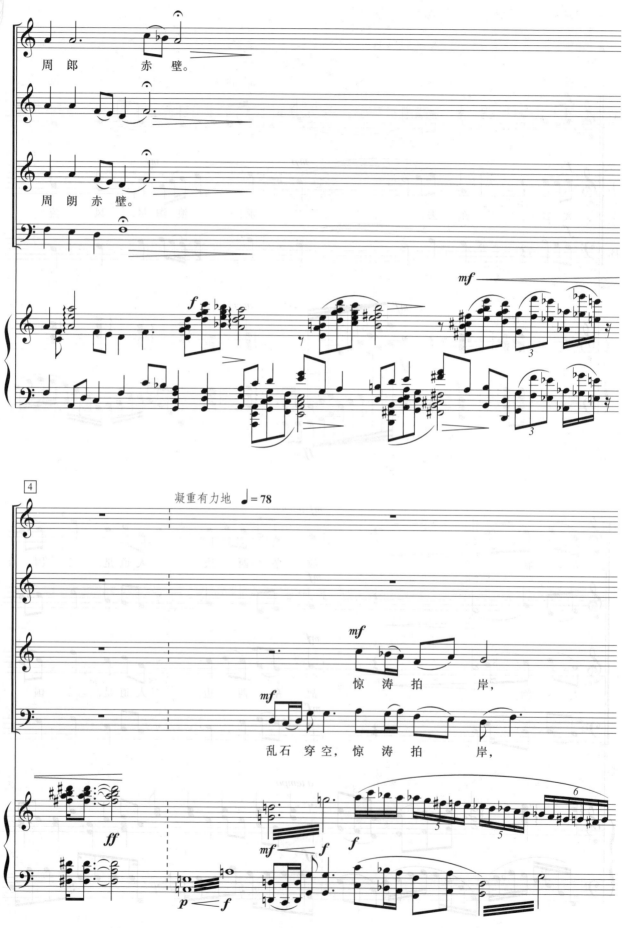

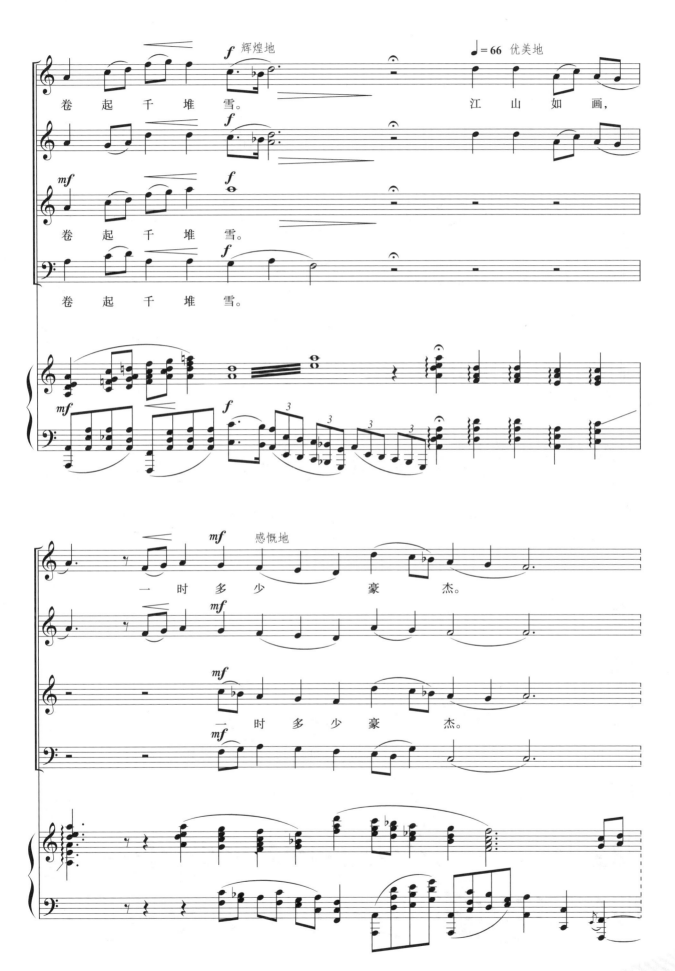

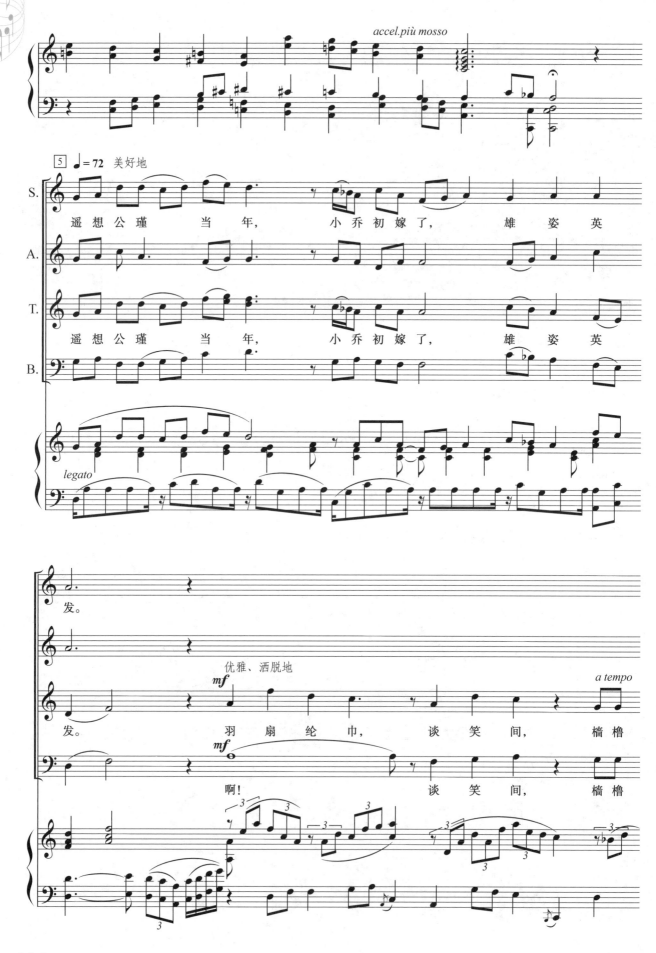

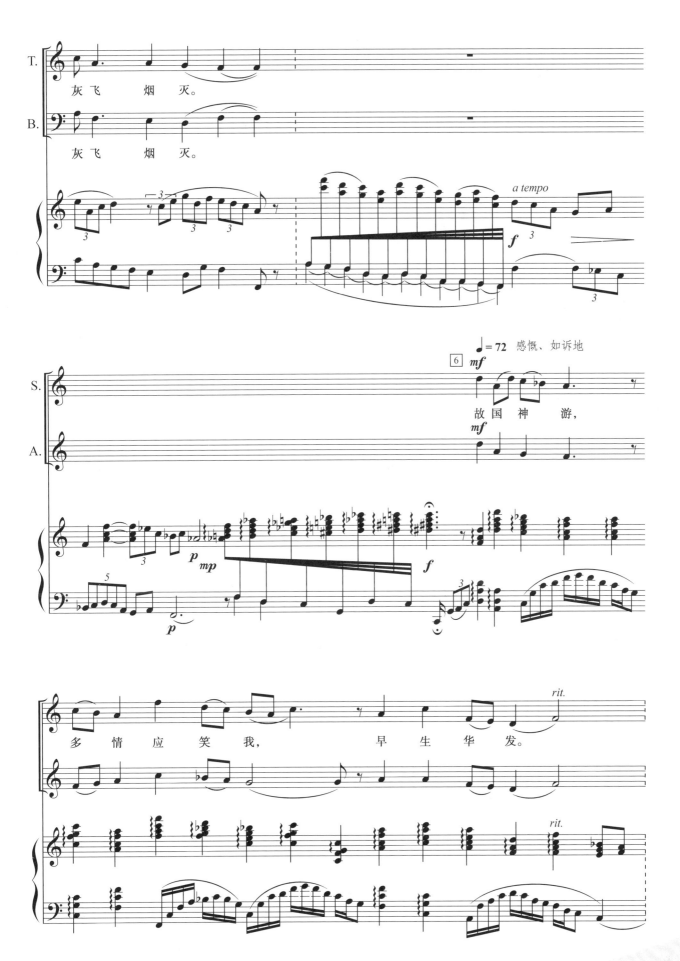

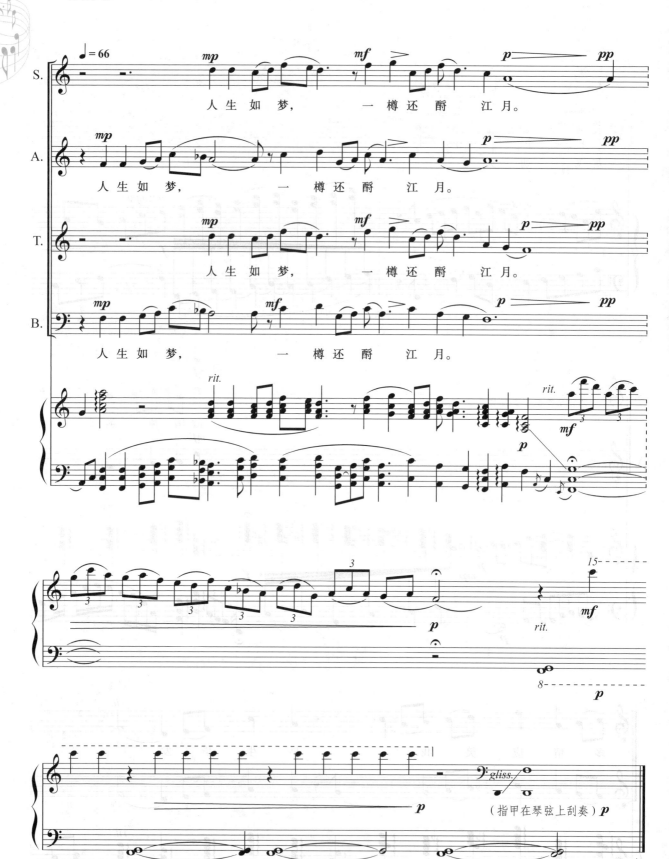

古　镜

（无伴奏合唱）

寓　溪 词
唐建平 曲

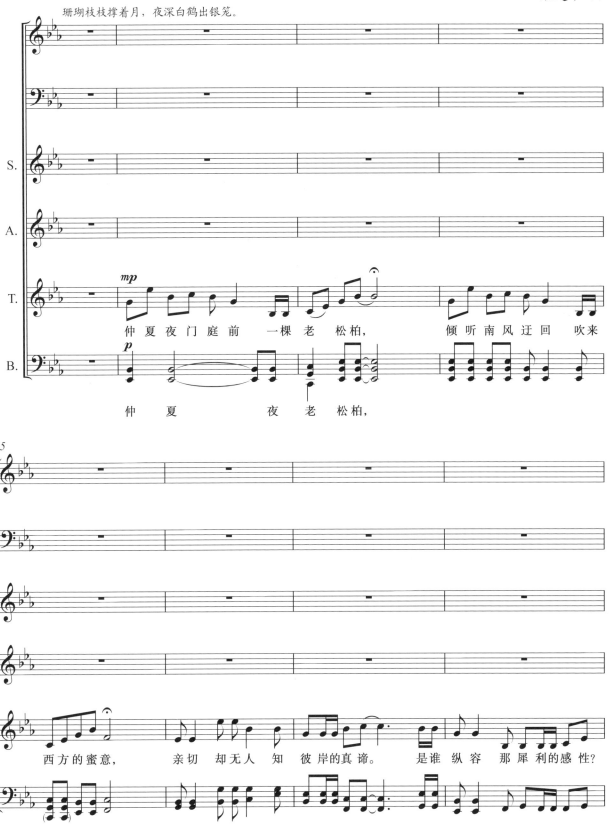

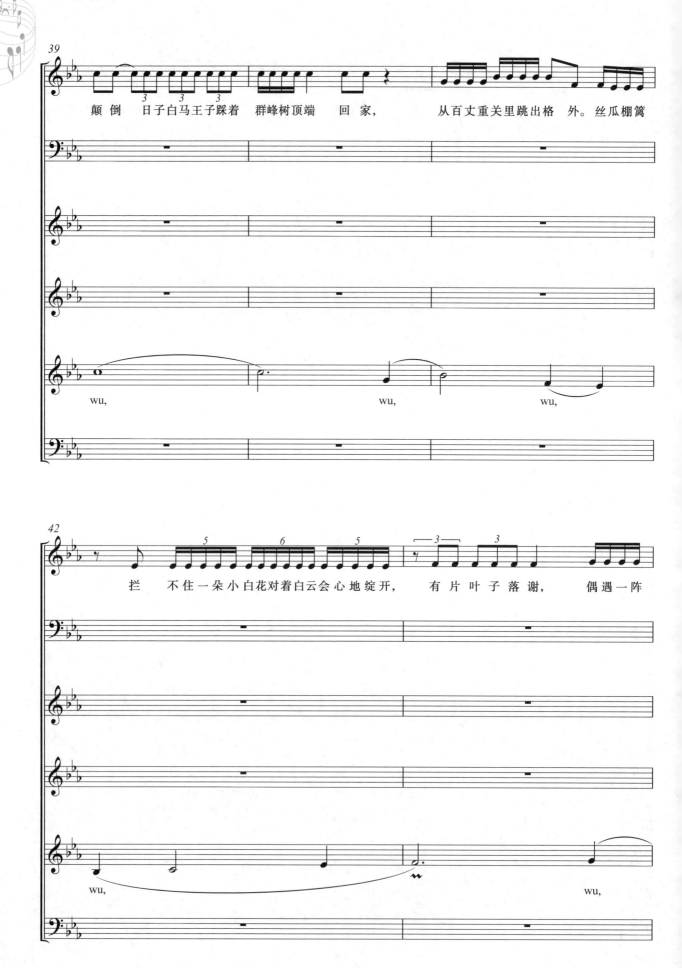

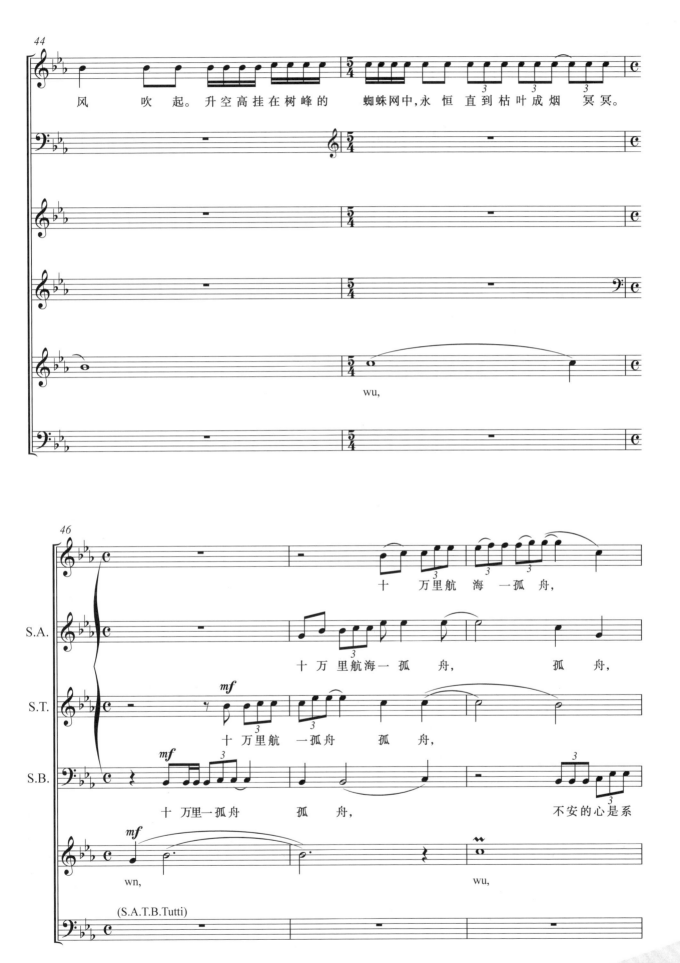

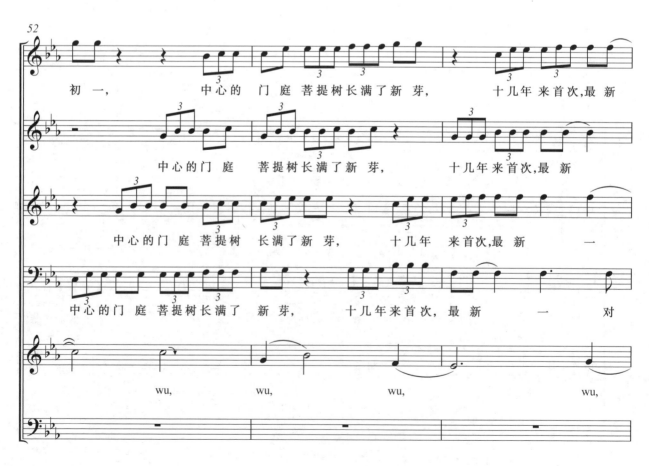

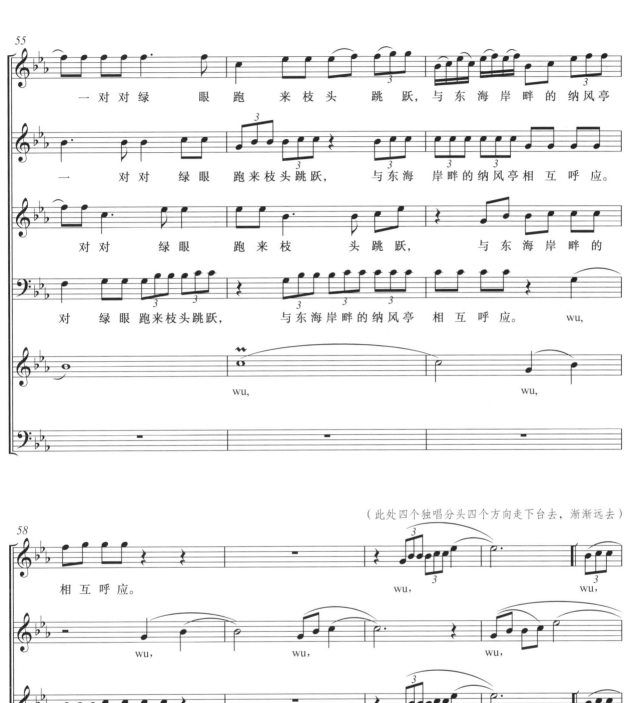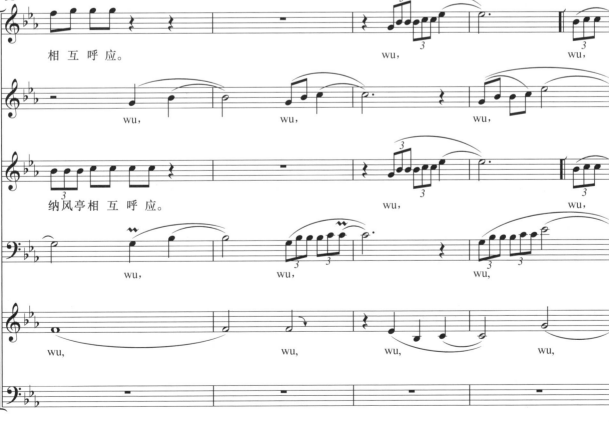

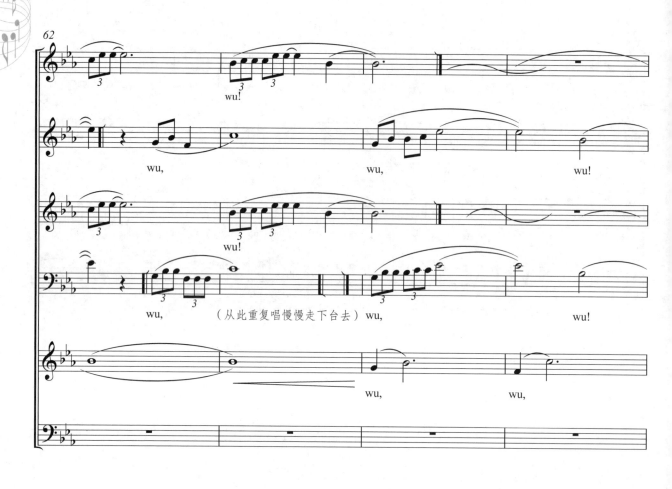
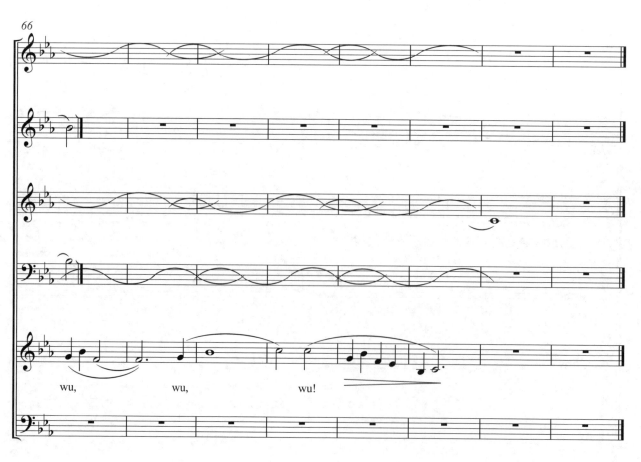

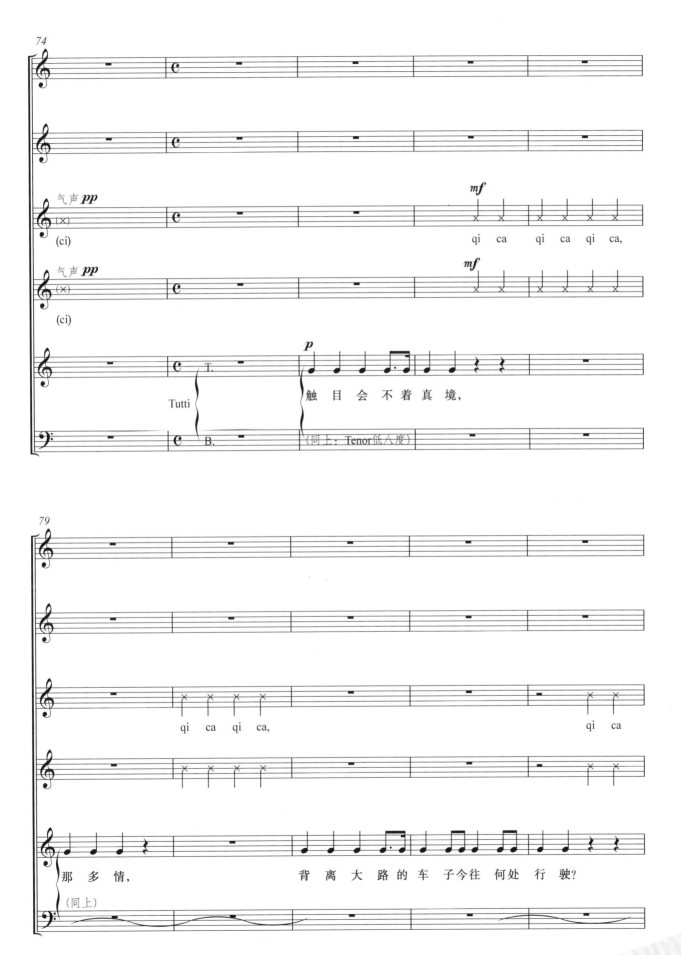

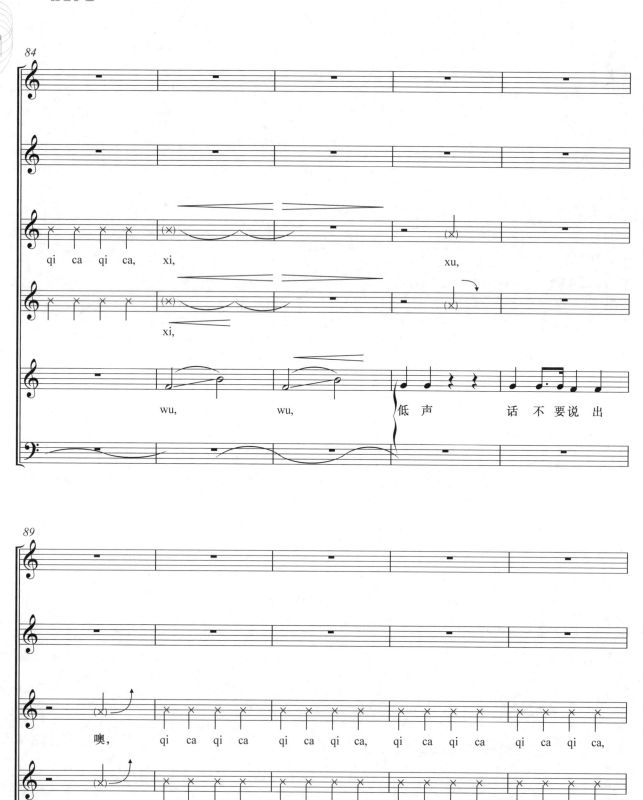

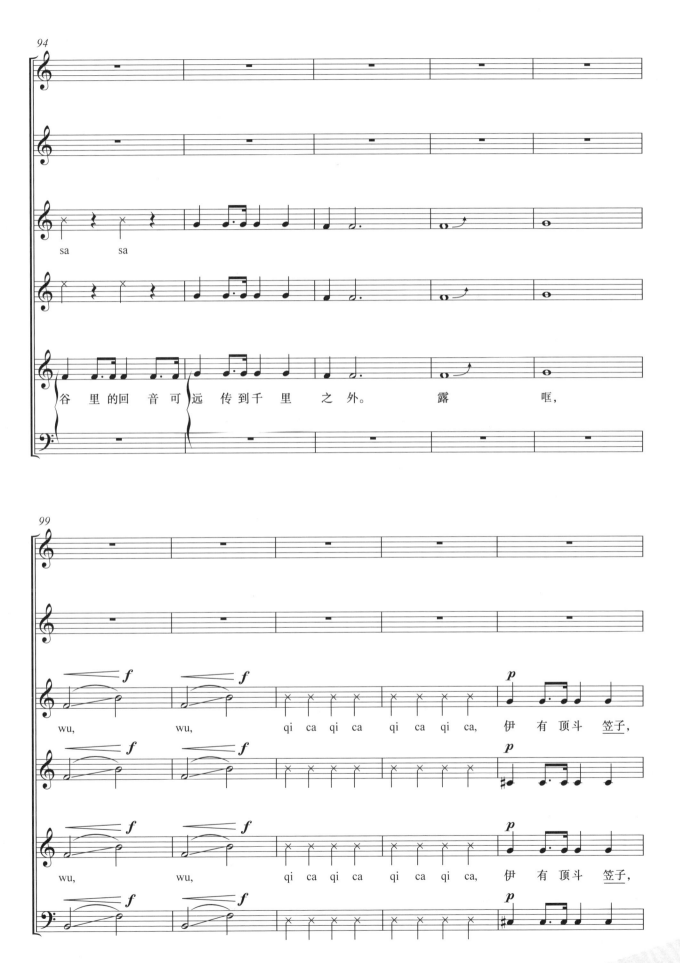

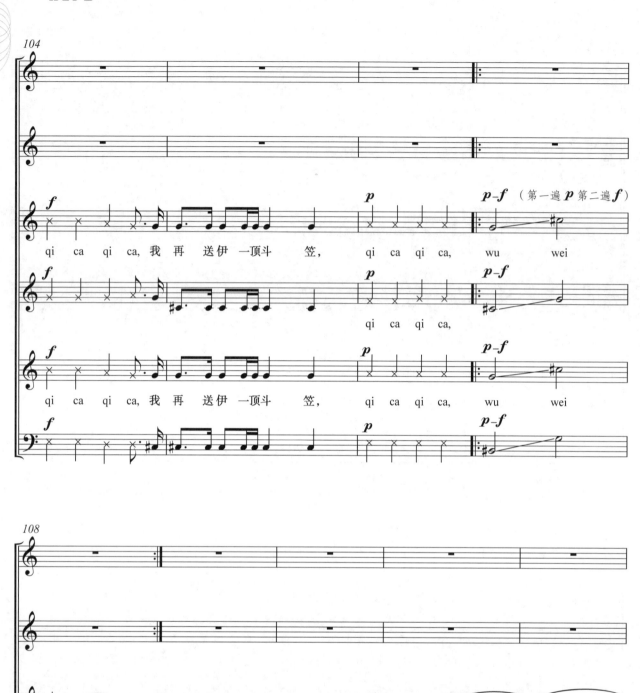

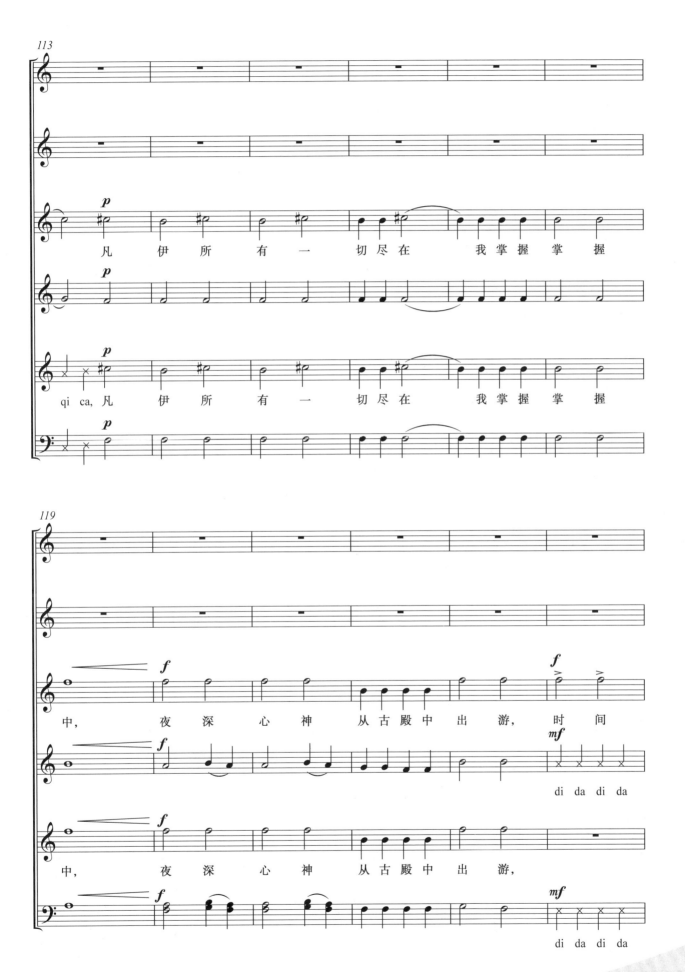

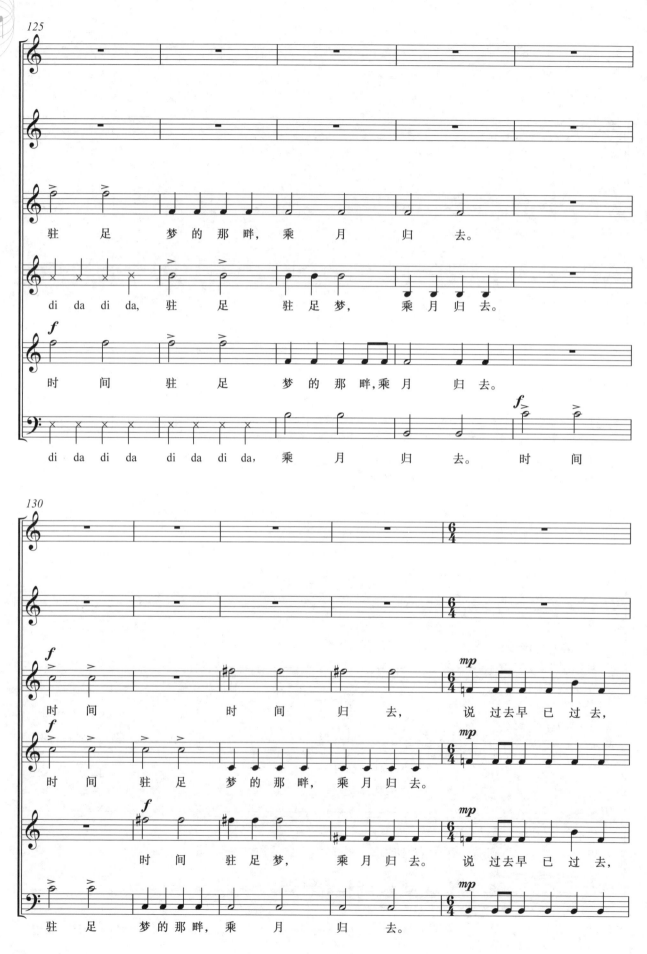

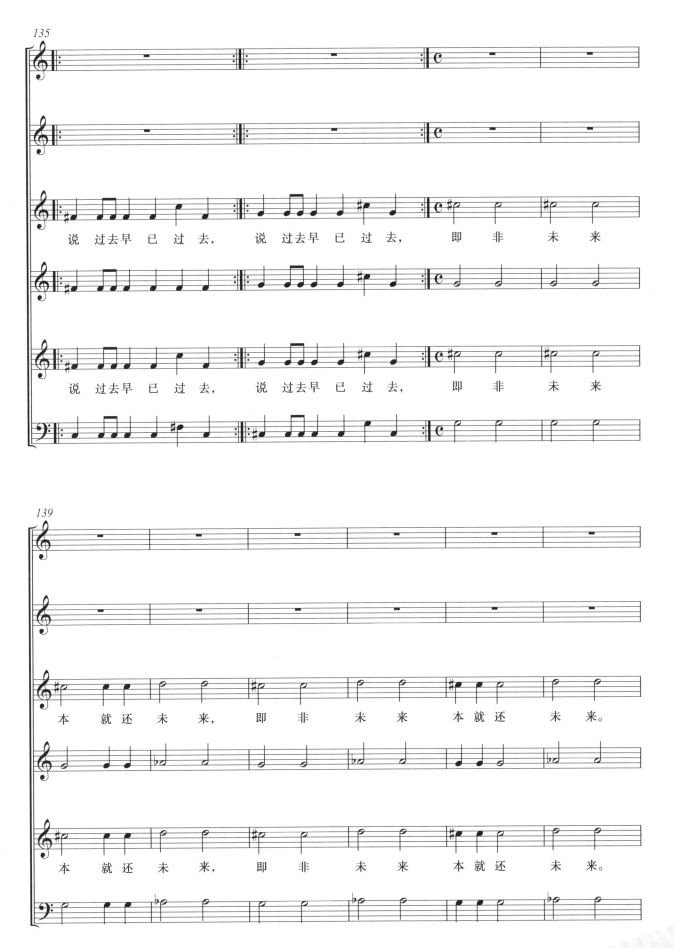

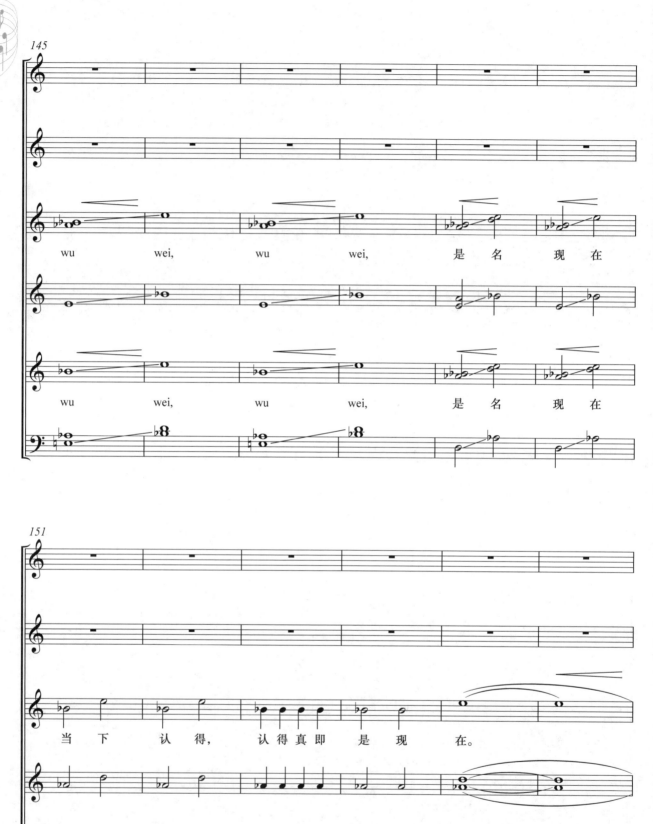

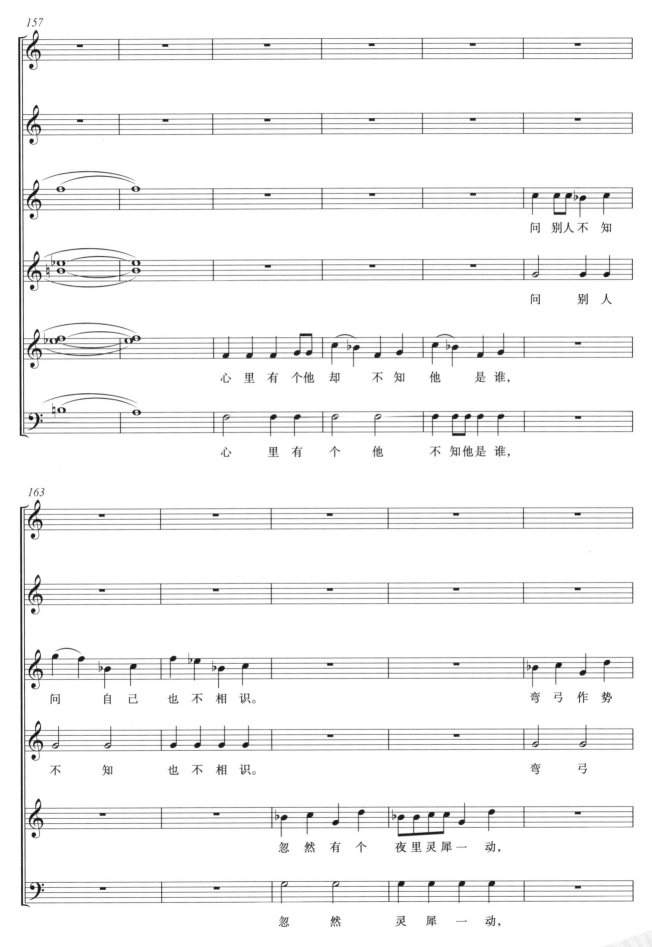

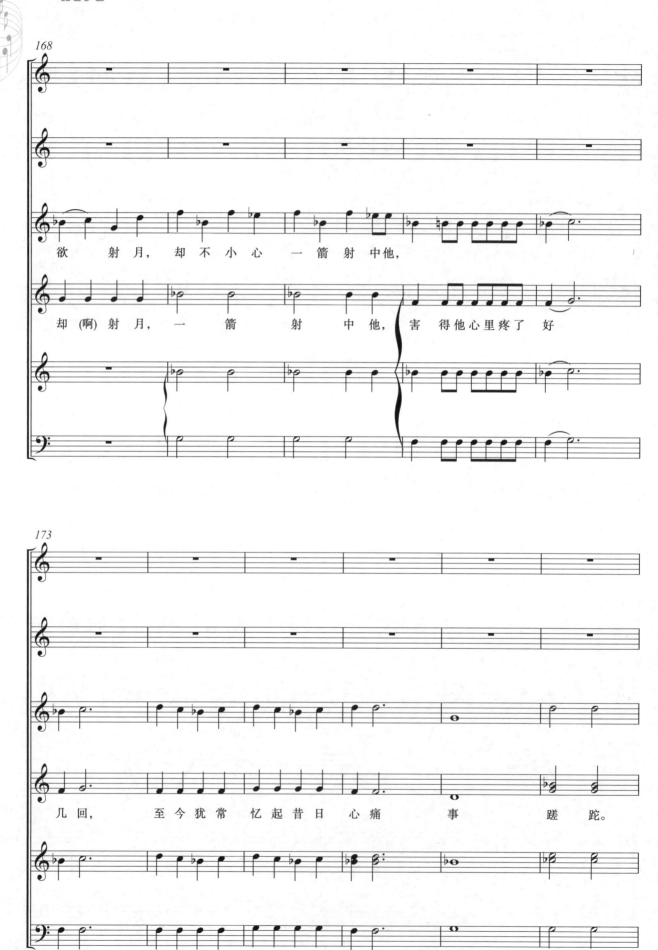

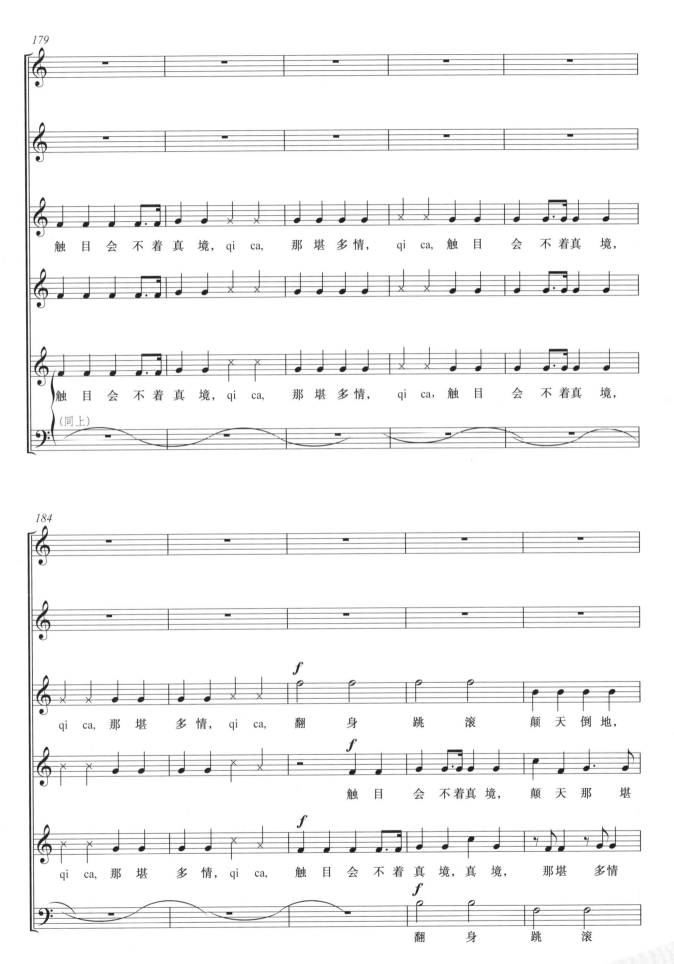

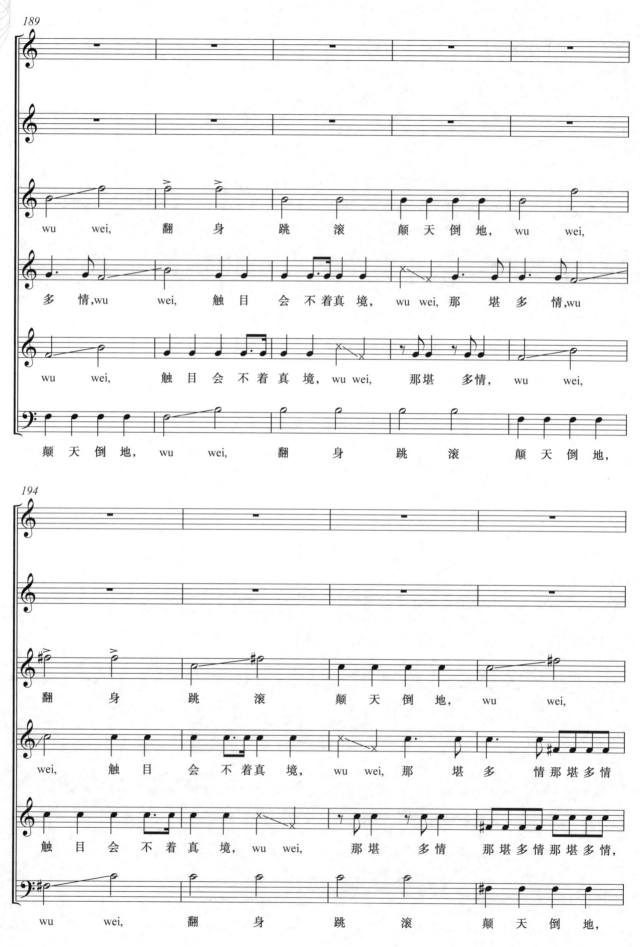

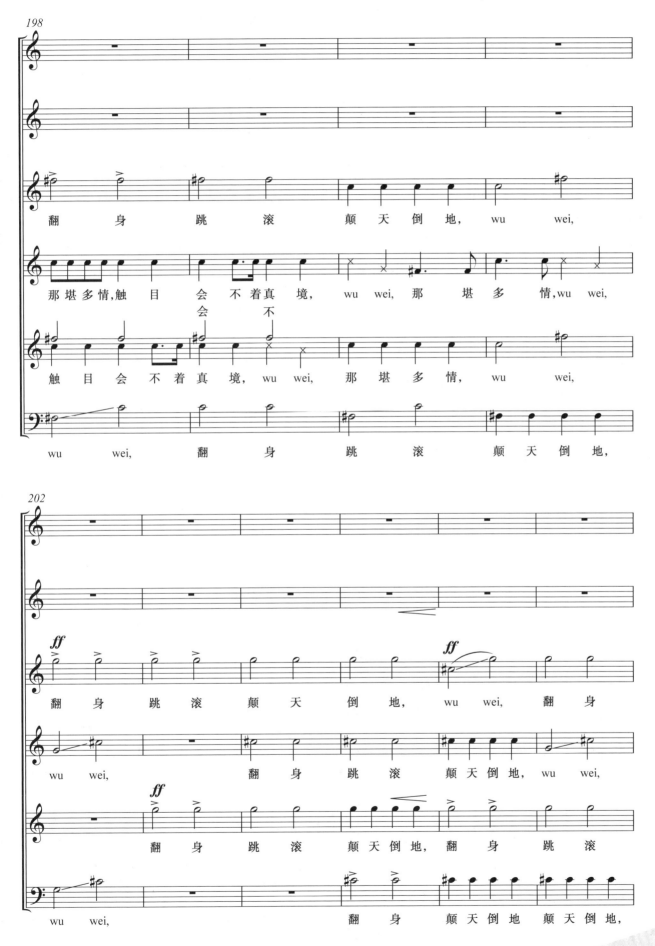

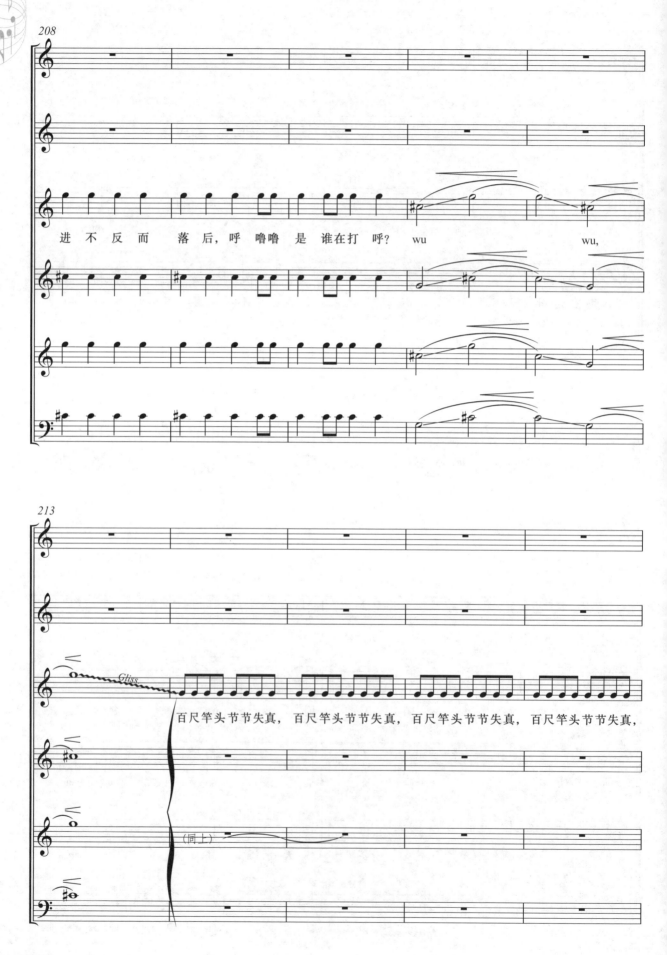

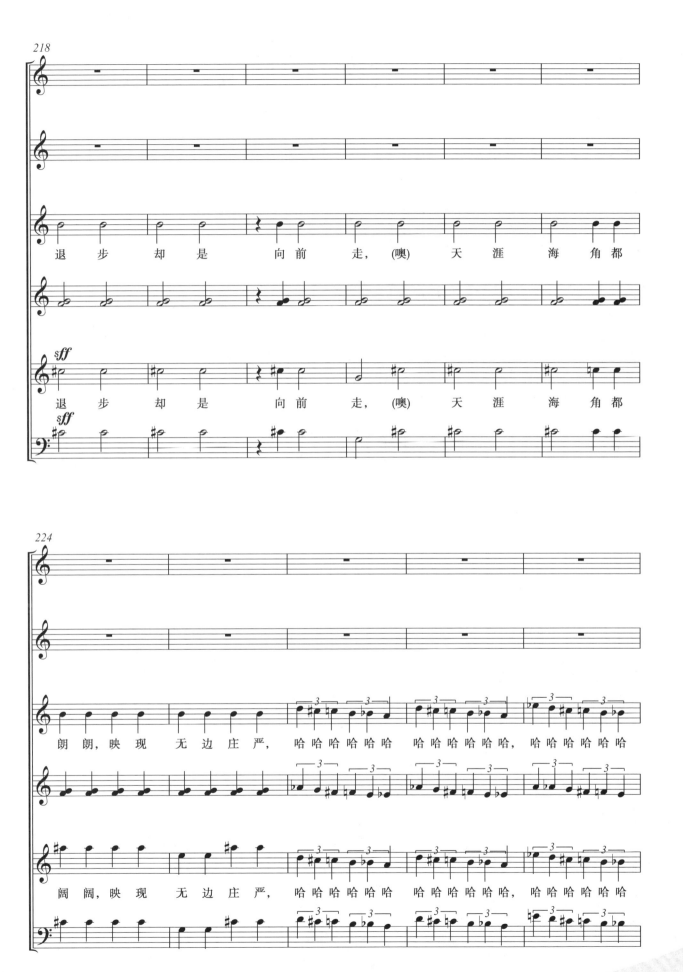

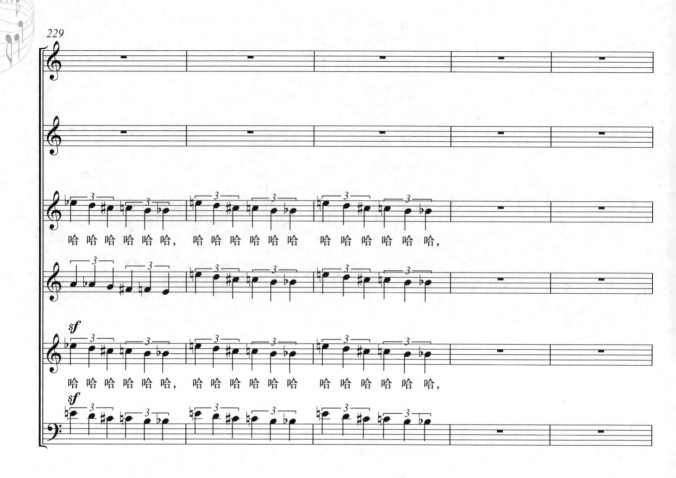
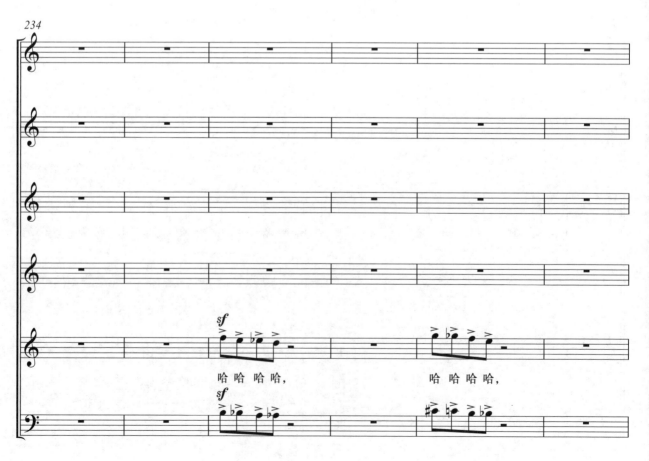

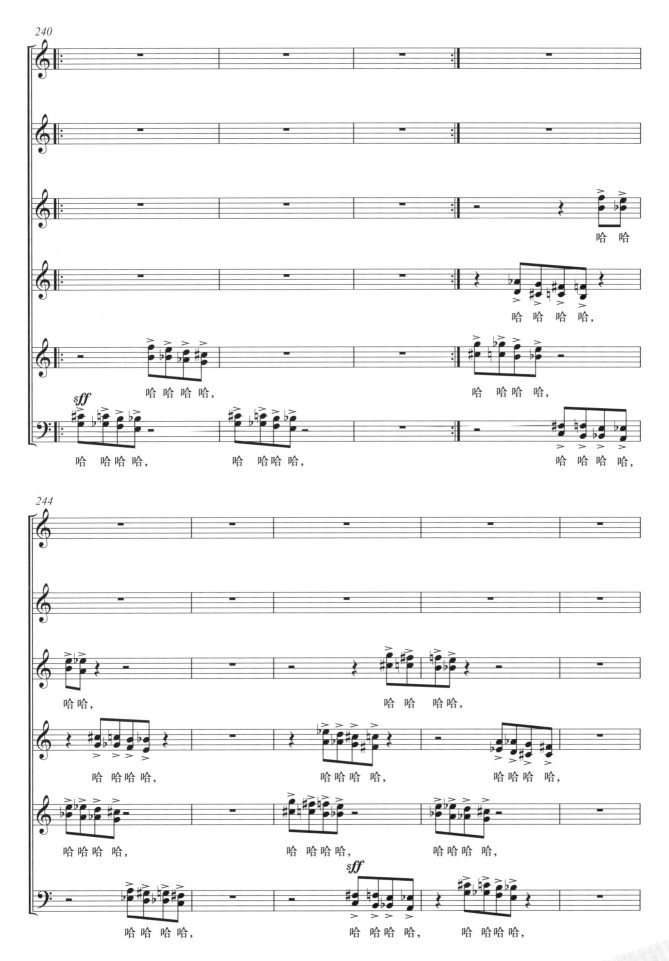

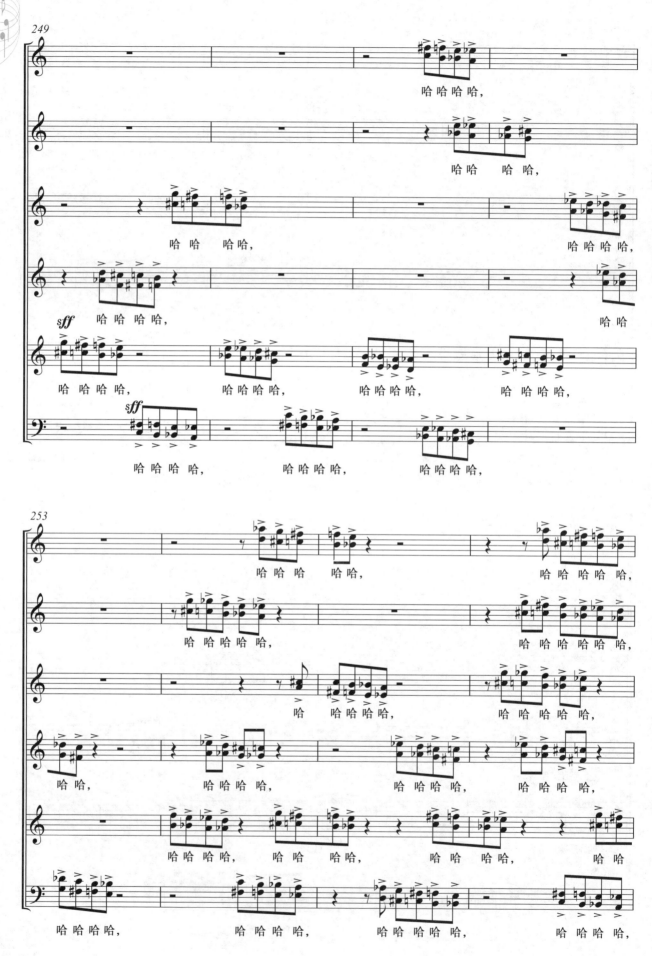

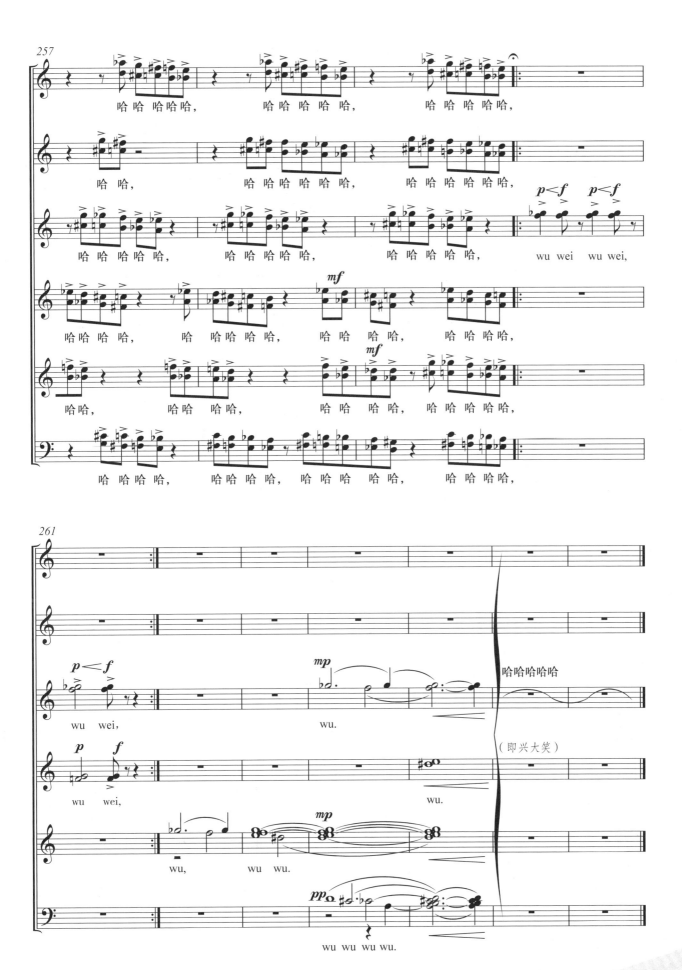

紫玉与韩重

叙事长诗

（青衣独唱与混声合唱）

[晋]《搜神论》
权吉浩 曲

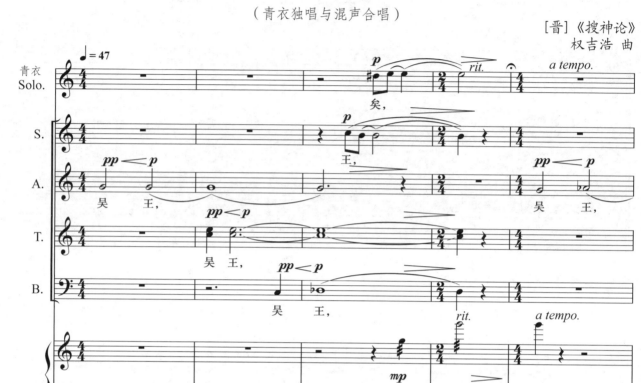

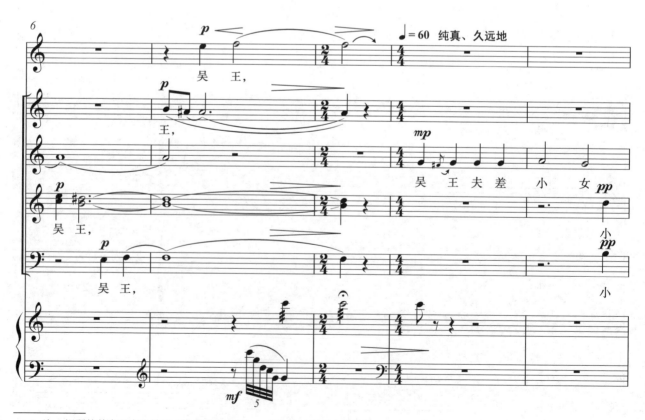

注：钢琴的单音震音为轮指（模仿琵琶音色），应快速轮指并有颗粒性。

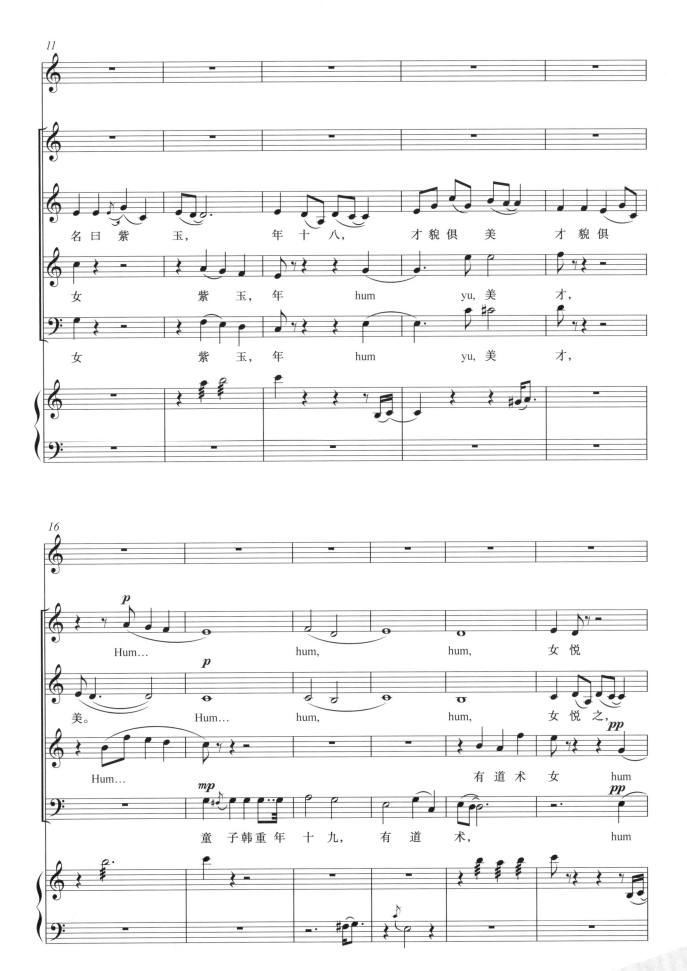

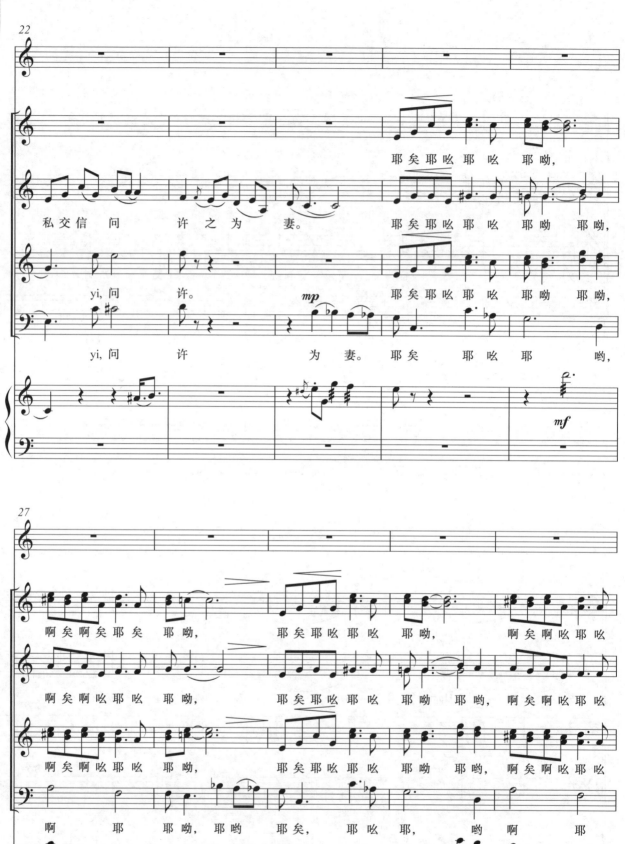

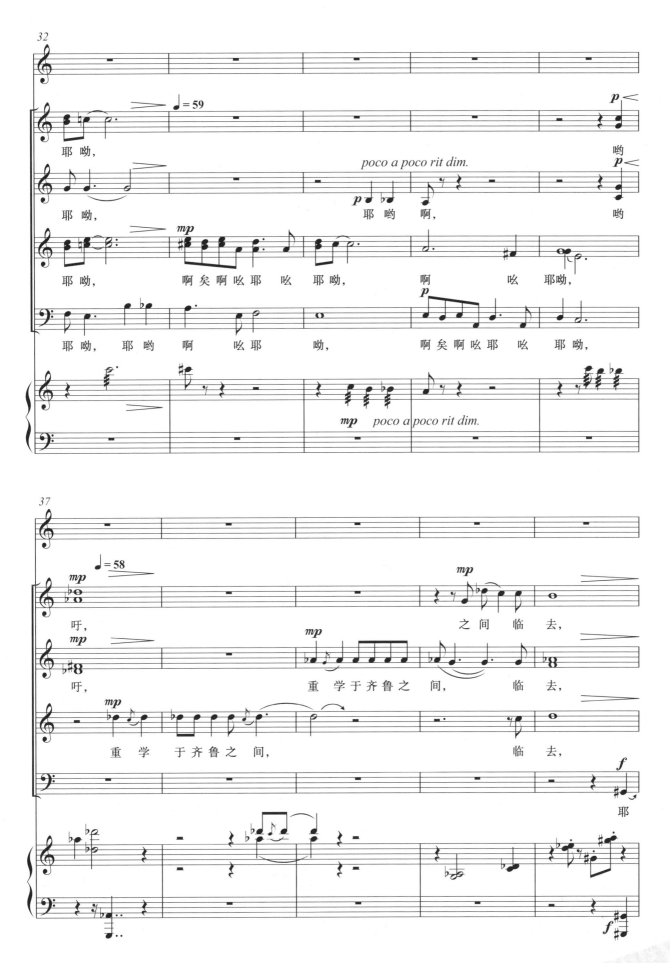

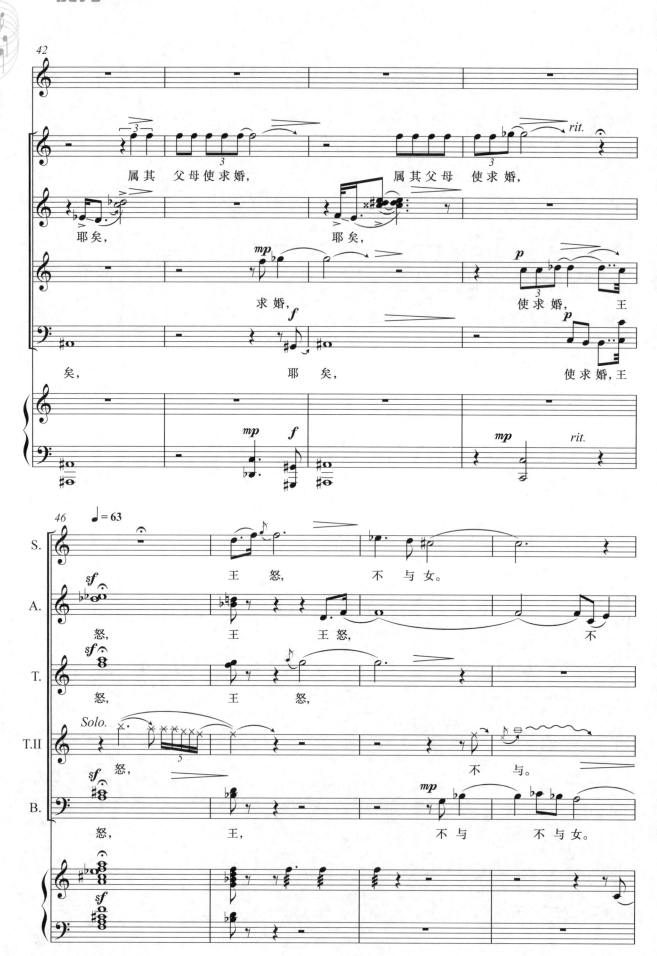

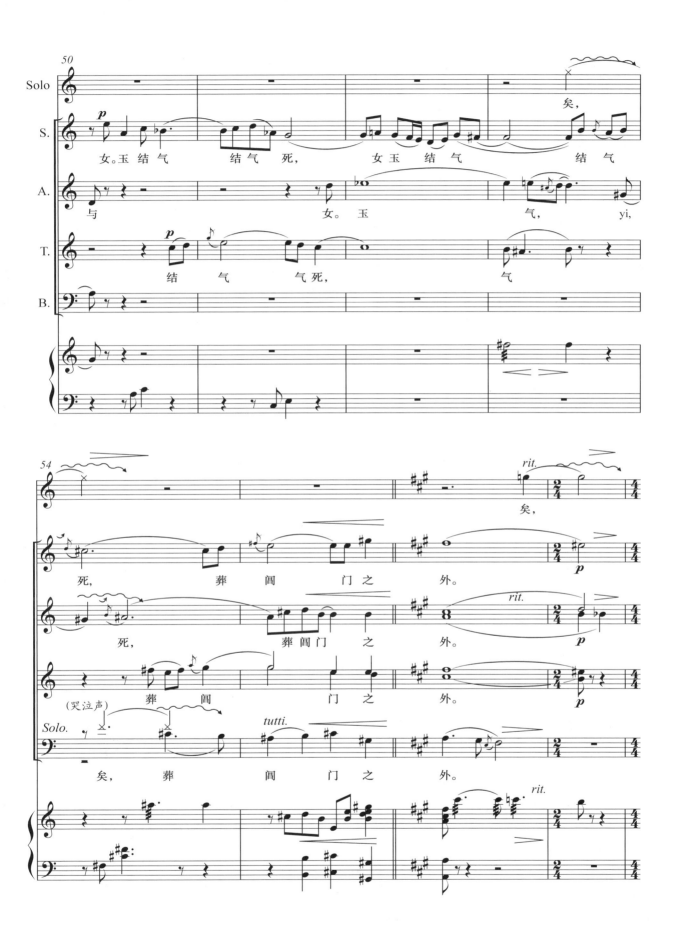

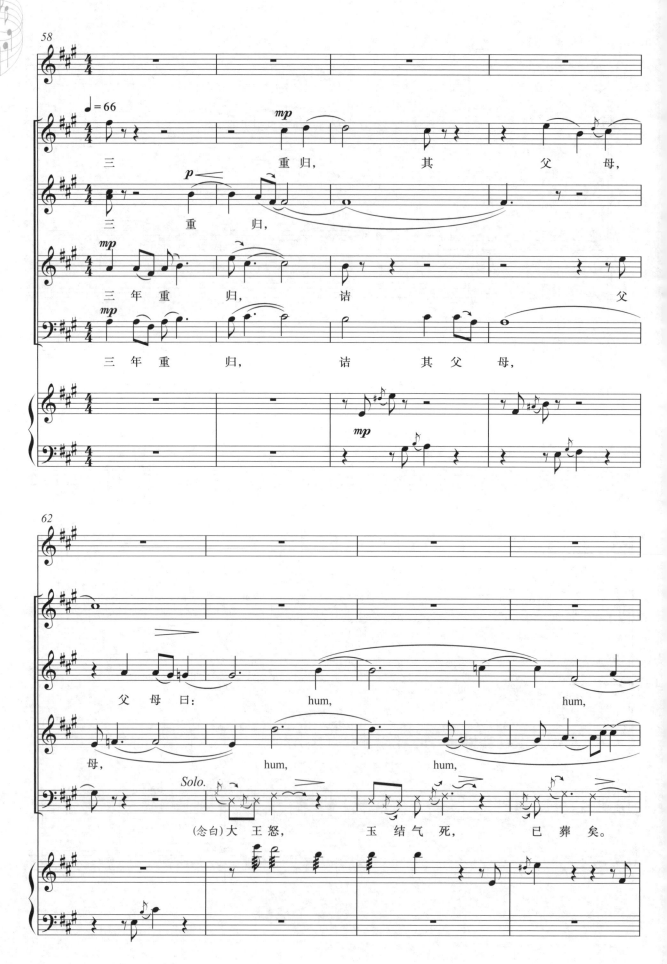

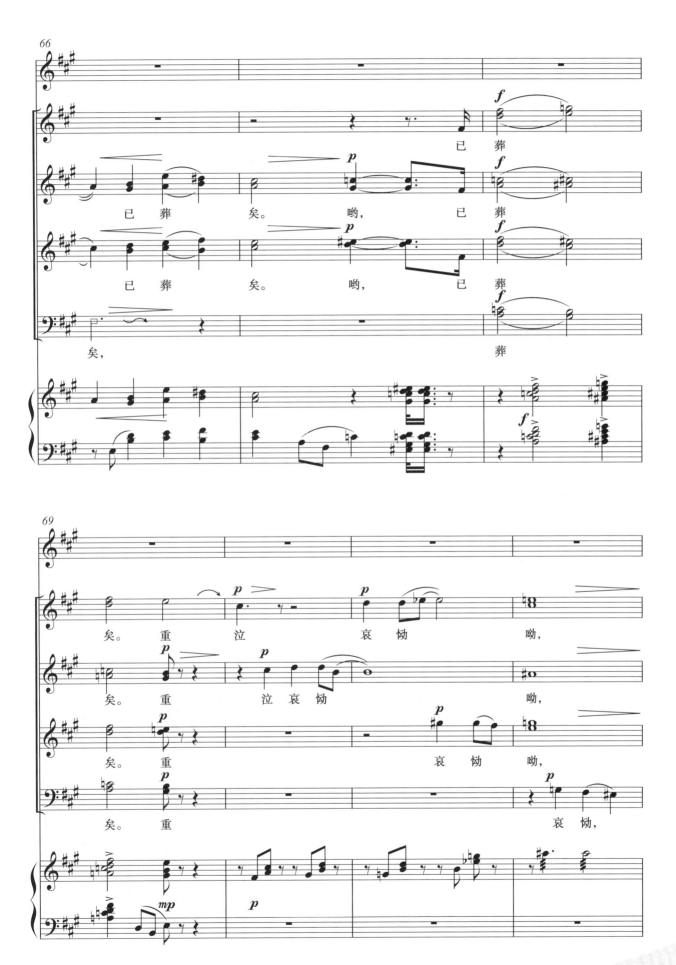

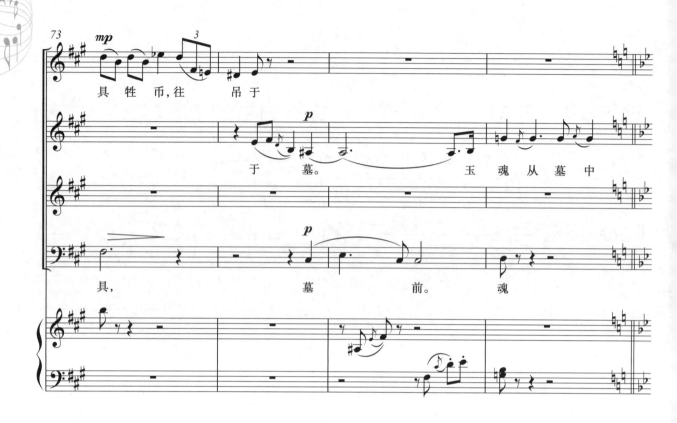
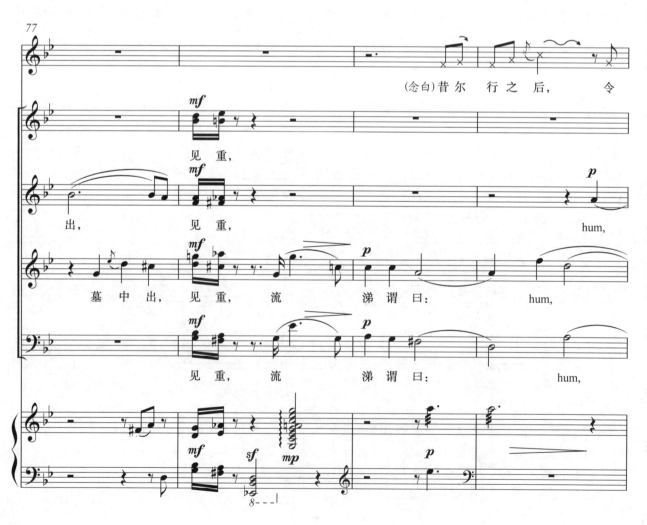

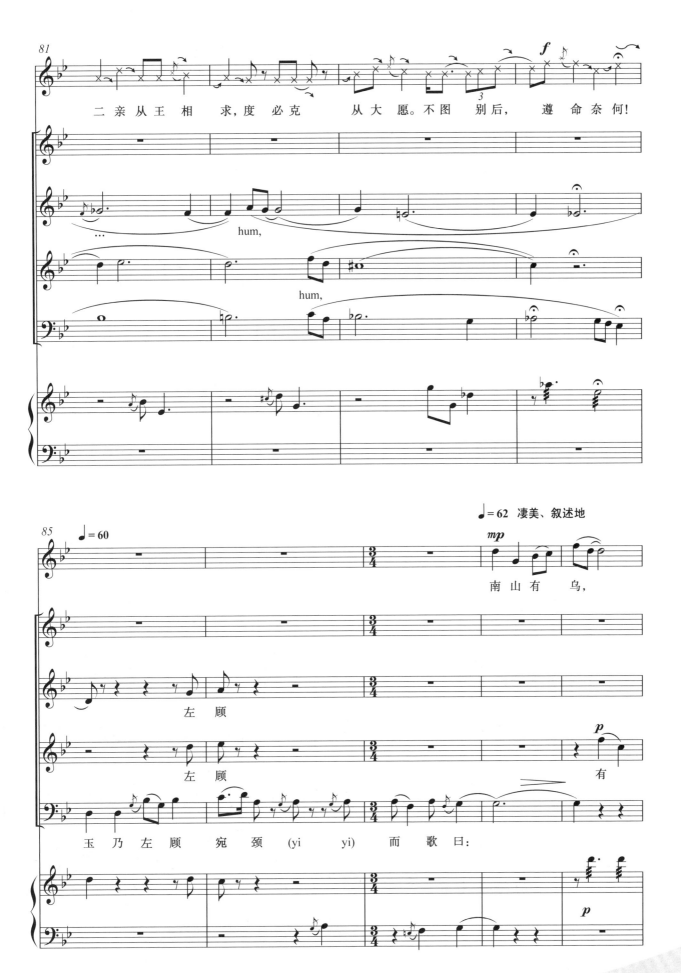

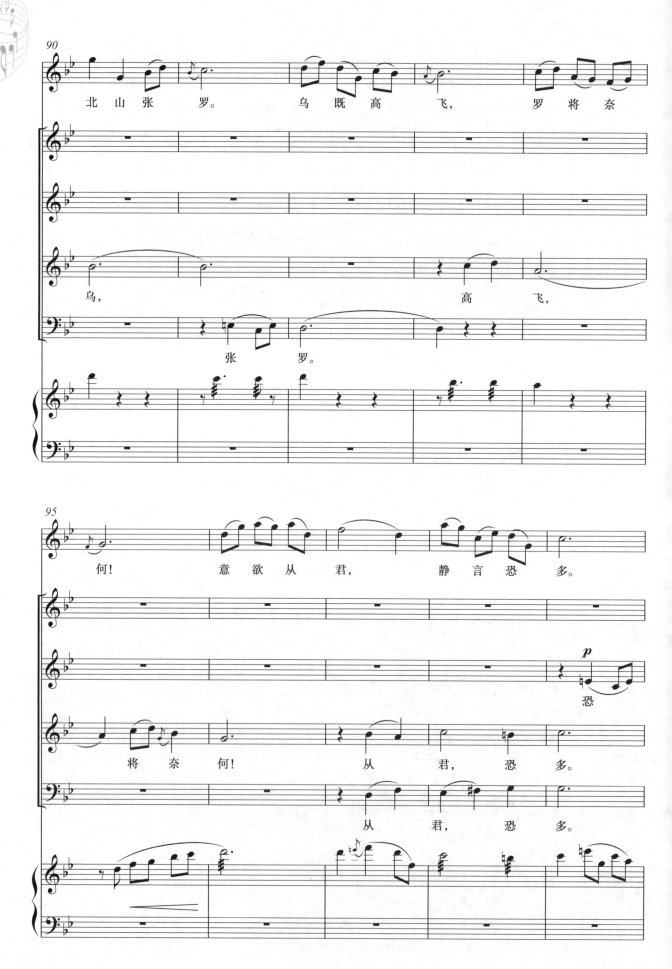

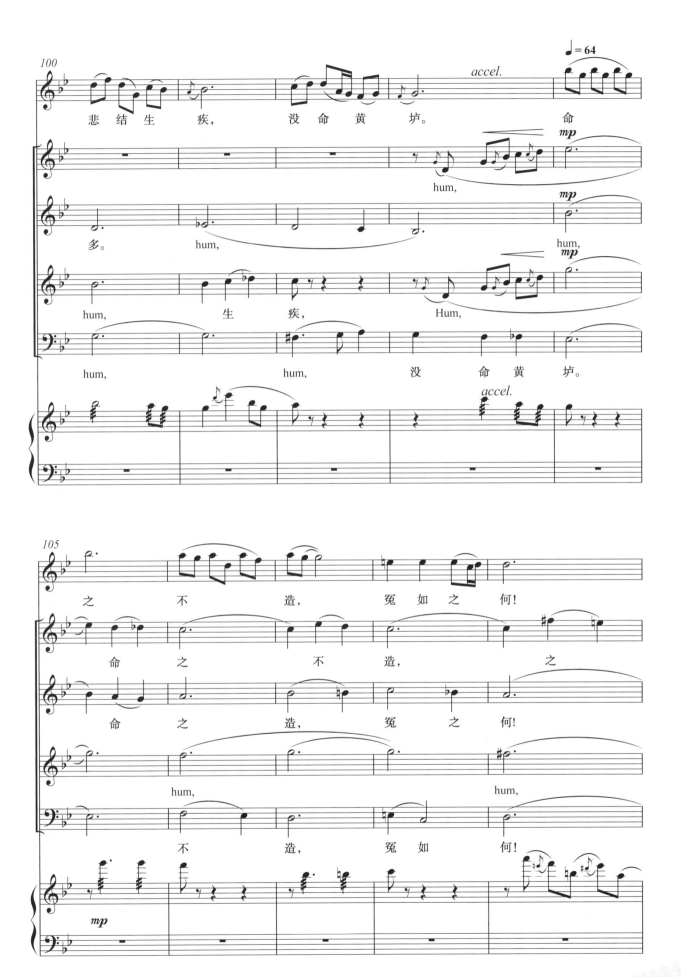

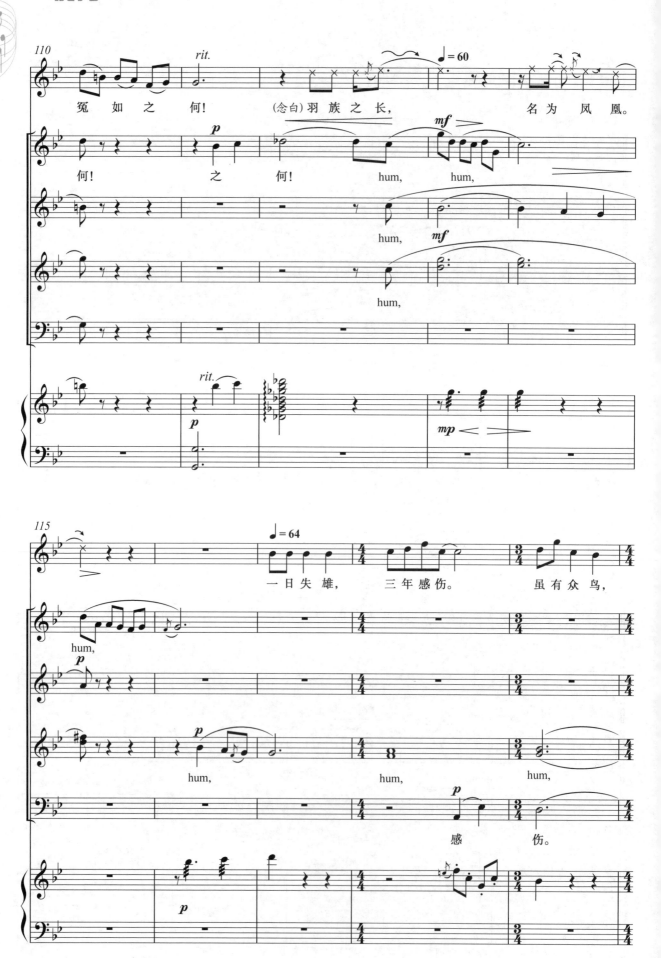

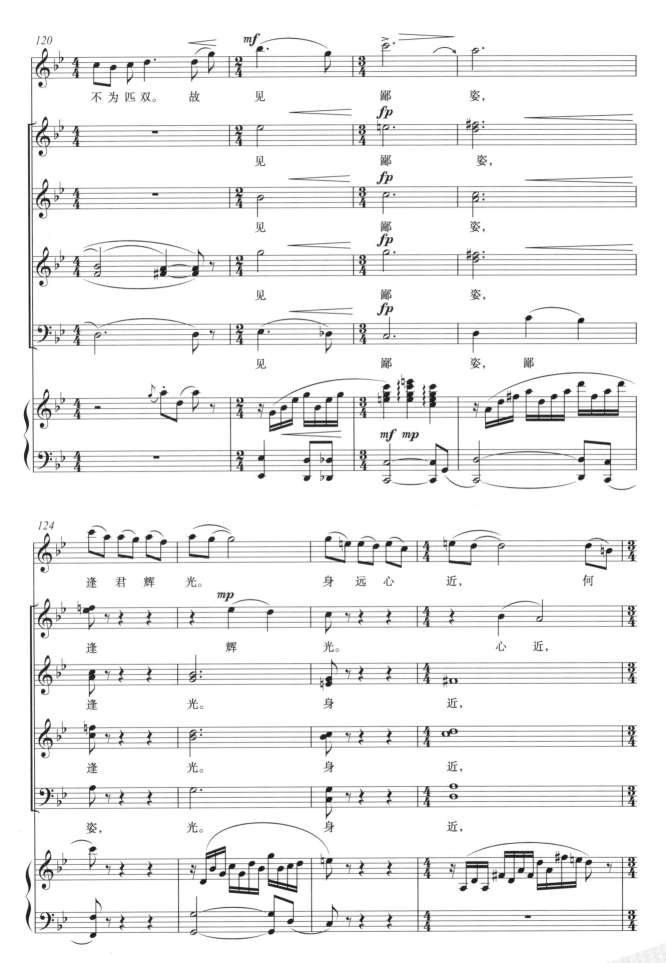

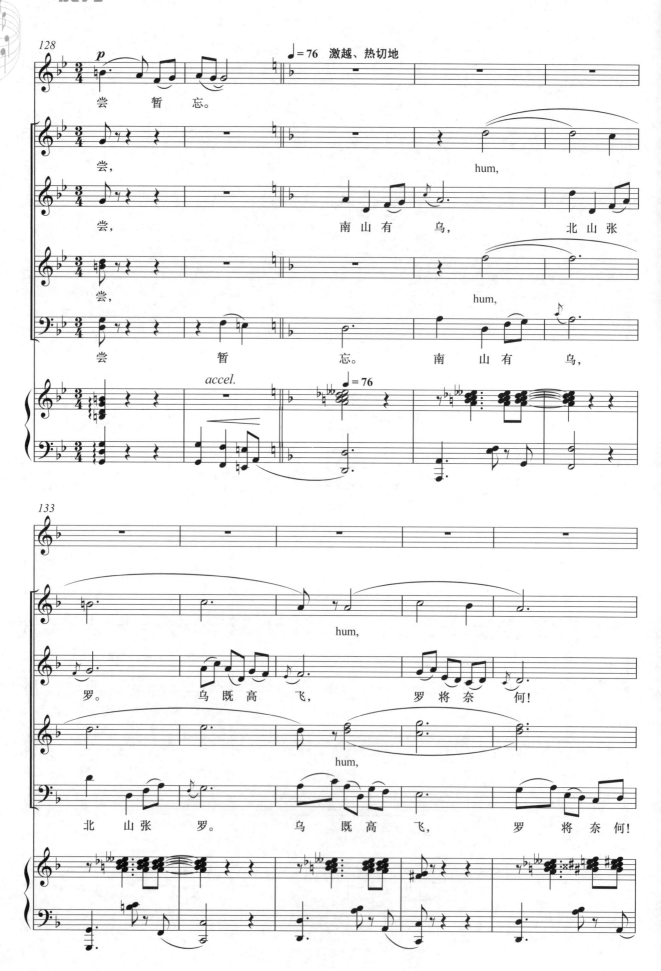

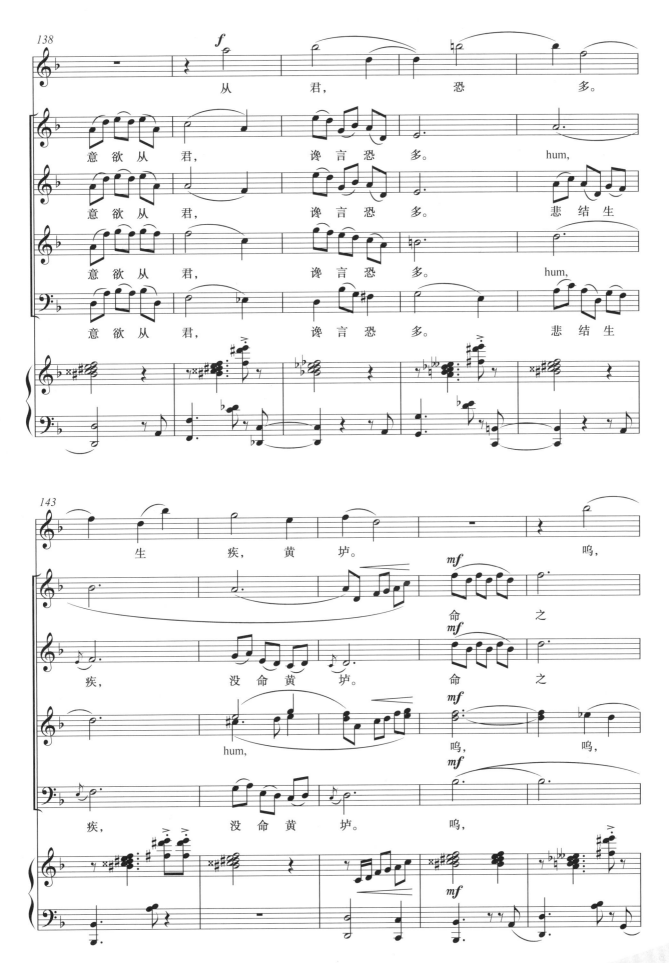

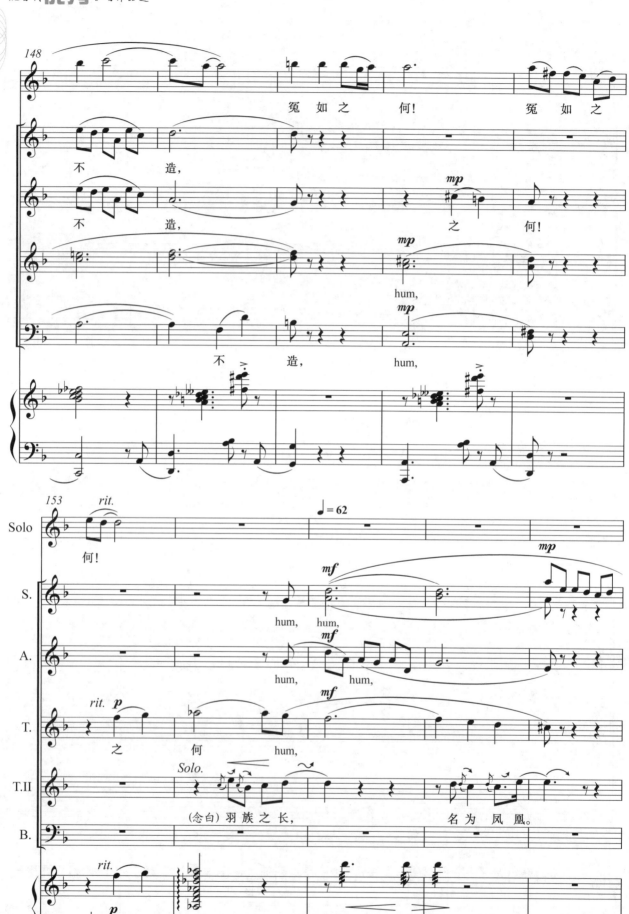

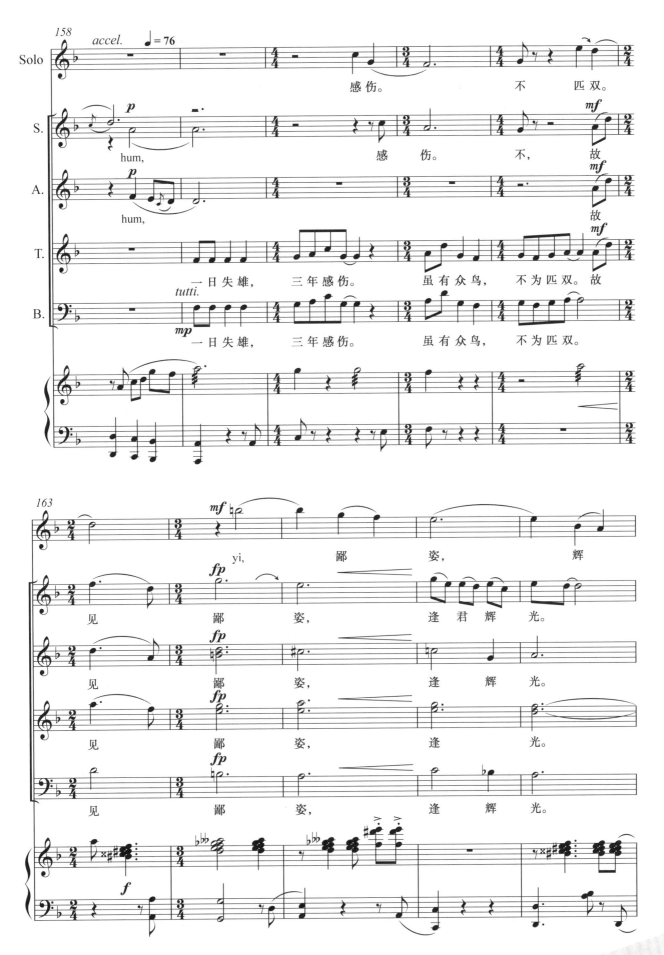

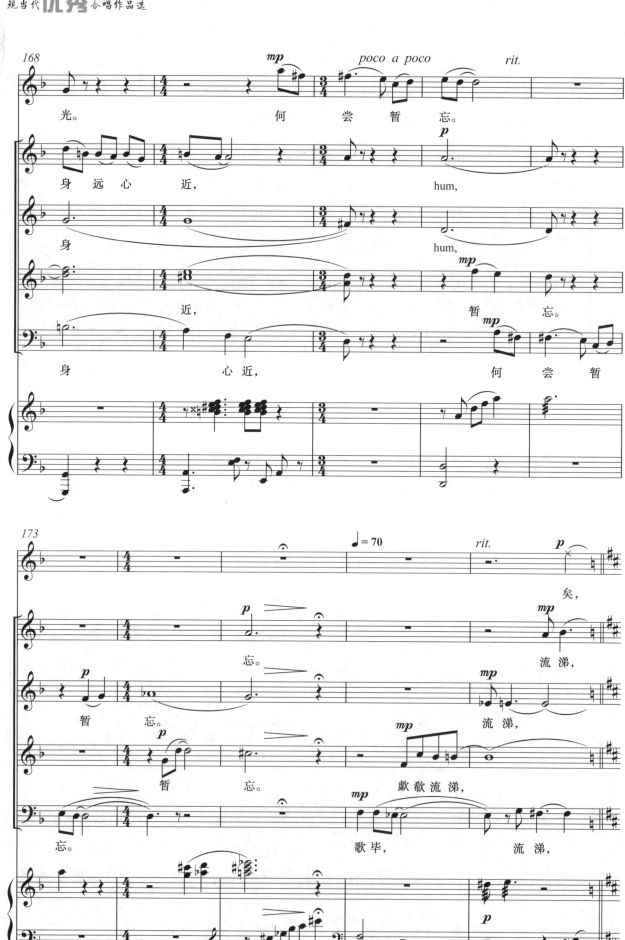

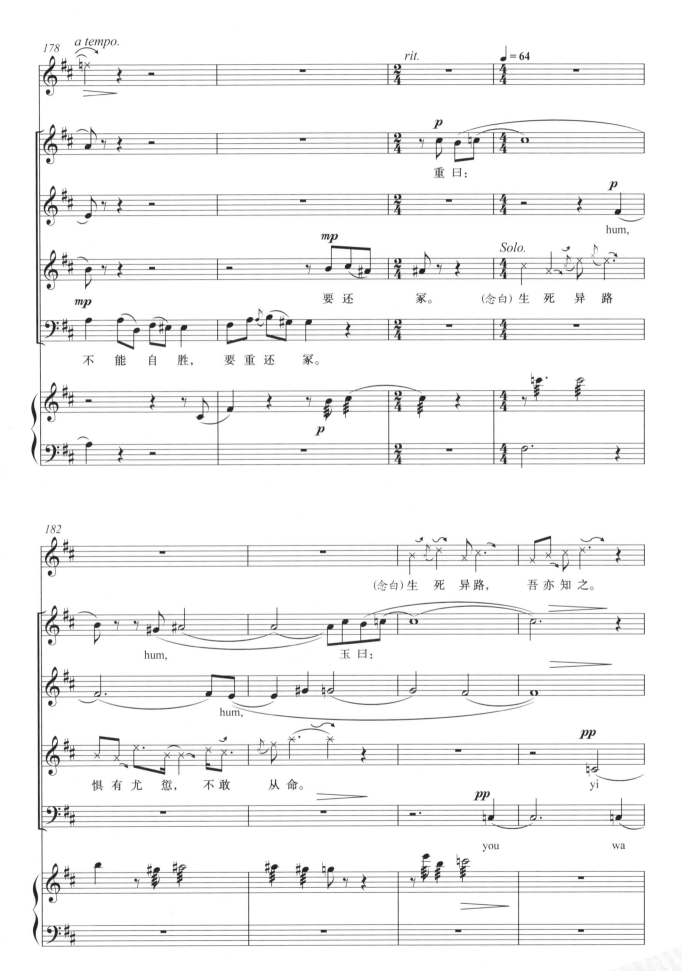

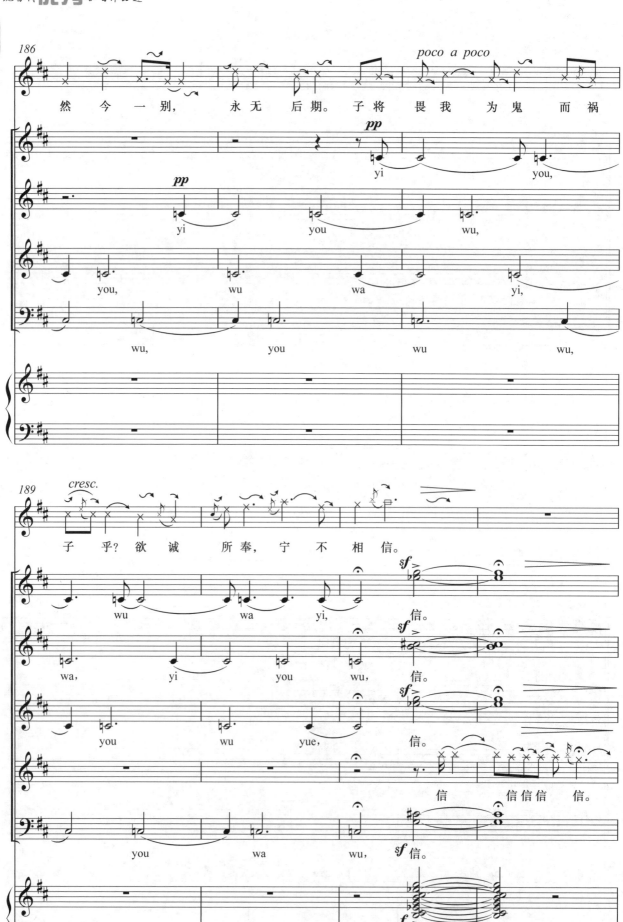

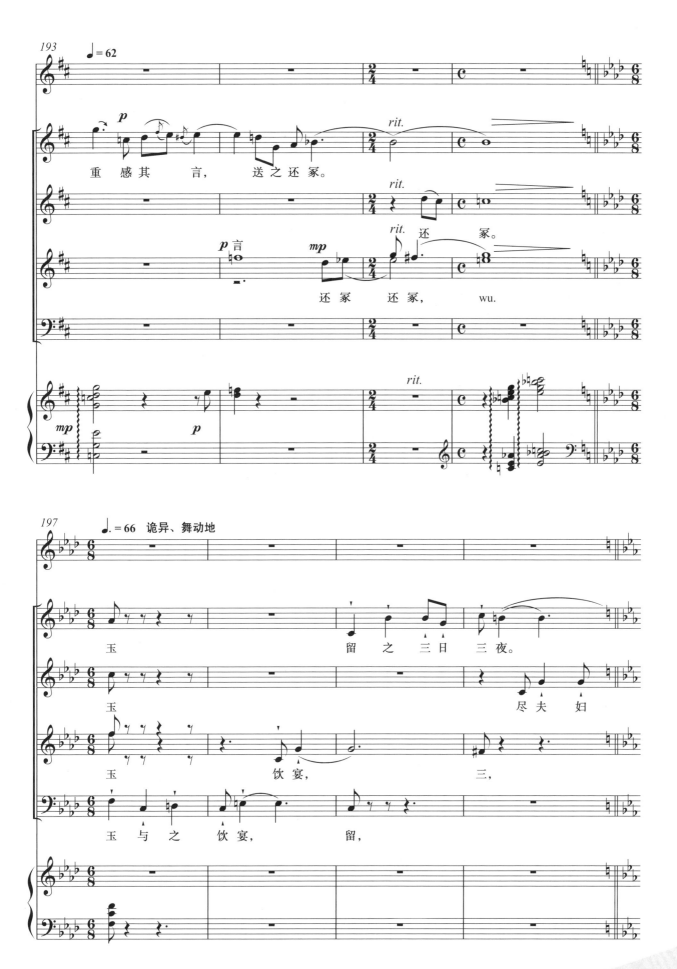

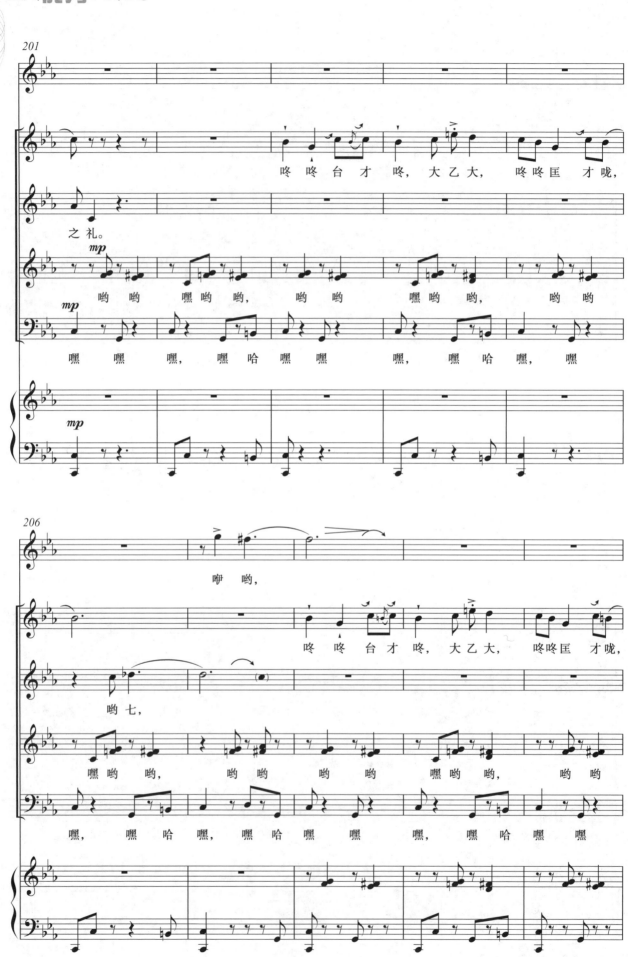

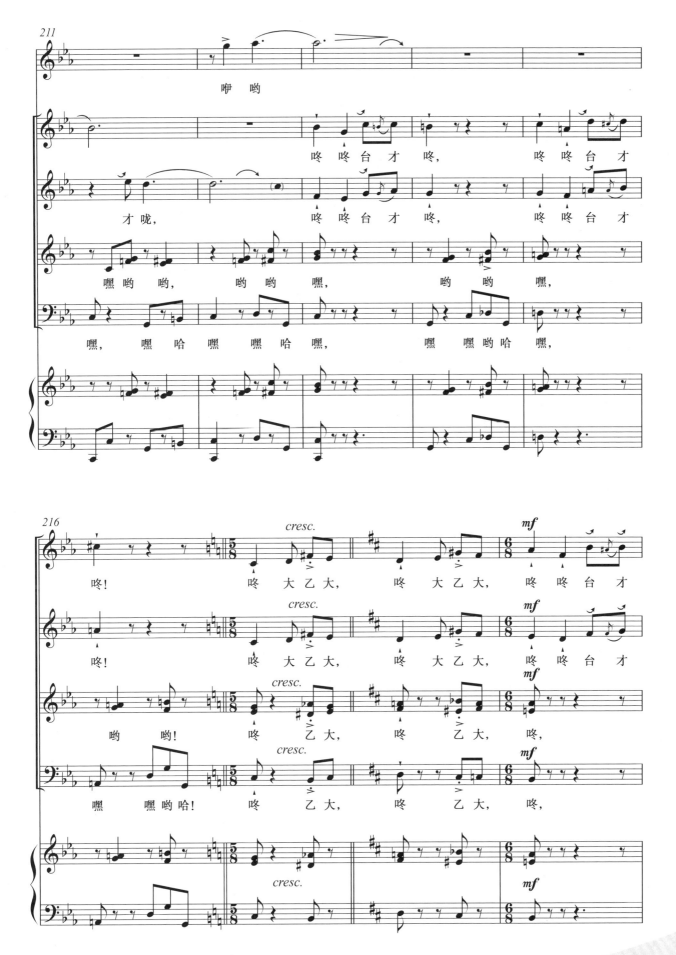

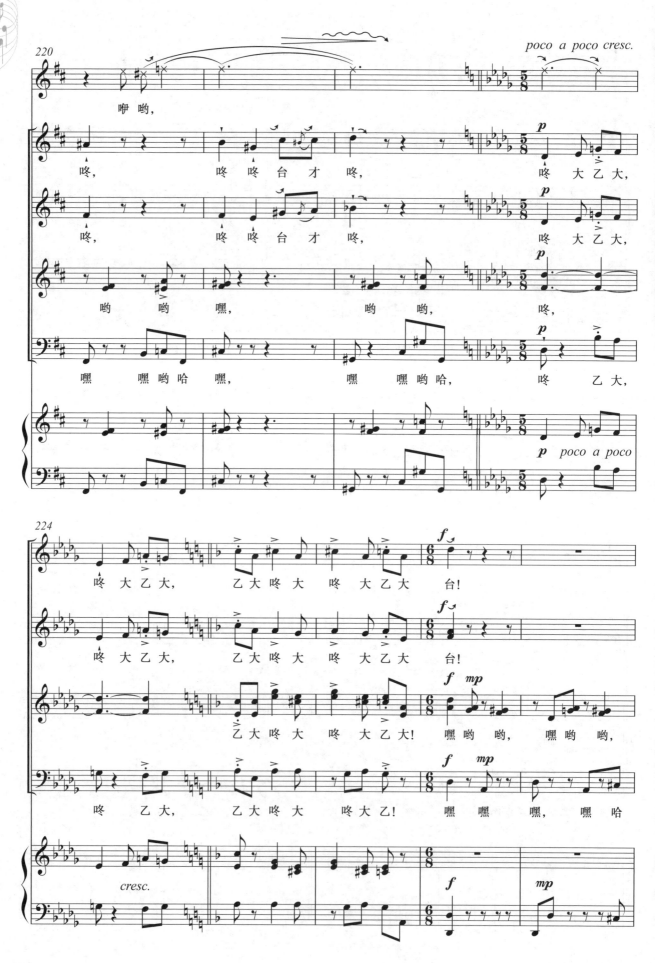

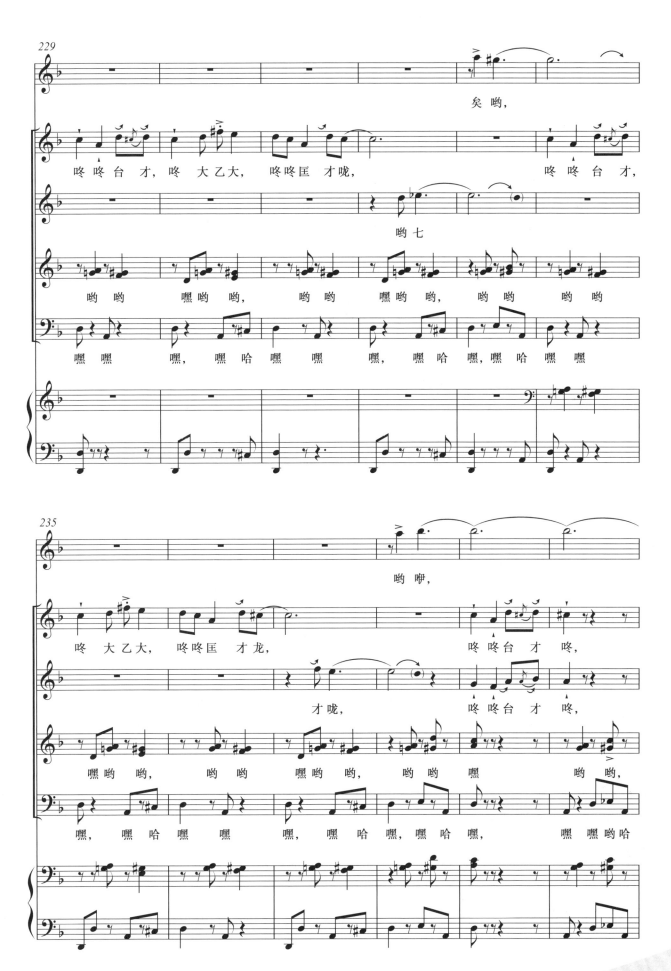

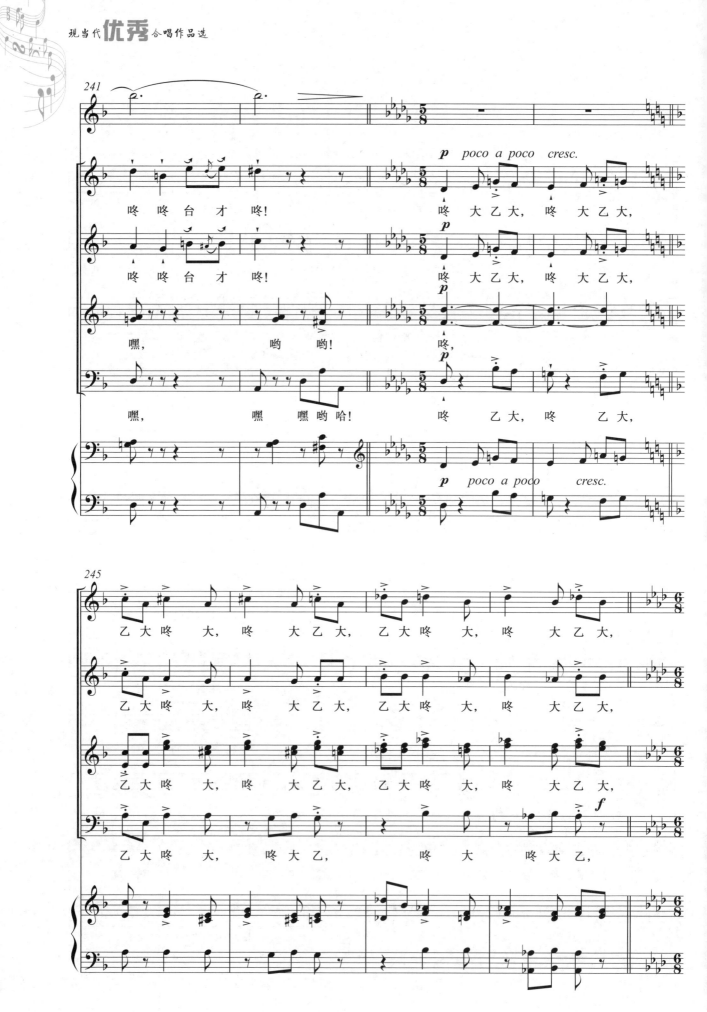

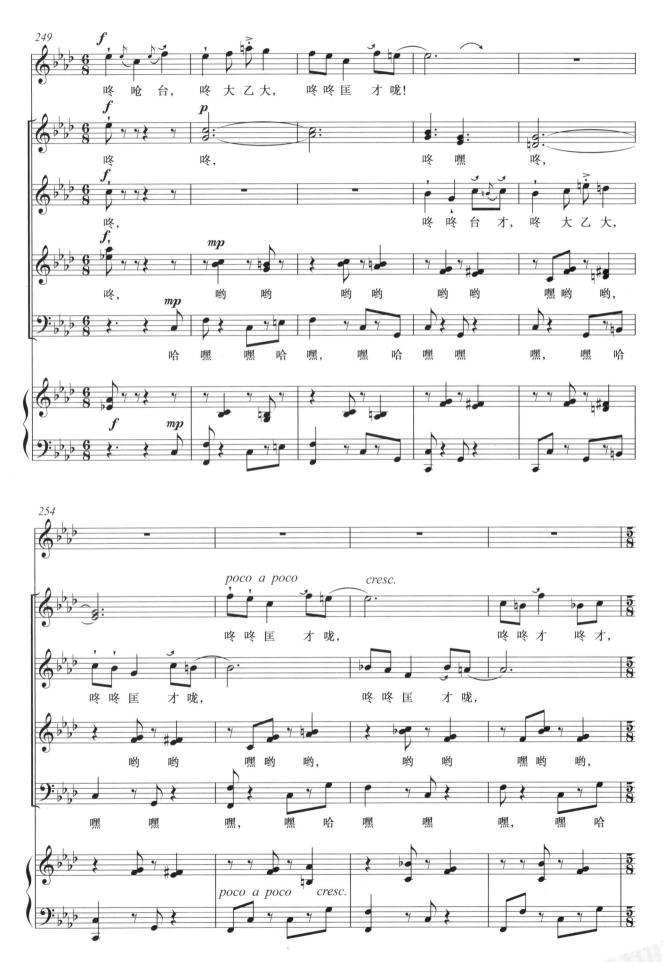

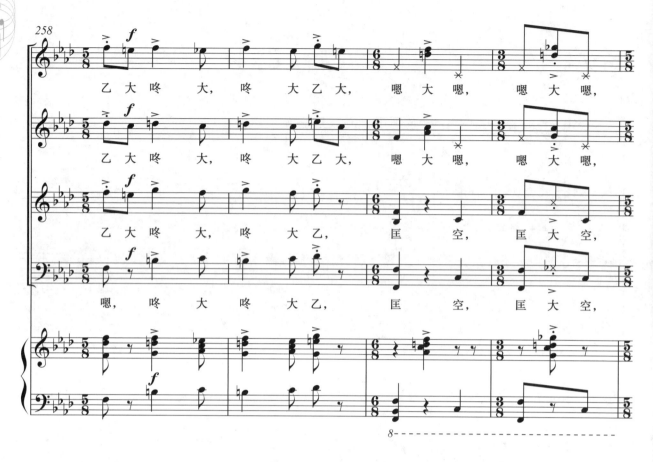
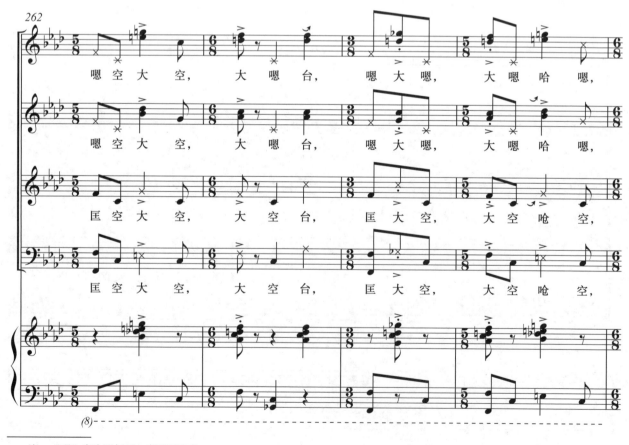

注:"嗯"字为语气词,亦可不出声。

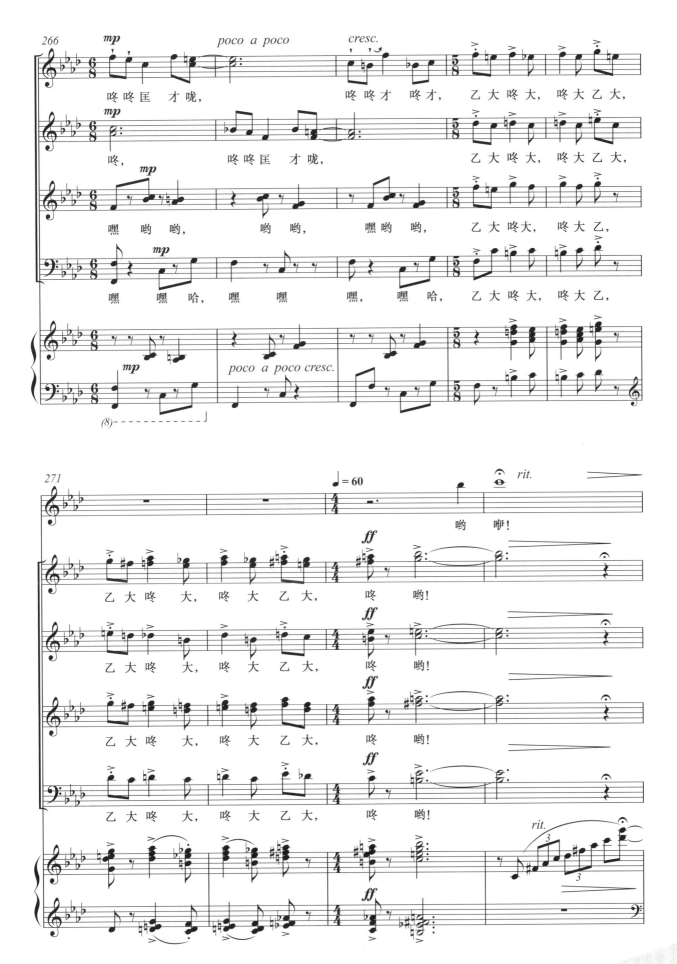

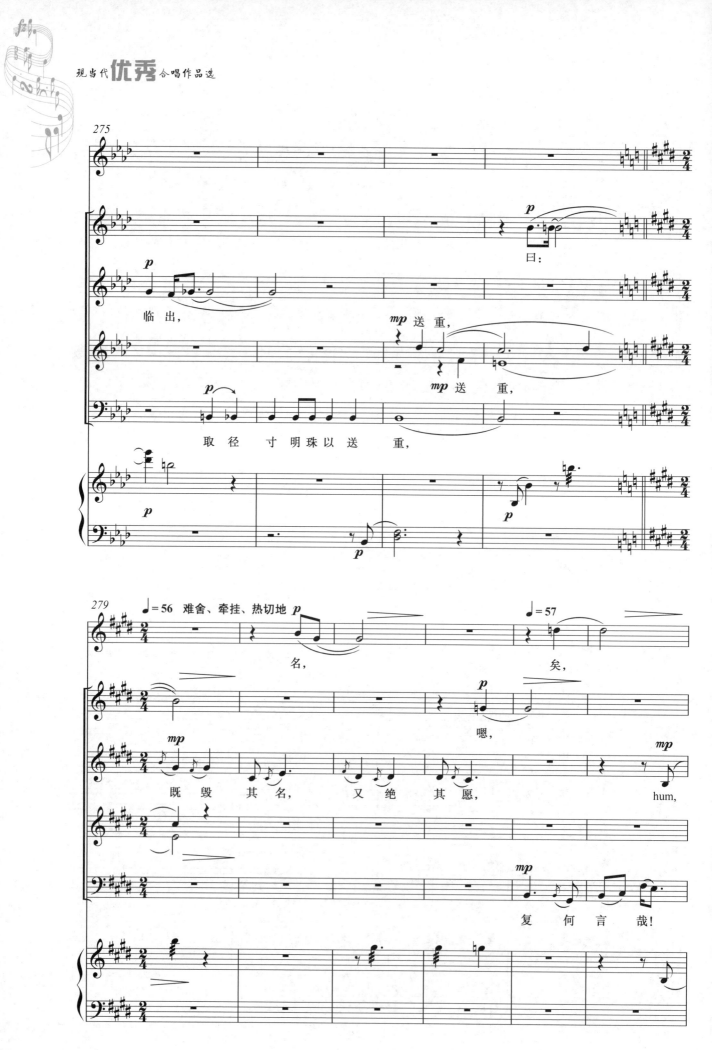

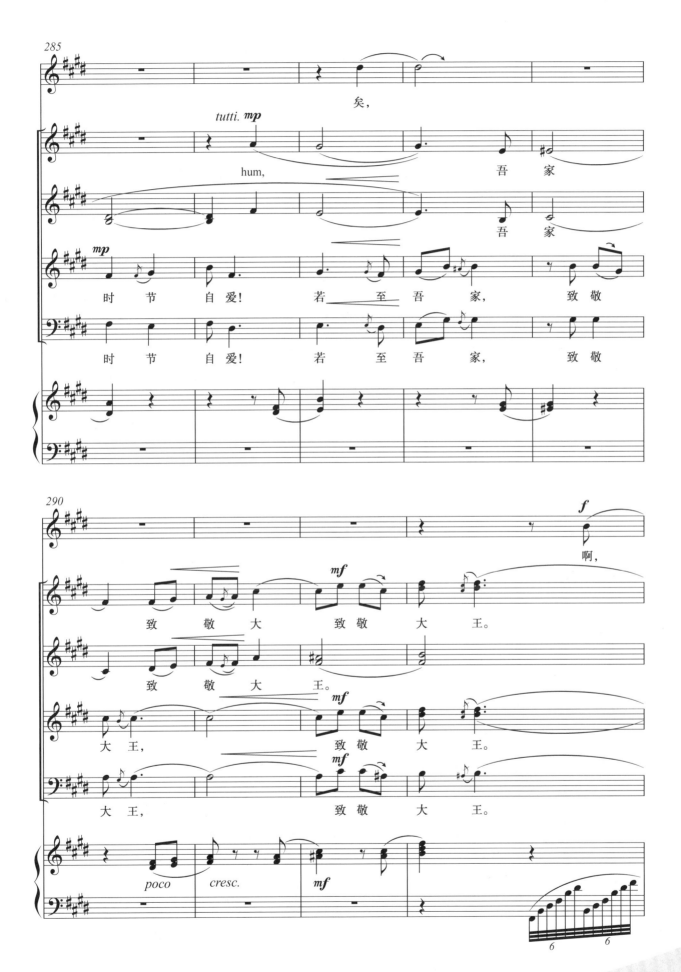

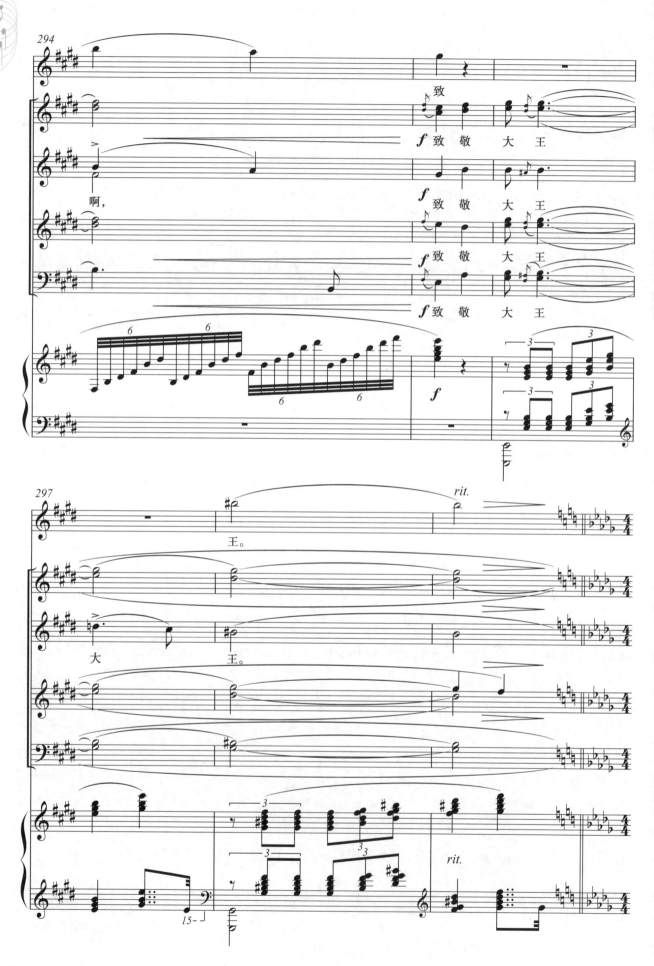

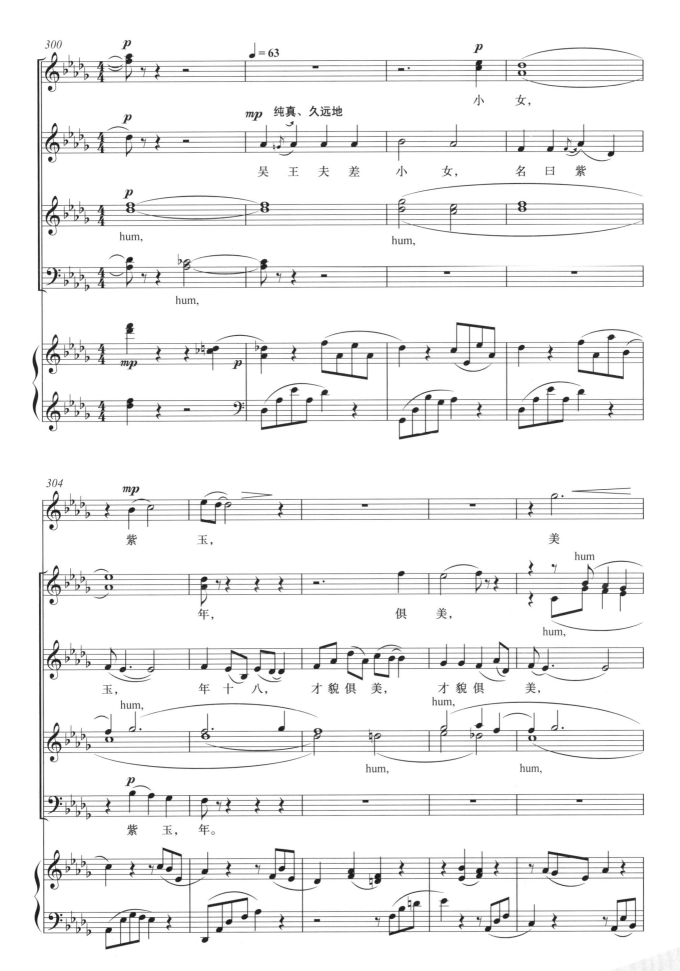

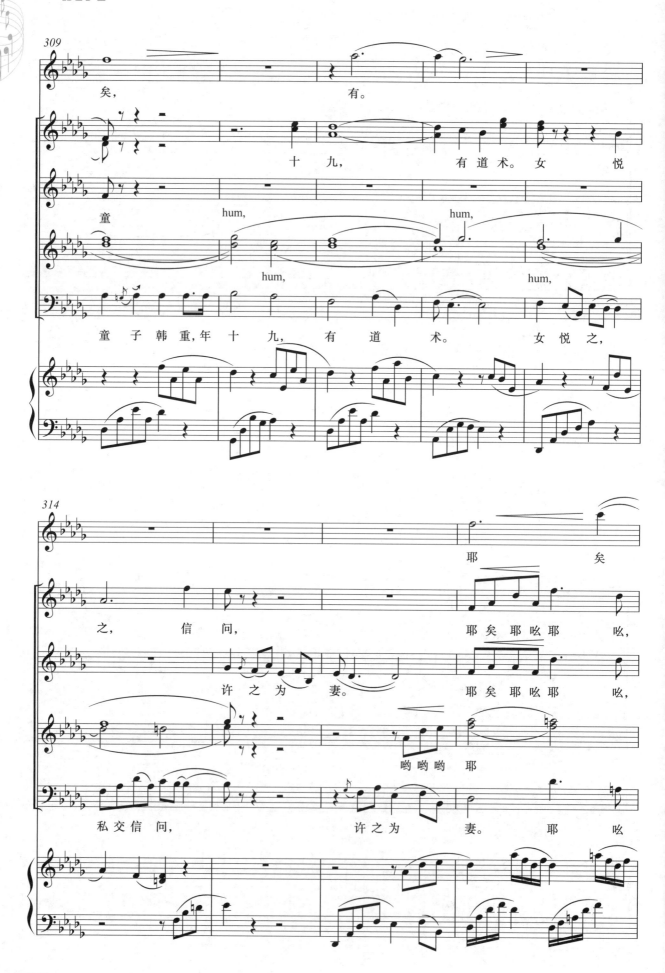

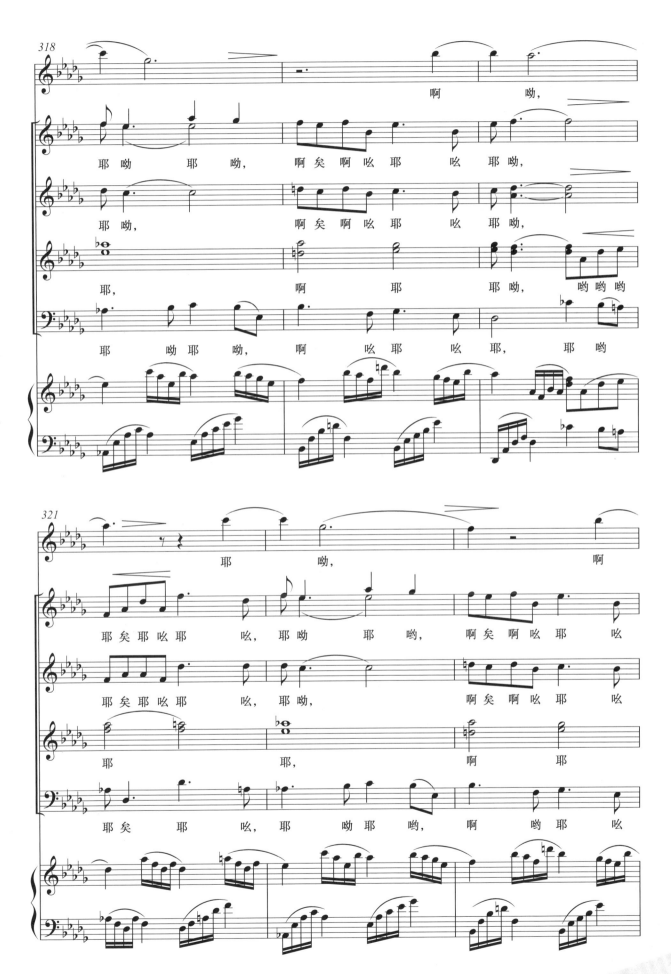

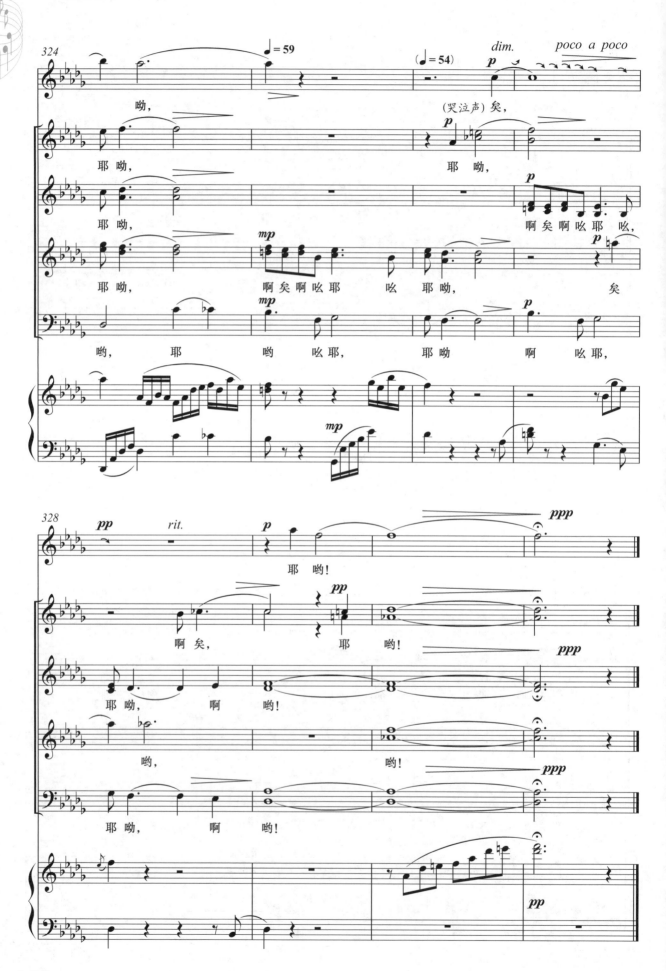

狂 雪

根据同名音乐剧唱段整理改编

（混声合唱）

何冀平 词
刘 彤 曲
潘明磊 编合唱配伴奏

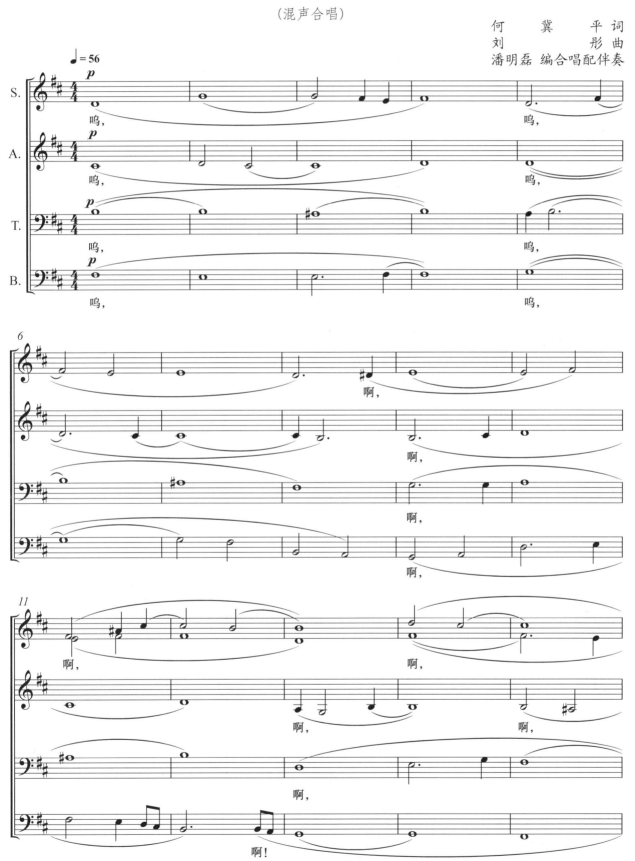

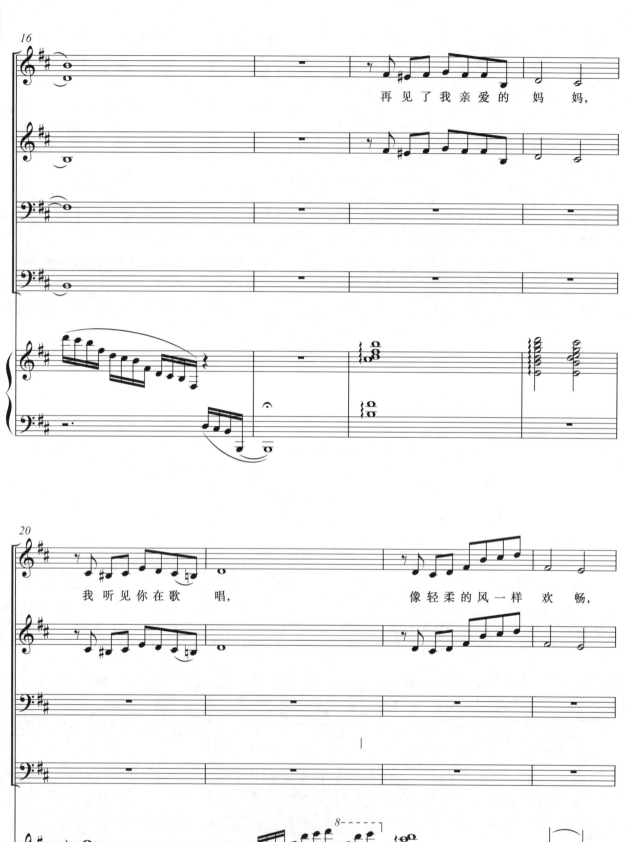

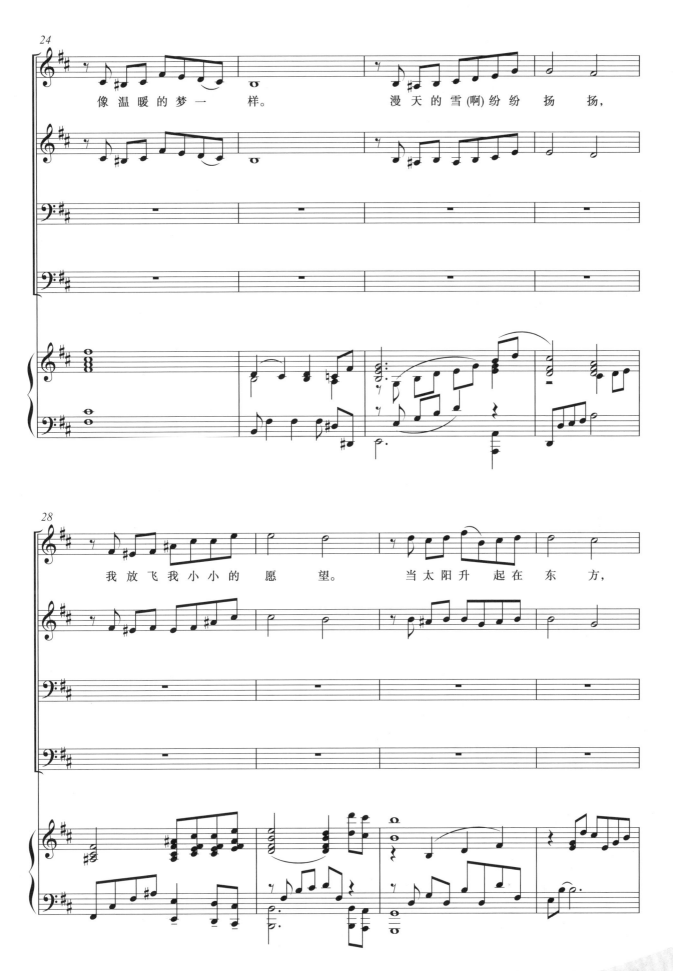

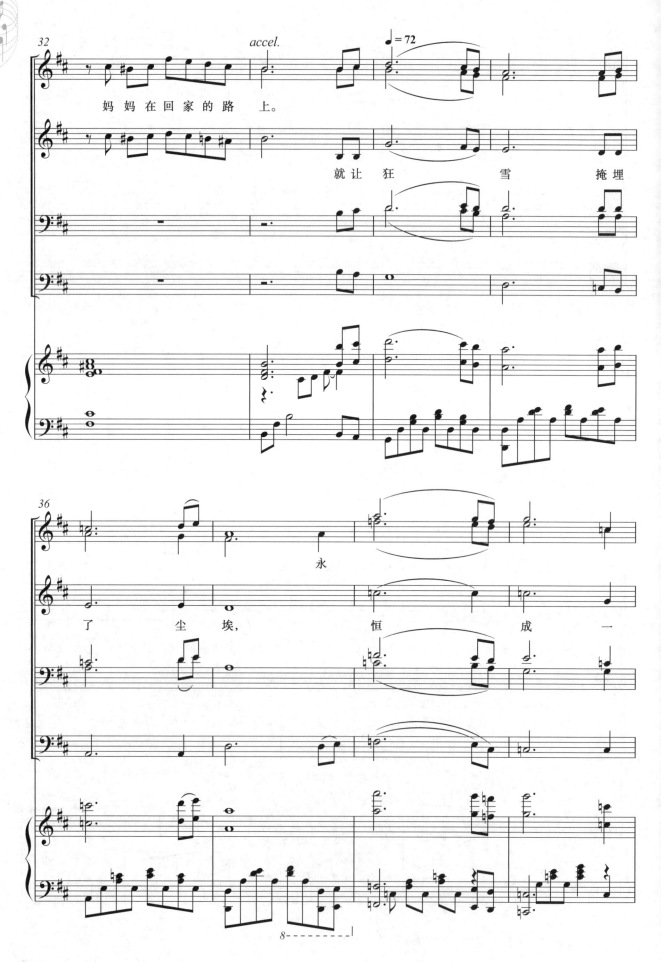

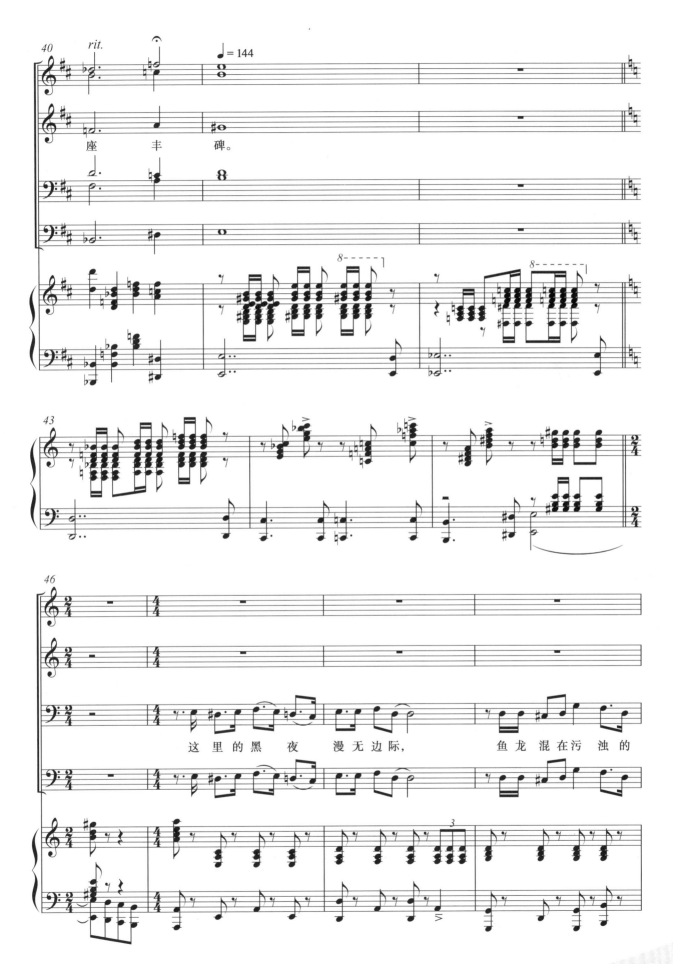

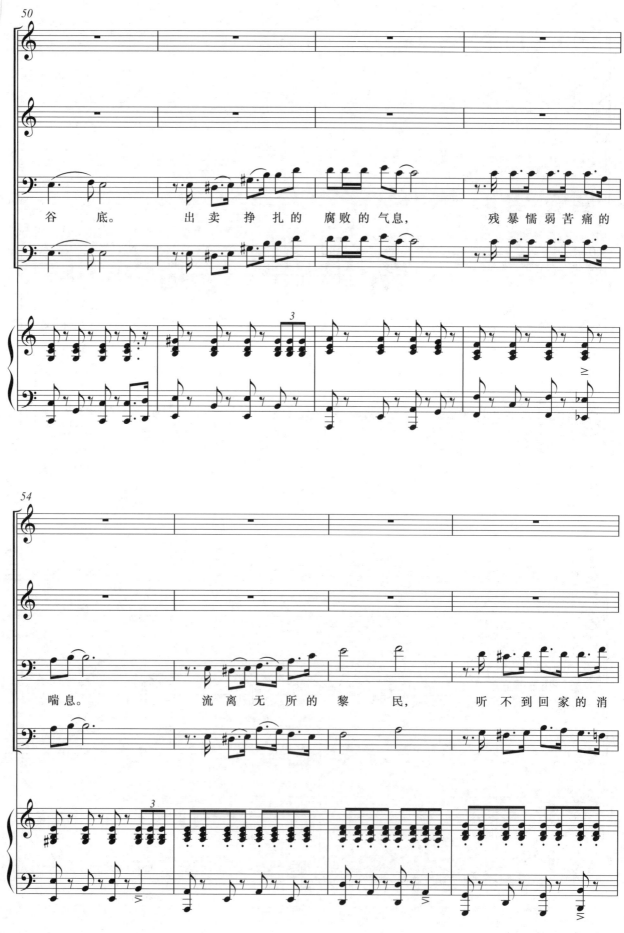

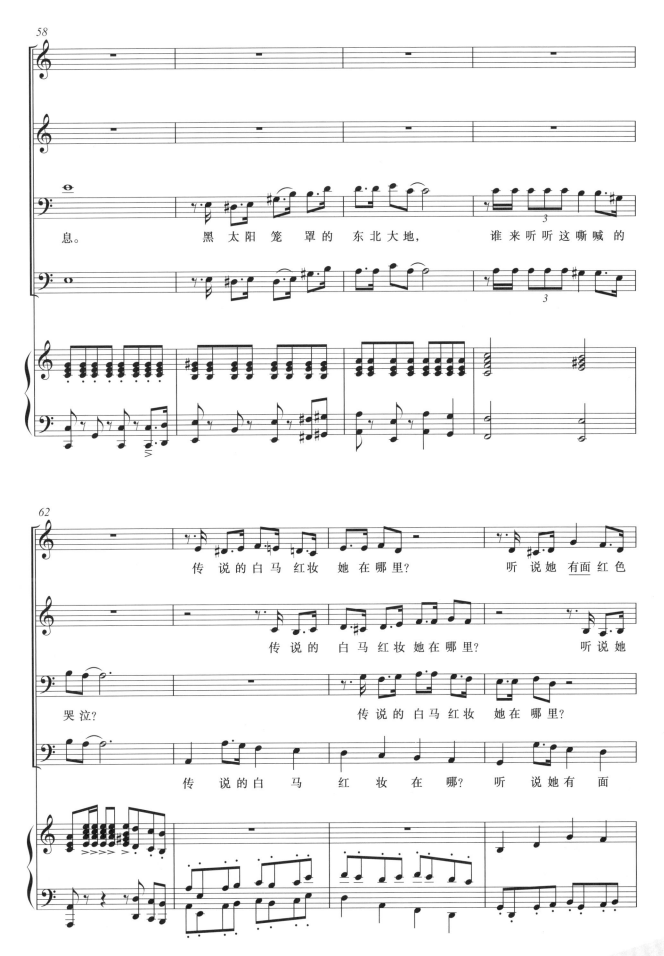

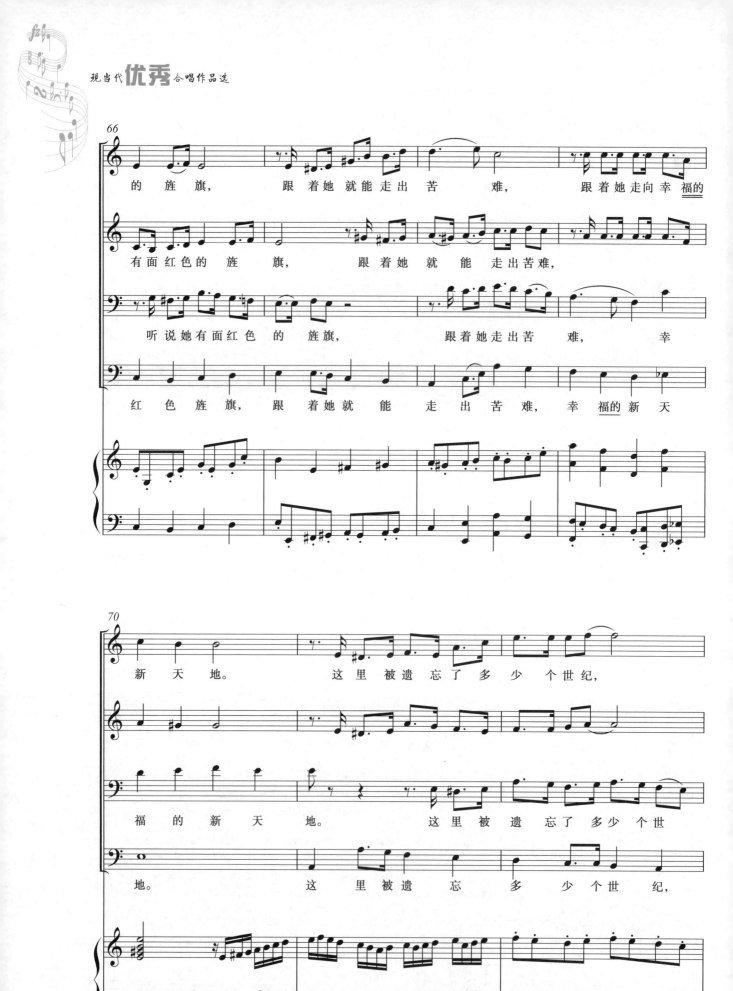

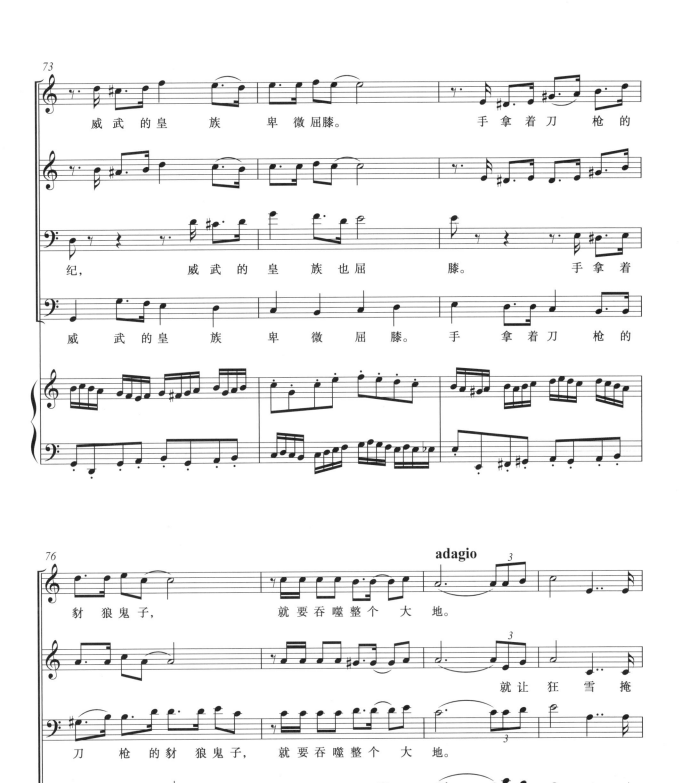

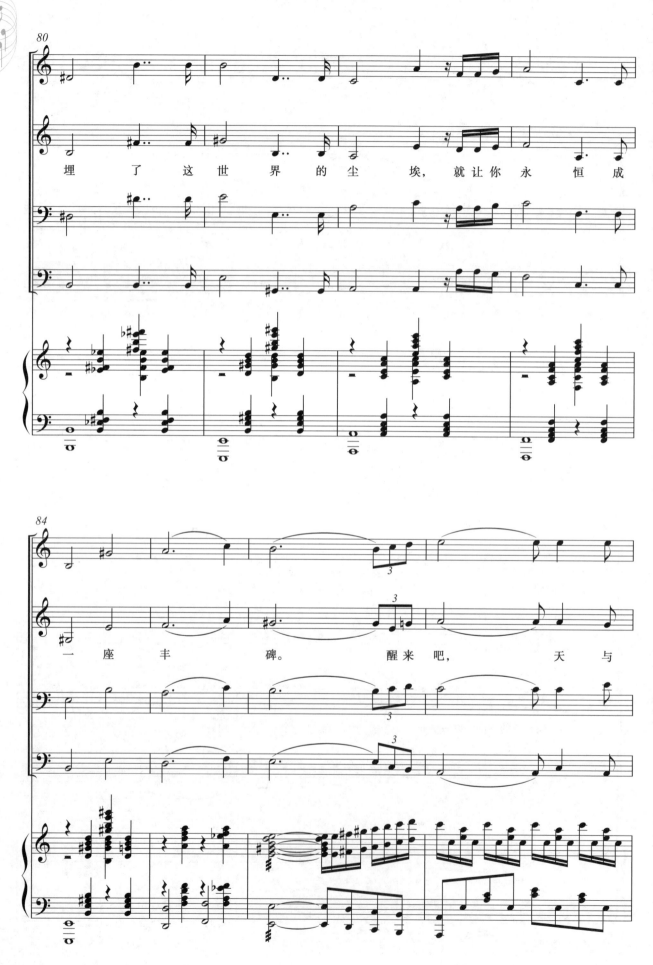

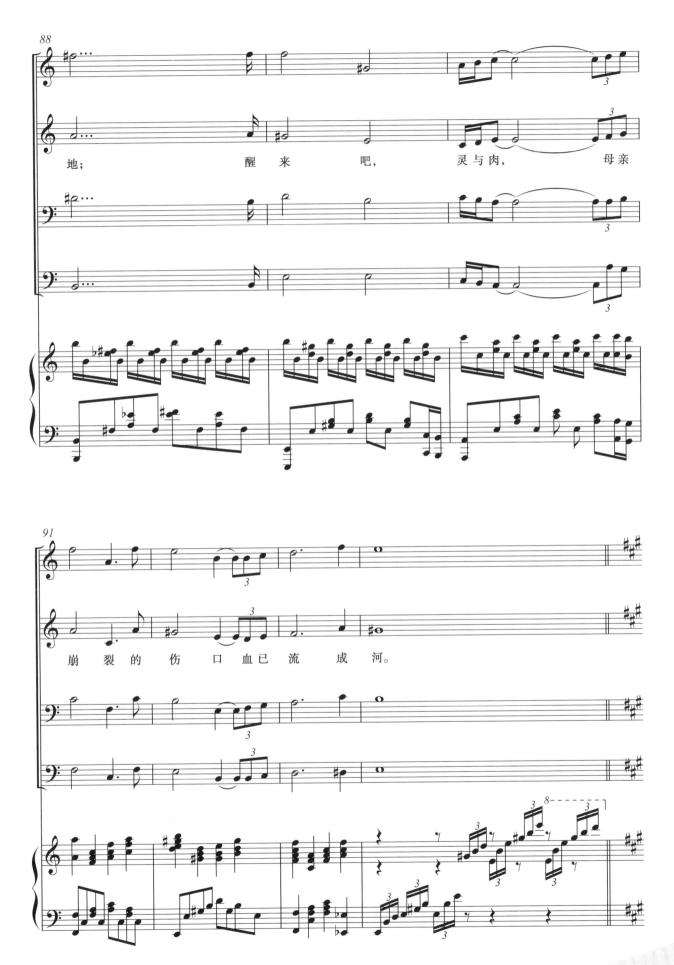

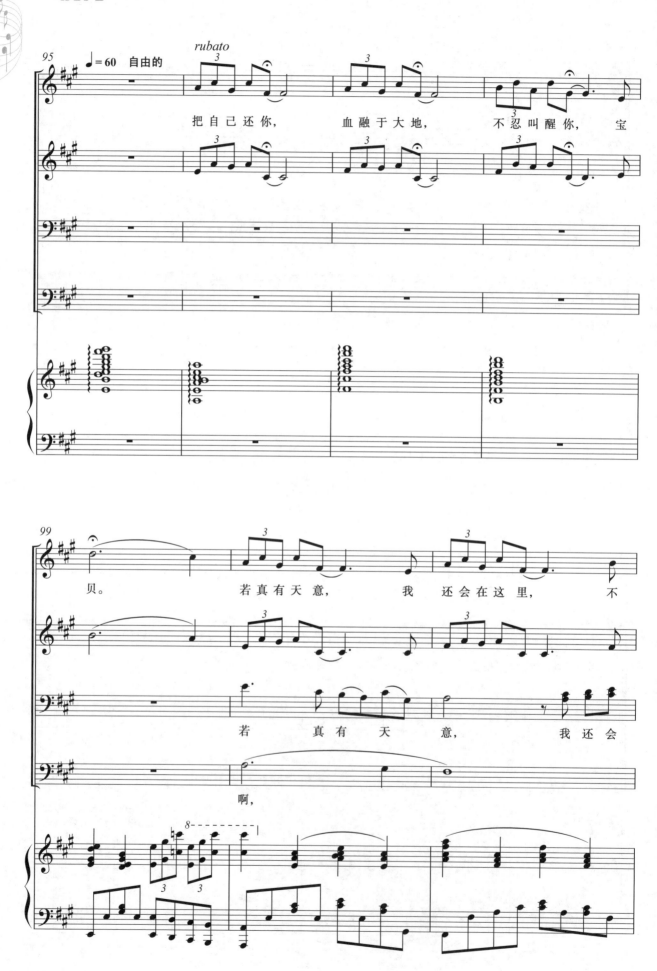

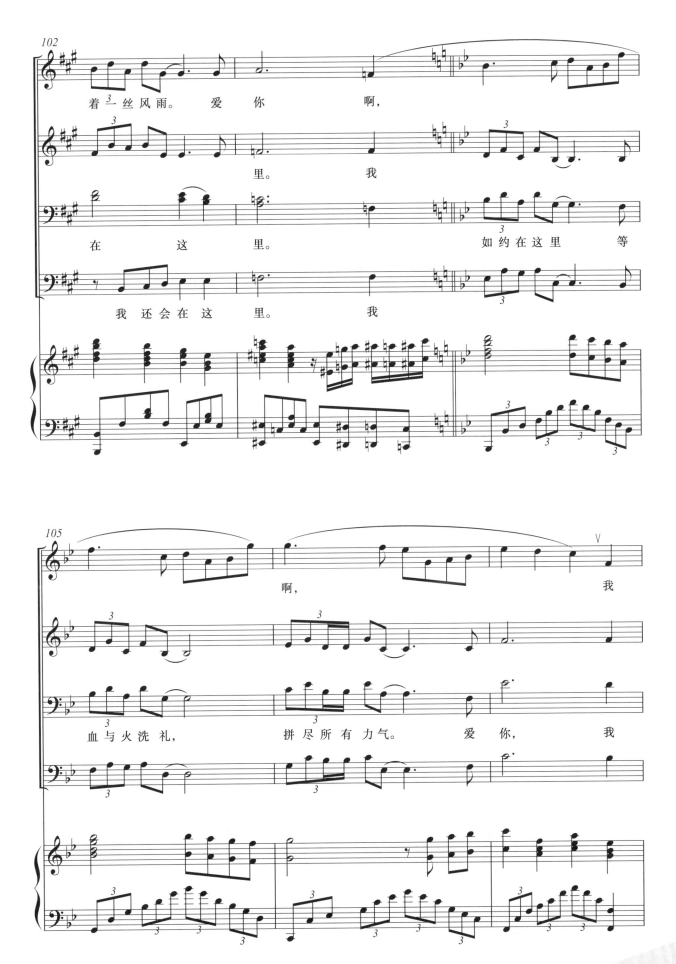

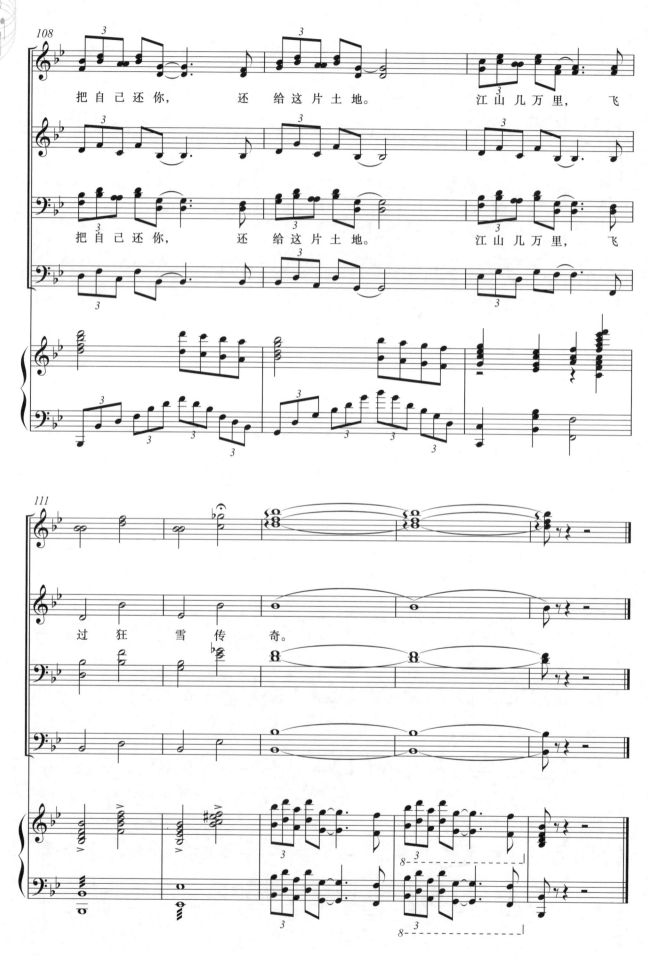

山居秋暝

（无伴奏合唱）

[唐]王 维词
方 勇曲

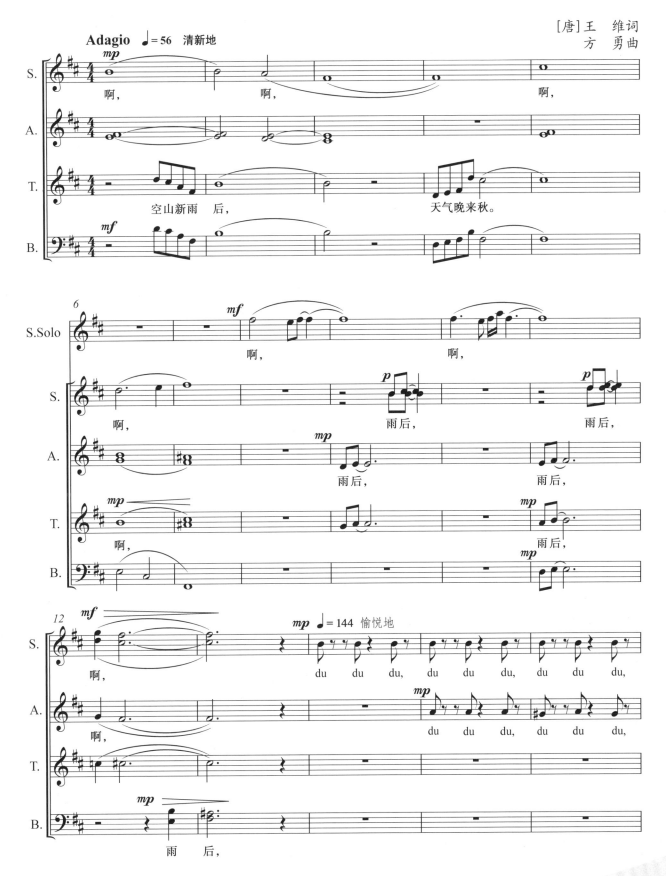

183

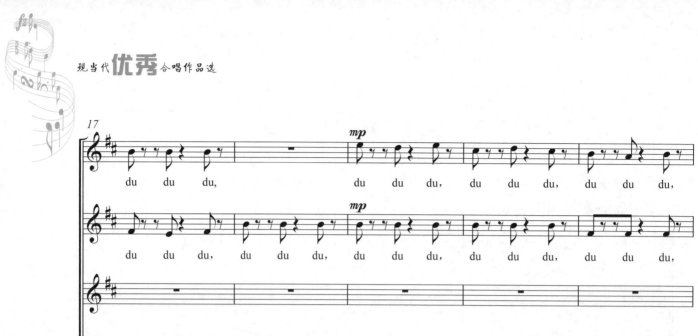
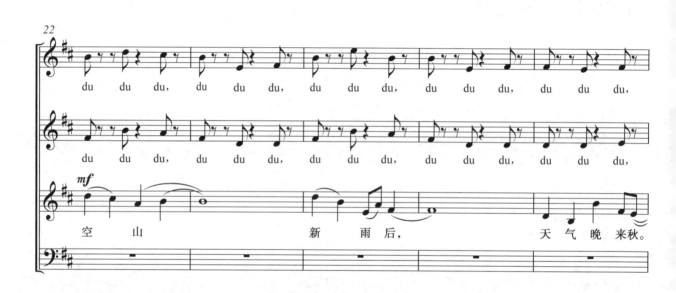
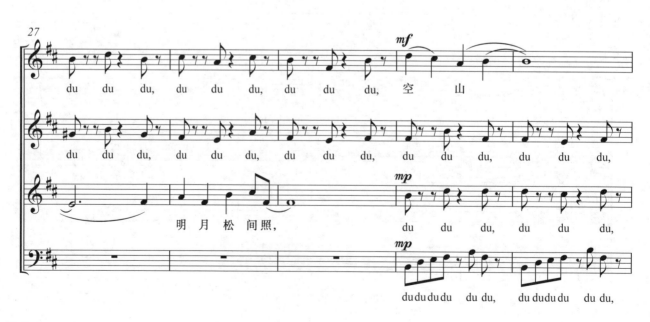

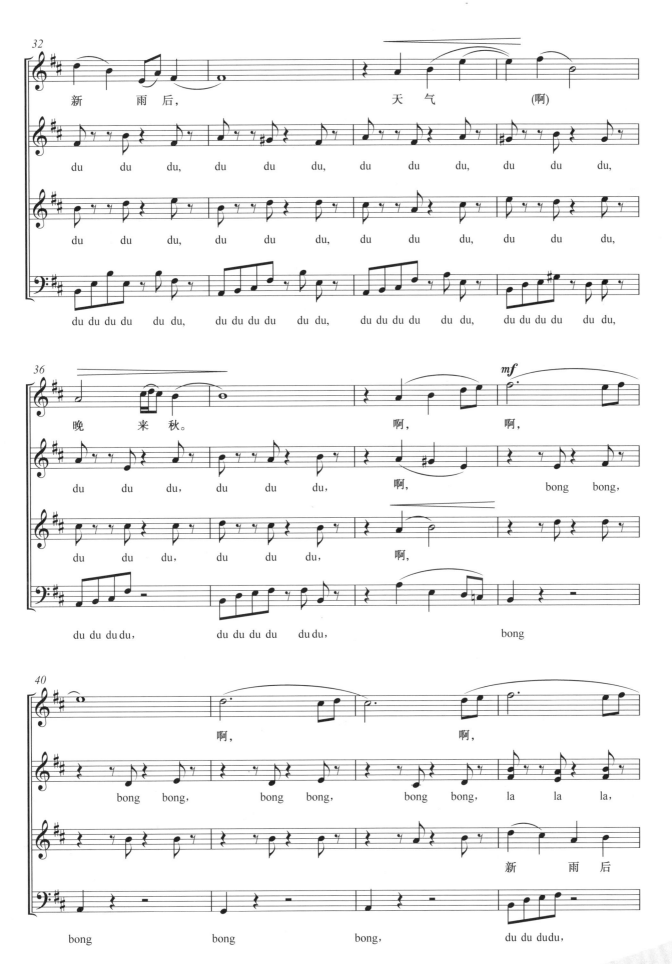

现当代 优秀 合唱作品选

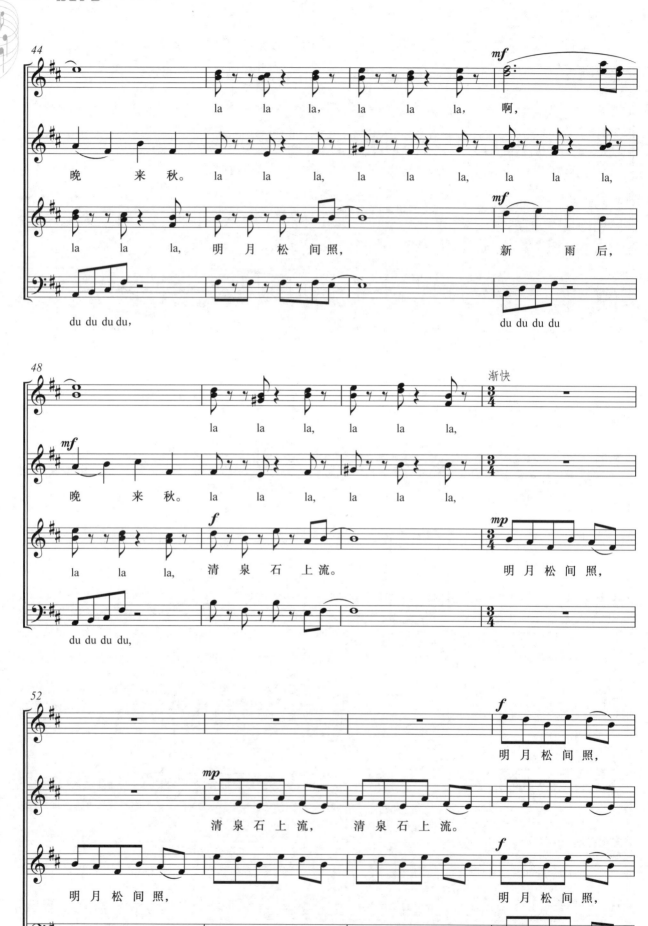

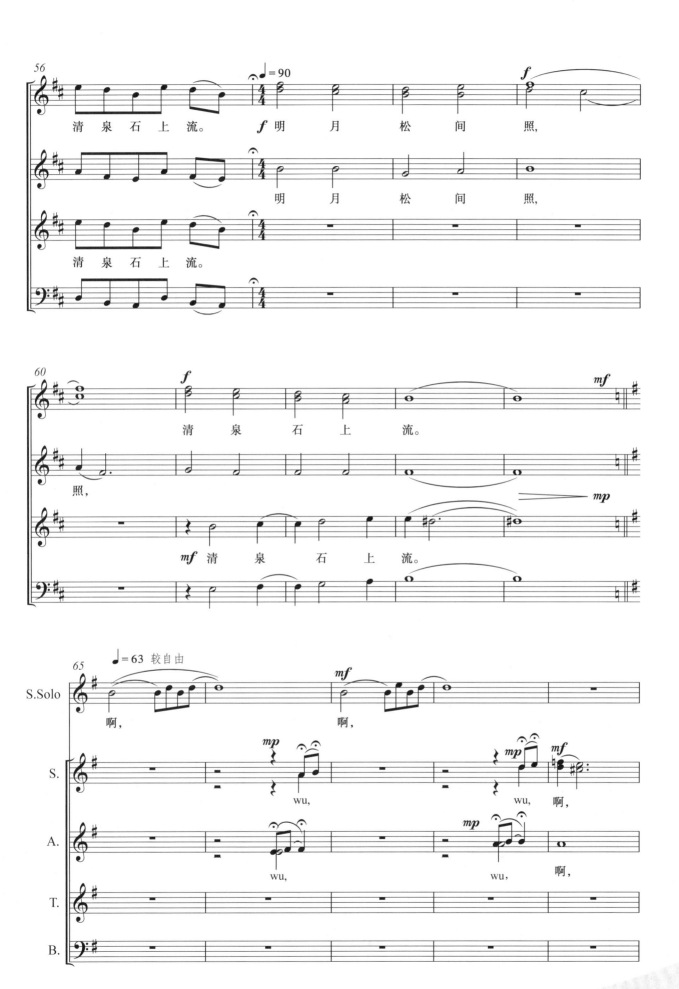

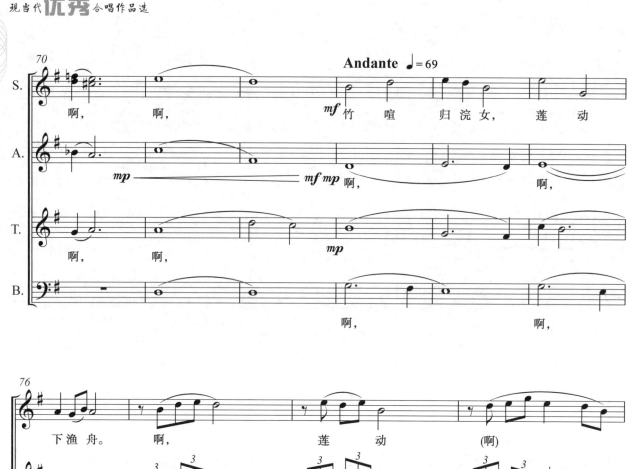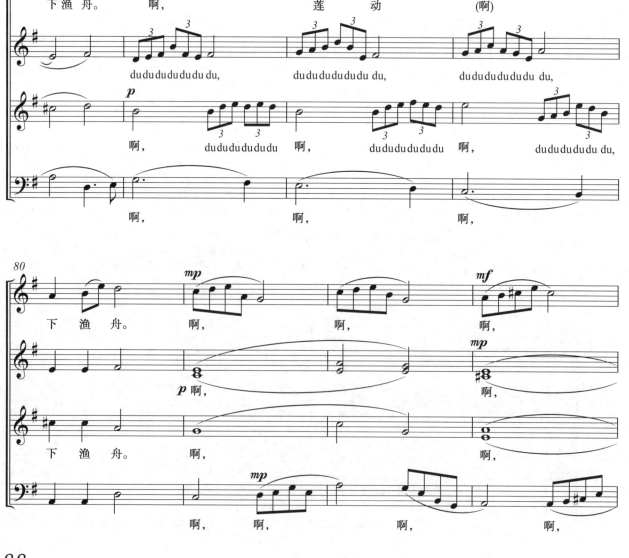

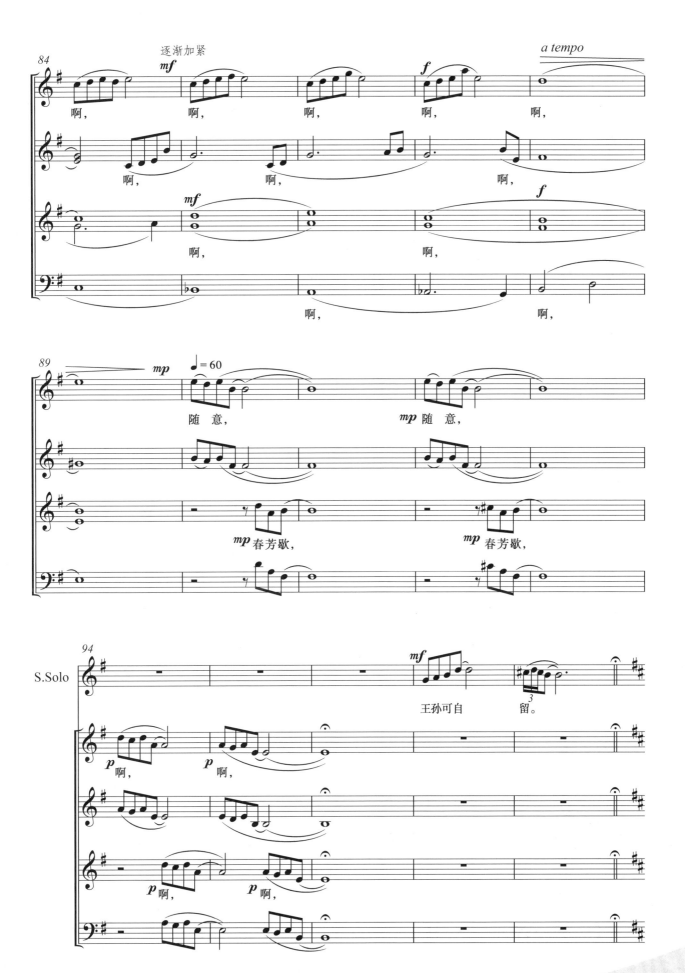

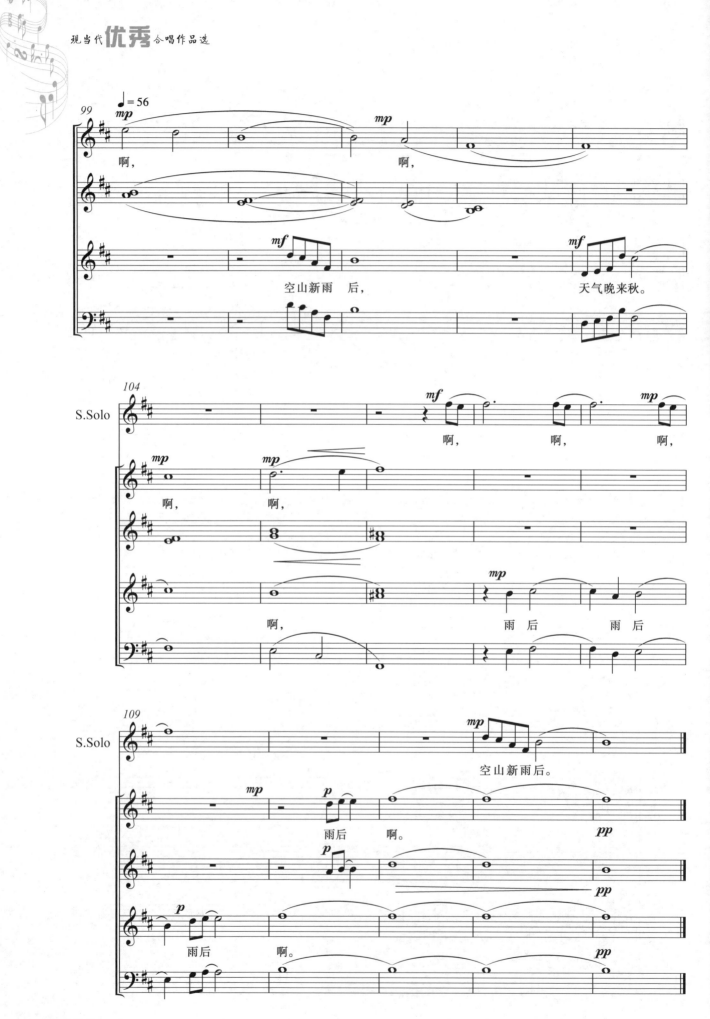

海岛冰轮

根据京剧《贵妃醉酒》改编

（混声合唱）

张坚 改编

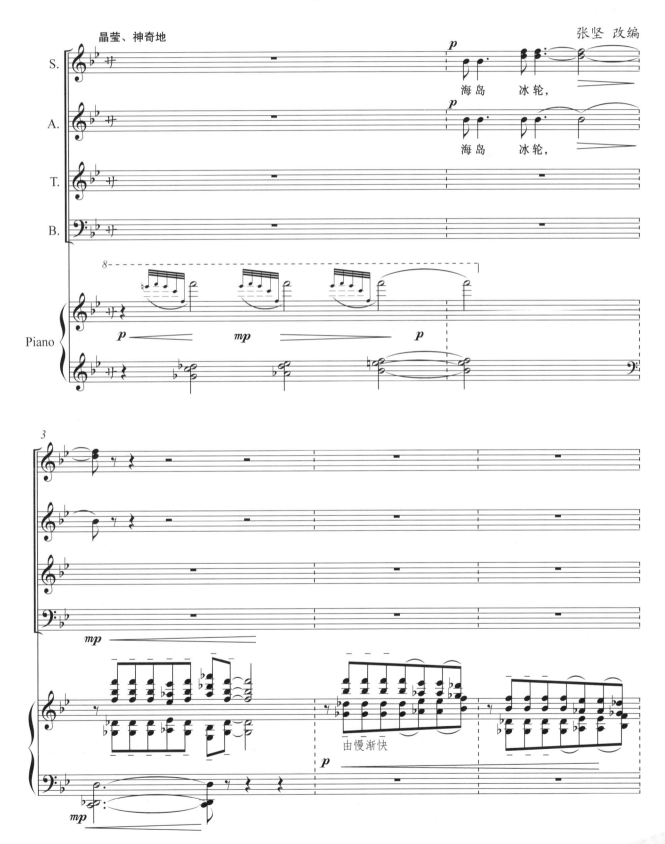

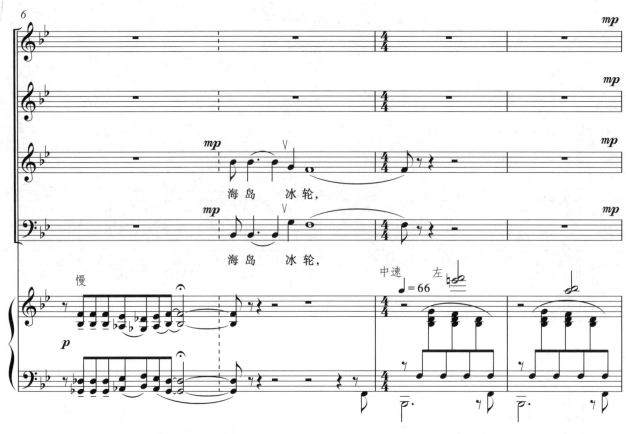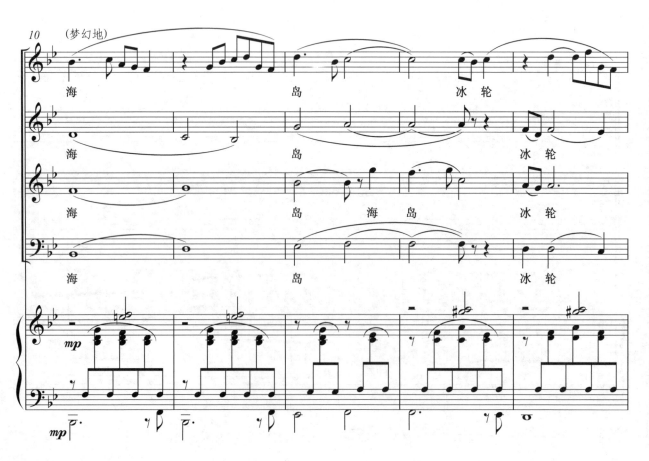

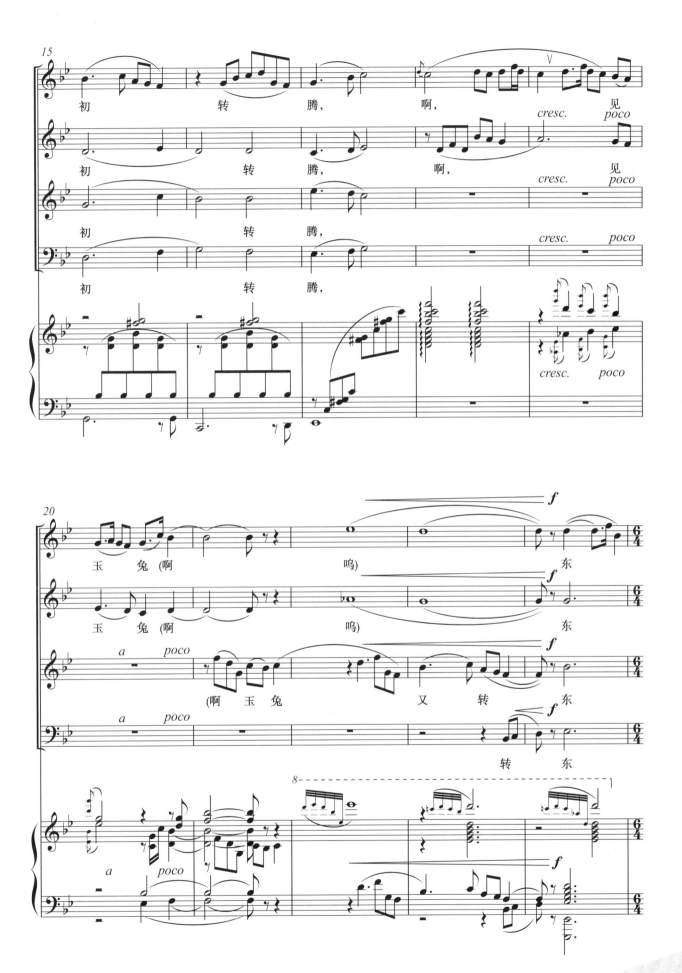

现当代**优秀**合唱作品选

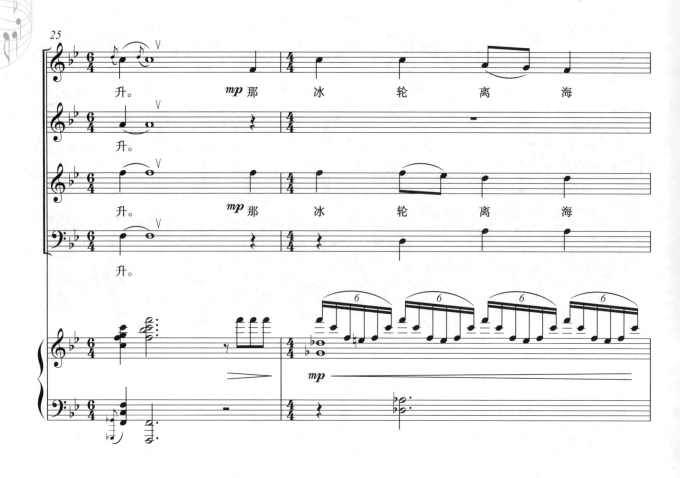

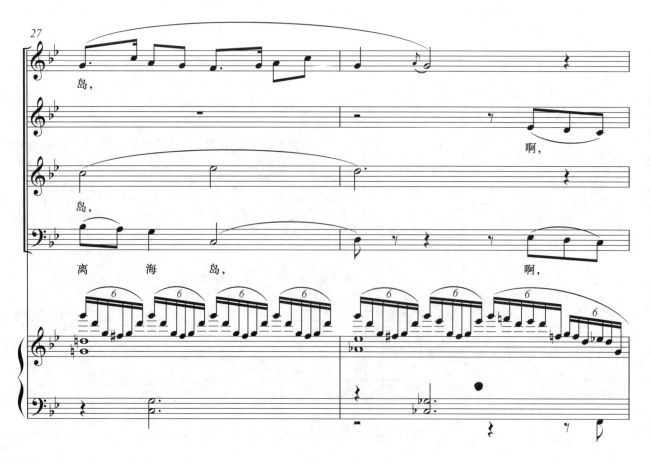

194

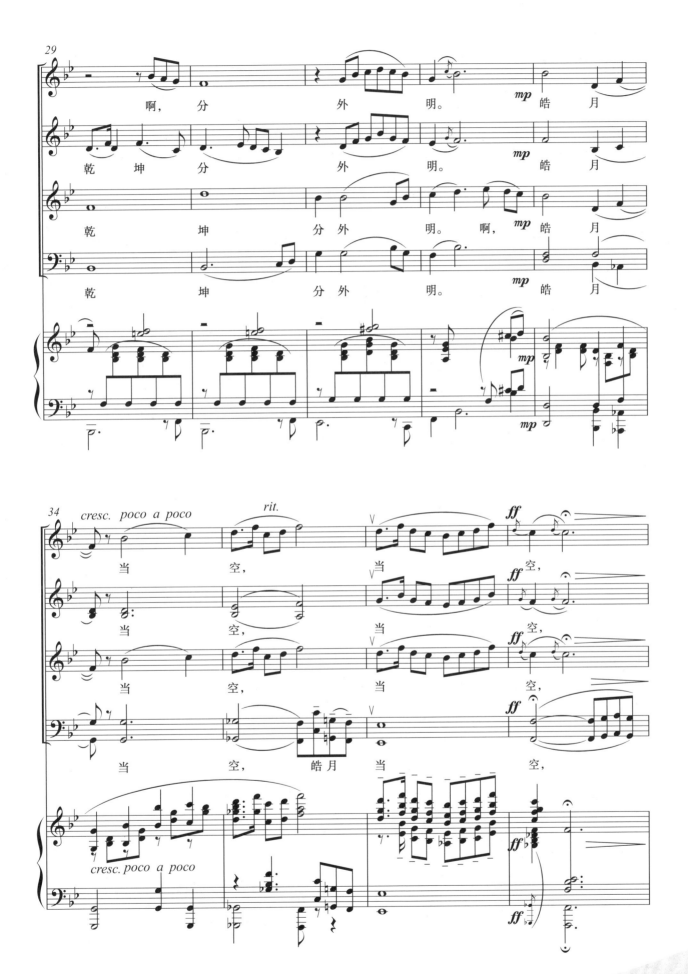

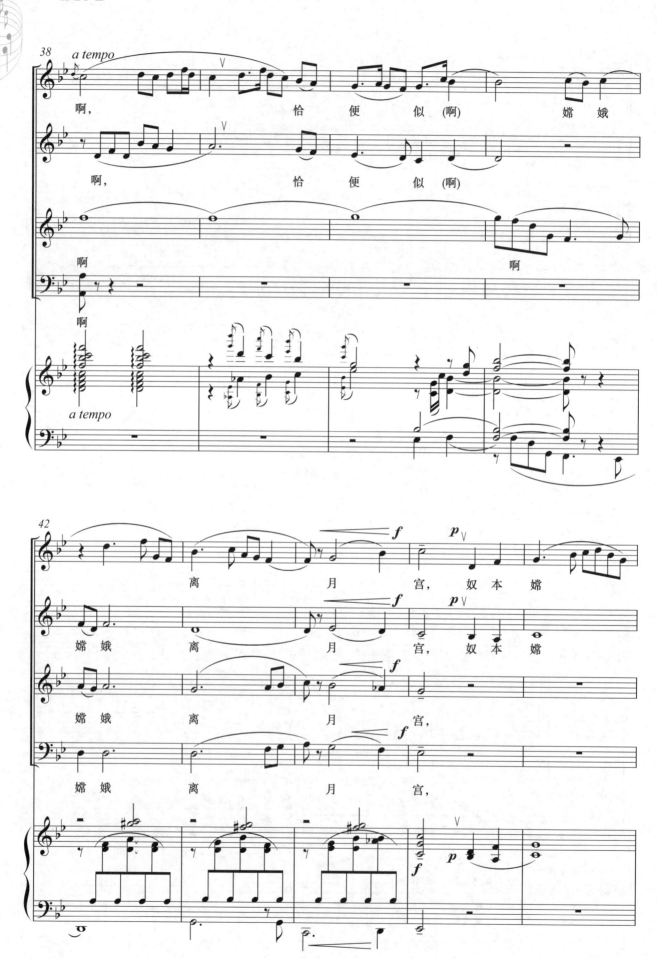

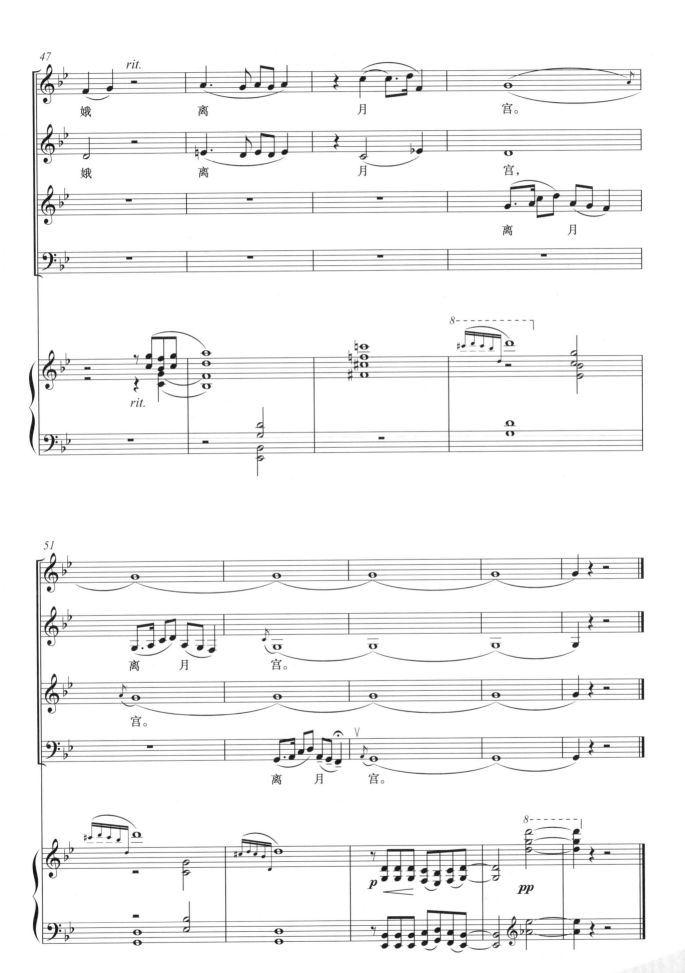

神奇的面具

(混声合唱)

杨笑影 词
杨新民 曲

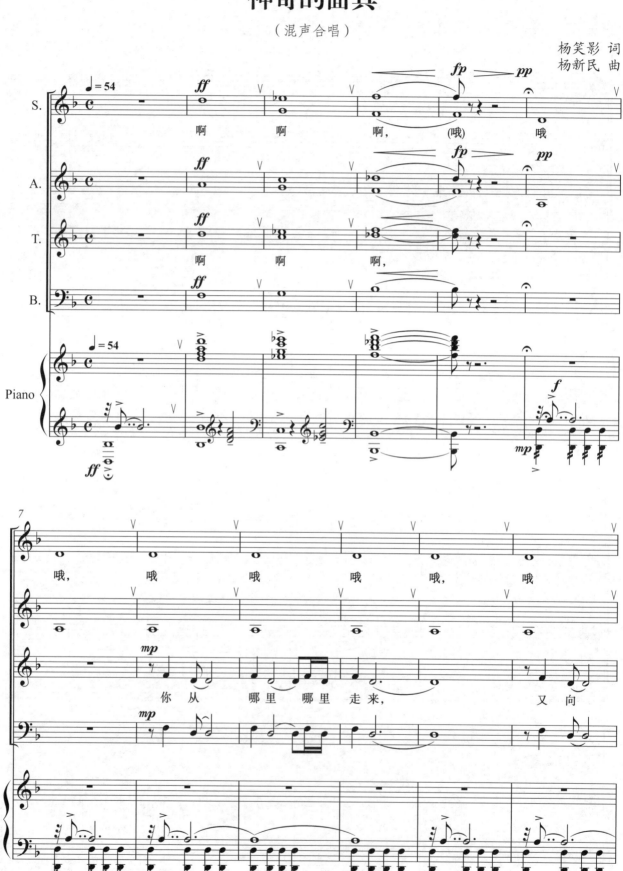

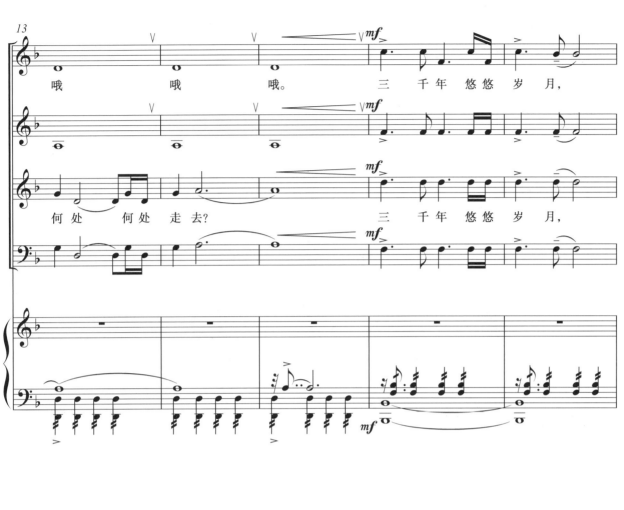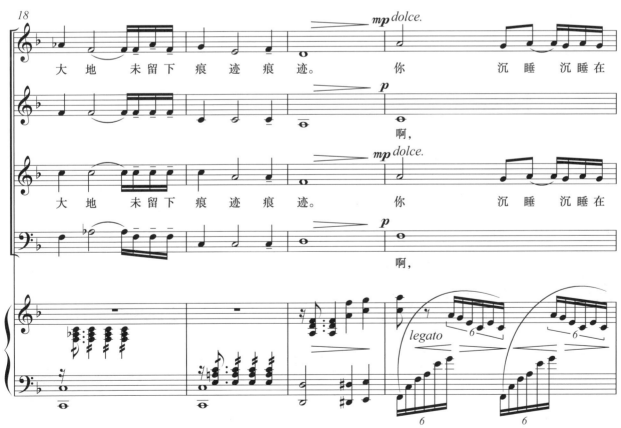

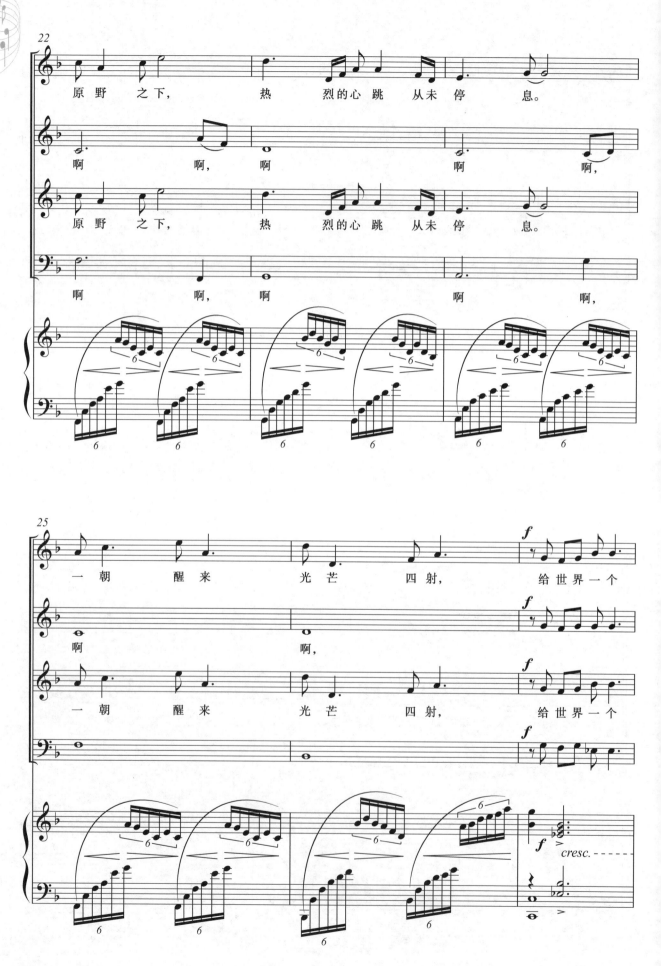

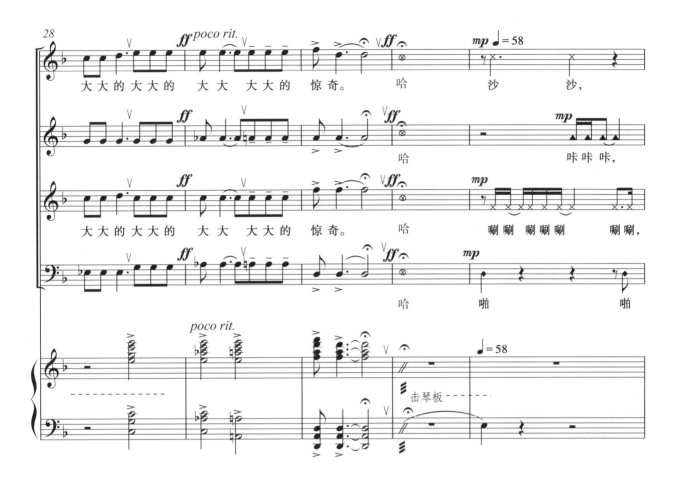
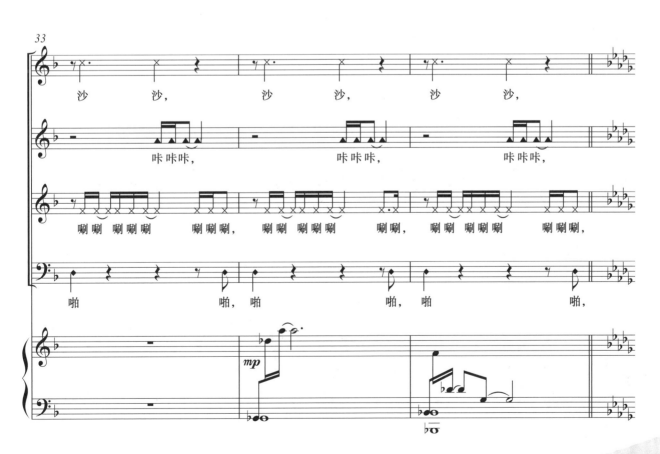

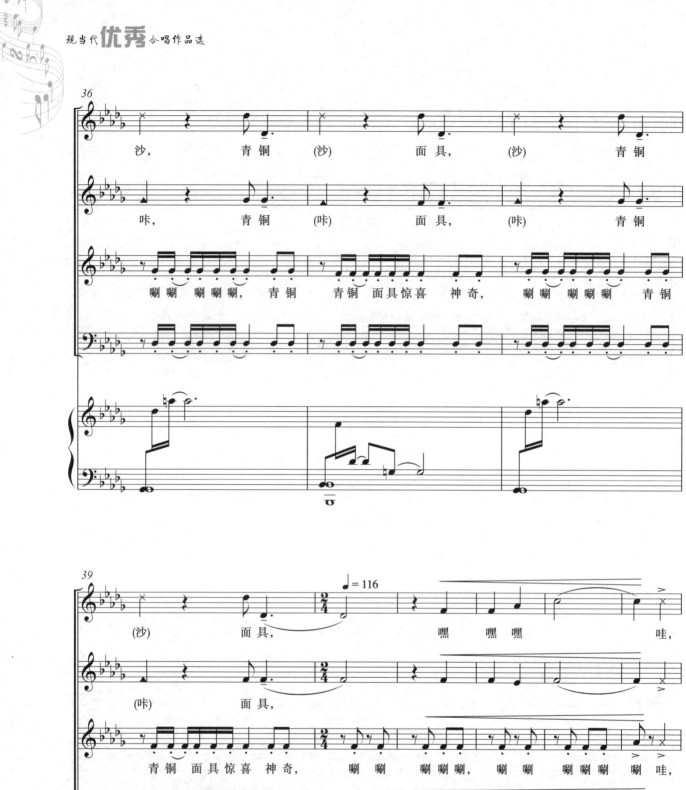
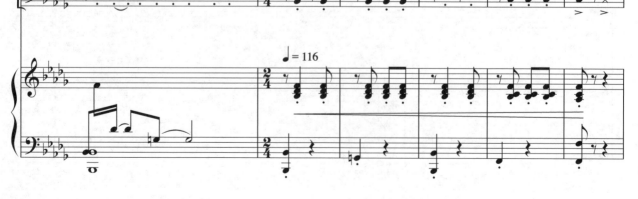

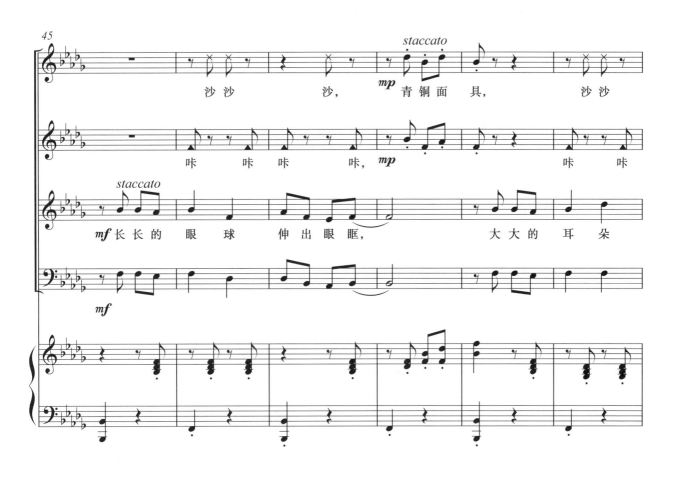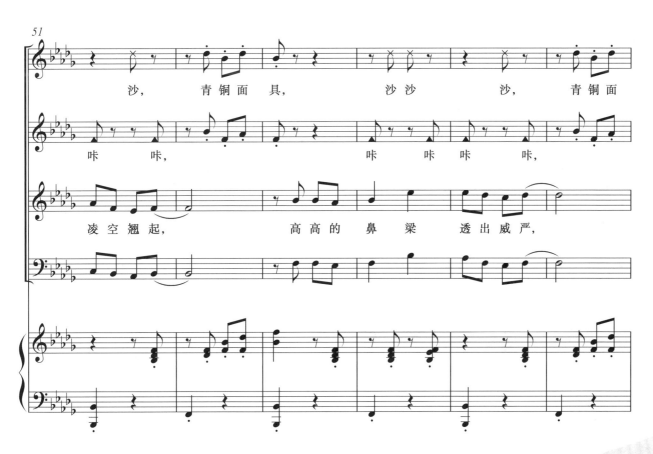

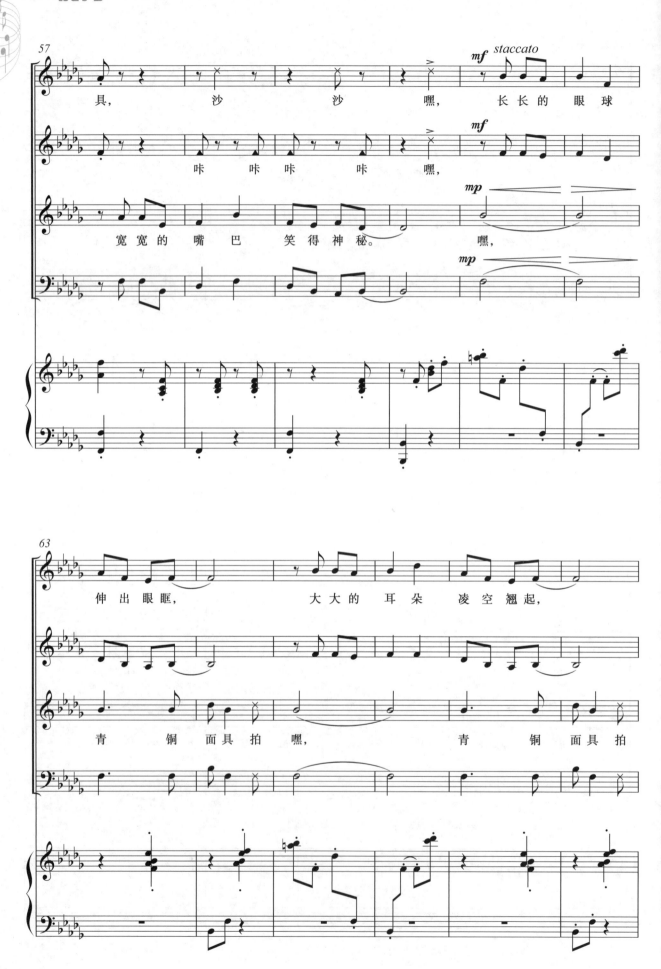

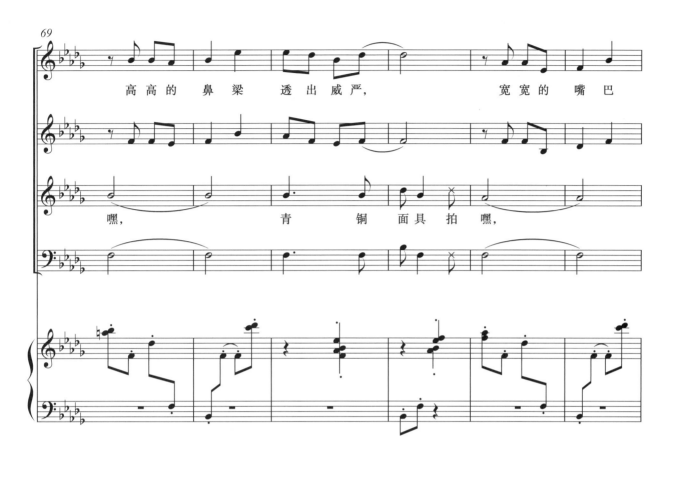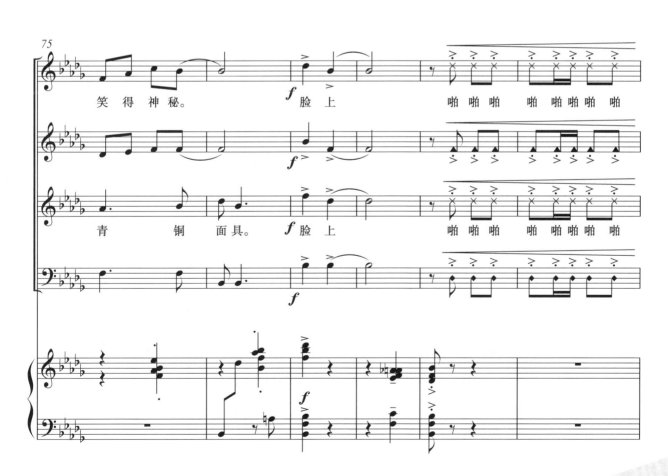

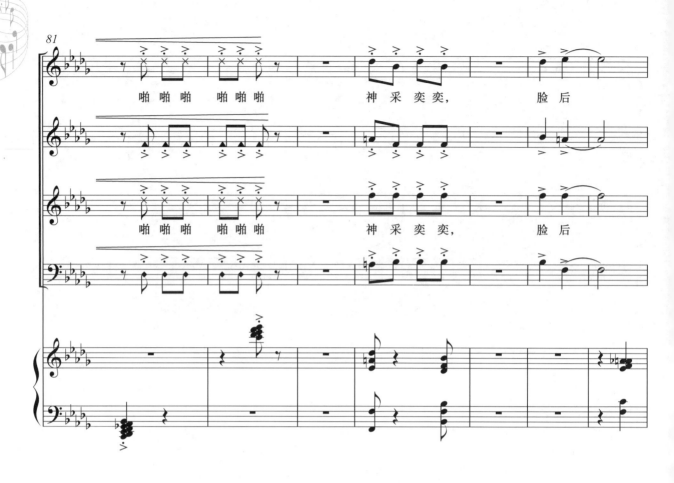
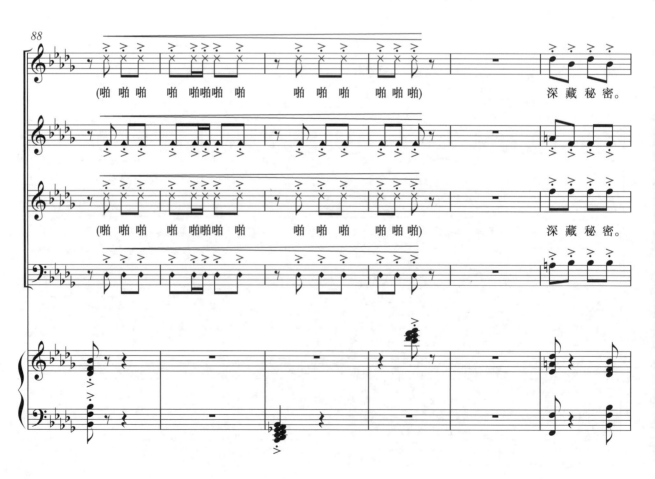

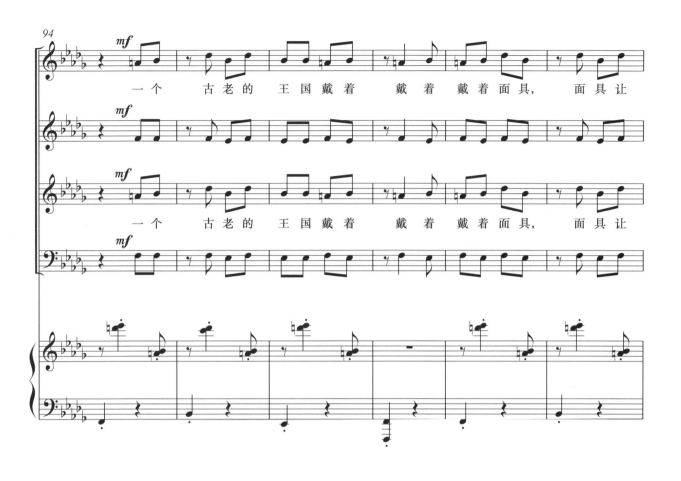
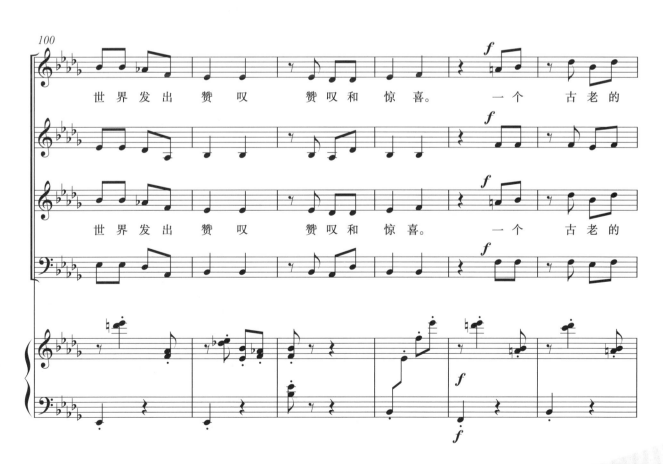

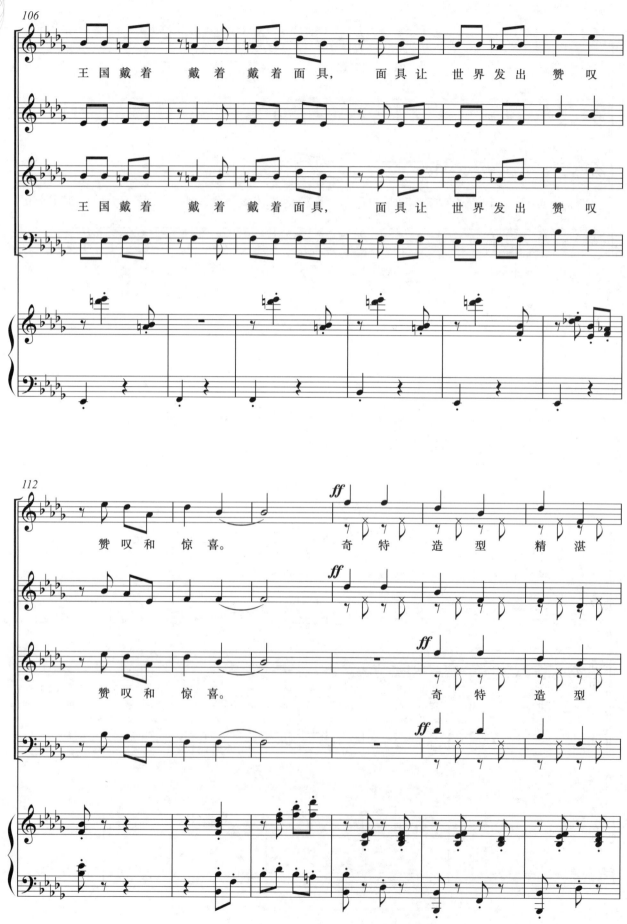

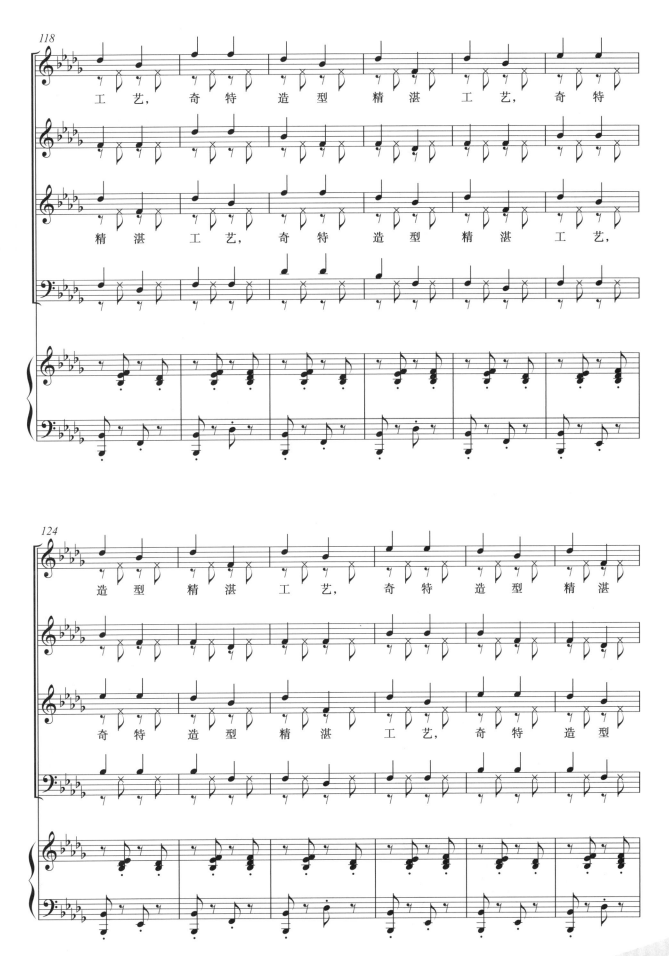

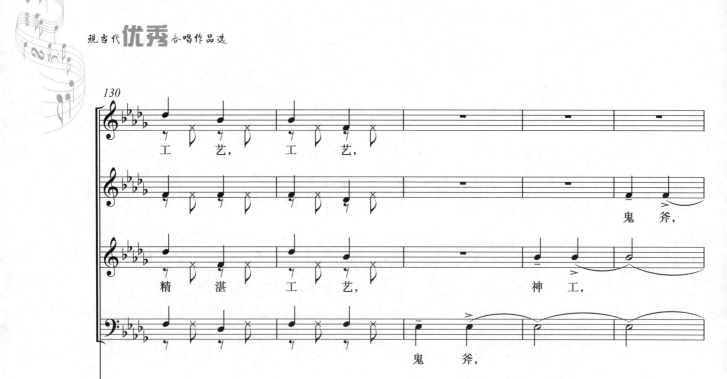
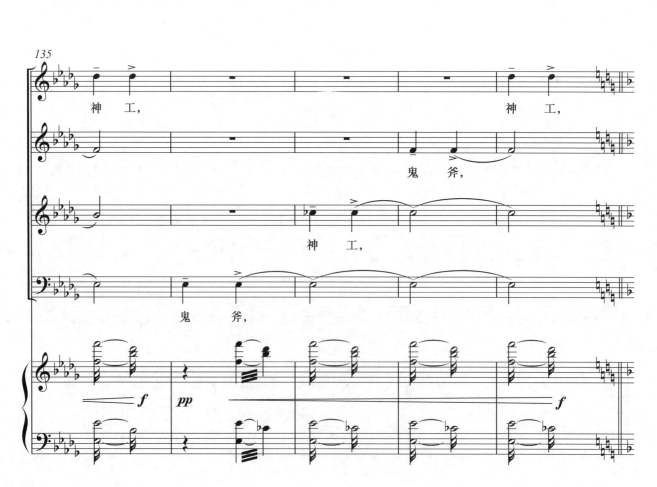

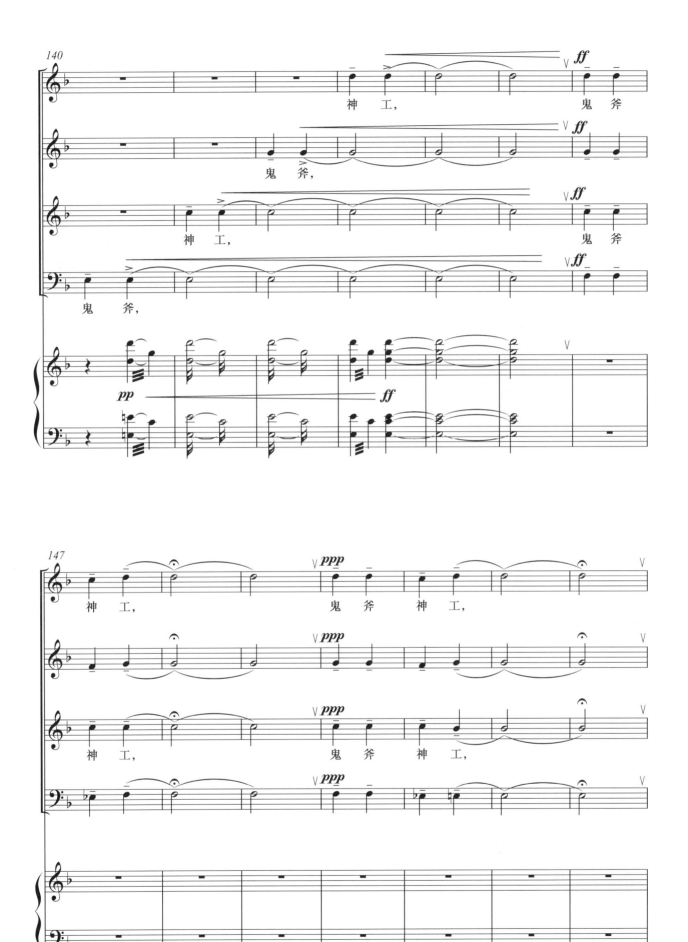

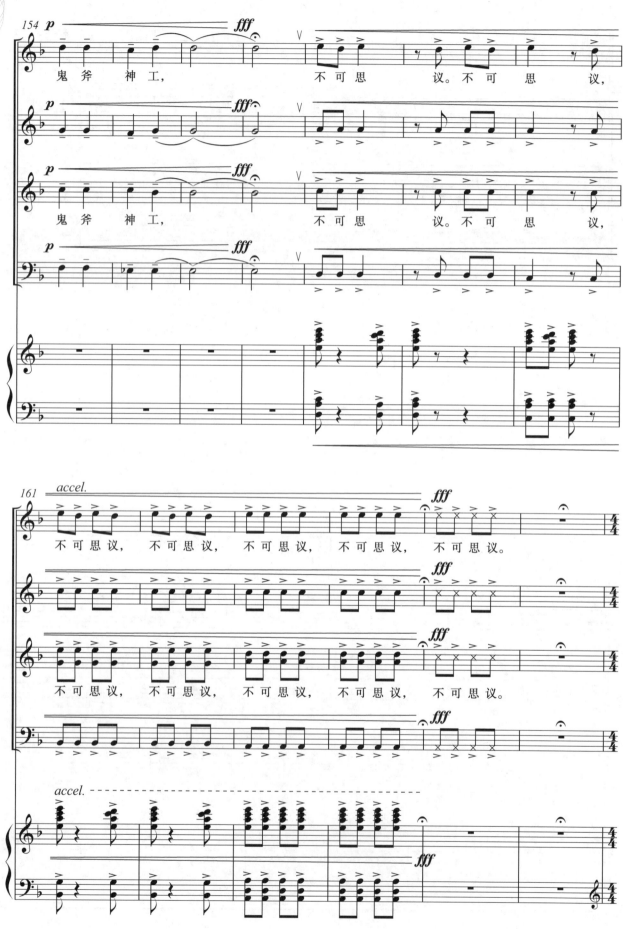

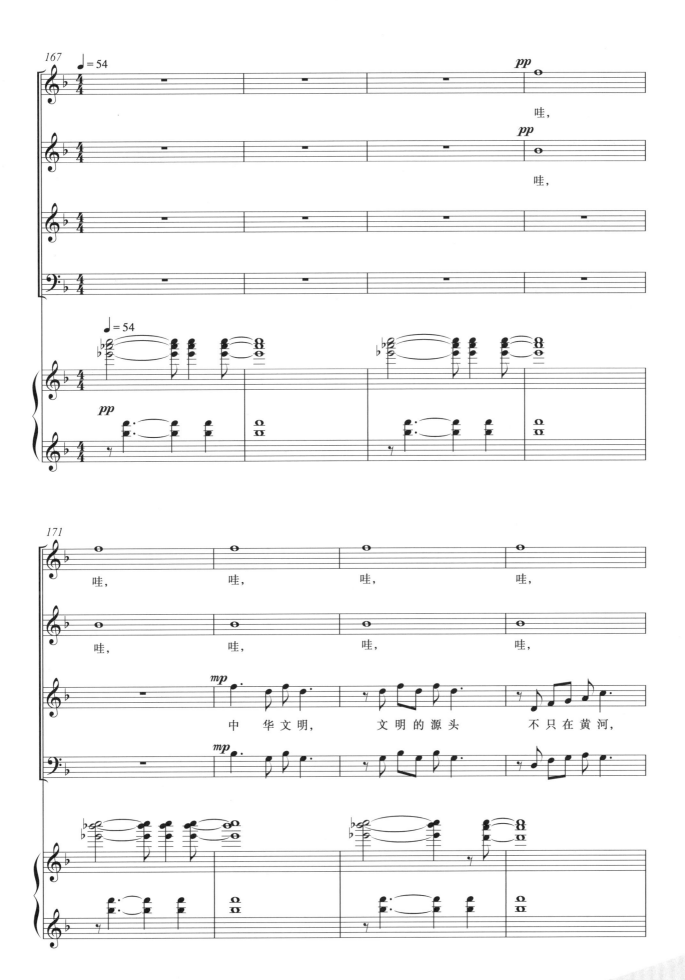

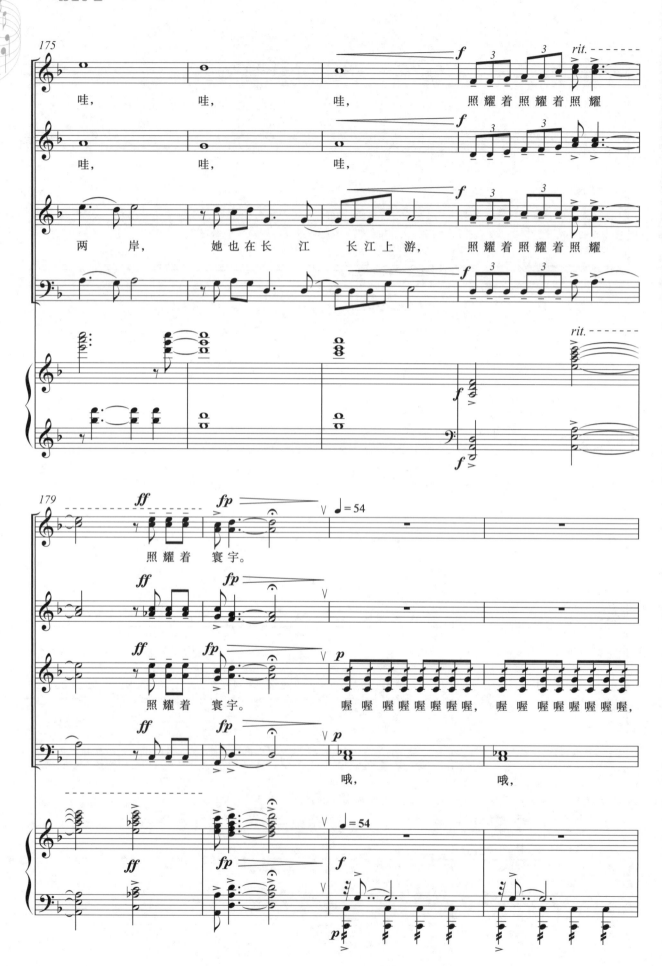

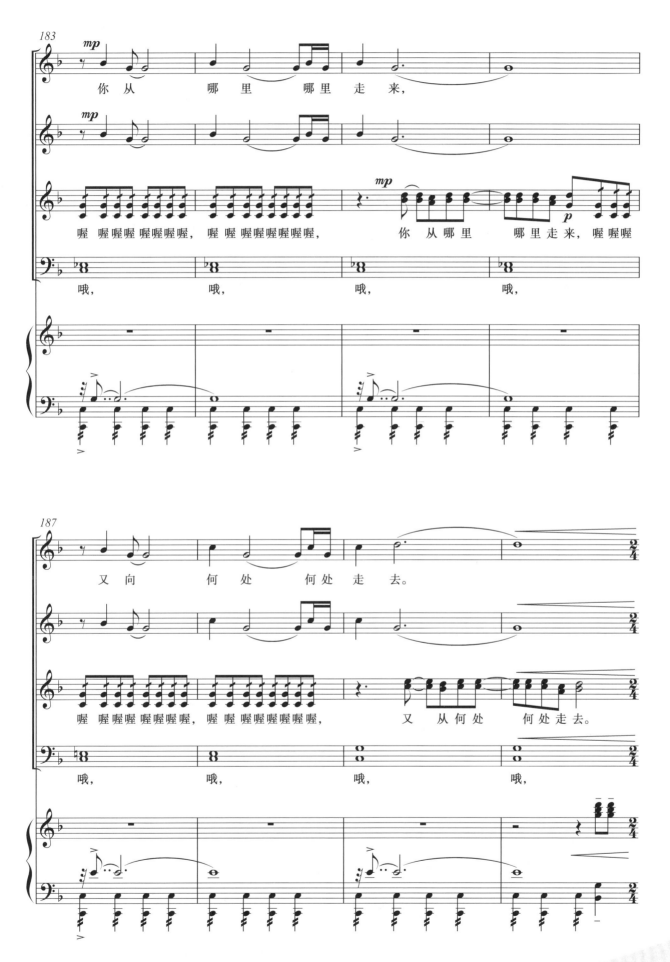

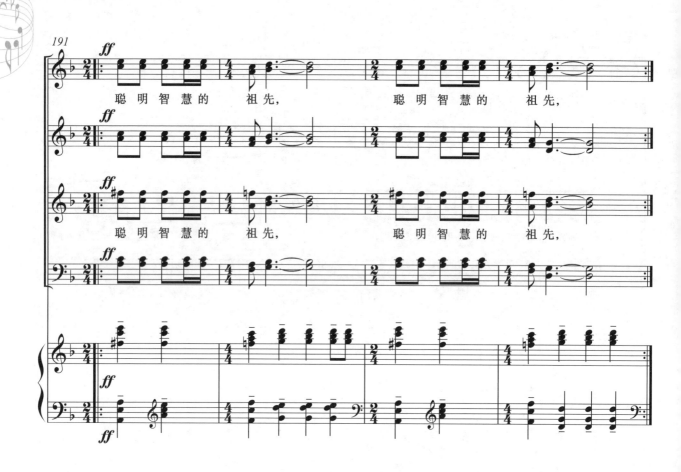
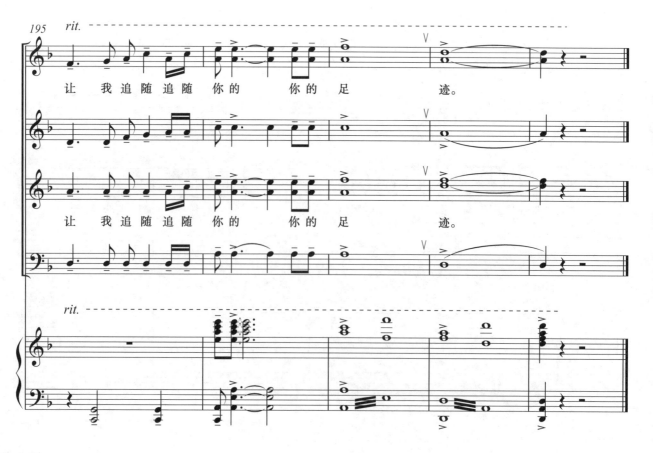

吉祥阳光
（打击乐与混声合唱）

昌英中 词曲

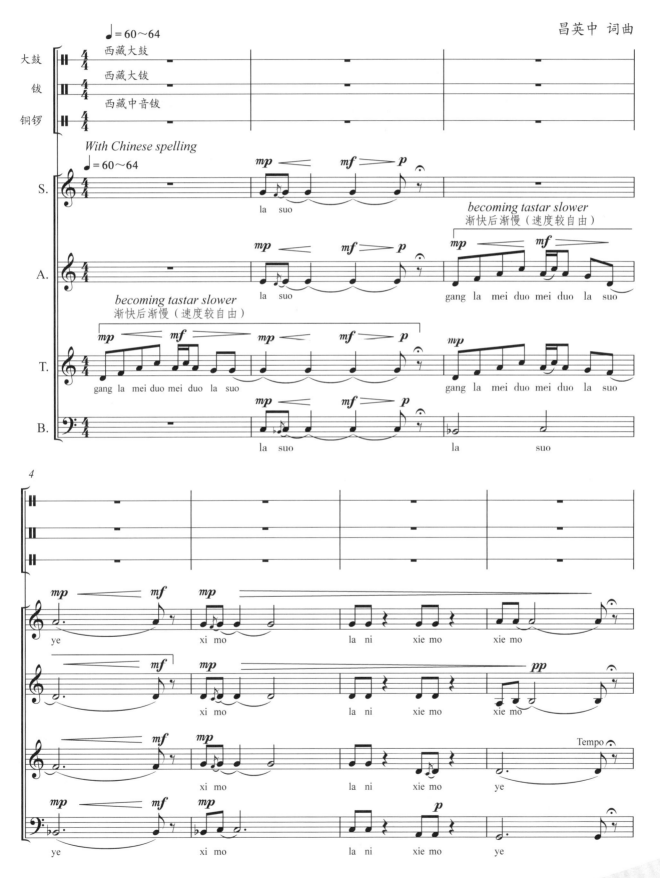

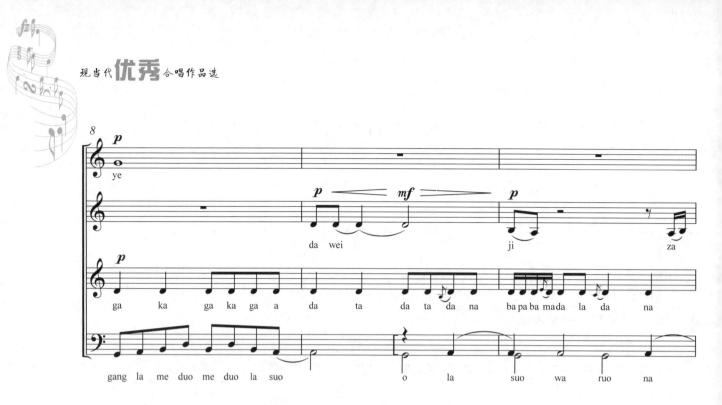
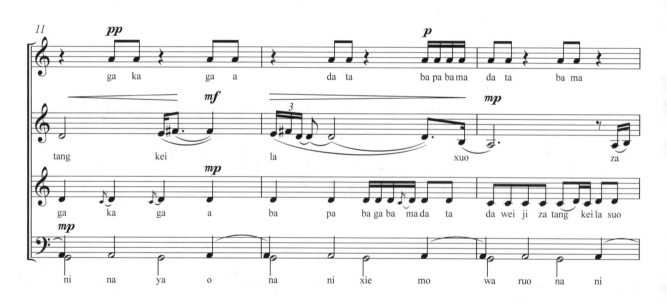
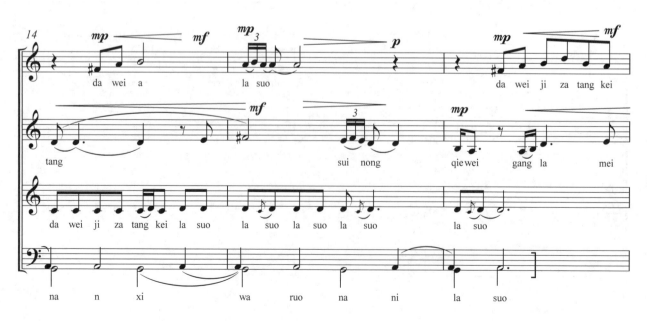

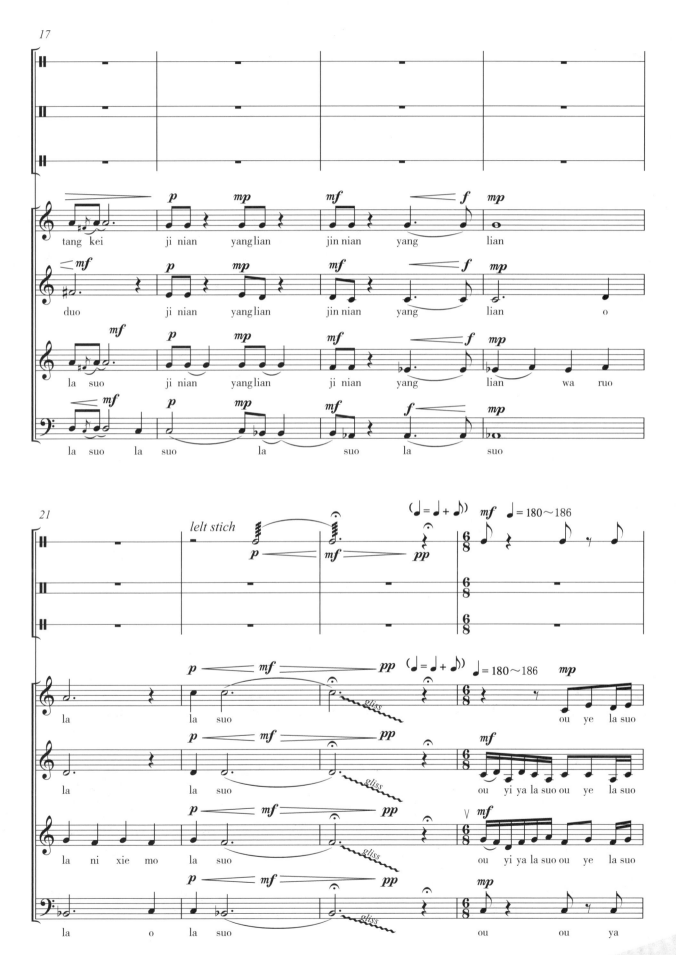

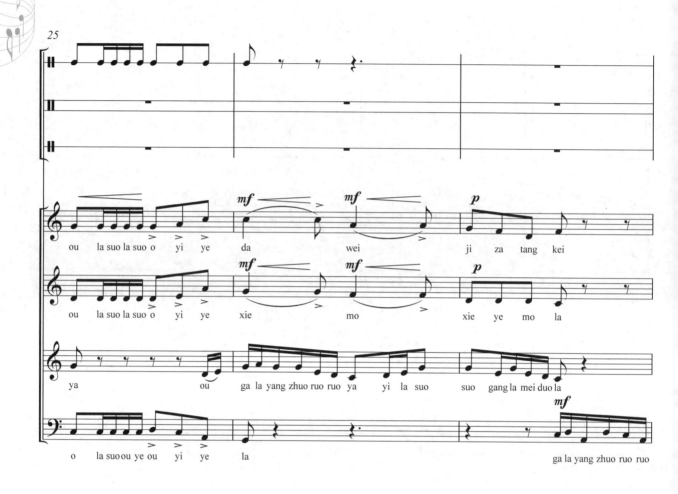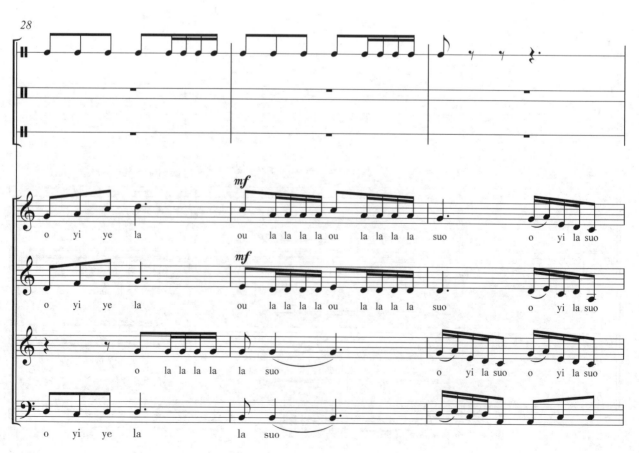

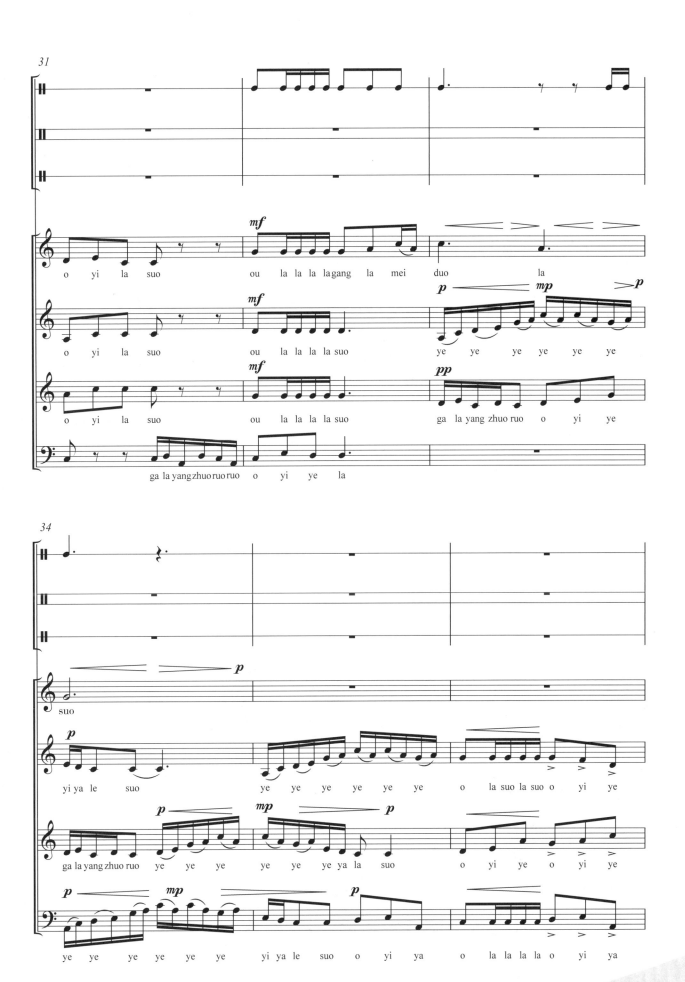

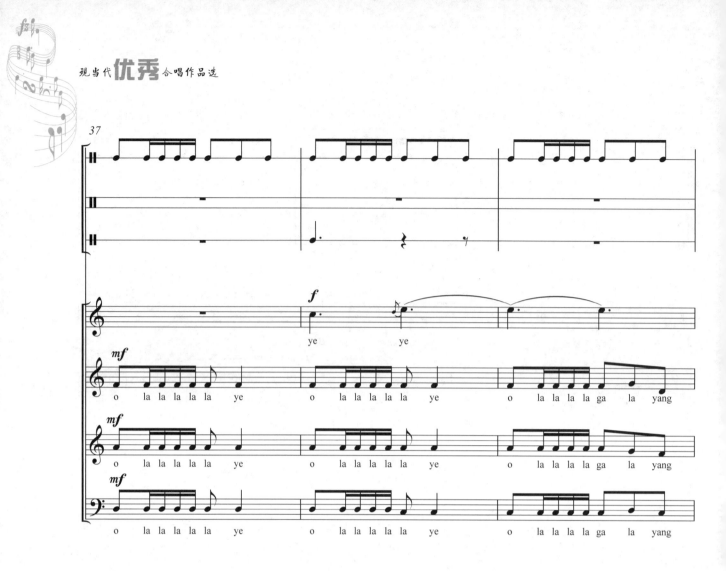
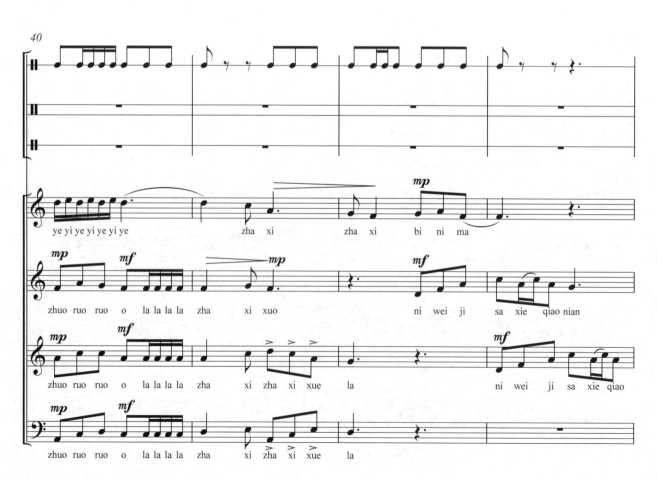

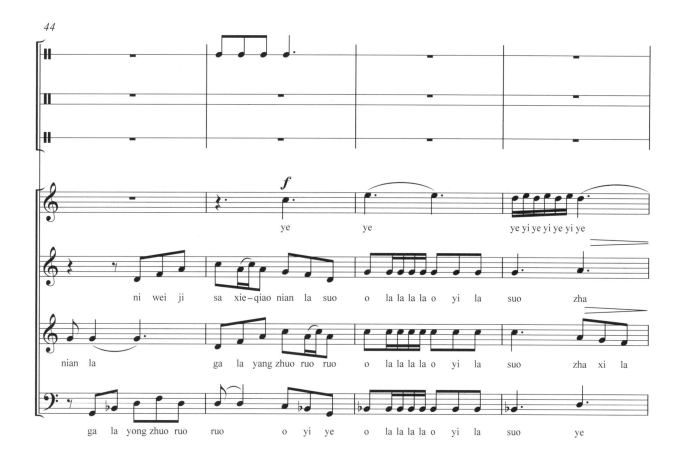
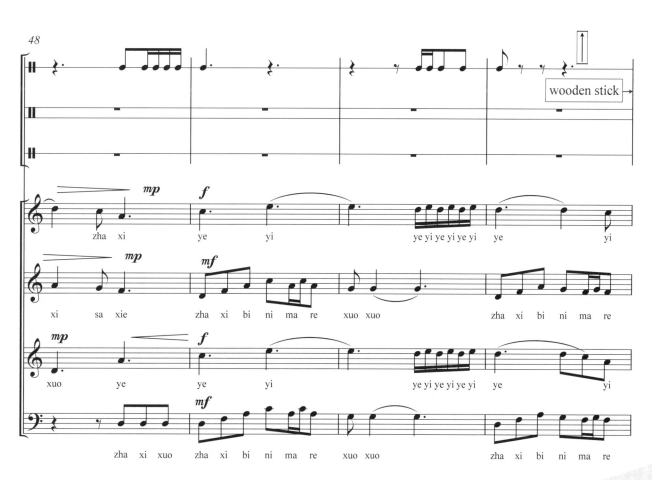

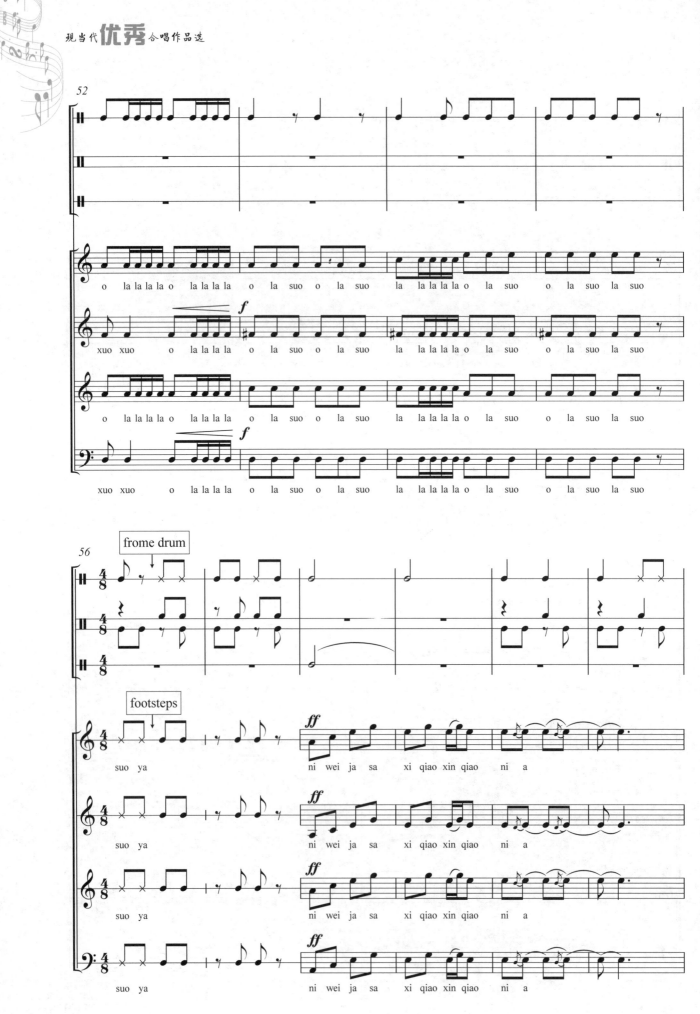

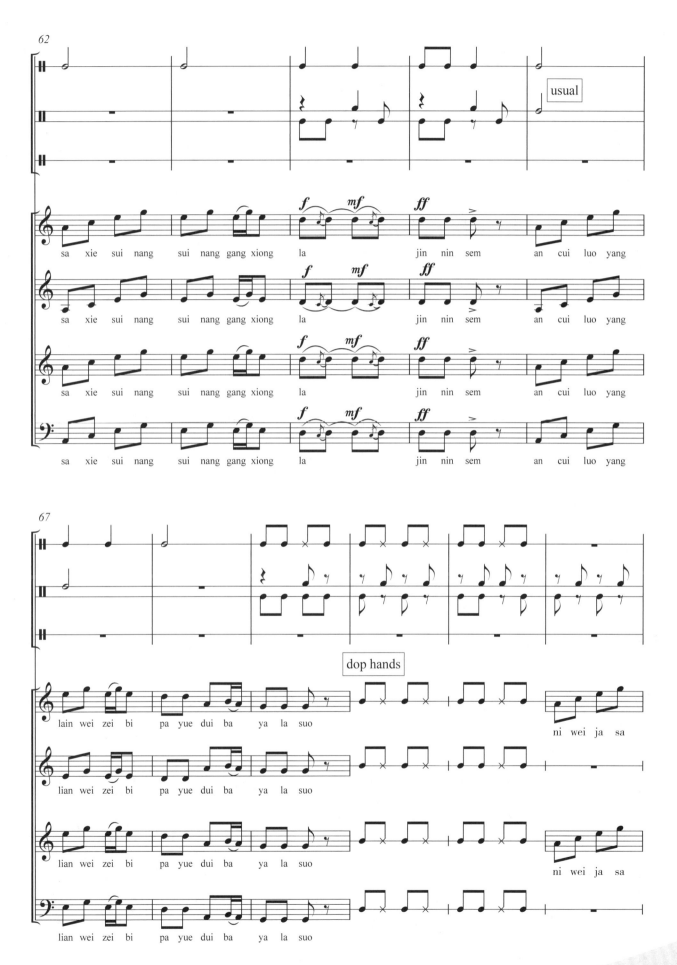

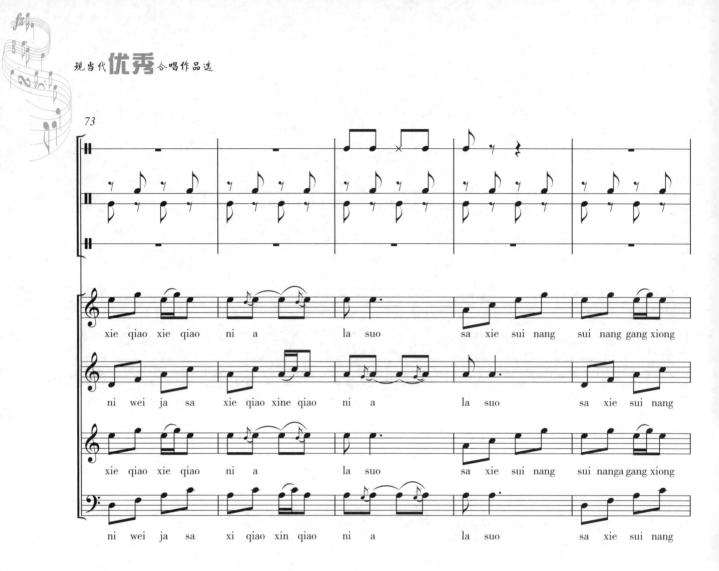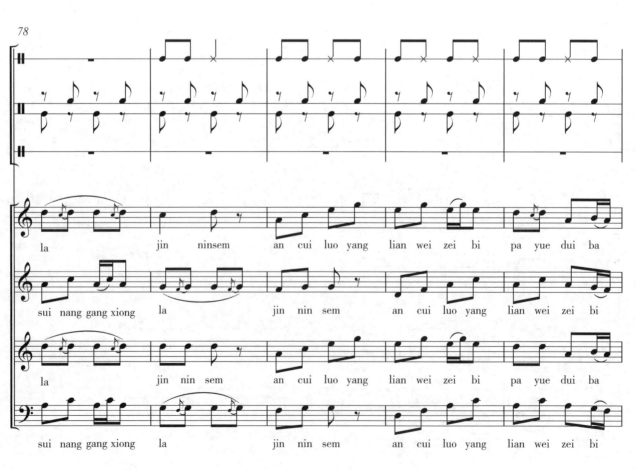

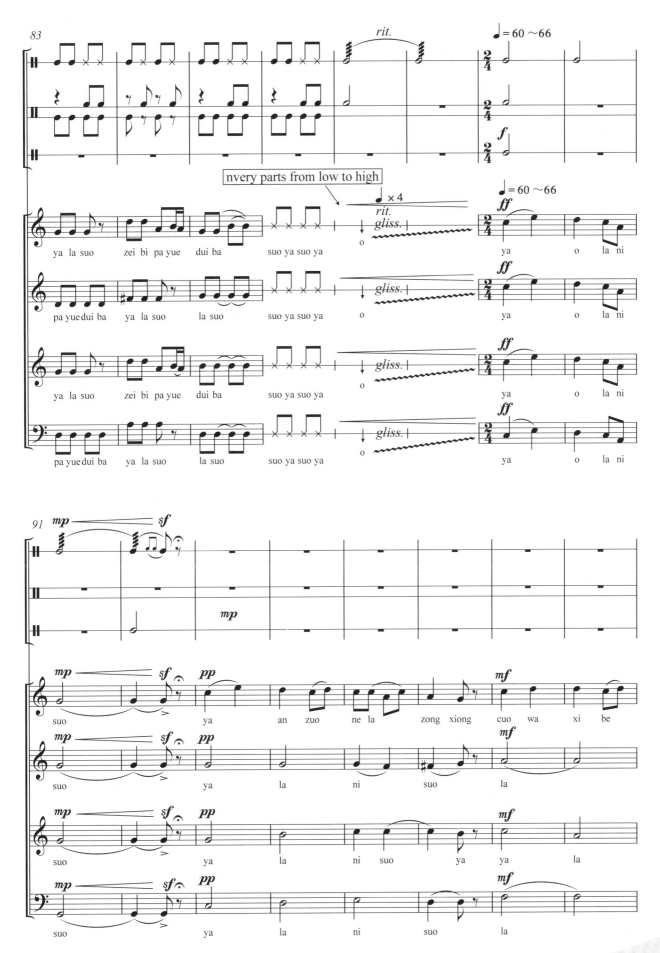

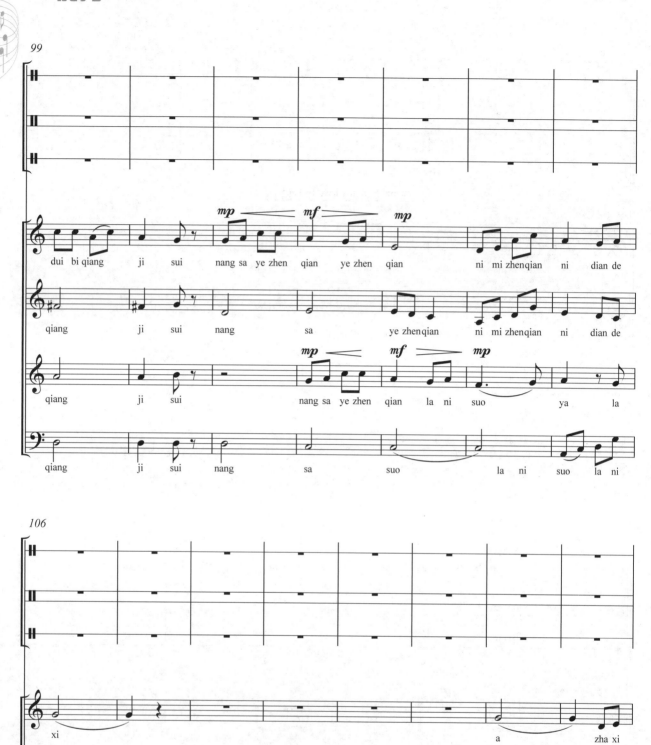

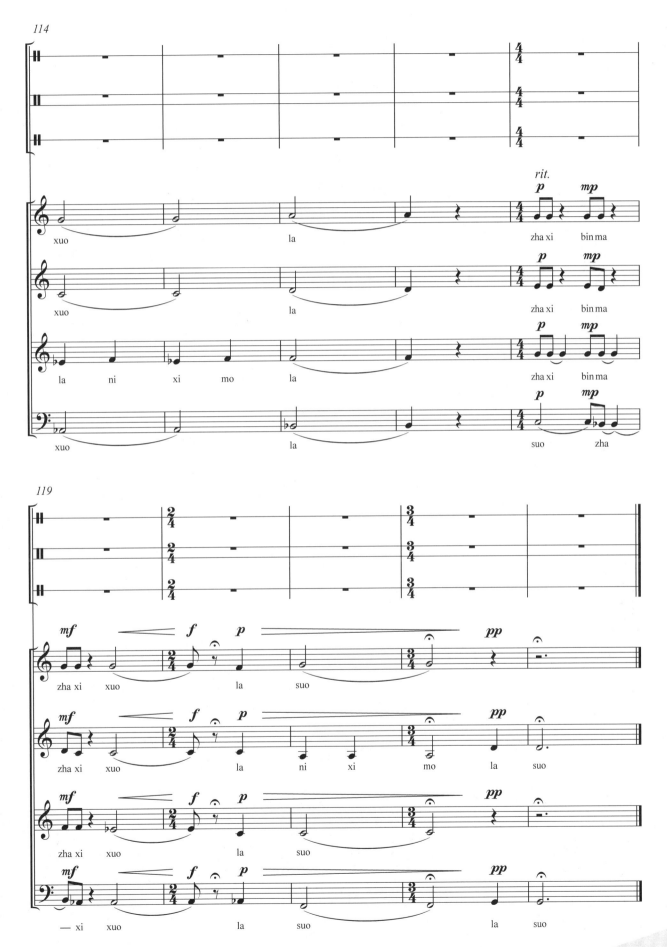

羊角花开

选自歌剧《羊角花开》

（打击乐与混声合唱）

柴永柏、孙洪斌词
易柯、孙洪斌、陈万、向琛子、艾明曲
向琛子、陈万编配

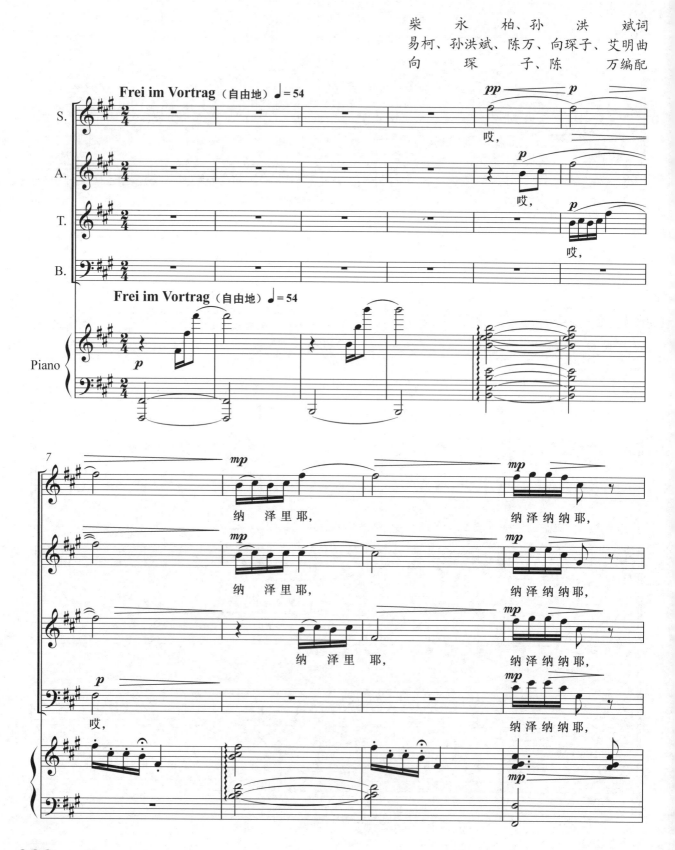

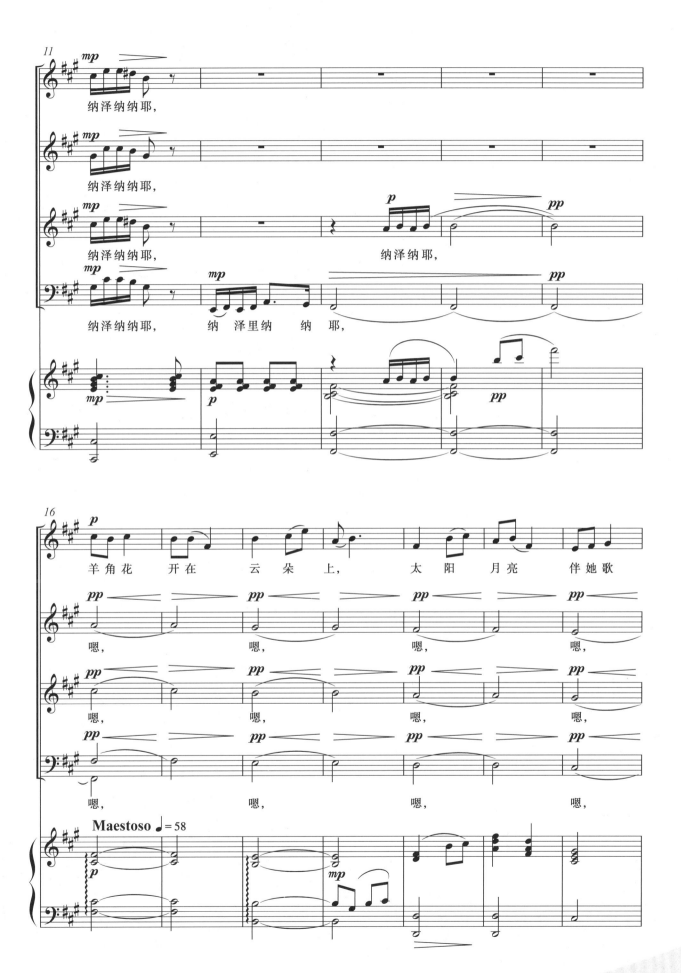

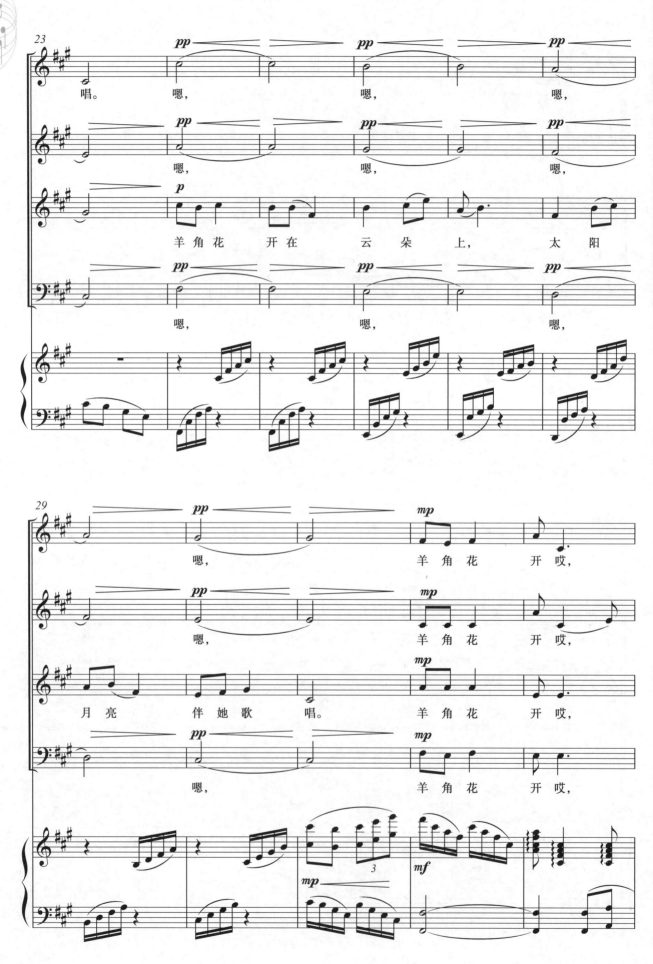

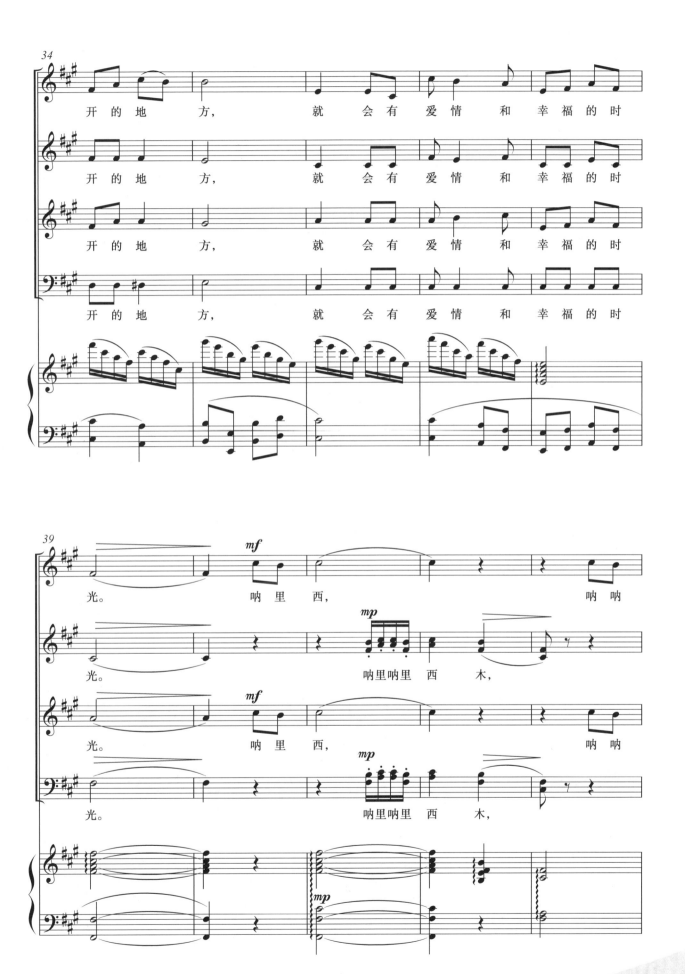

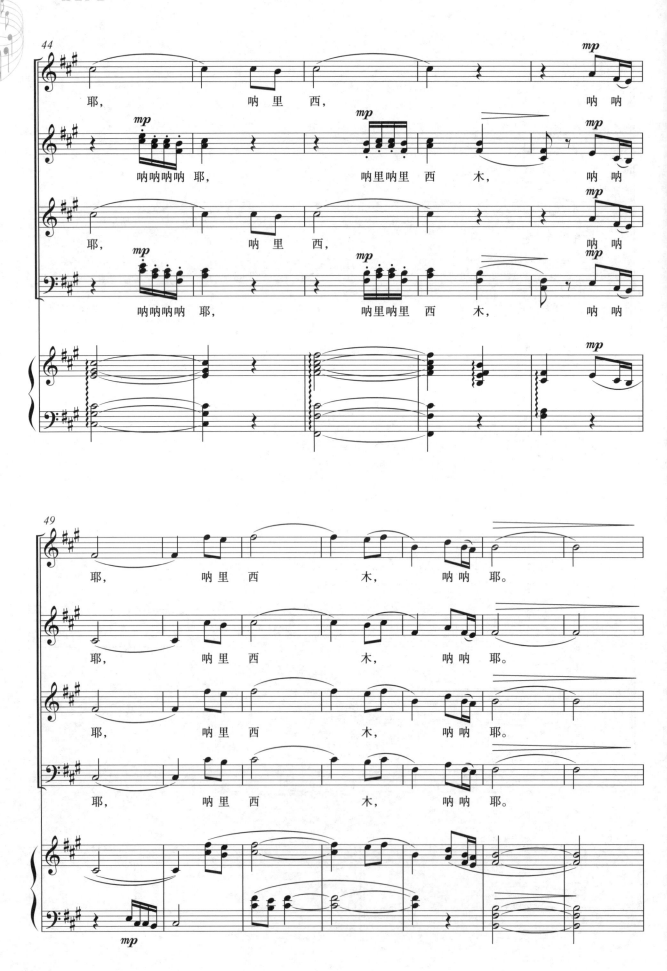

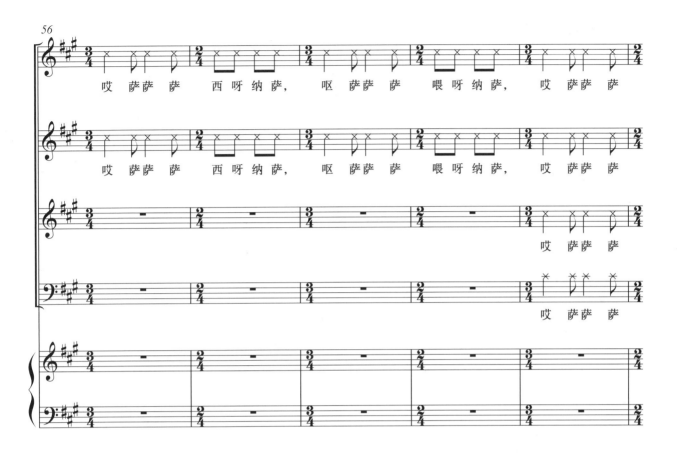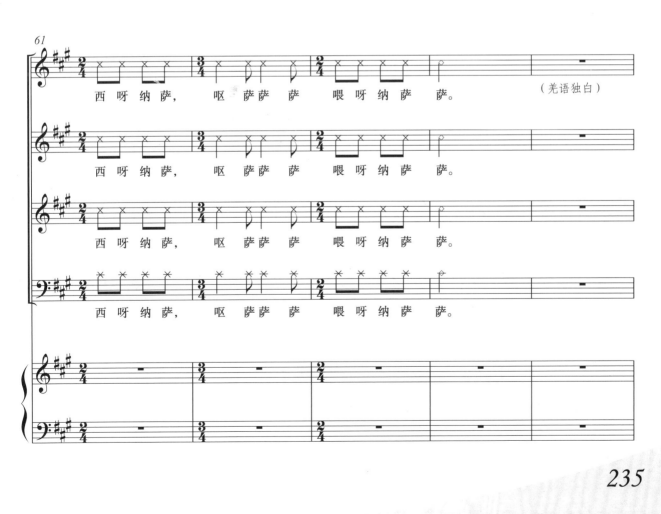

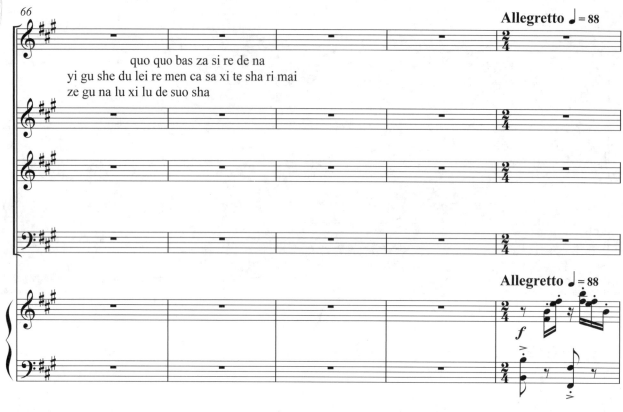
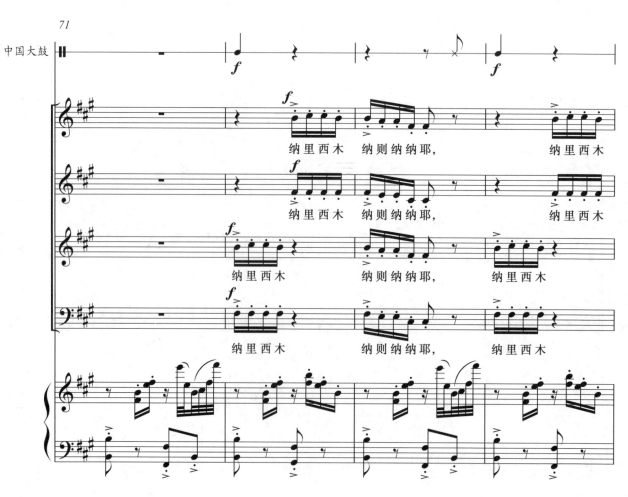

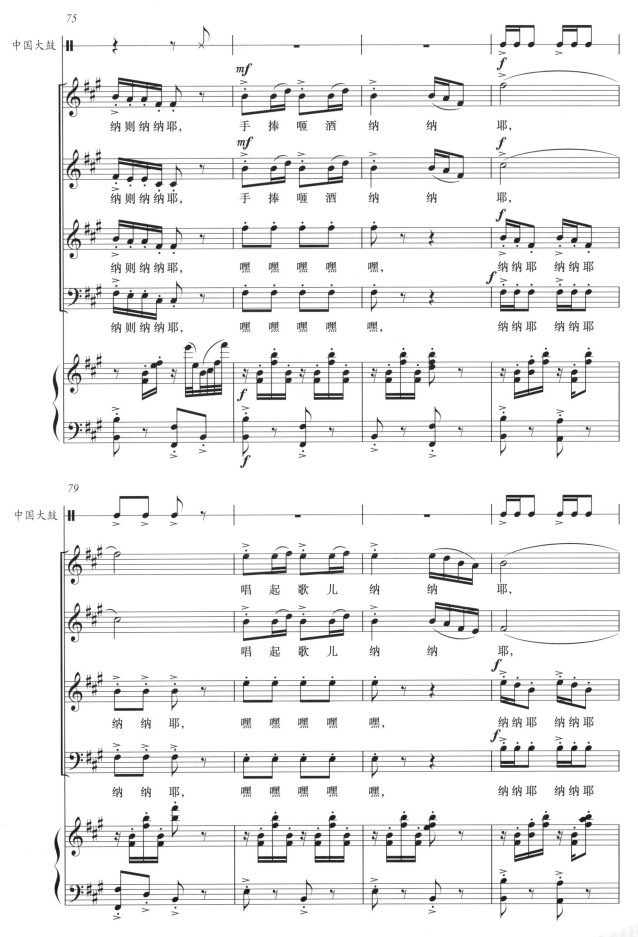

现当代优秀合唱作品选

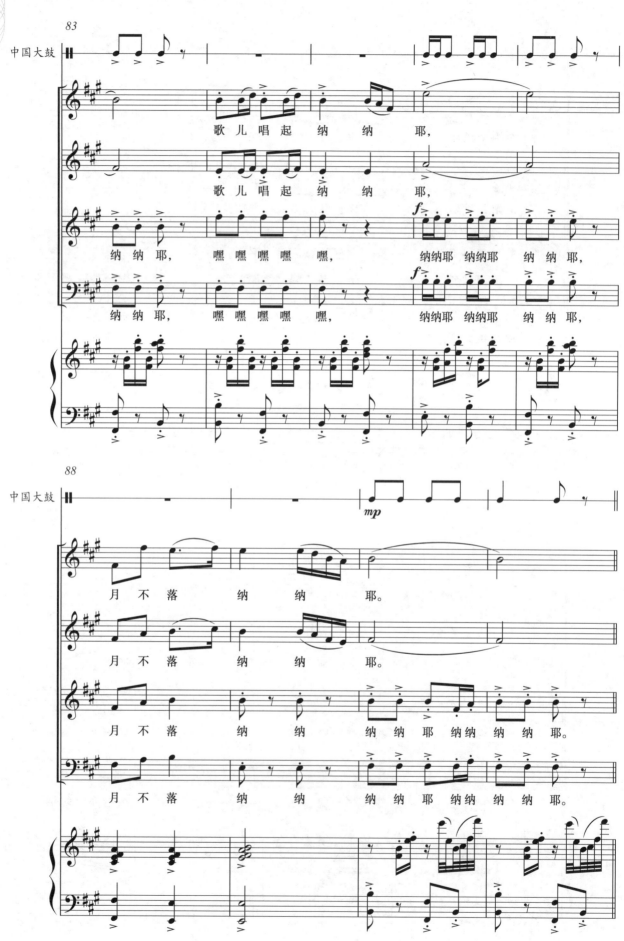

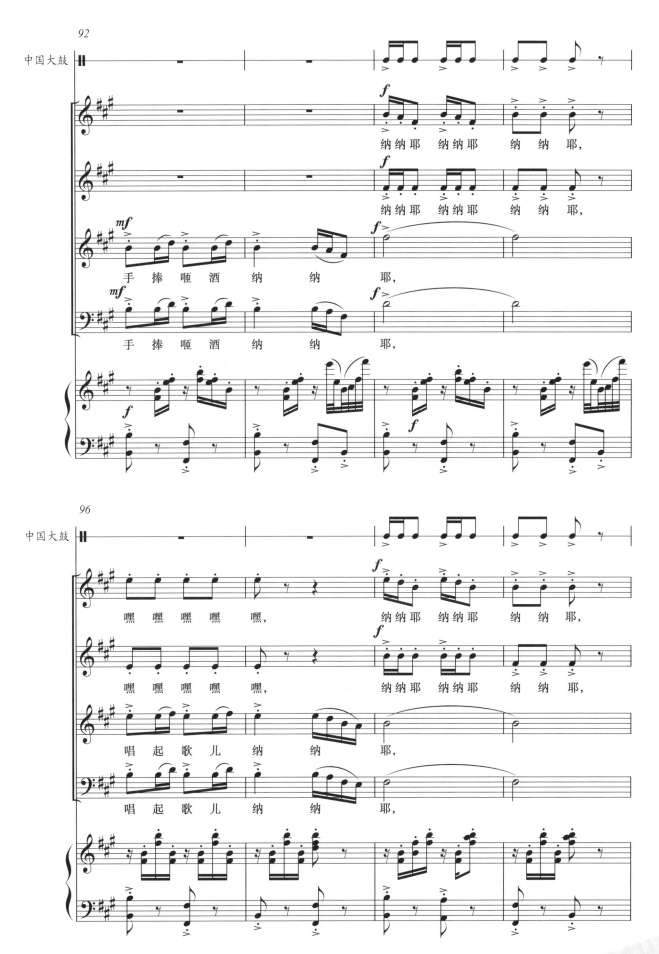

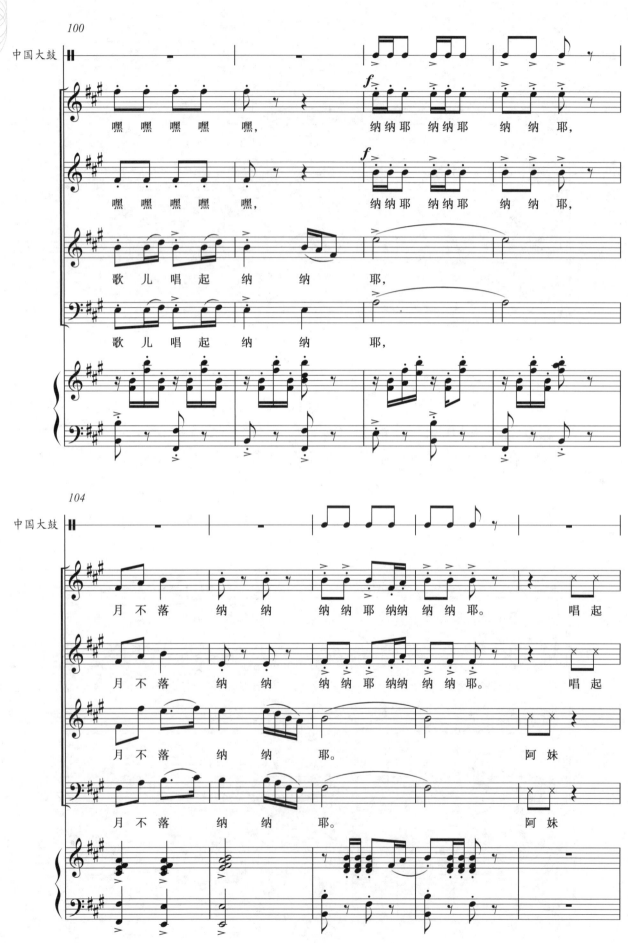

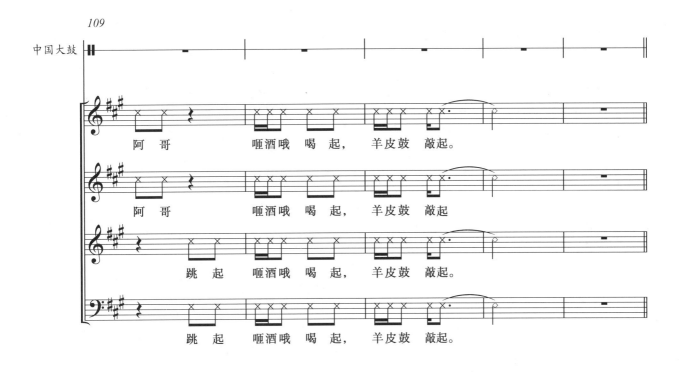
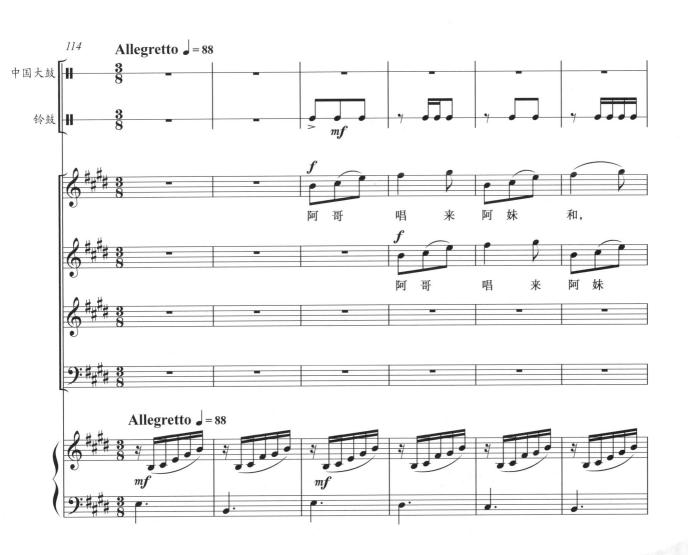

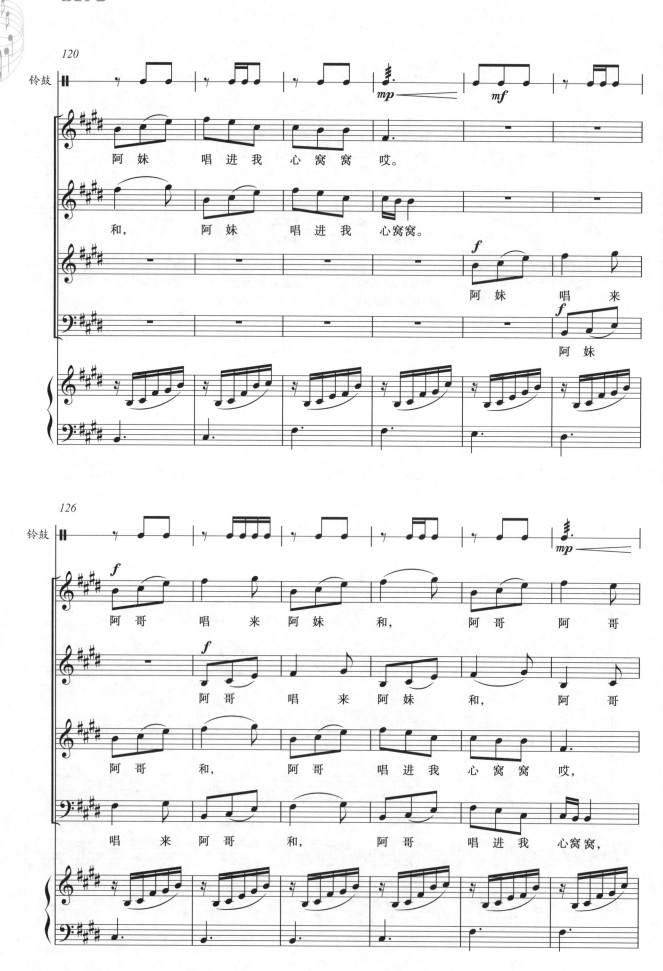

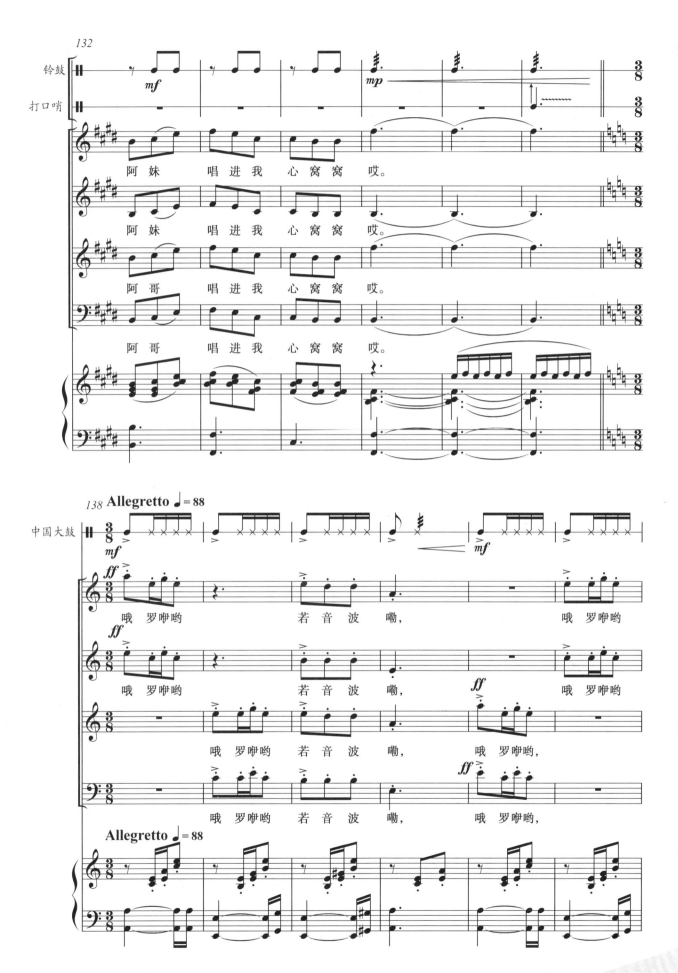

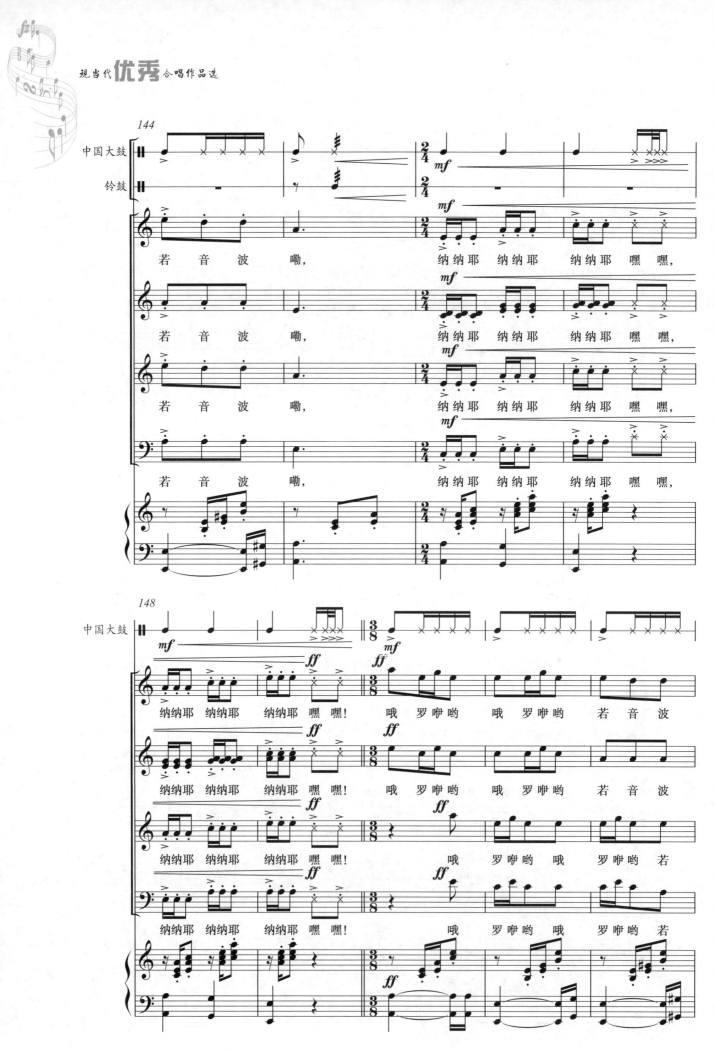

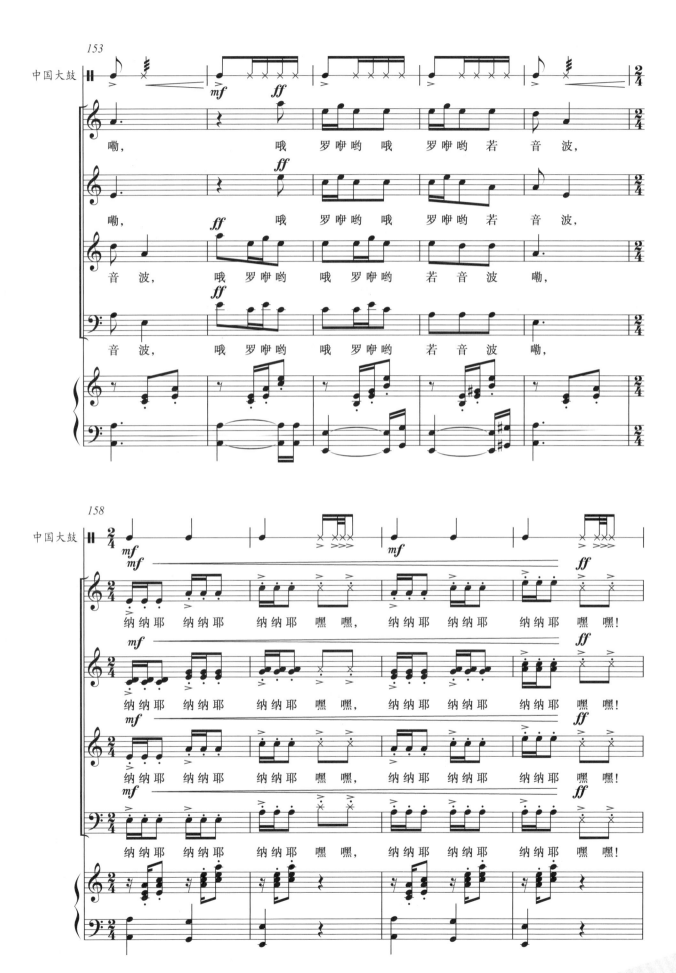

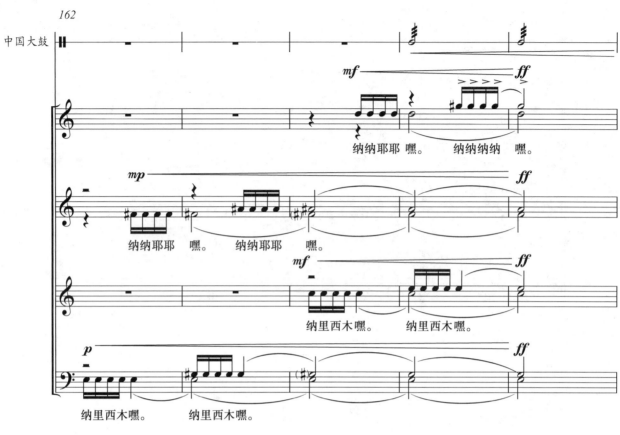
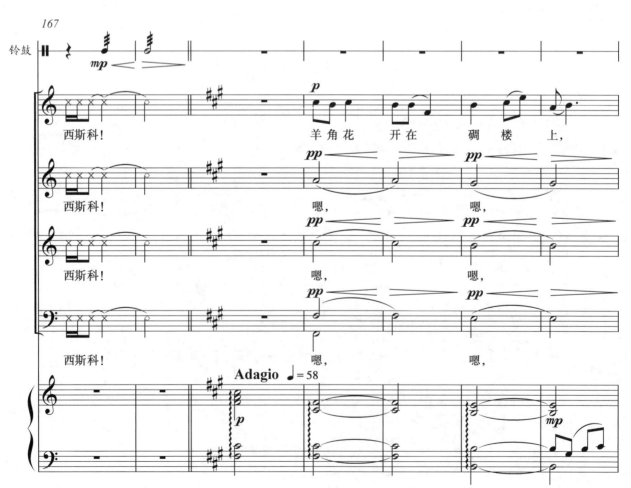

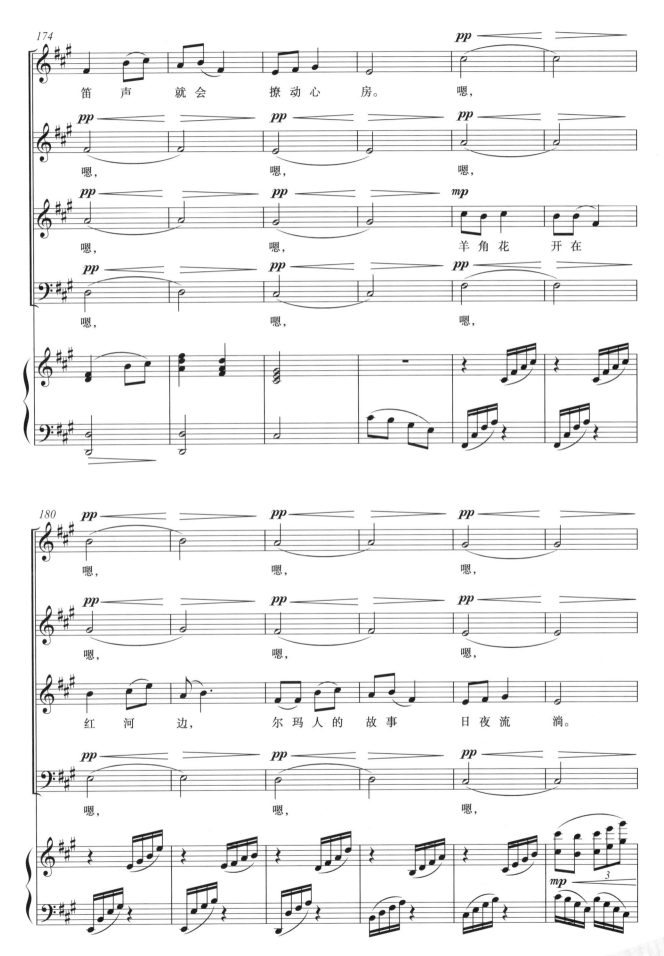

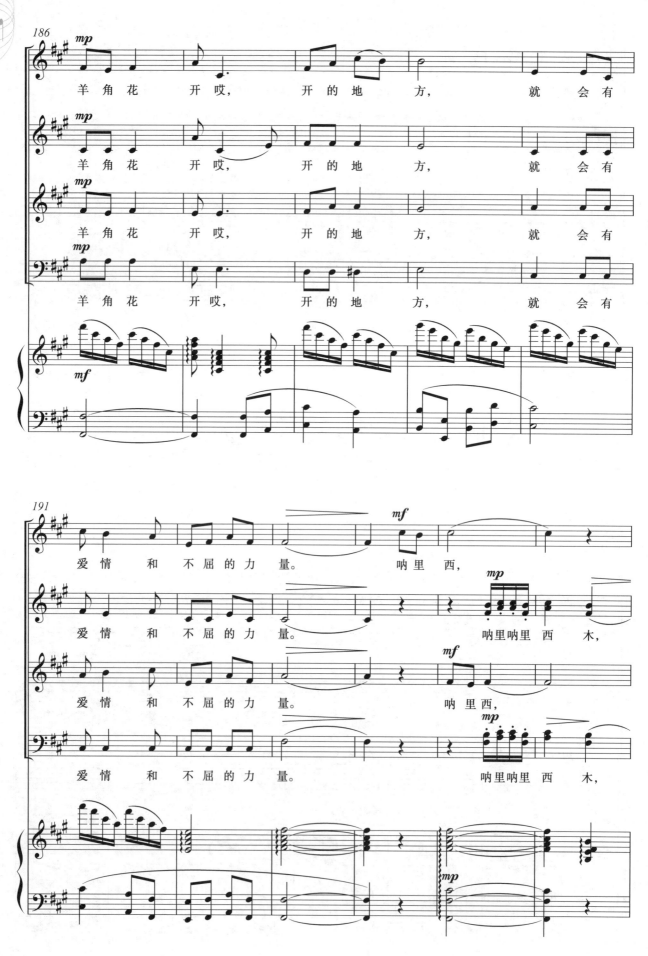

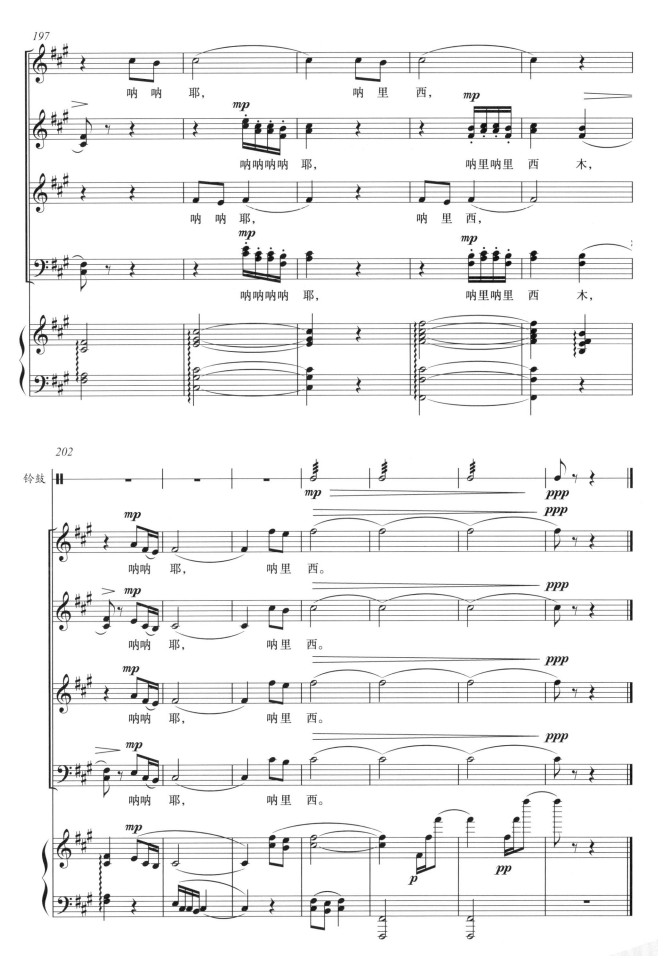

附录

作品分析与演唱提示

《阿细跳乐》

"阿细"是生活在云南弥勒山区的一个彝族分支。每逢节日夜晚,"阿细人"最喜欢在月亮下、草地上跳着欢快的"跳乐舞"。这种舞蹈音乐节奏鲜明,情绪欢快,作曲家罗忠镕将之改编为合唱作品后,迅速广泛流传。作品根据主题进行展开与变奏,多视角渲染了跳月场景,极大地提高了艺术性。作品演唱时应处理好以下几对关系:1. 男声领唱与女声领唱、领唱与合唱的关系。2. 男声音色与女声音色、领唱音色与混声音色的关系。3. 力度的突然变换。4. 非正常节拍($\frac{8}{4}$、$\frac{5}{4}$拍)的重音与切分节奏的关系。

作品第1—8小节的前奏中,要处理好钢琴低音区五度震音及高音区明亮的主题音调的音色对比,并关注装饰音、连音、跳音的风格运用以及力度逐渐趋强的张力变化。随着主题旋律的引入,要依次注意女高音领唱、男高音领唱及混声合唱的声音运用以及装饰音、力度、速度的变化处理。在第73、85小节要注意节拍的变化,注意处理好逻辑重音、节拍重音、节奏重音的关系。此外,还应关注作品中四处明显的速度变化:Andante rubato→Allegro→Allegro molto→Allegro vivo。这样的速度安排具有交响思维的结构特点,应着重把握好。

《丢丢铜》

这是一首优秀的台湾童谣。《丢丢铜》,又名《丢丢铜儿》或《丢丢咚》,广泛流行于福建和台湾宜兰县,又称"宜兰调"。作品描写的是老式火车穿过隧道、道顶落水的情景。原乐曲为小二段曲式,简短生动,全曲充满律动的意味。唱词仅上下两句,每句中间插入"都阿莫呀达丢哎唷"的虚字衬句,增加了歌唱的趣味。整首民歌行腔简洁单纯,每字一腔,体现了童谣的基本特征。上乐句6小节,在六度范围内展开。下句音区略低,音域扩大,在八度之间,句幅延伸至8小节。尽管上下句结束于同一个音,似乎接近于平行关系,但从它们的音区、音域、音调等形态来看,具有明显的对比性。从音阶调式的逻辑来看,徵音是旋律的中心。上句围绕它的属音"商"音进行,下句围绕它的重属音"羽"音进行。而上下句又构成属→主关系。这在中国南方地区的民歌中是普遍存在的。民歌音调中的"逻辑中心音"与"实际中心音"的关系,表面看是一种矛盾,实际上,是对调式色彩的补充和丰富。

著名作曲家陈怡将其改编成无伴奏混声合唱，极大地增强了作品的艺术情趣。作品结构仍保持民歌基本结构特色，然后适度进行扩张。由引子→主题段→变奏段→小结尾构成。引子12小节，六度音程持续进行，主调织体，速度呈递增趋势，节奏越来越密集，音响主题趋强。同时上方三声部与低音声部呈1:3的比例关系，由此需要增强男低声部的音响厚度，以取得整体音响的平衡。主题段中，高低声部仍是六度音程的持续，内声部（男高、女低）同度陈述主题。此时应注意控制女高、男低声部的力度与音色，突出主题旋律。变奏段落采用模仿复调织体，并结合调性扩展对乐思进行充分展开。此时应注意处理好主题声部与模仿声部的关系，注意调性色彩的变化。最后3小节又回到开始的六度音程的持续进行。

《峨眉姐》

该作品由作曲家杨天解根据湖南嘉禾地区的民歌改编而成。作品主要结构为A→B→A¹三段式。A段（23—40小节）由对称的上下句构成。上句由男声齐唱主旋律，女声演唱虚词"罗里"作和声伴奏。下句声部颠倒处理，女声齐唱主旋律，男声演唱虚词"罗里"作和声伴奏。B段（53—72小节）是对A段的变奏，节奏拉宽一倍，调性转全重属调。主旋律由女高、男高担任，两个低音声部承担和声功能，对主旋律进行润色与充实。再现段A¹（93—110小节）是A段的移调处理，和声声部改成线性陈述。其他段落均为从属段落，承担引子、连接、尾声功能。

演唱该作品时，在结构方面要抓大放小，抓主要结构、主要旋律。在色彩方面要注意调性的频繁转换，注意声部的上下换位。在平衡方面要注意声部的比例安排。此外，还特别要注意实词、虚词的处理，速度与力度的处理，连音与断音的处理。

《春天来了》

这首作品是云南彝族的一首传统民歌，由作曲家张朝将其改编成现代版的Acappella形式。从大的结构来看，也可以粗略地分成三个部分。三个部分各有一个主题旋律进行贯穿发展。第一部分（1—41小节），慢速。一开始是7小节的和声背景，此处应突出和声色彩的变化，句子处理连贯，力度为轻声，有一种飘忽不定的春天色彩。随后女声领唱在和声背景上演唱三句质朴的民歌旋律。此后该主题旋律依次由低向高逐级陈述，结合局部模仿的复调技术，力度逐渐趋强，音响厚度逐层推进，完成第一部分乐思陈述与发展。该部分演唱要处理好主要声部及模仿声部的主次关系，还要控制好力度以及和声色彩的斑斓变化。第二部分（42—65小节），速度逐渐加快，由一个主要音调不断展开。此时应注意速度、节奏的丰富变化以及歌词的虚实关系。第三部分（66—114小节），在较快的速度中展开，是由一个主题音调在不同声部间的持续展开，同时附加拍掌和响指的肢体动作，具有典型的现代的Acappella特点。演唱时要抓住主题音调在不同声部间的穿插以及速度的逐渐转

变,同时设计一些肢体动作,辅助歌曲表演与表现,诠释当代Acappella的艺术特点与表演习惯。

《听泉曲》

该作品是根据广东音乐的传统曲目《雨打芭蕉》改编而成的。作品开始是5小节引子,通过四度音程在不同声部模仿与模进,塑造清澈干净的音响,结束时停在属七结构的和弦上,预示调性。演唱时力度以弱声为主,整个5小节应利用循环呼吸一口气唱完。随后进入主题段(6—14小节),女高声部唱出《雨打芭蕉》主题,下方三声部和声衬托,自第9小节开始,主题句先后在男声、女高、女低进行穿插游走,最后以女声齐唱结束主题段。演唱时注意处理好旋律的主次关系以及连音、短音的对比关系。主题第一次变奏(15—24小节),采用民间音乐常用的支声手法进行对比及模仿结合。演唱时注意抓住主要主题,并注意速度的逐渐加快。主题第二次变奏(25—36小节),主题缩短,采用八度跳进及和声变化模拟泉水清脆的叮咚声,结束时转至其他调性。演唱时注意处理好声部的交接及句幅的长短变化。主题第三次变奏(37—50小节),具有再现特征,典型的主调织体,纵向结合时具有局部的调性冲突。演唱时注意调性对置以及推向高潮时的节奏拉宽、力度加强。尾声回到柔和的音响中,与引子形成呼应。整部作品句幅的长短变化、节奏的抑扬顿挫、连音与断奏的运用、速度的突变与渐变、音高的上下八度跳进等,犹似雨打芭蕉淅沥之声,极富南国情趣,体现了广东音乐清新、流畅、活泼的风格。

《王三姐赶集》

这首作品是根据同名安徽民歌(凤阳民歌)改编而成的。作品分为三部分。第一部分(1—45小节)是《王三姐赶集》民歌主题的陈述及三次变奏。民歌主题先从女高声部陈述,由4+6两个乐句构成。随后由高到低依次转至女低、男高,最后结束在男低音声部(36小节)。从第37小节开始,截取民歌主题第一句的主要音调进行扩展,构成第一部分的结尾,完成第一部分陈述。中间部分(46—93小节)由三部分构成:主题段(46—73小节)、主题段变奏(73—83小节)、结尾(83—93小节)。中部主题旋律与第一部分主题具有倒影关系。第三部分是第一部分的变化再现。主题句与第一部分相同,但是从下属调开始,依次经过男低、男高、女低、女高声部。三部分均采用赋格技术,使得主题陈述具有不间断性,旋律流畅。演唱该作品应注意以下几点:1.注意突显主题声部,主题声部出现时,其他声部应该退让。2.注意主题、答题、对题之间的调性关系。3.注意第三部分solo与Tutti声部的结合,注意主题句中的七度跳进。4.注意速度、力度、连音与断音的转换。总体看来,该作品结构清晰、旋律流畅、风格浓郁。

《茉莉花》

江苏民歌《茉莉花》最早属于扬州的秧歌小调，后经扬州清曲历代艺人的不断加工，衍变成扬州清曲的曲牌名"鲜花调"。这首脍炙人口的扬州小调，随着扬州在当时的影响而传颂全国，且影响了其他许多地方的戏曲和曲艺。

民歌《茉莉花》自产生起就受到许多人的喜爱。20世纪初，意大利作曲家普契尼将该旋律用于歌剧《图兰朵》创作中，使得《茉莉花》香飘国外。20世纪80年代以来，国内众多作曲家将其改编成合唱曲，广为传唱。华裔美籍作曲家陈怡改编的合唱版本既保持了纯朴的民歌风格，又有较强的艺术效果。

作品分为三段。第一段（1—14小节），女声二部合唱，采用支声手法，保持了民歌的淳朴。第二段（15—28小节），混声四部合唱，男声二部重复A段中女声二部旋律，女高、女低以简单的和声进行、块状节奏丰富旋律。第三段（29—49小节），带扩充的再现。开始是女声二部旋律（与A段相同），男高声部演唱和声层，男低声部演唱低音层，具有线性陈述的特点。最后重复时四部齐唱将乐曲推至高潮，后又分声部，在渐慢中结束全曲。

演唱该作品应注意以下几点：1.演唱支声旋律时，应保持与主旋律音色统一并不干扰主旋律。2.注意第二段女声的点性陈述与第三段男声线性陈述的不同演唱处理。3.三个段落在演唱的力度、速度上应有所变化。

《茉莉花》自古以来便流行全国，有各种各样的变种，但以流行于江南一带的一首传播最广，最具代表性。其旋律委婉，波动流畅，感情细腻；通过赞美茉莉花，含蓄地表现了男女间淳朴柔美的感情。

《沂蒙山歌》

《沂蒙山歌》源于山东民歌《沂蒙山小调》。著名作曲家张以达将其改编成混声无伴奏合唱后，极大地增强了艺术性，受到合唱团的普遍喜爱。该作品一开始是7小节的引子，在女低声部哼唱"呜"音基础上，分别由女高、男高声部演唱"沂蒙山"主题音调。引子部分演唱时，整体音色趋柔、趋暗，轻声演唱，结合二度、增四度不协和音程使用，表达沂蒙山神秘、朦胧之感。女低采用循环呼吸保持足够气息量演唱引子。第一段（8—17小节）分成两句。第一句4小节，主旋律在女高声部，下方三声部为和声背景。第二句主旋律从男高起，随后在男低、女高声部模仿并转至女高声部结束。演唱时第一句突出女高声部的主旋律，第二句突出主旋律的声部转接。两句内部不留气口，保持音响的带状持续。中段（18—25小节）分成两句，情绪稍活跃。第一句主调织体，女高是主旋律；第二句旋律先后经历男低、女低、男高声部，也是主调织体，但写法稍不同。演唱时，第一句先突出女高主旋律声部，结束小节突出女低、男低声部的反向进行。第二句突出主题旋律的转接声部。要求乐句内部不换气，整体保持弱力度，速度稍快，结束时渐慢并通过渐强及和声张力推出再现。再

现段（26—35 小节）由两句构成，主题安排与第一段雷同，和声声部设计有所不同，附加更多的副旋律与主旋律遥相呼应。演唱时第一句应注意女高主旋律与男高、女低副旋律的呼应。第二句仍注意主旋律的声部转接。呼吸仍要求连贯，句内不换气，力度以强为主。尾声（36—41 小节）注意和声层的厚实、持续及领唱声部高位置演唱。

《沂蒙山小调》与《茉莉花》被联合国教科文组织评定为中国优秀民歌，蜚声海内外。

《心上人》

这是根据达斡尔族传统民歌改编的一首合唱作品。达斡尔族主要聚居在内蒙古自治区和黑龙江省，少数居住在新疆塔城县。"达斡尔"意即"开拓者"。达斡尔族的民间音乐有山歌、对口唱和舞曲等多种形式，以音调热情奔放、委婉多变、节奏鲜明、节拍严正见长。

合唱作品《心上人》分为三个部分，体现 ABA^1 的结构原则。作品开始在合唱声部的和声背景上，女高音领唱深情演唱民歌主题。随后主题交由男高、女高声部重复演唱，两个低音声部演唱和声声部。从第 25 小节起，改由两个低音声部演唱民歌主题第二段旋律，最后再回到两个高音声部，完成音乐第一部分的陈述。第二部分从 41 小节开始，节拍由 $\frac{6}{8}$ 改为 $\frac{4}{4}$，速度由开始每分钟演唱 48 个附点四分音符加速为每分钟演唱 116 个四分音符，提速接近一倍。主题旋律在女声、男声声部之间交替出现，并伴随力度渐长、速度渐快，推向音乐高潮（74 小节）。随后音乐转入再现（75 小节开始），再现时结构减缩，省略第二主题段。主题旋律在女高声部及女高领唱声部之间转接，完成音乐的整体陈述。

演唱该作品应注意以下几点：1.注意处理好领唱声部与合唱声部的主次关系。2.注意处理好三部分的节拍、节奏、速度的变化。3.注意处理好主题旋律在不同声部之间的转接与穿插。4.注意达斡尔民歌悠长的气息、富有特色的倚音与衬词、作品结束之前的变和弦等音乐特点。

2008 年 6 月 7 日，达斡尔族民歌经国务院批准列入第二批国家级非物质文化遗产名录。

《雨江南》

该作品由当代著名作曲家王建民创作，是一首具有典型江南特色的合唱作品。代表苏南人（特别是苏州、无锡一带）性格的乐思贯穿全曲，伴奏音型模拟雨滴声，旋律清新明快，既表现传统江南人勤劳、聪慧的品格，又隐喻当代江南人典雅、时尚的生活情趣。

作品开始由男声演唱模拟雨滴声的节奏音型，领唱声部演唱多姿的江南旋律，女声以旋律短句与领唱应和，至第 18 小节完成第一乐段的音乐铺陈。从第 18 小节起音乐进入第二段落，以一个活跃的音乐片段作为核心材料进行展开，主题音调主要在女高声部，女低声部基本以低三度旋律平行进行予以辅助，男声以片段性音调进行补充与应和。从第 33 小节起转至男高声部，其他声部以节奏

性旋律进行填补，一幅生动活跃的江南人民劳作图景跃然纸上，一直持续至第 43 小节。从第 43 小节始，第三段抒情的旋律再次呈现，但不是初始旋律，只是再现了开始的抒情性格。主旋律在男、女高音声部，女低、男低声部也各有旋律，织体构思是复调性的，表现江南人多情的特征。

演唱该作品应注意以下几点：1. 第一段中模拟雨滴声的伴唱声部要唱得轻灵、有起伏，领唱声部声线要连贯，音色柔和。2. 第二段主题展开时，注意调性变化及声部之间的转接，特别是转至男高音声部时（33 小节起），通过人工干预调配音量，突显主题旋律。3. 第三段注意各声部的声线既清晰又有主次。

《打　跳》

"打跳"是云南纳西族的民间舞蹈。主要流传于丽江市、宁蒗县、华坪县、永胜县、盐源县、中甸、三坝等纳西族、傈僳族及一些普米族村寨。

合唱作品《打跳》获第十四届全国音乐作品（合唱、室内乐）评奖二等奖。作品运用纳西族特有的民族调式创作而成，音阶中含有↓Ⅲ、↓Ⅶ级音。作品开始是自由的 5 小节引子。在和声铺垫的基础上，男高音声部演唱了具有纳西族山歌特点的旋律，委婉抒情、余音回荡。演唱时注意女高、男高、男低声部的回声效果。男高音领唱进入时，和声声部应长时间持续。接下来是男声声部的四小节奏伴唱，模拟打跳的节奏律动，演唱时注意重音。从第 11 小节始，音乐主题乐段开始。首先是片段式的主题旋律在女高声部呈现，女低是一个和声性的旋律衬托，男声声部继续节奏伴唱，主要歌词与衬词交替，类似山歌中的领与和。从第 26 小节始，悠长的抒情旋律从男高声部切入，随后转入女高声部，形成男女声二重唱。其他声部演唱副旋律辅助，整段旋律以抒情为主。演唱时注意前后两段（6—23、24—73 小节）性格的变化，处理好主、副旋律的关系，实词与衬词的轻重逻辑。从第 74 小节始进入中段，中段速度加快，气氛活跃，四声部节奏基本雷同，采用典型的圣咏式织体，音响浓度加厚。演唱该段音乐时，注意节奏整齐、旋律突出、情绪激动、一气呵成，体现打跳的热烈气氛。第 84 小节音乐进入再现段。再现段具有综合再现的特点。首先再现的是第一段抒情旋律，不同的是，调性移高四度，旋律由女高声部转至男高领唱声部；然后再现第二段，在欢快跳跃的舞蹈音乐中结束。演唱本段时要注意以下几点：1. 前后两段音乐性格的鲜明对比。2. 处理好领唱与合唱的主次关系。3. 音乐结束时热烈气氛的推动。4. 注意↓Ⅲ级、↓Ⅶ级音的演唱。

《白云歌送刘十六归山》

该诗作是唐代大诗人李白的作品。约为唐玄宗天宝初年李白在长安送刘十六归隐湖南所作。此诗从白云入手，择取了刘十六自秦归隐于楚的行程，描写他渡湘水、入楚山与白云为伴，并祝愿他高卧白云。作者以白云为喻，象征自由不羁、高雅脱俗、洁白无瑕的隐者品格，表达了诗人对隐逸

生活以及刘十六高洁人格的赞赏之意，隐含了诗人与腐败政治的决裂之情。全诗采用歌行体形式，句式上又多用反复、顶真的修辞手法，具有民歌复沓歌咏的味道，加上诗人情真意切，使得整首诗意蕴丰富，诗情摇曳，思想内容和艺术形式达到了和谐统一。①

合唱作品《白云歌送刘十六归山》结构简洁、乐思凝练，以古朴旋律、白描手法直抒胸臆，达到咏物抒怀之意境。全曲可以分成两个段落。第一段（6—13小节）。从词义来看是一句（一句乐段），从乐意来看可分成两句（4+4结构，两句乐段）。一开始作曲家就运用四部齐唱、强力度、大跳进等方式描写楚山、秦山耸入白云之巍峨之态，从结构功能来看具有楔子功能。第二段（14—32小节），结构有所扩充，可以分成三句（6+4+9），具有起承转合的结构特点。第一句主旋律在男高、女高声部，女低、男低演唱和声性旋律。第二句女声唱主旋律、男声唱哼鸣以突显女声音色。第三句先采用齐唱，再采用混合式②（音层式+传统）写法，浓厚地表达作者对自由不羁、高雅脱俗、洁白无瑕的隐者品格的歌颂。演唱该作品应注意以下几点：1.钢琴与合唱对话时，主次明确、收音干净。2.第9、11、28小节离调和弦的使用，应突出女低声部的和弦三音。第7、9、11、29小节钢琴、合唱声部的十六分音符休止要得到强化。3.作品中词、曲句子不同步时，应从艺术性出发来处理分句与呼吸。4.第一段的长歌要一气呵成，情绪激越。第二段的抒怀言志，要注意三个乐句起音力度的不同，注意旋律声部与辅助声部的主次，注意旋律模进（18小节、26小节起）时力度的推进。

《念奴娇·赤壁怀古》

该作品由著名作曲家徐孟东创作，获第十一届全国音乐作品(合唱、室内乐)评奖三等奖。作品为钢琴与合唱而作，具有室内乐性质。作品中钢琴占有的分量较重，并运用许多新技术模拟古琴音色，达到人琴合一的艺术效果。

按照作曲家的构思，开始第1、2小节是钢琴独奏。作曲家运用一些现代技术演奏，改变了钢琴传统的音响。从第3小节起合唱进入，主旋律在女高、男高声部，女低、男低声部围绕主旋律作线性陈述。第4小节主旋律转至男低声部，再后来又转至女高声部。随后女声二部演唱"江山如画"，突显女声柔美的音色。从第5小节始采用混合式声部组合形式，音响浓厚。随后男声二部演唱旋律，女声休止，与第4小节处理方式相反。从第6小节始再现女声二部，然后采用音层式写法结束合唱。钢琴回到最初的技术中，具有再现意味。表现该作品时应注意以下几点：1.按照乐谱标记的演唱（奏）法演唱（奏）作品。2.作品本身就是为钢琴及合唱队而作，钢琴在该作品中分量较重。3.作品在诠

① http://baike.baidu.com/link?url=MlPQq4E7eQn8xbE8rQGx5ZfaIyHpi0xt8WFuxahm_6DvoHq3s4jMxZtmslhRw36W68rfFTHwLclZ-_m7LF5618I6aF1d_n9I92cmGZHhmOCxrQVdZCMZ8BkrRrXu8oPJQYxqbi3CXiPdkt9XyQ_amp8FfYJx4wfl1vxPBPOAygZ5PuQbaJET-deoMsOVD3K。2017-4-3

② 马革顺：《合唱学新编》，上海：上海音乐出版社，2002：7。

释中，一定要注意旋律声部与其他伴唱声部的主次之分。4.整部作品采用非节拍控制，作品中有诸多速度转换标记，注意速度的变化过程。

《古　镜》

无伴奏合唱《古镜》由著名作曲家唐建平创作，获第十一届全国音乐作品(合唱、室内乐)评奖作品奖。作品的音高沿着调性→潜调性→非调性思维进行设计，推动乐思展开和情绪迸发，完成音乐的铺陈与叙事。

作品可以分成三个部分。第一部分（1—73小节）是有调性音乐，建立在c羽调上。分成前后两段。第一段（1—30小节）以合唱为主，主旋律在男高声部。第二段（31—73小节）以男女声四重唱为主，合唱声部以和声背景支持重唱声部。演唱该部分时应注意以下几点：1.男声声部开始进入时，男低细分为三个声部。演唱时既要突出男低声部厚实的和声音响，又要突显男高的主旋律声部。2.自20小节至24小节旋律的声部转接要清晰。3.四重唱声部进入时，合唱声部的和声背景要退让，不能掩盖重唱声部。

第二部分（74—144小节）旋律性弱。念唱与气声结合，前半部分潜在调性为C大调，后半部分运用增四度音程控制，逐渐模糊调性。演唱该部分时应注意以下几点：1.气声演唱准确、结实。2.上下行滑音（如85、99、107小节）应准确、整齐。3.增四、减五度音程（107—144小节）要演唱得清楚、准确。

第三部分（145—225小节）调性模糊，运用增四度音程控制音高，以模仿复调织体为主。演唱该部分音乐要注意：1.增四度音程的纵横展开。2.注意模仿复调（自186小节始）时声部进出要清晰。

第四部分（226—267小节）以半音进行为主，主、复调交替运用，将音乐推向高潮，具有尾声的结构功能。演唱该部分时要注意以下几点：1.声部纵向增四度叠加，横向半音运动。2.节奏对位要整齐、准确，临近结束时的"音块"要唱好。3.长时间演唱歌词"哈哈哈"时，既要有起伏，又不能唱得太虚。

《紫玉与韩重》

这是一部为混声合唱及青衣而作的作品，获第十四届全国音乐作品(合唱、室内乐)评奖三等奖，著名作曲家权吉浩创作。该作运用交响思维构思（合唱队替代乐队，青衣替代独奏乐器），采用宏大叙事结构叙述了一个古老的悲情故事。

引子部分（1—8小节）叙述吴王，注意吴王性格的变化。由协和的大三和弦逐渐转至不协和的半音，预示后来的悲剧结果。演唱时注意音响是线条式、渐变式的。该作品的结构是三部性结构。

第一部分（9—56小节）按照叙事内容，可以分成两个段落。第一段（9—36小节）采用质朴的民歌曲调渲染紫玉与韩重的登场，塑造两人纯朴善良的性格及对纯洁爱情的憧憬与追求。第二段（37—56小节）半音的进入及男高领唱高音区的念白预示着不详之感，叙述了紫玉与韩重的婚事遭到父亲吴王的反对，紫玉郁结而亡葬于阊门。

第二部分（57—300小节）内容庞大，结构复杂。可以分成四个段落，叙述了四个不同场景。从第57小节始，音乐通过调性游离，叙述韩重哭泣哀恸，前往紫玉墓前凭吊，紫玉魂魄出现与韩重对话。一幅阴阳相隔、情人对话的凄美画面跃然纸上。从第88小节始，一曲肝肠寸断的凄美曲调由领唱青衣唱出，至第130小节改由女低、男低声部模仿咏唱，真情表达两人相知相爱、互诉衷肠。197—274小节是一段较长时间的京剧锣鼓经，叙述紫玉与韩重两人行夫妻之礼。音乐通过一系列调性、节拍、节奏、半音的变化，营造舞蹈场景，对两人的忠贞爱情进行歌颂。275—300小节叙述了两人的惜别。

第三部分（301—331小节）音乐再现，对紫玉与韩重两人真挚爱情再次歌咏。

演唱该作品应注意以下几点：1.注意速度、节拍、节奏、调性的频繁变化。2.领唱与合唱应该熟悉京剧的发声、吐字咬字、锣鼓经。3.注意主题声部的转接及持续长音。

《狂　雪》

该作品由作曲家潘明磊根据刘彤创作的同名音乐剧唱段整理改编而成。作品为三分性结构附加引子。引子（1—17小节）分成两个层次，第一层次唱"呜"，第二层次改唱"啊"。引子以线性陈述为主，注重和声色彩变化和声音带状前进，表现大雪来临的天气变化。演唱时需要足够的气息支持，并注意色调的变化。第一部分（18—41小节）由两个段落构成，第一段落由女声演唱，突出女声音色的柔美。第二段落为混声合唱，将音乐推向高潮，并以不完满终止进入第二部分。第二部分（47—94小节）分为三段。第一段62小节，主要是男声二部，写法与第一部分的女声二部雷同，速度加快一倍。从第63小节起运用赋格技术，形成四声部的竞唱与问答。第78小节进入第三段，节奏拉宽、速度放慢一倍，采用传统的合唱织体，女高声部担任主旋律，音乐宽广厚实。第三部分（95—115小节）分成两个段落。第一段落（95—103小节），旋律在女高声部，A大调。第二段落（104—115小节），将音乐移高小二度复唱，主旋律转至男高声部，最后共同推向高潮。

演唱该作品时应注意以下几点：1.引子音乐通过循环呼吸保持连贯，通过力度与和声变化突出色彩明暗。2.作品中的速度及音乐性格变化较多，应准确把握。3.赋格段中应处理好主题和对题、答题的关系，节奏准确，形象明确。4.从第78小节起，旋律应宽广流畅，气息深、咬字清、声音稳。

《山居秋暝》

该作品是作曲家方勇根据唐代著名诗人王维的诗歌《山居秋暝》创作的一首无伴奏合唱。作品清新雅致，意境深远，准确地表达了诗人寄情山水田园并对隐居生活怡然自得的满足心情，以自然美来表现人格美和社会美。

作品开始是13小节的引子，以线性陈述为主。主题音调由男高声部咏唱，女声辅以和声支持。从第14小节始进入主题段的前奏，速度加快一倍，女声二部以点状节奏演唱非语义词"du"来活跃气氛。在此背景上，男高声部从第22小节始演唱主题，第30小节转至女高声部重复演唱主题至乐段结束（37小节）。经过5小节连接，从第43小节始对主题段进行旋律变奏，主题旋律在男高与女低声部之间转接，音乐性格未变。从第51小节音乐进入第二段落，分为两个层次，前面6小节以一核心材料进行重复与模进，速度渐快、声部递增，至第56小节戛然而止，音乐延续第一部分的性格。随后的8小节做了较大变化，采用先女声后混声的音色对比，织体采用圣咏式进行，与前面的情绪形成较大反差。经过8小节间奏（引子材料），音乐进入第三段（73—98小节），主旋律在女高声部，采用主调织体，线性陈述，每个声部都有一个旋律线条，经过一系列离调推动音乐展开，最后以领唱声部在清乐羽上结束。音乐进入尾声（99—113小节），尾声采用引子材料写作，织体雷同，形成首尾呼应。

演唱该作品应注意以下几点：1.作品速度的频繁变化，有些是突变，有些是渐变。2.作品中两种性格——抒情与活跃，代表作者的两种心境。"du du du"要演唱清晰、有轻重缓急之态。3.线性陈述的音乐段落中，注意主旋律与副旋律的主次之分，对整部作品的力度要有所控制。

《海岛冰轮》

该作品由作曲家张坚根据京剧《贵妃醉酒》中《海岛冰轮初转腾》唱段改编而成。作品表达了唐玄宗百花亭失约，贵妃抑郁的心情。

在钢琴和声背景中，作品开始先由女声五度跳进，再由男声四度、六度跳进予以呼应，直接渲染唐明皇失约，贵妃抑郁的心情。自第10小节起，音乐进入主体部分，由女高声部深情演唱经典唱段，其他声部或作和声背景，或作短句应和，在调性、速度、织体等方面没有进行较大的变化和展开。全曲情绪浓烈，音乐性格统一。

演唱该作品应注意以下几点：1.熟悉京剧的演唱技术及吐字咬字特点。2.注意作品中的速度和节拍变化。3.注意钢琴的重要作用。

《神奇的面具》

该作品由作曲家杨新民创作，获第十一届全国音乐作品(合唱、室内乐)评奖三等奖。作曲家提

取四川音乐中具有特点的小三度音程作为核心音高进行展衍,通过主题变形、音程贯穿等技术,有力地渲染了古蜀文明绚丽多彩的环境氛围,刻画出三星堆青铜面具奇特的造型,借此赞叹先祖们鬼斧神工的精湛工艺。该作品的结构、调性分析如下:

d小调　d小调　d小调　♭b小调　♭b小调　♭b小调　♭b小调　♭b小调／a小调　d小调　g小调／d小调

演唱该作品应注意以下几点:1."啊""哦""哈""沙""唰"等衬词应运用不同演唱方式发音,来获得新的声源。2.注意调性的频繁变换及高叠置和弦的使用。3.击掌、击臂、击肩、击嘴、击脸等肢体语言与节奏化的口腔衬词应协调配合。4.作品中115—131小节的双声部模仿,主题要清晰、准确。5.注意作品中速度、力度的渐变与突变。

《吉祥阳光》

这部为合唱及打击乐而写的作品创作于2010年。由于四川省阿坝州师专师生要参加中国绍兴第六届世界合唱比赛,作曲家昌英中受到约请而专门创作。该作品获2011年第八届中国音乐金钟奖作品奖银奖。这是一个以三部性原则建构起来的曲式结构形态。从乐曲表情、张力分布来看,这是一个"慢板—快板—慢板(扩充)"的三部型构造。

第一部分(1—23小节):慢板,以抒情"写景"为主,富有藏族踢踏舞特色的音调,在这里却是缓慢流出,寓意深刻。在作曲家刻意营造的渐快后转慢的节奏提示下,合唱部分的四个声部不同的音型转换自如,充满生机。低音部的二度轮换交替庄严而隆重,与上面的女声部形成极为鲜明的艺术对比,使人听后印象深刻。

第二部分(24—88小节):快板,作者主要采用了复调对位手法来加以展开,卡农为其主要手段,非方整性节奏贯穿其中。其中在第38小节处主题材料提前介入,音符拉宽并"加花"装饰,为其后慢板段落主题的出现提供了逻辑上的必然性。

第三部分(89—127小节):主题在气势豪迈的同声齐唱中豪迈亮相,经过多次反复得以特别强调。民族打击乐的巧妙运用,在这里起到了画龙点睛的作用。藏族独有的朗玛音调(98—116小节)素材动机进一步缩短、分裂、简化……结尾处(117—127小节),花开又落,漫天飞舞,意犹未尽……充满了盎然的诗意。

演唱该作品应注意以下几点:1.学习作品中特有的藏族语言。2.熟悉藏族特有的音调特征,如踢踏舞、朗玛、垫音等。3.注意速度与节拍的频繁变化以及人声与打击乐的协调配合。4.中段复调部分要处理好主题声部与卡农声部的关系。

《羊角花开》

该作品是第八、第九届金钟奖合唱比赛决赛的指定曲目。作品运用羌族民歌作为素材进行创作,

具有浓郁的地方特色。作品开始的 15 小节是引子部分，从女高声部起逐渐扩展至男低声部，旋律在四、五度音程范围内进行，力度以弱声为主，增添了几分忧郁色彩。从第 16 小节起，第一支民歌主题出现，采用"旋律+和声"写法，力度以弱声为主。56—75 小节插入羌族语言念唱，$\frac{3}{4}$、$\frac{2}{4}$ 节拍交替，速度加快、力度加强、情绪热烈。从第 76 小节始，第二支民歌主题出现。这支民歌与第一支在性格上有很大不同，调性变化、力度加强、音程跳动更大，织体也有所不同，具有领和特点。108—113 小节再次插入念诵调。从第 114 小节始，音乐进入第三支民歌，织体改为复调模仿，节拍为 $\frac{3}{8}$ 拍，音色变化由女声到男声再到混声，是一首婉转的情歌，述说着阿哥阿妹的恋情。从第 138 小节起，乐风突转，伴随 $\frac{3}{8}$ 拍的律动，一支舞蹈性的旋律强势进入，速度加快、情绪激烈，伴随着一些呼喊的衬词，将乐曲推向高潮。162 小节经过一个全音阶逐层叠加的经过句，音乐进入再现段（169—194 小节），再现第一支民歌主题，写法基本雷同。后面是 14 小节的尾声。整体来看，该作品结构既具有三分性，又具有对称性结构特点。

演唱该作品应注意以下几点：1.每支民歌性格与内容各不相同，演唱时应有所区别。2.作品中的速度、力度、节拍变化加多，应审慎对待。3.学习羌族语言及一些方言特点的衬词。4.演唱 138—161 小节舞蹈性格的旋律时，应注意逻辑重音及跳音。5.整体把握作品的色调布局。6.注意人声与打击乐、打口哨的协调配合。